觀光

Tourism Geography

地理

第二版

2nd Edition

 林孟龍 編著

　　旅遊涉及旅遊行為以及伴隨的旅遊服務。觀光則是旅遊行為中，比較靜態的一種活動。除了觀景活動之外，還有許多休閒遊憩活動發生在旅遊過程中。旅遊行為具有強烈的空間活動性質，觀景活動中，也包含大量認識地理景觀的內涵，因此地理科學的知識和方法必然是觀光旅遊業蓬勃發展的基礎之一，也因此有了觀光或旅遊地理學的誕生。

　　孟龍教授在大學和研究所時代曾是我的學生，他是個善良得讓人不得不喜歡的學生。經過長期教學、研究和野外實查的訓練（他曾在中國大陸祁連山做過調查），如今已經成為經驗豐富的人師。他的博士研究主要為地景生態學，這是一門深入研究大地的科學。他在祁連山的研究夥伴之一，十年前已經是上海師大旅遊學院的副院長，主編旅遊學刊；另一位同學則是北京中國科學院地理研究所生態旅遊的掌舵人。

　　孟龍做事認真、執著，秉性尤其善良。自從服務於觀光旅遊科系之後，用心研究觀光旅遊相關知識體系，今廣徵博採並結合多年教學研究經驗撰成本書，一方面有系統的整理多年心得，另一方面有意將心得作為有志觀光旅遊事業的同好和學子們參考、相互切磋，這將可以成為未來教學和研究上持續發展的基礎。

　　寫書是一個漫長的路程，需要許多獨處的時間。獨處需要放下許多其他的牽掛，因此在這裡編者學會了獨處和放下，於是，覓得了身心自由之方；從此後，人生有了更多揮灑的空間。祝孟龍更上一層樓，也期待他獻給讀者的這本書。

<div align="right">

臺灣大學地理環境資源學系名譽教授
中國文化大學地學研究所特聘講座教授
臺灣師範大學環境教育研究所兼任教授

</div>

　　大家都知道,「觀光」再也不是只有走馬看花,或仰賴帶領者的花言巧語而發展,具有更多知識與資訊內涵的型式已漸萌生,並影響著觀光產業的未來走向;是故,「地理學」兼具人文、自然與技術的觀點,在此恰可擴張與深化其視野,扮演著學生學習觀光產業的重要引導。

　　「觀光地理」從「地 v.s.人」的角度來思考觀光,欲分析「供給 v.s.需求」的連結關係。就如公部門運用在地資源,實施「一鄉一特色」的產業政策,地方政府得以更靈活彈性的方式來推動觀光,使得觀光挹注成為均衡地方發展的方法之外,也間接促成了行政院推動之觀光客倍增與六大新興產業計畫,吸引大量國外遊客來台,達致千萬人次的佳績;這些大家耳熟能詳的政府計畫,再配合私部門觀光業者的奮力行銷,建立綿密的產業分工體系,藉由各種溝通媒體與遊客達成資訊交流,提供觀光即時且人性化的服務功能;而對於一般遊客來說,由於生活水準的改善、週休二日假期的享有、休閒資訊的垂手可得,觀光旅遊彷彿成了生活中的權利,於是在與公、私部門交織共構的熱絡情境下,全民旅遊的風氣已大步展開。如此蓬勃的觀光景象,印證了許多專家所言,二十一世紀將是個觀光產業掛帥的時代。

　　本書以八個章節來鋪陳觀光地理學的內涵,乍看好像只是分章節說明,但實際上編者已緊扣近年來觀光地理學的發展與其範疇,我們可以從人文地理學辭典(The Dictionary of Human Geography)第三版與第四版為文本,來檢視本書與學術研究的相互呼應。在兩個版本的人文地理學辭典中,觀光地理(Tourism Geography)一詞說明了下列的重點:(1)「遊客凝視」的研究:凝視(gaze)一詞,最早由 Urry 所提出,遊客由於國籍、社會階層、性別、教育程度等的相異,會產生相當不同的看(seeing)

和評價(evaluating)觀光地的方式，這些看的方式，可能隨時間而改變，結果造成特定的地方因此變得較受或不受遊客歡迎。本書的第 2 章「旅遊者與旅遊行為」正為此方向的延伸。(2)「觀光地本質」的研究：現今的觀光地開始去利用一個地方的過去（如觀光地再現 representation）、強調它的特殊面貌，或以創造一個壯麗景致（如主題樂園等），而使遊客值得去造訪，其中不同的評估方式成為與遊客互動的媒介。本書的第 3 章「旅遊地」即為此對應的寫作內容。(3)「觀光產業組織」的研究：這些觀光的產業組織一般分成三大類：A.移動的服務部門－如空運、水運、陸運等；B.停留的服務部門－如景點、零售服務、住宿及餐飲服務等；C.仲介的服務部門－如旅行社、領隊導遊等。這些組織在世界資本主義的席捲下，出現全球化與在地化的想像，也影響著遊客的流動與規劃。本書的第 4 章「旅遊者的流動」和第 5 章「旅遊路線規劃與設計」，恰如其分地與本主題連結。(4)「觀光科技」的研究：科技的改善除了將人和貨物很快且大量地運送到更大範圍的遠處，創造出在空間上長途運輸配套的假日觀光市場之外，更重要的是網際網路及虛擬實境等方式，可以讓遊客越來越不需要離開家，或是到了目的地可以快速掌握旅遊資訊。這點和第 6 章「地理資訊技術與網際網路」可謂十分契合。(5)「文化轉變」的研究：在 1990 年代後的研究，強調觀光中文化意圖的放大，建議納入和空間更為相關的理論性理解(theoretical understanding)，如動態的觀光產業和多樣貌的社會實務等，如此也順勢解釋了自助旅行與文化旅遊等現象的盛行。本書的第 7 章「自助旅行」和第 8 章「永續觀光發展」與此觀點，已產生了最佳的銜接。

Recommendation

　　簡言之，林孟龍老師所撰寫之《觀光地理》一書，巧妙地將當代觀光地理的發展重點，融入本書的章節中；將艱澀的學術思考，轉化為入門者可以咀嚼的素材；透過習題發問的引導，讓學習者緊抓重點等；這些轉譯與解讀的工作，實為不易。因此，在此誠摯地推薦本書，希望本書除了扮演學習者的良策外，更能藉由深入觀點的提陳，有效地對公部門、私部門以及遊客旅遊發展造成良性的影響。

國立清華大學　環境與文化資源學系　教授

傅進誠

　　近年來，觀光旅遊產業受到政府的重視，於 2009 年初列入六大新興產業之一（生物科技、觀光旅遊、綠色能源、醫療照護、精緻農業、文化創意），在 2016 年 5 月 20 日行政院長林全的施政方針報告裡，說明政府將大力推動新農業、觀光休閒產業、防災技術、住宅改造、照顧產業及海洋產業等「生活產業」。由此可見，自 2009 年以來，觀光旅遊產業即成為政府政策裡的重要產業之一。不僅如此，世界各國也在近年來紛紛重視觀光旅遊產業，投注資金、開發旅遊地、興建或翻新國際機場、新增航線、簡化出入境手續等各種措施，極力推動觀光旅遊產業。由上述所言，顯見觀光旅遊產業已成為世界各國國家經濟的重要產業之一。

　　值此時刻，身為在觀光事業學系任教的地理人，期盼能為穩固觀光旅遊產業的根基，略盡個人棉薄之力，讓觀光旅遊產業、觀光旅遊與休閒遊憩相關科系多一本可供參考、選擇的觀光地理教科書。觀光地理學可作為觀光資源調查、觀光資源規劃、旅遊路線規劃與設計、解說導覽、領隊與導遊實務等相關領域（先修）的課程之一，而本書亦捨棄過往觀光地理教科書與地理相關的傳統內容，改以筆者在觀光領域任教十多年的經驗為主，撰寫出較適合觀光旅遊與休閒遊憩相關科系學生閱讀的內容，對其後續進入業界工作較有幫助。此外，亦揉和了近年來資通訊科技發展（地理資訊技術、智慧型手機、社群平台、巨量資料與物聯網等）而促成的觀光產業變化，讓讀者在閱讀本書時，得以瞭解近 15 年來的科技發展對觀光地理造成的影響。再者，本書裡也大量談了低成本航空(Low cost carrier, LCC)（一般俗稱廉航）對觀光產業、觀光地理學的影響，此部分亦是在其他觀光地理相關教科書裡較少談及的部分，也是本書的特點之一。

　　本書撰寫之際有許多的想法，但實際下筆時，才發現以個人之力，要能完成當初的規劃，實在有所不足。本書從動筆至今五年已過，心想若再不付梓，或許本書再也沒有出版的一天。因此，心一橫，把書稿完成了，雖仍有諸多不滿意之處，至少也盡力將近年來觀光地理學的新觀念、新變化、新發展，添入本書，期盼能讓讀者們對觀光地理學進入 21 世紀後的進展多一點認識，也期盼本書對地理（空間）觀點的些許提醒，能讓更多人認識觀光地理學對於觀光旅遊與休閒遊憩產業的重要性。

　　此刻，該書竟即將再版，超過筆者原本撰書時的預期。感謝所有曾經購書的讀者們，因為你們的支持，本書才有再版的機會。進行再版內容的修正時，補充了許多原本語意不足之處，增添了一些新的資料與數據，期盼能讓文意更充分地傳達給每一位讀者，也能有效地提升本書的可讀性與實用性。此外，也發現了許多疏漏之處，除了更正之外，感到非常抱歉，也感到十分汗顏，感謝所有讀者們的包容。

　　最後，本書的完成要特別感謝新文京開發出版股份有限公司的包容、鼓勵、支持與耐心等候，不然此書將不會有出版的時刻。感謝博士班指導老師王鑫教授（文化大學地學所）與同為觀光地理領域的倪進誠教授（清華大學環境與文化資源學系）願意為本書寫推薦序，感謝同事李永棠教授（真理大學觀光事業學系）這十多年來一同在觀光領域的共同奮鬥，感謝老婆的支持，最終感謝一路走來的親朋好友、學生們（很抱歉無法一一羅列），沒有你們沒有今天的這本書，特此致謝。

<div style="text-align:right">

真理大學觀光事業學系　林孟龍

</div>

林孟龍　副教授

　　目前任教於真理大學觀光事業學系，專長在觀光地理、地理資訊技術、空間分析、環境遙測、節慶活動規劃、文字探勘與綠色旅遊等。熱愛旅遊、旅行、單車與攝影，自詡成為地理人(Geographer)。

➔ 學　歷

國立臺灣大學地理環境資源博士
國立臺灣大學地理研究所碩士
國立臺灣大學地理學系學士

➔ 現　職

真理大學觀光事業學系專任副教授

➔ 經　歷

真理大學研究發展處研發長
真理大學學生事務處課外活動組組長
馬偕醫學院兼任副教授
公共工程委員會採購評選委員
新北市中小企業服務團文創服務領域顧問
財團法人大學入學考試中心指定科目考試地理科閱卷委員
國立科學教育館環境教育諮詢顧問

目錄

Contents

緒 論

TOURISM
GEOGRAPHY

　　觀光地理學應作為觀光、旅遊、休閒與遊憩相關科系裡，觀光規劃與行程設計相關課程的先修課程，其原因在於觀光地理學以地理學的人地關係為本，探討人（旅遊者）在空間上隨著時間變化而產生的各樣行為，並嘗試解析各樣的環境（如觀光公共設施、交通運輸、觀光產業、社區等）應如何共同規劃，使旅遊地的發展得以永續。此外，從空間（地理）的觀點剖析行程規劃與設計，協助套裝行程更具有整體性、空間性與在地特色。

　　在這當中，隨著全球化、資訊革命與網際網路的發展，配合智慧型手機或穿戴式裝置技術的進步，加上人工智慧(Artificial intelligence, AI)與物聯網(Internet of Things, IoT)的快速發展，將讓 21 世紀的觀光地理學與上個世紀的觀光地理學在理論、技術與實務的內涵有大幅的變動。例如，低成本航空（俗稱廉價航空）的出現，讓社會大眾出國從事觀光活動、商務旅行、遊學或打工度假等，可直接大幅降低單次出國的成本，也造成近年來國人出國從事自助旅行，蔚為風潮。

　　這些種種的改變，不單只是改變了旅遊者行為，也正在或即將改變全球觀光產業的商業模式。因此，期盼本書可持續關注這些最新科技變化帶來的產業影響，也能從觀光地理學的角度，帶來理論與實務的知識內容，以因應時代變遷而應具有的新知識。此外，各國政府的觀光、經濟、外交與國防政策都需要逐步進行調整，才能因應這樣的全球觀光新布局。

→ 圖 1-1　廉價航空（低成本航空）的出現，促進了旅遊業的快速成長。

　　隨著人類社會的經濟發展、科技進步與全球化日益緊密，觀光活動已經變成人們生活裡不可或缺的一大部分，觀光產業也早已成為世界上最大的經濟部門。依據世界觀光旅遊委員會(World Travel & Tourism Council, WTTC)的 2018 年觀光旅遊經濟研究報告，全球觀光產業成長率將持續超過全球的經濟成長率，對整體經濟的貢獻將由 2018 年的 10.5%，增加到 2028 年的 11.7%。最重要的是，高成長的主要動力來自新興市場（尤其是亞洲地區）的需求與觀光產業消費支出的上升。此外，2017 年臺灣觀光產業對 GDP 的總貢獻為 7,649 億元（占 GDP 的 4.4%），全球排第 39 名，且創造了 64 萬個就業機會。

　　若依世界觀光組織(World Tourism Organization, UNWTO)2014 年與 2017 年發布的報告來看，臺灣 2013 年與 2016 年的國際觀光客人次成長率分別為 9.64% 與 2.4%、觀光收入成長率為 12% 與 3.6%，顯見陸客帶來的高速成長已逐漸趨緩。

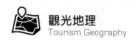

→ 圖 1-2　挪威 Alesund 的汽車式小火車一日遊：各種形式便利觀光客，提升本地就業機會。

　　行政院於 2009 年 4 月起陸續推動的六大新興產業（生物科技、觀光旅遊、綠色能源、醫療照護、精緻農業、文化創意），其中，觀光旅遊產業亦名列其中。顯見政府對觀光旅遊產業的未來深具信心。在現行的國家發展計畫（2017~2020 年）的六大施政主軸裡，施政主軸一：「產業升級與創新經濟」之「永續觀光發展」與施政主軸三：「區域均衡與永續環境」之「永續觀光發展」，期盼能打造永續發展的新經濟模式。在行政院推動的「黃金十年國家願景」計畫裡，推動觀光大國行動方案（2015~2018 年），以「優質觀光、特色觀光、智慧觀光、永續觀光」為四大策略，以提升量的增加與質的發展。可見政府不斷持續推動觀光發展作為政策主軸之一。

綜上所述，從全球來看，觀光產業持續成長，對全球經濟逐漸占有更高的影響比重。不只在全球趨勢如此，在臺灣亦是呈現相同的發展趨勢，尤其近年來政府持續投入觀光行銷，嘗試將臺灣行銷至鄰近的主要客源國，有顯著的成效。來臺國際觀光客人次從 2001 年的283 萬，成長至 2018 年的 1,100 萬，可清楚看見臺灣逐漸邁向觀光大國的發展策略。如何在觀光政策規劃裡，以具有整體性的空間思維，建構清晰的區域發展藍圖，擘畫縝密的觀光發展策略，應是邁向觀光大國的重要關鍵。

→ **圖 1-3** 挪威奧斯陸的一日卷(Oslo Pass)，可搭乘渡輪、巴士、參觀博物館群，整合式的套票規劃是目前極需的觀光政策規劃。

有鑑於觀光產業在 2020 年即將於全球經濟裡扮演更加吃重的角色，因此期盼本書的內容可以嘗試跟上現階段觀光地理學內涵的轉變，並且對閱讀本書的讀者有所幫助，得以藉由本書的觀點可對 21世紀的觀光議題有所認識，並在觀光地理學的理論、技術與實務基礎上，從空間的觀點思索新的觀光規劃、行程設計與觀光產業服務內容，最終得以讓臺灣的觀光發展有嶄新的面貌。

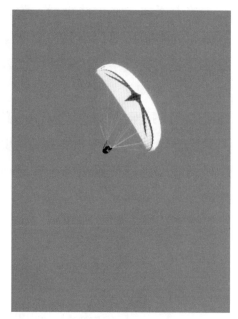

→ 圖 1-4 臺灣四面環海，發展海洋
觀光與休閒遊憩活動刻不
容緩。

→ 圖 1-5 臺灣自然景觀優美，非常
適合發展飛行傘活動。

第一節　觀光地理學的發展

一、地理的要素

在開始談地理的起源之前，先來談地理的要素。為什麼要先談地理的要素呢？因為，當清楚了地理的要素之後，就可以大致上瞭解地理學的主要特性，也可以瞭解如何應用在觀光地理的範疇裡。

Hudman & Jackson (2002) 提到地理的要素為：「**區位** (Location)」、「**時間**(Time)」。區位的重要性不言可喻，在商業競爭

裡，區位絕對是最重要的關鍵。俗話說：「人潮等於錢潮」，所以若能掌握區位，則易在商業競爭裡脫穎而出。時間往往與空間相提並論，因為特定空間（地點）會因為時間的不同，而產生差異。在觀光景點，清晨、中午、傍晚與夜晚會呈現不同的景緻，春、夏、秋、冬四個季節也會呈現不同的景緻，因此，時間在觀光地理的範疇裡，是非常重要的地理要素。

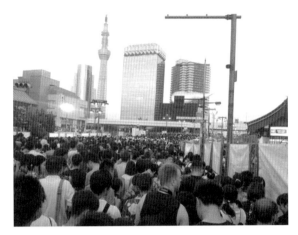

➜ 圖 1-6　日本東京隅田川花火大會的排隊人潮。

➜ 圖 1-7　日本非常重視旅遊地的四季景觀變化，照片為日本京都嵐山。

此外，他們指出地理應聚焦於四個主題，用以詮釋世界：

1. **區位**：絕對(Absolute)、相對(Relative)與地理(Geographic)。

2. **地方與空間**(Place and Space)：區分為自然特徵：氣候(Climate)、植被(Vegetation)、地形(Landforms)與人文和文化特徵：語言(Language)、食物與衣著(Food and clothing)、政治系統與宗教(Political systems and religion)、建築風格(Architectural styles)。

3. **移動**(Movement)：人或其他事物隨著時間在空間裡的移動特性。

4. **區域**(Region)：同質性的空間單元複合而成區域，區域的觀光發展應具有明確的旅遊意象(Tourism image)與相應的觀光政策。

從上述四個主題，可以初窺在觀光地理領域應關注的議題，也能略為理解觀光地理在看待觀光產業時，與其他學科之間的差異。

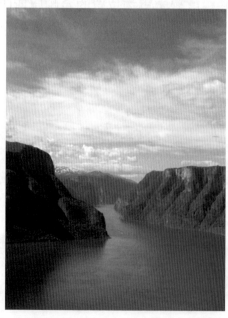

➔ **圖 1-8** 峽灣景觀，為挪威最為著名之地形特徵，也是全球知名的旅遊意象。

→ 圖 1-9　炕，於大陸北方地區常見的床，臺灣因冬天多數地方溫度不會低於零度，因此少見此形式的人文特徵。

二、地理學的起源與特點

科學的起源來自於希臘，柏拉圖創立演繹法，而亞里士多德創立歸納法。地理學研究的兩種基本傳統：(1)數學傳統：始於泰勒士(Thales)，經創立經緯度確定事物位置的希帕庫斯(Hipparchus)，於托勒密(Ptolemy)集其大成；(2)文學傳統：始於荷馬(Homer)，由斯特拉勃(Strabo)集其大成。

Stoddart(1986)提及現代地理學的發展有三個條件：(1)對時間的認知（作用過程與速率的瞭解）；(2)空間與尺度的重要性；(3)人類逐漸認知自身對解釋與改變環境的能力。因此，地理學逐漸從十六世紀開始重視事實、重視對地理現象的直接觀察，而成為具有客觀性質的科學學科之一。Pattison(1964)提出地理學的四大傳統為：(1)空間傳統(Spatial tradition)；(2)地域研究傳統(Area studies tradition)；(3)人－地傳統(Man-land tradition)；(4)地球科學傳統(Earth science tradition)。雖然，地理學研究不需自我侷限在 Pattison 提出的地理學四大傳統裡，但這四大傳統卻提供了在哲學層次初步認識地理學在哲學層次的良好架構。

Haggett 在其 1965 年出版的《人文地理學的區位分析》與 2001 年出版的《地理：一個全球的集成》裡，從空間結構(Spatial structure)的觀點提出五個要素，其為：流動(Movements)、網路(Networks)、節點(Nodes)、表面(Surfaces)和擴散(Diffusion stages)，並提出層級(Hierarchies)的概念。層級的概念對於建構地理的空間概念有很大的幫助，例如在後續常會提到的區域(Region)、旅遊地(Destination)、景區／景點(Landscape ／ Local)層級體系，正是在「層級」概念下建構的旅遊空間層級，這也幫助我們能從空間觀點清楚理解這三個層級的差異，並在不同旅遊空間層級時，關注、探討與分析不同的問題。Haggett 提出的層級概念與五個要素，對觀光地理學在觀察、描述、分析與探討旅遊者於旅遊地的互動關係，提供了良好的理論基礎。

在王雲五(1974)的中國地理學史裡，提及中國的地理學以地圖與地志為多，而現代地理學則由張其昀所撰「近二十年中國地理學之進步」一文列述為：人類地理學、水理學、生物地理學、經濟地理與政治地理（人文地理）、歷史地理學、海洋學、地文與氣候學、方志學等。王雲五在該書第四章「近代地理學之進步」裡，提到的是地圖與測量、地球物理學、地文學、氣候學、經濟地理學、人文地理學與區域地理。顯見在當時，觀光地理仍不在近代地理學關注的範疇裡。

三、觀光地理學的發展進程

首先來談談世界觀光發展的歷史，大致可分為三個階段：

1. 19 世紀以前的旅行和觀光：是僅有貴族與商人才有機會從事旅行與壯遊(Grand tour)。

2. 19 世紀至第二次世界大戰的近代觀光：自工業革命後，因經濟發展型態改變，開始產生中產階級，使得近代觀光得以開始發展。

3. 第二次世界大戰後快速發展的現代觀光：戰後民航機開始普及，節省了跨國、跨洲旅行的交通時間，讓觀光發展進入到一個嶄新的時代。

4. 21 世紀開始：網際網路、行動科技、物聯網與人工智慧等的發展，帶來觀光產業商業模式的革新。配合低成本航空的成長，將是人人皆可便利出國跟團或自助旅行的嶄新時代。

　　簡單地說明了世界觀光發展的歷史後，接著繼續談觀光地理學的發展。在第二次世界大戰後，因交通運輸科技的改善，相較於以往，大幅縮短前往各地的交通時間。加上戰後處於相對和平的狀態，導致觀光產業的快速發展。觀光地理學亦在觀光產業的發展後，開始萌芽。探討區域的自然資源、聚落組成等的差異，對觀光產業發展造成的影響，分析觀光型態與經濟價值，並論述了觀光型態和相關觀光設施的關係。此時，較多研究聚焦於探討旅遊地或觀光活動的經濟意義，對於觀光地理學的基本理論探討極少。

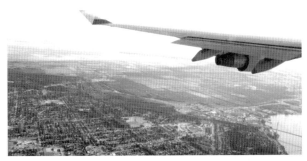

→ **圖 1-10** 民航機的普及，促成了二戰後的觀光商機。

在 1950 年代，觀光地理仍在經濟地理學的範疇裡，因為觀光產業屬於經濟領域。在第二次世界大戰結束後，西方國家處在戰後休養生息與初步發展的階段，因為經濟快速發展，使得中產階級數量增加，進而提升了國內與國際觀光的需求。

1960 年代時，因已開發國家的經濟逐漸發展，大眾生活水準提高，促成休閒娛樂與觀光旅行需求增加，使觀光地理學的發展與新旅遊地開發、舊旅遊地再造開始緊密結合，也促成了觀光地理學逐漸脫離經濟地理學的範疇，而擁有自身的學科屬性。此時，是觀光地理學相關研究快速發展的階段（1960 年代至 1970 年代），主要的研究內容為：觀光資源評估、旅遊區域與旅遊地的規劃與開發、觀光客流動的調查與分析、觀光活動對旅遊區自然與人文環境的衝擊等。

自此，全球觀光產業進入快速穩定發展階段，觀光需求規模擴大，觀光的目的、方式、規模都有大幅度的改變，觀光地理學家開始系統性研究觀光地理的理論與方法，出現許多觀光地理學相關的書籍。至 1980 年代以後，觀光地理學已形成基本的理論體系與研究方法。

四、21 世紀的轉變

西元 2000 年的.com 泡沫化，正式開啟了網際網路深入日常生活的大門。網路地理資訊系統(Web GIS)在谷歌地圖與地球(Google Maps and Earth)提供民眾使用後，有了爆炸性的發展。在觀光領域，谷歌地圖提供了民眾查詢世界各地知名城市、旅遊勝地的空間資訊（座標、區位、週邊資訊、路線規劃等），谷歌地球提供了三維模擬的功能，讓人們可以在尚未前往旅遊地之前，就可以先瞭解該地的特色景觀。

在 Web2.0 概念的推波助瀾下，人們大量使用網際網路，並且提供網際網路上豐富的內容。部落格（如 Blogger）、網路社群平台（如臉書、Google+）、照片分享平台（如 Flicker）等新型態的網際網路社群平台如雨後春筍般地冒出，也讓自發性地理資訊(Volunteered geographical information, VGI)在這樣的背景下，共同對觀光地理學的發展產生了劃時代的影響。

VGI 提供了觀光地理學描述地方(place)的真實機會，而「地方」與「空間(space)」是落在地理觀點「空間－地方連續體(Space-place continuum)」的兩端（圖 1-11）。過往，很難描繪地方與空間的差異，但隨著 VGI 的出現，使得人們實際對一個社會空間的互動，得以留下許多的足跡（例如該地方的照片、打卡次數、推文等），讓這些數位足跡可用於描繪人們在此經驗空間的實際空間範圍（或呈現出的空間意象），並可用以呈現「地方」的空間意涵。

理想空間	地圖空間	實證空間	認知空間	社會空間	經驗空間
Abstract Ideal Space	Cartographic Space	Empirical Space	Cognitive Space	Social Space	Experiential Space

➔ **圖 1-11** 空間－地方連續體

資料來源：Edwardes and Purves(2007)

第二節 觀光地理學的範疇

一、研究對象

地理學的研究受到世界各地理區自然與人文環境特性的差異，導致各地的地理研究有其地域特性。觀光地理學(Tourism geography)屬於地理學的分支學科，也因世界各國的地域環境特性差異，而有不同的發展，進而產生了不同的稱呼，例如一部分的英國學者稱之為觀光

地理學(Geography of tourism)，一部分稱之為遊憩與觀光地理學(Geography of recreation and tourism)；加拿大學者稱之為遊憩地理學(Recreation geography)或休閒地理學(Leisure geography)。因為語言文字使用緣故，日本、南韓的學者稱為觀光地理學，而大陸的學者稱為旅遊地理學，臺灣則兩者均用。

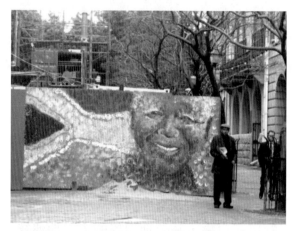

➜ 圖 1-12　南非開普敦街頭的工地圍牆，繪有曼德拉頭像與世足賽圖樣。足球是歐洲與拉丁美洲國家非常盛行的運動，與盛行籃球與棒球的美國呈現清楚的地域差異。

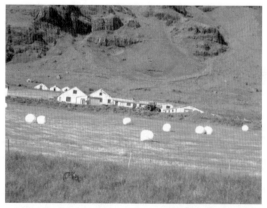

➜ 圖 1-13　冰島於夏季時收割牧草，會將牧草捲成一顆顆牧草包。這樣的景象呈現了自然環境的特性，也代表了觀光特色的差異。

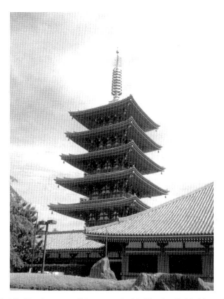

→ **圖 1-14** 日本東京淺草寺五重塔。日本的佛寺建築特色傳承自唐朝,顯見其人文環境特色。

　　觀光地理學的研究對象,基於地理學的人－地傳統,主要探討旅遊者與旅遊地之間的關係,進而擴展到旅遊者的居住地、在旅遊地的空間行為特性,還有旅遊地的觀光規劃、經營與管理等觀光熱門議題。觀光地理學的重要性在於,強調「空間」,因多數學科缺乏對空間的認知,導致在觀光調查、評估、規劃、經營與管理等層面,往往忽略了空間此一特性,造成了決策者(政府、企業、社區或旅遊者等)在決策上的缺憾。若能在既有的觀光調查、評估、規劃、經營與管理層面,加上空間觀點,則能讓決策更為完整與精準,且能兼顧空間特性。

　　觀光地理學除了與地理學的分支學科(**自然地理學**:地形學、地質學、水文學、土壤學、氣候學與生物地理學等;**人文地理學**:都市地理學、經濟地理學、人口地理學與社會地理學等;**地理技術**:地理

資訊科學、遙感探測、地理視覺化、統計學、全球定位系統、巨量資料分析、人工智慧與物聯網技術等）有密切關係之外，也許其他學科有彼此支持關係，例如社會學、經濟學、都市計畫、交通運輸、景觀建築（園林學）、森林、人類學、考古等。

換言之，觀光地理學的發展，需與其他學科保持密切的關係，相互支持，共同發展，才能扮演好觀光地理學作為不同觀光專業領域整合平台的角色。觀光地理學應以空間概念為整合基礎，藉由區域／旅遊地／景區與景點的空間層級體系為架構，以自然地理學與人文地理學的地理知識、地理技術的數位資訊處理能力，共同為觀光議題貢獻心力。

二、關注面向

Pearce(1989)認為觀光地理學的基本內容包括六個面向：

1. 供給的空間格局(Spatial patterns of supply)。

2. 需求的空間格局(Spatial patterns of demand)。

3. 度假勝地(Geography of resorts)。

4. 旅遊者移動與流動(Tourist movements and flows)。

5. 觀光衝擊(Impact of tourism)。

6. 旅遊者空間模式(Models of tourist space)。

本書採用 Pearce 的六個面向作為介紹觀光地理學主要關注面向的框架，期盼能藉此幫助大家瞭解與熟悉觀光地理學的主要內容，分述如下：

（一）供給的空間格局

供給的空間格局探討以旅遊地為主的研究議題，包含了旅遊資源（對旅遊者具有吸引力的人文、自然與人工創造的旅遊資源）的調查、分類、評估、保護與開發，也探討了旅遊區的規劃與旅遊路線設計的議題。旅遊區規劃的重要目的是瞭解區域的環境特性，以求在兼顧開發與保育時，能妥善地進行中、長期的旅遊區域發展規劃，讓區域觀光發展的推動可以更加穩健。因此，對於一個國家、區域或旅遊地的經濟發展、人口特性與政策制度等的綜合性分析亦有其重要性，有助於掌握其觀光供給（需求）的水準。此外，還包含如何形塑旅遊地意象，以在激烈競爭的全球眾多旅遊地裡，從旅遊者的旅遊決策裡，脫穎而出。

（二）需求的空間格局

需求的空間格局探討以旅遊者來源地為主的研究議題，包含了旅遊者的旅遊動機、旅遊決策、旅遊行為、旅遊地意象（旅遊者最感興趣的熱門旅遊地、旅遊景點）等。瞭解需求的空間格局後，更重要的是可提供重要的資訊給供給的空間格局，以瞭解應如何進行旅遊資源調查、評估、規劃與開發。

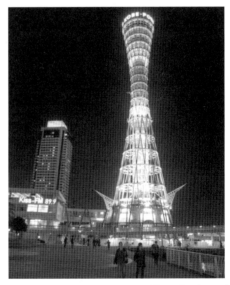

→ 圖 1-15　日本神戶港塔，為神戶的知名地標（旅遊地意象）。

（三）度假勝地

　　度假勝地是比較特殊的旅遊地，這類型的旅遊地的城市發展主要就是為了吸引度假型的旅遊者。度假型的旅遊者通常會在度假勝地待上一至兩個禮拜，甚至會更久。因此，這樣的旅遊地會與一般城市發展旅遊的狀態不相同，所以才需要特別針對度假勝地這一類型的旅遊地拉出來討論。

→ 圖 1-16　度假的悠閒時光，位於挪威的 Flam。

（四）旅遊者移動與訪客流

　　旅遊者移動與訪客流聚焦在瞭解旅遊者的空間分布、移動特性與流動的方向。瞭解旅遊者從居住地（客源地）往返旅遊地的熱門路徑，以及在旅遊地從事觀光活動所需要／供給的各樣觀光設施與服務，對於各種觀光商業應用是非常重要的資訊。例如，在適地性服務(Location-based services, LBS)與其商業應用日漸熱門之下，探討旅遊者移動與訪客流更成為熱門的重要研究議題，因為可透過結合對於熱

門旅遊路徑、旅遊景點的資訊，而找出最具觀光商業的店面、旅館或餐廳的設置位置。如今，因為網際網路技術與大數據分析興起，使得探討旅遊者移動與訪客流等相關議題時，更容易瞭解其空間特性（重要旅遊者來源、主要移動路徑或方式與熱門旅遊地等）。

（五）觀光衝擊

觀光衝擊自 1960 年代以來，人們對於環境保育意識的逐漸成形，也成為不可或缺的主要研究議題之一。探討觀光產業的發展，對區域的人文與自然環境因為觀光發展而造成的影響。人文與自然環境的特色資源永遠是觀光發展最重要的基礎，一旦破壞了，將失去吸引旅遊者前來的動機。例如，旅遊者非常喜愛位於西班牙巴塞隆納高第設計的聖家堂，若沒有維護得當而損毀了，則該地就喪失了一個能吸引喜愛高第作品旅遊者的重要觀光景點（資源）。因此，永續觀光發展、生態旅遊、綠色旅遊等議題的出現，就是希望在發展觀光之餘，能妥善兼顧人文與自然環境。觀光環境承載量的相關研究也一直是觀光地理學的重要研究議題，時至今日，各種指標的設計日漸豐富，以求能以具有整合性的觀點，同時考量經濟（旅遊與就業、通貨膨脹、經濟發展、外來資金投資等）、環境（旅遊與自然環境的關係、對動植物的影響、對水資源與空氣的影響、對文化與古蹟的衝擊）、社會（旅遊對社會習俗、宗教文化、語言等的影響）等多面向的發展與保育需求。

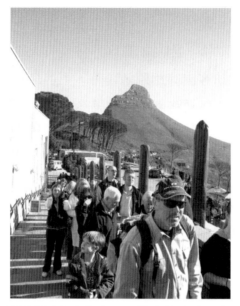

→ **圖 1-17** 搭乘南非開普頓桌山國家公園纜車的排隊人潮。透過纜車做為大眾
運輸工具,可減少自行開車帶來的環境壓力,減少汽車二氧化碳排
放量,避免開闢道路對自然環境造成不可回復的破壞,是較為永續
的交通運輸選擇。

→ **圖 1-18** 藉由纜車的固定班次與容納量,間接控管登上南非開普敦桌山的一
日總人數,也是一個不錯的控管觀光環境乘載量方法。

（六）旅遊者空間模式

旅遊者空間模式在（第四章），會有專節內容介紹，此處不再贅述。簡單來說，就是透過歸納與分析之後，瞭解旅遊者的空間行為特性，並予以分類，建立旅遊者的空間模式。建立旅遊者的空間模式好處在於可瞭解旅遊者前來該旅遊地（景區）的空間行為，並得以配置對應的商業空間。例如，商店街的安排、公共廁所的位置／數量、停車場或步道的空間規劃等。

三、空間觀點(Spatial Perspective)

在觀光產業裡，可視為由**觀光主體**（旅遊者）、**觀光客體**（觀光資源：如風景名勝、節慶活動、歷史建築等）與**觀光媒介**（交通運輸系統、旅館、旅行社、觀光行銷與旅遊服務中心等）等三大要素組成。

Burton(1994)將旅遊體系(Travel system)具體提出觀光地理學的三大探討主題（圖 1-19）：**(1)探討旅遊者來源地的經濟、自然特徵及旅遊者的旅遊動機；(2)探討旅遊地的特徵**（吸引旅遊者到此旅遊的拉力因素）；**(3)探討旅遊者從住家出發到旅遊地的運輸路徑及服務組織型態**。藉由 Burton 提出的旅遊體系，可以妥善地將觀光主體、觀光客體與觀光媒介等觀光三要素，將其轉變成與實體空間連結的概念圖方式，也可藉此方式，將空間觀點融入觀光領域發生的各樣議題與活動。

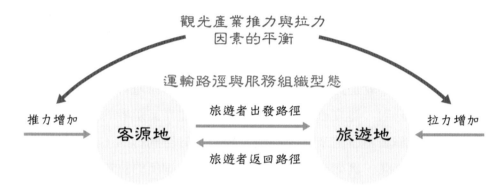

觀光產業推力與拉力
因素的平衡

運輸路徑與服務組織型態

推力增加　客源地　旅遊者出發路徑　旅遊地　拉力增加

旅遊者返回路徑

→ **圖 1-19**　旅遊體系示意圖（修改自 Burton, 1994）。

　　旅遊者來源地（客源地）是旅遊者的居住地，也是日常工作與生活的所在地觀光由此開始，也在此結束。因客源地的地理特性（自然、文化、社會、經濟、政治環境等）的差異，促成不同的旅遊動機與遊客需求，亦使旅遊者在從事旅遊活動時，在與旅遊地相互作用的過程裡，產生不同的遊行為。

　　旅遊地因其地理特性的緣故，吸引旅遊者前來此處短暫停留從事旅遊活動，需注意在兼顧環境保育與經濟發展的前提下，從事具有整合性與整體性的區域旅遊規劃，並探討旅遊地或景點的環境承載量（同時間的最大訪客容納數）、監控觀光空間發展特性、降低觀光發展造成的環境衝擊、發展綠色旅遊(Green Tourism)等，以追求旅遊地的永續觀光發展。

　　旅遊者從客源地到旅遊地的過程裡，牽涉到了運輸路徑與服務組織的課題。運輸路徑包括了搭乘大眾運輸系統、飛機、郵輪、渡輪、火車、自行駕（租）車等不同的交通運具；而服務組織則包括了旅行社、航空公司、海關、運輸公司、旅遊資訊中心(Tourist information center)等公、民營的服務組織。不同的運輸路徑與服務組織會與旅遊者交織出多樣化的旅遊體驗，因此，在這看似簡單的運輸路徑與服務

組織兩個項目裡，有著許多值得深入探討的細節。例如，同樣前往日本，選擇訂購旅行社提供的套裝行程，不需對交通、住宿等細節煩心；與自行訂購機票、民宿、搭乘地鐵等，需要注意班機與機位、房間是否有空與自行查閱時刻表等，在旅遊體驗上會有很大的差異。

➔ 圖 1-20　近年來日漸熱門風行的郵輪觀光。

➔ 圖 1-21　旅遊者租重型機車旅行。

→ 圖 1-22　旅遊者在旅遊資訊中心詢問問題，位在挪威的 Bergen。

　　Cooper & Hall(2007)也提及類似的概念，他們將此稱為地理觀光系統(Geographical tourism system)，並說明在客源地（他們稱為 Generating region)、中轉區(Transit region)與旅遊地(Destination)的主要要素。

　　Gunn 的《Tourism Planning》（Taylor & Francis 出版社，1979 年第一版，1988 年第二版，1994 年第三版名，2002 年第四版，書名為：Tourism Planning: Theories、Practices and Cases），該書匯集 Gunn 從事景觀設計和旅遊規劃四十餘年的經驗，依據空間尺度的不同，將觀光規劃分為以下三類：(1)區域旅遊規劃(Regional planning)、旅遊地規劃(Destination planning)和景點規劃設計(Site planning & design)。在本書的第三章旅遊地裡，即針對該三類觀光規劃類型，進行初階的介紹，以作為進階觀光規劃課程的先修內容。

→ 表 1-1　在地理觀光系統裡各組成的主要要素

客源地	中轉區	旅遊地
旅遊地的宣傳行銷通路 ▶ 旅行社 ▶ 旅遊經銷商 ▶ 線上零售商與經銷商 運輸設施	在客源地與旅遊地間的中轉鏈結 ▶ 航空服務 ▶ 巴士與火車服務 ▶ 郵輪與渡輪服務 ▶ 自有與租用車 中轉設施：例如餐廳、住宿、廁所等旅遊者在前往旅遊地的路程裡會停留使用者。	旅遊設施與景點 ▶ 住宿 ▶ 會展 ▶ 主題樂園 ▶ 賭場 ▶ 賣場 ▶ 訪客中心 ▶ 國家公園 ▶ 餐廳 ▶ 活動 ▶ 美資源 　(Amenity Resources) 運輸設施 ▶ 在地運輸設施

資料來源：Cooper & Hall(2007)

三、觀光地理學的研究方法

　　觀光地理學承繼了傳統地理學的研究方法，且融入了近代的地理資訊技術與其他的新技術，同時注重理論與實務、定性論述與定量分析、傳統與現代方法。在觀光地理學的研究方法裡，可分為下列四項：

（一）野外調查法

　　野外考察是地理學最常用的方法，可從野外直接觀察各種地理現象，蒐集與累積各式資料，作為研究者進行分析的基礎。觀光資源的

空間分布、數量、類型、特性、結構、功能與價值等，即可藉由野外
調查法完成觀光資源調查，並進行後續之觀光區域規劃與設計。

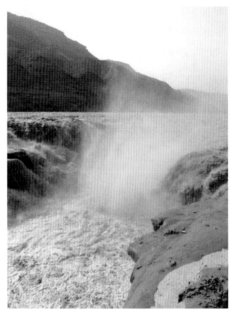

→ 圖 1-23　山西壺口瀑布，經由野外調查確認觀光資源的各項特性。

（二）統計分析

　　統計分析的用處在於可藉由收集大量原始資料，經統計分析後，
找出事物的特性。抽樣調查是最常用的方式，可在熱門觀光景點常見
訪員請訪客填寫問卷，用以瞭解訪客的基本資料、旅遊動機、訪客需
求、行前期望與實際體驗、滿意度等。

（三）類比法

　　在類比法裡，包括區域對比與類型對比兩種方式，可用此法確定
觀光資源體系與組成要素的相似性與相異性。以中國的地理學研究而
言，張其昀於 1934 年撰寫的《浙江風景區之比較觀》，正是採用類比

法的重要學術成果之一。近年來，觀光地理學的比較研究逐漸增加，類比法為觀光地理學裡的比較研究奠定重要的學術基礎。例如位於屏東車城的海生館與位於日本大阪的海遊館，均是以海洋生物為主題的展覽空間，就可透過類比法的方式，對比兩者之間的異同，可更瞭解在後續規劃、營運與管理等部分，各自的優缺點為何？更容易能找出各自應採取的規劃、營運與管理策略。

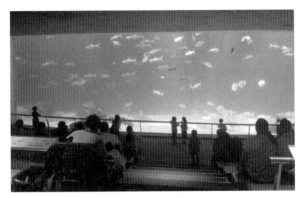

→ 圖 1-24 位於屏東車城的海生館大洋池。

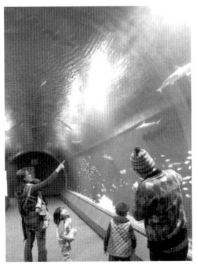

→ 圖 1-25 位於日本大阪的海遊館海底隧道。

（四）定性論述與定量分析

　　目前觀光地理學的研究已經從傳統的定性描述，進而結合數學方法、模型分析等，探討旅遊區規劃、監測與評估等課題。而整合定性論述與定量分析，已成為現今應用性學科發展的重要趨勢。兩者均有不可取代之處，故整合兩者的優點以避兩者的缺點是最好的方式。

　　觀光地理學的定性論述應建立在學術與實務經驗的基礎上，輔以邏輯思維的辯證，運用歷史分析法、描述法、交叉驗證法，對定性論述的內容進行科學化的分析，主要應用於觀光景觀、觀光資源體系建構、觀光資源分析、觀光規劃設計與無法量化的定性資料分析等範疇。

　　定量分析則是運用統計模型、模式建構、數據分析、遙測影像分析、地理資訊技術與網際網路技術等，探討觀光現象的空間特性，例如訪客流的規模、空間分布與方向、觀光資源的空間分布等。以網際網路技術為例，近年來興起的網路社群平台臉書(Facebook)，提供智慧型手機使用者在特定點（餐廳、旅館、風景名勝或任何地點）的打卡功能，當取得某旅遊地的所有特定點打卡數據，則可瞭解此旅遊地的熱門景點。

　　目前，巨量資料（Big data，亦稱大數據或海量資料）分析也因網際網路與智慧型手機的快速發展、大量普及，將改變過往的定量分析方式。巨量資料分析主要來自於數據挖掘(Data mining)技術，但受到網際網路有大量的即時資訊更新，傳統的數據挖掘技術已無法負荷，因而產生新的分析技術。

→ **圖 1-26** 在沒有網路社群平台年代的簡易客源地調查，位於挪威聖壇岩 (Pulpit rock)登山口的青年旅館。

第三節 小 結

　　觀光地理學的理論基礎來自於地理學，但在進入 21 世紀後，因網際網路與智慧型手機的發展，取得使用者的空間資訊增加了更多的可能性。所以，旅遊者的空間行為特性得以地理視覺化 (Geovisulization)的方式呈現，讓使用者（消費者、潛在旅遊者）可以透過視覺的方式，快速掌握空間資訊、掌握時空流動的觀光動態。

　　展望未來，從現在到 2025 年，可預見的科技革新在於行動裝置的普及使用，包含既有的筆記型電腦、平板電腦，近年來逐漸崛起的智慧型手機，開始有創新產品推出的智慧型手錶，未來還有仍在嘗試發展中的 Google 眼鏡（代表虛擬實境與擴增實境的普及化）。行動裝置的普及使用後所帶來的觀光產業衝擊，主要在於旅遊者的時空流動

特性得以解析，並進行商業應用與創新。此外，還有物聯網監測與巨量資料分析(Big data analysis)亦將帶來全面性的產業衝擊，因為人們的生活逐漸在網際網路上留下大量的印記，這些印記藉由大數據分析，亦可瞭解人們的時空流動特性。換句話說，當針對觀光產業進行大數據分析時，旅遊者（或潛在旅遊者）時空流動的觀光動態亦得以藉此呈現，並提供給決策者（政府、業者或旅遊者）參考。

　　我們正面臨一個巨變的轉捩點，期盼從事觀光產業的夥伴們，均能掌握科技脈動對觀光產業的影響，並時時思考其在商業應用上將帶來的衝擊為何。旅遊者的時空流動資訊的監測與評估，將會是未來在觀光產業最有價值的資產，對於發展創新觀光商業策略具有重要的價值。

習 題 Exercise

1. 請問地理的要素為何？對觀光產業的重要性為何？

2. 觀光產業在21世紀後，因為科技的進展導致了哪些的改變？

3. 如何從空間觀點關注觀光產業的課題？

4. 面對巨變轉捩點的觀光產業，試問政府與業者應如何因應這樣的變局？

📖 **參考文獻** Reference

王雲五(1974)中國地理學史，臺北：臺灣商務印書館。

王志弘(2009)多重的辯證：列斐伏爾空間生產概念三元組演繹與引申，地理學報，55：1-24。

姜蘭虹、張伯宇、楊秉煌與黃躍雯編譯(2014)地理思想讀本，三版，臺北：唐山出版社。

Burton, R. (1994) *Travel Geography*, 2nd ed., London: Pitman Publishing.

Cooper, C. & Hall, C.M. (2007) Contemporary Tourism: an international approach, Routledge.

Edwardes, A.J. and Purves, R.S. (2007) A theoretical grounding for semantic descriptions of place, LNCS: Proceedings of 7th Intl. Workshop on Web and Wireless GIS, W2GIS 2007 Ware, M. and Taylor, G. (eds), Berlin: Springer, 106-120.

Gunn, C.A. & Var, T. (2002). Tourism Planning: Basics, Concepts & Cases, Psychology Press.

Haggett, P. (1965) Locational Analysis in Human Geography, Arnold: London, pp. 339.

Haggett, P. (2001) Geography: A Global Synthesis, Prentice Hall: Harlow, pp. 864.

Hudman, Lloyd E. and Jackson, Richard H (2002) Geography of Travel & Tourism, 4th ed., Delmar Cengage Learning.

Pattison, W. D. (1964) The four traditions of geography, *Journal of Geography*, 63(5): 211-216.

Pearce, D. (1989) Tourist development, Harlow: Longman.

Robinson, J.L. (1976) A New Look at the Four Traditions of Geography, Journal of Geography, 75(9): 520-530.

Stoddart, D.R. (1986) Geography－A European Science, in Stoddart, D.R., On Geography and Its History, Oxford: Basil Blackwell, 28-40.

World Travel & Tourism Council (2018) Travel & Tourism Economic Impact 2018 World, London: United Kingdom.

World Tourism Organization (2014) UNWTO Tourism Highlights 2014 Edition, Madrid: Spain.

World Tourism Organization (2017) UNWTO Tourism Highlights 2017 Edition, Madrid: Spain.

旅遊者與旅遊行為

TOURISM
GEOGRAPHY

第一節　旅遊者

一、旅遊者的界定

1937 年臨時國際聯盟統計專家委員會(The Committee of Statistics Experts of the Short-lived League of Nations)提出國際觀光客的定義為：「離開居住國，到其他國家旅行時間達到 24 小時及以上的人」。同時，也指出以下五種人不屬於國際觀光客：

1. 到另一個國家工作。

2. 到國外定居。

3. 寄宿在校的學生。

4. 居住在邊境而在鄰國工作。

5. 途經一個國家，但不停留，即使時間超過 24 小時的旅遊者。

1950 年國際官方組織聯盟(The International Union of Office Travel Organizations, IUOTO)修改了上述的定義，將以遊學形式從事觀光的學生納入觀光客的範疇，且將過境觀光客定義為：「路過某個國家，但不做實質意義停留的人」。

1963 年聯合國在羅馬舉行的國際旅行和旅遊會議提出訪客(Visitor)、觀光客(Tourist)和短程遊覽者(Excursionist)三個概念，嘗試將不同類型的旅遊者進行更清楚的區分與界定。

1. 訪客：除了為獲得有報酬的工作以外，基於任何原因到一個不是長年居住國家觀光的人。

2. 觀光客：到一個國家停留至少 24 小時的人，其旅行的目的是休閒、宗教、體育運動、健康、研究、探親、出差與開會等。

3. 短程遊覽者：到一個國家停留不足 24 小時者，包括搭船在海上旅行的人。

➜ 圖 2-1　在冰島機場免稅店試喝酒類飲品，會出現在機場免稅店的旅遊者均屬觀光客的身分。

➜ 圖 2-2　準備出海遊七股潟湖的旅遊者，有可能是從事觀光活動，也可能是從事休閒遊憩活動。

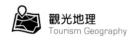

　　在「發展觀光條例」裡，將觀光旅客直接定義為「觀光旅遊活動之人」。交通部觀光局於 2009 年開始編制觀光衛星帳，將觀光界定為「為了休閒、業務及其他特定目的，離開日常生活範圍，且在同一地點停留不超過一年的旅行活動」。並將「觀光支出」定義為：「觀光客或旅客在旅行期間以及旅行前後，由本身或由他人（包括機構）所支付之各項相關消費支出」，在觀光支出統計表內，將旅遊者區分為：外國觀光客（亦稱來臺旅客）與本國觀光客（再區分為出國觀光與國內觀光）。

　　因此，綜上所述，並參酌修改王大悟、魏小安(1998)提出的旅遊者架構，本書針對旅遊者與非旅遊者之組成提出一個較為適合的新架構（如圖 2-3），以便使用相關詞彙與概念時可以更加明確，且避免混淆。

　　在這個新架構裡，針對旅遊者（或稱訪客，Visitor）的部分，主要區分為觀光客(Tourist)與遊客(Excursionist)兩類，觀光客主要指稱有過夜（住宿）類型且外出至旅遊地從事觀光活動的旅遊者；遊客主要指稱沒有過夜（當天往返）類型且外出至旅遊地從事休閒遊憩活動的旅遊者（亦即旅遊者該詞包含了從事觀光活動與休閒活動兩種類型的人們）。

　　在觀光客這個分類裡，進一步區分為外國觀光客與本國觀光客，因為對於觀光產業而言，近年來越來越著重於增加外國觀光客此一族群（對提振本地的經濟有更多助益，亦即可以擴大境外消費人口數，而非本國不同旅遊地彼此之間的互相競爭）。本國觀光客區分為出國觀光客與國內觀光客，這樣的分類主要在於可統計出國與國內觀光人數，對瞭解觀光產業結構有重要的幫助。

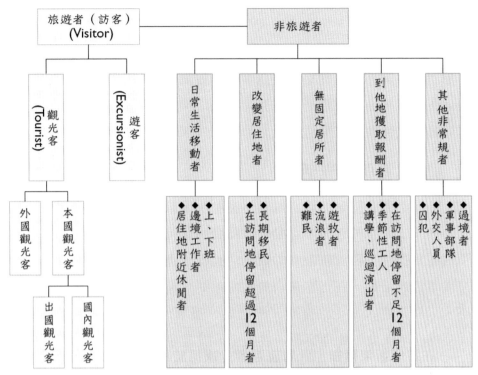

→ **圖 2-3** 旅遊者與非旅遊者的組成架構。
資料來源：修改自王大悟、魏小安(1998)

在非旅遊者的部分，可區分為：

1. 日常生活移動者。

2. 改變居住地者。

3. 無固定居所者。

4. 到他地獲取報酬者。

5. 其他非常規者等五類。

從這五類的次項內，可以發現確實有許多非從事觀光／休閒遊憩活動的人們，會有類似旅遊者的空間移動現象。但在此也提醒，凡是

分類,大多有例外,尤其是與人類活動有關的事物,很難以自然科學的方式,建立一近似完美甚少例外的分類架構。所以,請大家在看待「旅遊者與非旅遊者的組成架構」時,嘗試去理解這個架構背後嘗試表達的概念,而非要找到一個完美的組成架構,將對於理解人類的觀光／非觀光活動更有幫助。

二、旅遊者與觀光活動

觀光活動在特定的時空情境下發生,因旅遊者從事觀光活動過程裡,與同一環境裡有許多互動,因此受到此特定環境影響,而將此環境的區域特性呈現於旅遊者的觀光活動裡。例如,旅遊者前往日本東京從事觀光活動,在日本東京的觀光期間,會前往著名景點(如晴空塔、東京鐵塔、迪士尼樂園、江之島、築地市場等)、知名餐廳用餐(品嚐在地美食,如握壽司、丼飯、天婦羅等)、搭乘地鐵(如 JR 或東京都營地鐵、海鷗號遊覽東京灣等)、搭乘渡輪,或於東京舉辦淺草隅田川花火節時觀賞花火(煙火)之美。

→ 圖 2-4 晴空塔商場入口。

→ 圖 2-5　晴空塔的商場配置圖。

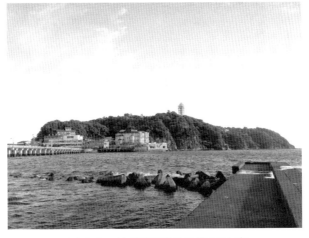

→ 圖 2-6　位於東京南側的江之島。

→ 圖 2-7　具有日本餐飲特色的生魚片丼飯。

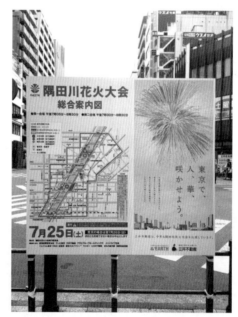

→ 圖 2-8　隅田川花火大會的活動海報。

為了有一整體框架瞭解觀光活動，以下分六點說明觀光活動的基本特性：

1. 綜合性

觀光活動就是日常生活的延伸，包括的內容在於食、衣、住、行、育、樂、購等七大需要裡，如要細分還可再包括通訊、醫療、入出境等其他需要。簡言之，觀光活動包含了旅遊者的整體消費需求，不易切割。因此，當某國家或城市欲發展觀光為重要產業之一時，應注重觀光活動的綜合性，宜有整體規劃，避免旅遊者來到該國家或城市時，缺乏整體規劃，造成風景雖秀麗、料理可口，但交通配套不足的缺憾，反而容易形成觀光口碑不佳，令潛在旅遊者（消費者）卻步。

➜ 圖 2-9　觀光產業發展需有整體規劃，聚焦在數種主要觀光特色，例如一日遊、多日遊、冒險旅遊、高爾夫等。

2. 異地性

觀光活動是一種離開日常生活到異地做短期停留，在當地觀賞風景、體驗異國情懷，使得心神得以放鬆與休息。因此，一個地區

的異地性越強，對區外的旅遊者吸引力越大、觀光感受越深、觀光產業也更加蓬勃。對旅遊者而言，旅遊地多為不熟悉的地區，因此旅遊者需要具備對不同自然與人文環境的適應性，並能有抗壓性且能承受不同環境造成的心理壓力。對旅遊地之居民而言，必須能滿足外來之旅遊者必要的生活需求，例如物質生活條件和對外來文化侵入的心理預備。

→ 圖 2-10　桌山的自然景觀與臺灣的自然景觀有很大的差異。

→ 圖 2-11　冰島的冰原與冰河湖與臺灣相較，存在強烈異地性。

→ **圖 2-12** 香港查理布朗咖啡館與臺灣的咖啡館相較,存在強烈異地性(但自 2015 年 4 月起,在臺灣陸續開了三家查理布朗咖啡館後,異地性逐漸減弱)。

3. 流動性

觀光活動的流動性是非常重要且需加以關注的特性,因為一趟觀光旅程有其時間期程,例如峇里島五日遊、日本北海道七日遊等。換句話說,若是峇里島五日遊一團 16 人,則這一團從入境開始,多半不會停留在同一地點超過兩日,會在峇里島的熱門景點、著名餐廳與五星級飯店(或 Villa)間不停地流動。當把這樣的狀況放大後,會發現每一天(每個月)入出境的人數差異,代表著同時間(同一天/同一個月)有多少人在該國家或城市流動。這也會帶出在觀光發達國家或城市必須注重**實際人口數**的概念(該國家或城市的實際人口數會等於常住人口數加上流動人口數)。如此方能較為正確地評估,觀光活動為該國家或城市帶來的經濟效益。

4. 地理集中性

地理現象常存在空間相依性(Spatial dependency)，意謂著許多地理現象受到鄰近空間該現象的影響，而呈現著連續性的變化（亦即較少出現突然間的變化）。因此在熱門旅遊地／景點會產生聚集現象（大家都喜歡到熱門旅遊地／景點從事觀光活動），但熱門旅遊地／景點的環境乘載量（容納量）有限，因此旅遊者的聚集會從熱門旅遊地／景點的中心點（中心地區），往外蔓延，而呈現一集中的地理現象。

5. 季節性

季節在觀光活動裡，會影響觀光旺／淡季的週期。因為景觀會隨季節的不同而產生極大的差異，例如最著名具有季節性的觀光景觀，當屬日本的櫻花與楓紅了。在每年的賞櫻、賞楓季節，因為每個旅遊地的氣候條件不同導致櫻花與楓紅最美的時間點多不相同，所以甚至還會有專門的網站提供櫻花／楓紅最前線的戰情資訊。在網頁裡，告訴喜歡賞櫻／賞楓的旅遊者們，何時可以到哪個旅遊地賞櫻／賞楓。

➜ 圖 2-13　秋季是螃蟹的產季，自然景觀、食材均有其各自的季節。

6. **審美性**

審美性或者可用觀光美學一詞來理解。人們都喜愛美的事物,當欣賞壯闊、秀麗、清新等不同感受的自然或人文美景時,對人們的心思意念有不同狀態的幫助,也會產生/進入不同的心理狀態(例如原本因失戀而憂鬱,因欣賞美景而心情漸好;原本因工作繁忙而充滿壓力,因欣賞美景而釋放壓力)。人人都可以對自然或人文景觀有屬於自己的詮釋,沒有對錯,只有個人偏好(喜歡或不喜歡)。換句話說,每個人都有屬於自己的審美性、觀光美學,能從自然或人文美景獲得屬於自己的收穫。

瞭解上述所談的六項觀光活動特性,可以快速地瞭解與掌握觀光活動,有助於後續所要逐漸展開談到的各項概念。在政府編制的觀光衛星帳報告裡,將觀光特定商品分為「觀光特徵商品」與「觀光關聯商品」,前者包含住宿、餐飲、交通(含陸上運輸與航空運輸)、汽車出租、旅行服務、娛樂服務,後者以零售服務為代表。藉由觀光衛星帳的編制,可以得知在觀光活動裡,究竟哪些類型的產業可以受到觀光活動的正面影響(觀光支出在該項目逐年提升),也能讓政府得以瞭解應如何修正觀光政策,促成觀光產業的良性循環與持續發展。

→ 圖 2-14　自然美景,每個人的感受均有所不同。

→ **圖 2-15** 人文景觀（山西太原洪洞大槐樹），人人均有屬於自己的詮釋。

　　下表為 2009 年觀光支出統計（於 2011 年 7 月完成編制），可經由此表瞭解當年度外國觀光客與本國觀光客（出國觀光與國內觀光）的觀光支出特性（周嫦娥等，2011）。目前交通部觀光局公告的最新觀光衛星帳為 2014 年，可上交通部觀光局網站查詢與下載。

→ **表 2-1** 2009 年觀光支出統計表（單位：億元）

商品項目	本國觀光客		外國觀光客	合計
觀光特徵商品	出國觀光	國內觀光		
住宿	－	260.81	267.18	527.99
餐飲	－	423.32	852.48	1,257.80
交通	775.10	542.17	563.94	1,881.21
陸上運輸	55.12	479.01	188.50	722.63
航空運輸	719.98	63.16	375.44	1,158.58
汽車出租	－	202.50	9.08	211.58

→ 表 2-1　2009 年觀光支出統計表（單位：億元）（續）

商品項目	本國觀光客		外國觀光客	合計
觀光特徵商品	出國觀光	國內觀光		
旅行服務	119.52	16.26	29.92	165.70
娛樂服務	－	99.95	129.76	229.71
觀光關聯商品				
購物	220.84	420.38	760.88	1,402.10
其他觀光商品	－	91.13	42.00	133.13
觀光支出合計	1,115.46	2,056.52	2,655.23	5,827.21

資料來源：周嫦娥等(2011)。

三、臺灣近年的旅遊者特性

　　在交通部觀光局的官方網站(http://admin.taiwan.net.tw/)，有關於歷年與最新的觀光統計數據，從這些統計數據裡（最早的統計數據自 1956 年開始），可以取得來臺與出國旅客的國籍、性別、目的、年齡、職業、交通工具、停留夜數等數據，還有外匯收入與支出、觀光旅館數、旅館住用率、旅館平均房價、本國籍住宿旅客、旅行業、導遊人員與遊憩區等的歷年統計數據。在這些觀光統計數據裡，還有來臺旅客消費及動向調查、國人旅遊狀況調查、國際觀光旅館營運分析報告摘要等。因此，藉由觀光局提供的歷年統計數據與相關報告，得以瞭解臺灣近年來的旅遊者特性。

　　近年來，政府逐漸意識到政府統計數據開放的重要性。因此，在觀光局的官方網站上提供了歷年的觀光統計數據，有興趣深入瞭解，可以自行上網瀏覽、下載、整理與分析。

　　比較 2001~2017 年的來臺旅客人次（表 2-2），從 283.1 萬人次，快速成長至 1,074 萬人次[1]，以 2001 年為基準計算至 2015 年的成長率則高達 268.77%；其中成長最快速的客源地為大陸地區，若加計港澳地區，則占 2015 年來臺旅客人次的 54.58%（2001~2015 年成長率為 1,209.89%）。自 2015~2017 年，可發現來臺旅客總人次僅微幅成長了 2.87%，且大陸地區來臺旅客人次減少了 34.69%（與 2015 年相比），但來自日本[2]、東南亞、韓國等客源地的來臺旅客彌補了大陸地區來臺旅客減少的人次，甚至還能維持總人次的微幅成長。其中，可以關注的還有來自東南亞旅客的快速成長，尤其從 2015~2017 年仍有高達 194.35%的成長，顯見新南向政策在觀光產業的部分有其成效（之前長期耕耘亦是非常重要的基礎）。

　　於此期間的國人出國人次，從 715 萬人次持續成長至 1,565.5 萬人次（圖 2-17）。若以 2017 年臺灣總人口數約 2,357 萬來看，國人出國人次與臺灣總人口數的比率已達 66.42%。從長期趨勢分析，國人出國人次仍將持續成長，但是否已即將達到成長的極限，則需再加以觀察。在廉航持續開拓航線與增加航班的基礎上，加上各國政府歡迎外國觀光客入境消費的普遍性政策，審慎但樂觀的評估未來應可達到國人出國人次與臺灣總人口數的比率達 100%的數據。

[1]　自 2015 年來臺旅客總人次超過千萬人次後，2016 與 2017 年均僅微幅成長，分別為 1,069 萬人次與 1,074 萬人次。主要原因在於 2015 年底的臺灣大選為民進黨大獲全勝，首次獲得完全執政的機會，而大陸政府見此選舉結果，在對臺旅遊政策上凍結與減少來臺陸客團，造成陸客來臺人次不僅沒有成長，反而大幅減少。

[2]　於本書再版付梓之際，於 2018 年 12 月 30 日全年度第 1,100 萬入境觀光客人次達成（史上第一次突破 1,100 萬人次），其為一位來自日本奈良的醫生，一家 5 口來臺度假旅遊。

→ **圖 2-16** 近年來廉價航空在東亞的航班數量有很大的成長，讓出國觀光與來臺人次持續上升（照片為酷航）。

→ **表 2-2** 主要客源地的來臺旅客人次成長（單位：萬人）

客源地	2001 年	2008 年	2015 年	2017 年	2001~2015 年成長率(%)	2008~2015 年成長率(%)	2015~2017 年成長率(%)
大陸與港澳地區合計	43.5	94.8	569.8	442.5	1,209.89	366.77	−22.34
日本	97.7	108.7	162.7	189.9	66.53	74.70	16.72
東南亞	48.9	72.6	142.5	213.7	191.41	194.35	49.96
當年來臺旅客總人次	283.1	384.5	1,044.0	1,074.0	268.77	179.31	2.87
大陸地區	0	32.9	418.4	273.3	N/A	730.56	−34.69
港澳地區	43.5	61.9	151.4	169.2	248.05	173.35	11.76

資料來源：交通部觀光局行政資訊系統網站。

註：成長率數據採實際來臺旅客人次計算，若用表內數據（捨棄千人以下數據）計算會與實際人次計算稍有落差。

　　在來臺旅客人次的部分，僅有 2003 年受到 SARS 影響而下滑，於 2008、2009 年的全球金融海嘯期間未受影響，主因在於 2008 年 7 月（7 月 18 日）政府開放陸客來臺觀光，此舉也直接促成 2008 年至

2015 年間，來臺觀光旅客人次的快速成長。在這段期間，國人出國人次有兩次下降，分別是 2003 年與 2008、2009 年這兩個期間，2003 年受到 SARS 的影響，2008、2009 年則受到全球金融海嘯（不景氣）的影響，造成國人出國人次下滑，但在事件結束後，國人出國人次仍持續穩定上升。

　　圖 2-18 與 2-19 裡，可發現近年來臺旅客成長比率主要由大陸地區貢獻，若加計港澳地區，則比率更為驚人。雖其他客源地也逐年成長，但幅度較小。自 2008 年 7 月開放陸客來臺觀光後，其成長速率非常快速，大陸地區來臺旅客人次從 2008 年的 32 萬成長至 2015 年的 418 萬（港澳地區由 61 萬成長至 151 萬）。主要客源地過於集中，並非好的觀光發展現象。但值得關注的是日本來臺旅客人次，亦從 2008 年的 108 萬成長至 2015 年的 162 萬、至 2017 年的 189.9 萬；東南亞地區由 72 萬成長至 142 萬與 213.7 萬、韓國由 25 萬成長至 65 萬與 105.5 萬。

　　日本、東南亞與韓國等客源地均有大幅成長，該現象顯示臺灣的主要客源地為大陸與港澳地區，但其他次要客源地仍有持續性的大幅成長，顯見觀光發展逐漸步入良性發展循環狀態，也期盼政府在其他次要客源地來臺旅客人次持續成長之際，仍能加強在各客源地各種管道的觀光行銷，以強化分散客源地的政策發展方向。

　　由 2001~2017 年的來臺旅客與國人出國人次的數據，顯見觀光旅遊市場仍持續擴張中，也逐漸成為臺灣的重要產業之一（政府將觀光旅遊產業列為六大新興產業之一）。近年來，因廉價航空（低成本航空）的盛行，甚至有可能在十年後，成為區域觀光旅遊市場的主流交通方式。廉價航空在短、中程的航程裡，具有價格上的優勢，導致其市場滲透率持續擴大中，應持續關注其發展趨勢。而廉價航空市場滲透率持續擴大的趨勢，亦將直接促成觀光旅遊市場的擴大。

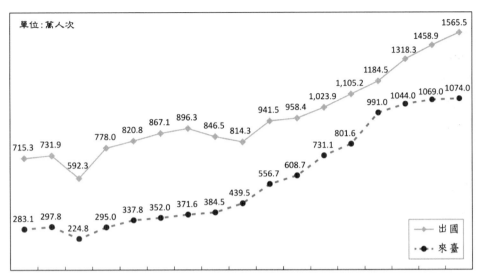

→ **圖 2-17** 2001~2017 年來臺旅客與國人出國人次。

註：此處使用旅客一詞，原因在於與交通部觀光局提供的報表使用相同名詞。

資料來源：交通部觀光局行政資訊系統網站。

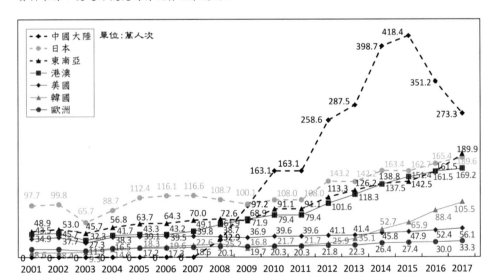

→ **圖 2-18** 2001~2017 年來臺主要客源國旅客成長趨勢。

註：此處使用旅客一詞，原因在於與交通部觀光局提供的報表使用相同名詞。

資料來源：交通部觀光局行政資訊系統網站。

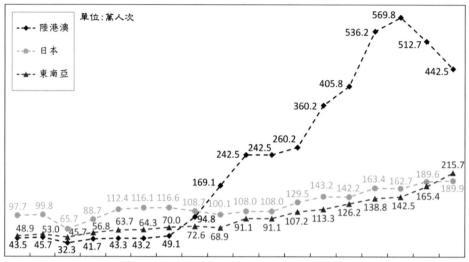

→ **圖 2-19** 2001~2017 年陸港澳、日本與東南亞三地來臺旅客成長趨勢。

註：此處使用旅客一詞，原因在於與交通部觀光局提供的報表使用相同名詞。

資料來源：交通部觀光局行政資訊系統網站。

旅遊動機

　　人的動機和行為是相互關聯的，動機對行為起最直接的影響，但從動機到行為，中間還要發生決策，最終才會產生行為。換句話說，動機是人們內心需要的具體化（可參考 Maslow 的需要理論），是內心需要和行為的中介。當人們的動機轉化為行為後，通過發生了行為，可滿足引起動機最初的需求。

　　當動機、決策與行為的概念放在觀光領域上，可以圖 2-20 呈現旅遊動機、旅遊決策與旅遊行為之間的關係。旅遊動機是人們產生旅遊行為的內在原因或動力，當產生旅遊行為時代表著這些旅遊行為的背後，有著原因各異的旅遊動機。探討人們的旅遊動機，可以瞭解各種旅遊行為背後的原因，進而瞭解人們真正的旅遊需求為何，以利決

策者（政府、觀光業者等）可針對潛在旅遊者的旅遊動機偏好（旅遊需求），進行旅遊資源調查、旅遊資源評估、旅遊規劃、開發旅遊商品與旅遊行銷等，讓旅遊供給更精準地符合旅遊需求。

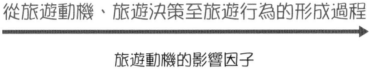

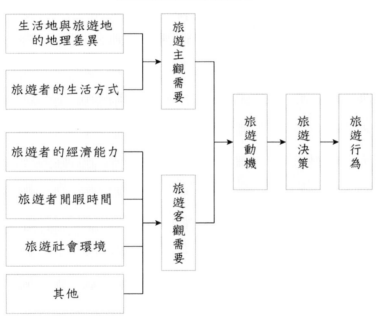

➡ 圖 2-20　旅遊動機、旅遊決策至旅遊行為的形成過程。

一、需要的層次

需要是人們缺乏某種事物的狀態，在需要的理論裡，最具影響力的就是 Abroham Maslow 的需要層次理論(Maslow, 1943)，以下針對 Maslow 的需要層次理論進行簡介，以瞭解人們可能存在的需要為何。

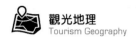

在 Maslow 的理論裡（圖 2-21），將人類的動機區分為兩類：(1) 欠缺性動機；(2)生長性動機。人類的需要分為五個層次：①生理的需要；②安全的需要；③社交的需要；④尊重的需要；⑤自我實現的需要。其中，生理的需要與安全的需要產生欠缺性動機，後三者產生生長性動機。

→ 圖 2-21　Maslow 的需要五層次。

以觀光活動為例，若能嘗試瞭解潛在消費者（旅遊者）的需要，就更為容易提供適切的觀光服務。舉例來說，安全的需要這個層次，在套裝旅遊行程裡，於規劃階段得思考旅遊者的安全需要為何？例如，(1)保險涵蓋的範圍：僅有旅遊平安險？還是包含醫療險、旅遊不便險等；(2)前往從事觀光活動的國家，在從事夜間自由活動時，人身

或財務安全如何？是否會遇到偷竊或搶劫等狀況？；(3)旅遊者搭乘的遊覽車輛，其維修保養狀況如何？是否有保乘客險？司機的素質如何？（服務品質、服務態度、夜間休息是否會喝酒等）

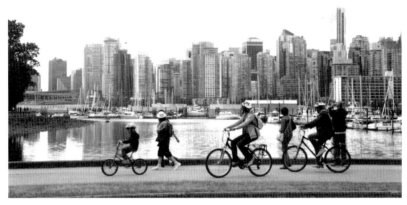

➔ 圖 2-22　可安全的騎單車、散步，讓人們可放心前往該地從事旅遊活動（照片為加拿大溫哥華 Stanley 公園）。

　　再舉一例說明結合人類需求層次與觀光活動的競爭優勢。目前的社會狀況，行動資訊科技大幅改變了人們的生活方式。人們使用智慧型手機(Smart phone)非常普及，藉由智慧型手機、平板電腦或電腦等資訊設備連線上網，讓人們得以快速地在各樣的網路社群平台(Social networking media)上，聯絡情感、流通訊息。在虛擬的網路世界上互動，最大的好處是可即時通訊、聯繫，也可以長久保存生活裡各樣事物的記錄（文字、影片、照片、圖片等多媒體記錄）。

　　但人們畢竟是需要生活在真實世界裡，有人和人之間的肢體互動、看到表情、聽到聲音等真實的五官接觸，也就是有社交的需要。從觀光活動裡，非常容易自然而然的達成、滿足人們的社交需要。一群朋友參加套裝行程，一起前往位於泰國的普吉島，玩香蕉船、沙灘

排球、滑翔翼、浮潛或潛水、享受海灘的碳烤海鮮等,大家有共同的時間、體驗共同的遊憩活動、欣賞共同的自然或人文景觀。且擁有屬於朋友間共同回憶,這是多棒的一件美事啊!珠穆朗瑪峰的成功登頂是許多熱愛登山者的夢想,這就是為了達成自我實現的需要而產生的觀光活動需求。

➔ 圖 2-23　峇里島 Kuta 海灘的碳烤餐廳,可與朋友們擁有愉快的共同回憶。

二、旅遊動機與類型

　　動機是指為了滿足某種需要而進行活動的念頭或想法,是人類產生行為的原動力,而人類的需要是產生動機的最基本因素。旅遊動機指促使某個人有意於觀光與到何處去觀光的內在驅動力。當一個人產生旅遊動機後,就會為推動個人完成旅遊活動創造必要條件,例如蒐集、分析、評估旅遊資訊,選擇、決定旅遊活動的目的地與活動方式,完成旅遊活動的規劃。因此,旅遊動機可算是整個觀光活動的起點,貫穿整個觀光活動的全程,並對旅遊者未來的觀光活動持續產生影響。

旅遊動機可大致劃分為下列五類：

1. 經濟動機

　　人們因為生活而產生的旅遊需要，例如休閒遊憩、購物、商務、美食等不同的經濟需要而產生的旅遊動機。例如工作強度強、壓力大，非常容易產生想要到國外從事觀光活動的需要，可以轉換環境、心情，釋放身心壓力。再舉一例，日本鄰近臺灣，加上安倍晉三首相提振經濟的三隻箭政策，促成日幣對臺幣的匯率持續走低，從原本約 1 日圓對 0.35 臺幣，走低至 1 日圓對 0.25 臺幣。以 10,000 日圓的電子產品來說，原本需要約 3,500 臺幣，因匯率走低而只需要花費 2,500 臺幣，使得臺幣的購買力提升，促成了許多消費者搭機前往日本從事觀光活動，順便採購日常生活所需的各項消費性電子產品（如吹風機、吸塵器、電飯鍋等）、藥妝用品（如面膜、腸胃藥等）等。

➜ **圖 2-24**　日本的藥妝用品吸引大陸、臺灣、韓國等旅遊者前往大肆採購，甚至產生了「爆買」新詞來形容此一現象。

2. 文化動機

　　人們為了獲得知識、瞭解異地文化、欣賞異地風光和藝術、風俗、語言與宗教產生的動機。聯合國教科文組織提出的世界自然／文化遺產名錄，更加促成了文化動機的觀光活動快速增長。

➜ **圖 2-25**　異地文化吸引著旅遊者前往旅遊（照片為南非開普敦 Green Market 的攤商）。

➜ **圖 2-26**　峇里島的刺青藝術有其特色。

3. 社會交際動機

　　人們為了擺脫日常生活環境與工作壓力，持續保持與社會的接觸，從而產生社會交際的動機。在社會交際動機裡，包括認識新朋友、尋根懷舊、探親訪友或希望得到重視與尊重等。在行動資訊科技增加虛擬網路世界聯繫的現今環境裡，反而增加了在真實世界裡社會交際的需要。

➜ **圖 2-27**　人們之間的情感交流永遠是生活第一要務（照片為挪威 Bergen 的私人遊艇，朋友們就坐在遊艇上曬太陽、聊天）。

4. 交流動機

　　藉由各式會議／展覽的交流活動、最新成果發表與行銷活動（例如節慶活動、演唱會、國際重大賽事等），可結合觀光活動，增進專業領域的人際網絡（人脈）、提升專業形象、達成特定行銷目的、增加城市／專業領域曝光率與做出具體貢獻等。

➜ **圖 2-28** 石門國際風箏節。

5. 健康動機

　　為了促進身體健康而參加的觀光、休閒、娛樂、度假、療養或體育等旅遊活動。近年來在觀光產業裡，保健旅遊(Wellness tourism)、健康旅遊(Health tourism)與醫療旅遊（Medical tourism，或稱醫療觀光）等成為日漸重要的新興目標市場。因為已開發國家與經濟狀態接近已開發國家的開發中國家，均逐漸面臨生育率低落、少子女化的高齡化社會。臺灣與日本有相似的地質環境，均有豐富的溫泉資源，很適合發展保健旅遊、健康旅遊與醫療旅遊。因醫療技術的進步，世界各國的平均壽命一直增加，高齡人口總數持續提升，也漸成為另一個深具消費實力的目標市場。

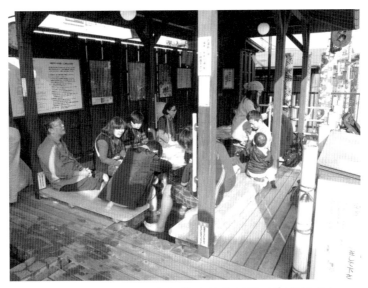

➡ 圖 2-29　位於日本京都嵐山站的足湯（泡腳溫泉）。

➡ 圖 2-30　位於日本京都嵐山站的足湯資訊。

三、影響旅遊動機的因子

　　旅遊動機是人們體認到產生旅遊需要而呈現出的表現形式。人們形成不同的旅遊動機是多方面因素影響的結果，包含觀光人格特徵、性別、年齡、教育程度、花費、閒暇時間和職業等因子均會對人們的旅遊動機產生不同程度的影響。人們的旅遊動機很難完全由各項因子分項討論而綜整，這些會影響旅遊動機因子的介紹，主要的目的在於呈現人們會因為不同的因子而產生差異。以下試舉例嘗試說明之，這些例子的說明是以相對性來呈現，而非絕對性。

（一）觀光人格特徵

　　Plog(2002)將人格特徵分為自主冒險型(allocentric or venturer)和保守依賴型(Psychocentric or dependable)，並認為觀光人格特徵代表旅遊者偏好的旅遊型態、旅遊體驗和旅遊地選擇等（表 2-3），旅遊人格特徵又被稱為心理圖像特徵(Psychographics)（引自龐麗琴、許義忠，2009）。每個人的觀光人格特徵都不同，而同個人不同時期（年齡、季節等）也可能會有不同的觀光人格特徵。瞭解觀光人格特徵非常重要，因為對在職場工作的從業人員來說，可以與消費者的對談裡，研判其觀光人格特徵是偏向自主冒險型或保守依賴型，即可針對其觀光人格特徵屬性推薦適宜的套裝行程，增加銷售成功的機會。

➜ 表 2-3　自主冒險型與保守依賴型觀光行為的差別比較

保守依賴型	自主冒險型
喜歡熟悉的旅遊地	喜歡人跡罕至的旅遊地
喜歡傳統的旅遊活動	喜歡獲得新鮮經歷和享受新的喜悅
喜歡陽光明媚的娛樂場所	喜歡新奇、不尋常的旅遊場所
活動量小	活動量大

→ 表 2-3 自主冒險型與保守依賴型觀光行為的差別比較（續）

保守依賴型	自主冒險型
喜歡乘車前往旅遊地	喜歡坐飛機前往旅遊地
喜歡設備齊全、家庭式飯店、旅遊商店	一般飯店，不需要現代化大飯店和專門吸引旅遊者的商店
全部行程要事先安排好	要求有基本的安排，要留有較大的自主性、靈活性
喜歡熟悉的氣氛、熟悉的娛樂活動項目、異國情調要少	喜歡與不同文化背景的人會晤、交談

資料來源：龐麗琴、許義忠(2009)。

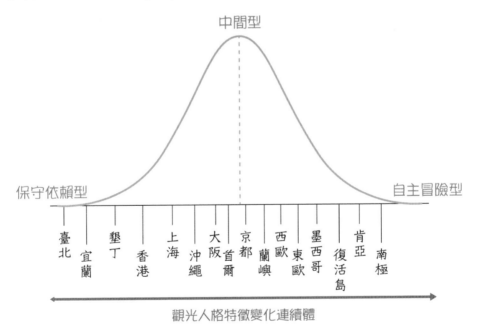

→ 圖 2-31 觀光人格特徵與旅遊地選擇：從保守依賴型到自主冒險型。

資料來源：龐麗琴、許義忠(2009)。經改繪，各旅遊地重新列舉。

➔ 圖 2-32　陽明山小油坑與竹子湖，適合偏極端保守依賴型的旅遊者。

➔ 圖 2-33　東京錦系公園賞櫻，適合中間偏保守依賴型的旅遊者。

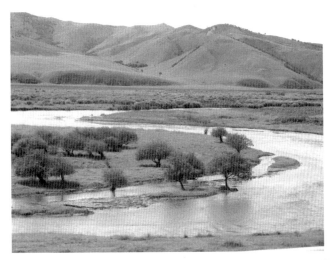

➔ **圖 2-34** 內蒙古的草原，水草豐美，適合中間偏自主冒險型的旅遊者。

➔ **圖 2-35** 位於挪威的 Gullfoss 瀑布，適合偏自主冒險型的旅遊者。

（二）性別

性別主要可區分為男性與女性[3]，男性與女性在生理與心理特徵上，有其先天的差異存在（不必然如此，例如有些男性先天體格魁武，但亦有男性體格瘦弱；反之，女性亦然。但以整體狀況來看，確實存在著先天差異）。男／女性在從事觀光活動的偏好上，也會有其差異。男性會較為偏好冒險刺激的觀光活動，例如高空彈跳、高空跳傘或衝浪等；女性會較為偏好靜態溫和的觀光活動，例如逛街購物、咖啡館聊天或賞景等。

（三）年齡

年齡會直、間接影響到旅遊者的旅遊動機，因為年齡會牽涉到人們的生理狀態、家庭生命週期等。在生理狀態上，年齡高者體力、恢復能力較年齡輕者來的差，所以，年齡高者通常會傾向參與較為靜態的觀光活動、年齡輕者通常會傾向參與較為動態的觀光活動。在家庭生命週期的部分，以親子出遊為例，一個家庭有兩個小孩（一個兩歲、一個四歲），通常會需要推車隨行。所以，這樣的家庭會傾向前往無障礙設施較為完善的旅遊地、景點出遊。

（四）教育程度

個人的學習歷程對於旅遊會產生一些特定偏好的影響，例如大學或研究所階段，常會離鄉背井四年至十年。這段期間正好是年輕人培養個人品格、學習獨立思考、建立價值觀的關鍵時期。因此，這段期間遇到的人、事、物，加上原本的家庭價值，會逐漸形塑個人的特

[3] 過往於性別部分，均區分為兩類：男性與女性。然近年來，對於性別議題有許多的討論，甚至部分國家亦採取有別以往的性別區分類別，例如澳洲的護照性別欄可使用 "X" 性代表性別來定。

質。舉例來說，大學時期若曾參加登山社，則可能會偏愛自然旅遊；若曾自助旅行，則會喜歡散客(Frequent individual traveler, FIT)的觀光形式，比較不會喜歡參與旅遊團。

（五）花費

一次旅行的花費總額往往是個人／群體決定出遊的先決條件。也就是說，人們通常在醞釀旅行的時刻，會先在思緒裡想一下這次出遊花費的總額是多少。以花費總額來看，前往菲律賓宿霧、長灘島或者泰國普吉島總額約在兩萬五左右，前往日本京都賞櫻約在三萬五到四萬五左右（旅行社提供的套裝行程在淡旺季價格差異很大，天數也會影響，此處僅嘗試舉例說明，不同的花費總額對於決定前往的旅遊地或選擇的套裝行程會有很大的影響）。以一家四口來看，選擇前者與後者，就會產生四萬到八萬的差異，因此花費對旅遊動機有很大的影響。

再者，花費除了團費之外，也有在地消費水準帶來的影響。例如在東南亞的消費水準，往往比在日韓稍低，因此同樣花了一萬元，帶來的消費體驗卻會有所不同，這也會對旅遊動機。

（六）閒暇時間

不同的消費客群擁有的閒暇時間不一，因此，也會影響旅遊的動機。畢竟，沒有閒暇時間，自然沒有規劃出外旅遊的機會。以下舉例，嘗試描繪說明不同的消費客群的差異。像是服務業往往是以排班為主，在消費旺季時段甚至得連續上班（例如週末或過年時期），所以要排出可出國旅行的假期，必須要避開消費旺季時段。像是高科技產業常以專案開發為主，當專案結束時可安排時間較長的假期，且常會錯開旅遊旺季，因此會有機會以較便宜的價格前往國外旅行。像是有小孩仍在就讀的家庭來說，因為要與小孩一起出遊，則需等待寒／

暑假或連續假期，而這往往都屬旅遊旺季，所以出遊的價格都會特別昂貴。當價格過於昂貴時，也會影響旅遊動機（例如打消前往國外旅遊的念頭，改以國內旅遊或其他方式享受親子時光）。

（七）職業

職業差異對旅遊地偏好產生影響，原因在於工作環境的生活與價值觀會逐漸形塑個人的價值觀。例如長期在都市工作的人，會喜愛從事鄉村旅遊、參與農事 DIY 體驗，但對於在鄉村務農的人多半不會喜歡這樣的旅遊主題與活動（那是他們日常生活的一部分，從事旅遊活動大多會選擇日常生活接觸不到的事物居多）。

第三節　旅遊決策

一、旅遊決策的概念

決策指個人的行為動機經過知覺、判斷、分析後產生的行為決定。決策是制約行為的心理活動最後關口，一旦做出決策，就會產生行為。

旅遊決策是指旅遊行為決策，即人們做出外出旅遊的決定。此與旅遊動機關係，在其他眾多影響因素不變的情況下，旅遊動機將直接導致人們做出旅遊決策，其間有主觀內在的因果聯繫。除此之外，從旅遊動機到旅遊決策之間，有許多客觀影響因素，也是旅遊決策裡要考慮的，例如空間距離、閒暇時間、經濟消費、交通水平、知名度、特色、服務品質、在地文化、旅遊、旅遊安全、居民素質、個人偏好等，都將共同影響旅遊決策的結果。

二、旅遊決策的過程

　　Mathieson & Wall(1982)提出旅遊決策過程的概念，認為旅遊者的社經屬性（年齡、教育程度、收入、個性和經驗等），常影響個人的態度、需要與動機，因而影響了最終的決策與隨後發生的旅遊行為。

　　受到旅遊動機的影響，人們會產生想要去旅遊的想法，進入旅遊決策過程裡（圖 2-36）。在旅遊決策過程裡，旅遊地意象與資訊尋求量的多寡，有密切的關係。當資訊搜尋階段結束後，人們需要針對蒐集到的各式旅遊資訊，進行旅遊選擇評估，最終做出旅遊決策。產生旅遊決策後，就會產生旅遊行為（同時產生旅遊體驗）。旅遊體驗後對旅遊地的滿意程度將影響往後的決策（透過影響旅遊動機，間接影響到下一次的旅遊決策）。

　　旅遊者特性（屬於個人）、旅遊特性（屬於旅遊地）與旅行特性（與選擇旅遊方式和旅伴等有所關係）為影響旅遊決策過程的三大影響決策變數，會在旅遊決策過程的每一階段產生影響。為什麼俗諺說：「要認識一個人最快的方式，就是和他／她一起去自助旅行」？從這三大影響決策變數就可以清楚發現，其實安排出遊行程時有許多我們未曾注意到的細節。當旅遊者選擇旅行社的套裝行程時，這些細節多半由旅行社安排；但當我們自行要處理時，就容易因一起出遊的旅伴對各種細節有著甚至截然不同的要求，且難以達成共識之下，爭執就發生了！

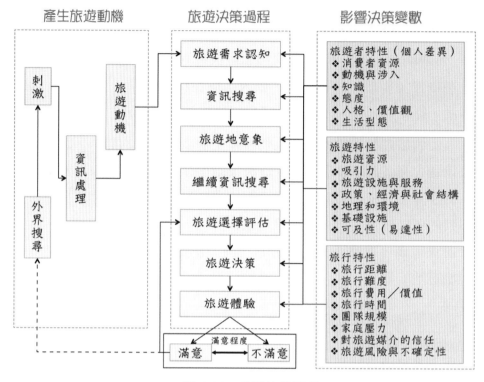

產生旅遊動機　　　旅遊決策過程　　　影響決策變數

→ 圖 2-36　旅遊決策過程

資料來源：修改自 Mathieson & Wall(1982: 27)與 Engel, Blackwell & Kollat(1993)

三、旅遊決策的類型

　　一連串的決定（旅遊決策）方能構成旅遊行為，例如選擇旅遊地、旅遊型態、停留時間、食宿方式等，只要其中有一個關鍵的旅遊決策沒有完成（例如購買機票、預訂住宿等），就無法構成與產生旅遊行為。旅遊決策內容，包含：

1. 基本旅遊決策。

2. 旅遊地決策。

3. 旅遊方式決策。

4. 購買渠道決策。

5. 住宿地點決策。

6. 付款方式決策。

　　換言之，旅遊決策並非僅決定要出遊而已，上述的六大項大致包括了旅遊決策的主要內容。表 2-4 提供了另一種形式的旅遊決策內容，或可藉由該表讓人們更清楚在從事旅遊決策時，要考慮的內容為何。

　　在馬來西亞，該國的觀光局近年來嘗試推出全新的 FIT 旅遊型態「寄宿家庭(Home Stay)」，旅遊者與寄宿家庭的主人一同生活，可穿著寄宿家庭提供的當地傳統服飾，體驗馬來西亞的在地文化。此一全新旅遊型態將對旅遊者的旅遊決策，帶來新選擇的機會。

➔ 表 2-4　觀光客的旅遊決策因素

旅遊因素	內容
旅遊型態	散客(FIT)：自己安排（自助旅行）或旅行社安排（機加酒、Mini tour、Home stay）、團客
透過哪個機構預約？	個別向旅遊業者預約（航空公司、旅館、餐廳），或透過旅行社預約
要去哪？	目的地（國家、區域、地方）
如何去？	交通（自己的車、飛機、火車、船、巴士、租車）
要在何處停留？	住宿（飯店、汽車旅館、露營、民宿）
去哪做什麼？	活動（遊覽、運動、參觀博物館、餐飲和娛樂等）
要花多少錢	預算侷限於交通、食宿，並包括要不要花這筆錢

資料來源：修改自孫大鉉(1990)。

旅遊決策方式一般有三種類型：

1. 習慣性決策：代表旅遊者在解決旅遊問題時，往往會依照過往的經驗，迅速做出決策。經常出遊、旅遊經驗豐富的人通常會採習慣性決策，例如旅遊者過往偏愛前往日本旅遊，則新一次的旅行可能還是以前往日本旅遊的機會最高。

2. 外延性決策：代表旅遊者在解決旅遊問題前蒐集相關資料，且提出許多不同的方案，再從這些方案裡做出最終決定。旅遊者往往會選擇求助有相關經驗的朋友，協助解決問題。旅遊者選擇旅遊地時非常適合採用外延性決策的方式處理，因為有許多因素必須同時考量，所以不會有最佳方案，只會有最適方案。初次旅遊、缺乏旅遊經驗或對該次旅遊很重視的人通常會採取外延性決策的方式。

3. 衝動性決策：該決策方式意指決策前沒有太多的考慮即做出決策。做出該項決策時，常受到觀光行銷（網路促銷、戶外廣告、電視或平面媒體）或從眾行為（如朋友的旅遊體驗、網路社群的分享或部落客文章推薦等）的影響。

但即使是同個人，心情也是時常在改變的。所以，決策方式並非固定不變，而是會時時改變，且會在習慣性決策與外延性決策之間有連續性的變化（有時會希望有更周延考量，但有時又會因種種因素希望依照過往經驗決策，因此決策方式通常會在習慣性決策與外延性決策之間擺盪）（圖 2-37）。

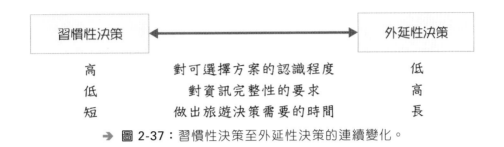

習慣性決策	← →	外延性決策
高	對可選擇方案的認識程度	低
低	對資訊完整性的要求	高
短	做出旅遊決策需要的時間	長

→ 圖 2-37：習慣性決策至外延性決策的連續變化。

第四節　旅遊行為

一、旅遊行為的重要性

　　旅遊行為的出現，代表著旅遊者已經離開居住地，動身前往或已在旅遊地。因此，解析旅遊者的旅遊行為，背後可以產生許多具有經濟價值的重要資訊。熱門景點意謂著多數旅遊者會選擇前往該地，人潮即是錢潮，該地的房地產（店面）有潛在增值空間、餐廳或旅館的容納家數會增加、旅遊紀念品店也會增加等。

　　自從 2008 年開放陸客來臺觀光後，故宮博物院、臺北 101、日月潭、阿里山等景點一直是熱門的觀光景點。但依據交通部觀光局 2013 年的統計資料顯示，開放陸客自由行後，自由行與團體客的前 10 大熱門景點有很大的差異（如表 2-5）。所以，這樣的熱門景點資訊對觀光產業從業人員的重要性在於，對於團體客而言，安排日月潭、阿里山進入套裝行程內，仍然是非常重要的。可是對於自由行的散客而言，他們並不會想選擇前往這兩個對團體客來說是非常熱門的旅遊景點。這樣的資訊背後也透露了觀光產業的特性：快速的調整是維持產業競爭力的唯一真理。

→ 表 2-5　陸客自由行與團體客 10 大熱門景點排名（2013 年）

排序	陸客自由行	陸客團體客
1	夜市	夜市
2	台北 101	故宮博物院
3	故宮博物院	台北 101
4	墾丁國家公園	日月潭
5	中正紀念堂	阿里山
6	九份	國父紀念館
7	西門町	西子灣
8	國父紀念館	墾丁國家公園
9	淡水	野柳地質公園
10	太魯閣、天祥	中台禪寺

資料來源：中時電子報，2013 年 10 月 15 日。

　　從數據面舉例來談，2009 年桃園縣的觀光旅館住用率受到金融海嘯影響僅 46.68%，但在 2010 年及 2011 年，住用率上升到 70.34% 與 75.40%。因陸客的住宿需求增加，使得旅館的住用率持續上升，造成新的旅館興建投資案不斷投入桃園縣（2014 年 12 月 25 日改制為桃園市）[4]。販售土產或禮品給陸客的相關業者，也在嗅到商機之後，快速往這些住用率攀高的觀光飯店與旅館靠攏。

[4] 桃園市一般旅館住用率 2011 年為 45.70%、2012 年為 50.49%、2013 年為 51.06%、2014 年為 56.61%、2015 年為 55.78%、2016 年為 50.98%、2017 年為 46.8%。從數據上來看，觀光旅館跟一般旅館的狀態不盡相同。

二、旅遊行為產生過程

　　行為指人類有意識、有目的的行動，它是對外界的刺激經過思維、判斷、評價、決策後採取的行動。行為在實施後，會根據回饋的資訊不斷進行修正，與此同時，人在環境裡的行為有意、無意地修正、充實與發展原來環境的事物，使得原有事物在品質上與結構上得到持續的發展，且持續發展後的事物承載的新資訊，形成將要產生的決策與行為的參考資訊。

三、旅遊行為層次

　　旅遊行為層次可分為：(1)基本層次；(2)進階層次；(3)專業層次（圖 2-38）。

1. 基本層次

　　旅遊行為的基本層次是觀光遊覽，包括對觀賞自然與人文景觀，屬於最原始、簡單的旅遊行為，在滿足人類本能好奇心的同時，又可增長知識、陶冶性情，獲得美的享受。

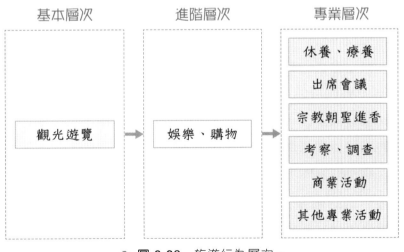

➜ 圖 2-38　旅遊行為層次。

2. 進階層次

進階層次的旅遊行為主要包括娛樂與購物。旅遊不一定是娛樂，娛樂也不一定是旅遊，但兩者有重疊的部分。

3. 專業層次

實現某一個特定目的而到特定旅遊地的旅遊行為，包括休養、療養、出席會議、從事商務活動、科學考察、參加體育盛會、宗教朝拜等。

四、旅遊空間行為

旅遊空間行為指旅遊者由生活地前往旅遊地，在旅遊地的旅遊過程裡一系列旅遊空間行為的總和。以往一般僅注重旅遊行為，關注的面向在於旅遊者的旅遊消費行為，例如男／女性、親子家庭、銀髮族等不同目標市場各自偏好的訂房、套裝行程或租車等的選擇為何？為什麼還要加上空間呢？因為，各旅遊地的空間特性（自然與人文環境）有其差異存在，若在考量（探討）消費者的旅遊行為時，可以納入空間特性共同分析，則可得到更加完整的分析結果。

舉例來說，當一群男性友人租車旅行，他們偏好的旅遊路線、停留景點，一定會與一群女性友人租車旅行會有差異，也會與親子租車旅行不同。男性可能會選擇較有冒險性、較為刺激的開車路線與景點，女性偏好較安全、景觀優美的開車路線，而親子出遊偏好有完善公共設施的路線與景點（例如有親子廁所、停車空間充足、有公園或其他友善親子的空間）。

依據旅遊活動牽涉的空間範圍大小，可概略分為大、中、小尺度。各尺度空間行為涉及的空間範圍（表 2-6）：

→ 表 2-6 三個旅遊空間行為尺度涉及空間範圍

旅遊行為尺度	空間範圍	意義
大尺度 （區域尺度）	國際、區域	關注城市間的訪客流(Tourist flow)關係（競爭關係）與區域內旅遊地間的串連關係
中尺度 （旅遊地尺度）	省（市）、旅遊地	關注不同區域間旅遊地的競爭關係與旅遊地內景區／景點的串連關係
小尺度 （在地尺度）	景區、景點	關注景區內景點的競爭／串連關係、景點間的競爭／串連關係、景點內的觀光設施狀態等

（一）大尺度旅遊空間行為

　　大尺度的旅遊空間行為代表的是，旅遊者在區域尺度(Regional Scale)的旅遊特性。在區域尺度，一般關注的焦點在於城市之間的訪客流(Tourist flow)關係（競爭關係）與區域內旅遊地間的串連關係。例如，關注臺北與上海、日本關西、日本關東、首爾等區域（城市）之間的訪客流關係，以瞭解旅遊者在這些區域（城市）間的流動特性。近年來，因日本實施許多振興經濟措施，讓日圓匯率持續走低，使得大陸、韓國與臺灣前往日本旅遊的人次快速上升。深究其背後主因，除了匯率走低讓旅遊成本降低外，也直接降低了購物成本。許多團客、散客紛紛藉著前往日本旅遊的機會，大量採購日本製的 3C 與藥妝用品。甚至，也因為大陸觀光客的人數眾多、消費力強，而在日本出現了「爆買」一詞。

　　再者，區域內的旅遊地之間，必須要能共同行銷區域觀光特色。例如，花東地區原本即有飛行傘（鹿野高台）活動搭配每年五月至八月的熱氣球嘉年華活動，加上花東縱谷與東海岸的兩條賞景路線，還

有太魯閣峽谷。這些旅遊地彼此之間形成了串連關係，讓觀光客可以因此受到吸引而前來觀光，也會因此增加停留的天數。

（二）中尺度旅遊空間行為

中尺度的旅遊空間行為代表的是，旅遊者在旅遊地尺度(Destination Scale)的旅遊特性。在旅遊地尺度，一般關注的焦點在於不同區域間旅遊地的競爭關係與旅遊地裡景區／景點的串連關係。例如，在臺灣北海岸（另稱皇冠海岸）有數個旅遊地，分別為淡水、三芝、石門、金山與萬里，各有其特色，這些旅遊地共同形成特色旅遊區域（北海岸／皇冠海岸），但一趟旅程若僅能花費 4 小時在這條旅遊路線時，該如何抉擇實際要停留的旅遊地？此時，存在這些旅遊地之間的即是競爭關係。旅遊者決策後，則會產生對應的旅遊空間行為。

景區／景點的串連關係也十分重要，群聚效應會增加該旅遊地對旅遊者的吸引力。簡單的說，旅遊地內熱門的景區與景點密集、路線好安排（順路），讓旅遊者不用花費太多時間／金錢成本，即可完成遊覽，是最理想的狀態。當然，對小眾市場的旅遊者來說，他們通常都不喜歡熱門的景區／景點。

（三）小尺度旅遊空間行為

小尺度的旅遊空間行為代表的是，旅遊者在在地尺度(Local Scale)的旅遊特性。在地尺度裡，一般關注的焦點在於景區內景點的競爭／串連關係、景點間的競爭／串連關係、景點內的觀光設施狀態等。例如，野柳地質公園（景區）的熱門景點為女王頭、女王頭Ⅱ（俏皮公主）、燭台石、仙女鞋、野柳燈塔、旅遊服務中心等，景點間的競爭關係為訪客在該景區的遊覽時間若受限僅 1 小時，訪客們為

求有效率地完成在景區內的遊覽，勢必得做出取捨，無法每個熱門景點都花時間遊覽。也因此，若熱門景點間可以形成環狀路線或有效率的遊覽路線，則可形成良好的串連關係，吸引訪客前來遊覽。若景點是分布在旅遊地內，自身腹地不足以形成景區，則亦有競爭／串連關係存在。此外，景點內的觀光設施狀態究竟有無符合訪客需求，也是非常重要的議題。

→ 表 2-7　旅遊行程發生可能性與空間尺度之間的關係

旅遊行程		長程	中程	短程
大尺度	（國際、區域）	✸		
中尺度	（省、市／旅遊地）	✸	✸	
小尺度	（景區／景點）	✸	✸	✸

註：✸ 表示旅遊發生的可能性
資料來源：陳健昌等(1988)

1. 試問旅遊者的架構為何？對我們理解觀光活動的重要性為何？

2. 如果您是政府主管觀光政策的決策者，試問面對臺灣近年來的旅遊者特性，應如何擬定觀光政策？

3. 請依照觀光人格特徵變化連續體的圖形，繪製您認為的保守依賴型、中間型至自主冒險型的旅遊地。

4. 請依循自己過去的旅遊經驗，描述該次的旅遊決策過程。

5. 請問三個旅遊空間行為尺度涉及的空間範圍與其意義為何？

參考文獻 Reference

王大悟、魏小安主編(1998)新編旅遊經濟學，上海：上海人民出版社。

周嫦娥、李繼宇、蔡雅萍(2011)編製 98 年臺灣地區觀光衛星帳，交通部觀光局委託，台灣農業與資源經濟學會執行。

孫大鉉(1990)觀光行銷論，漢城：日新社，p139。

陳小康(2007)消費者人格特質對旅遊決策影響之研究，銘傳大學觀光研究所碩士論文。

陳健昌、保繼剛(1988)旅遊者行為研究及其實踐意義，地理研究，3：44-51。

陳傳康(1986)區域旅遊發展戰略的理論和案例研究，旅遊論壇，1：14-20。

龐麗琴、許義忠(2009)團體旅遊重遊與潛在遊客土耳其、希臘和埃及之意象，旅遊管理研究，8(2)：127-144。

Engel, James F., Roger D. Blackwell, and David T. Kollat (1993) *Consumer Behavior*, 7th edition, Chicago Dryden Press.

Mathieson, A. and Wall, G. (1982) *Tourism: Economic, Physical, and Social Impacts*, New York: Longman House.

Plog, S.C. (2001) Why destination areas rise and fall in popularity, *Cornell Hotel and Restaurant Administration Quarterly*, 6: 13-24.

CH 03

旅遊地

TOURISM
GEOGRAPHY

　　Agnew(1987)認為地方(place)作為有意義區位的三個面向為(1)區位；(2)場所(locale)；(3)地方感(Sense of place)（引自 Cresswell，徐苔玲、王志弘譯，2006）。一個地方（城市、旅遊地、景點等）為什麼可以對人們有吸引力呢？因為，人們會與這個地方存有特殊的關聯，讓該地方不再只是客觀存在的空間，而成為對人們具有特殊情感的空間。

　　例如，熱戀中的情侶一同前往墾丁欣賞關山夕照，而留下深刻的旅遊回憶。此時，墾丁關山不再僅只是地圖上的景點，與該情侶產生了在情感上的連結，這份情感上的連結會讓他們在未來走入婚姻後，也會依舊對此地產生特殊的情感而會再次重遊。這樣的舉例即是說明了「地方」與「空間」在旅遊業上的差別，也在提醒著觀光從業人員，務必要努力經營，讓客觀存在的空間，與每個前來此地旅遊的人們產生情感上的連結（正面的情感），對地方的旅遊業發展將有極大的幫助。

　　旅遊地觀光規劃最關鍵的部分，在於政府的觀光政策，因為觀光政策有著實質的力量引領與推動旅遊地的觀光規劃與經營管理。政府擬定觀光政策時（圖 3-1），若能在永續觀光發展(Sustainable tourism development)的基礎上，納入政治因素考量後，將各因素條件綜合後提供作為制訂觀光政策的考量之一，在制訂觀光政策時將較為周全。再者，觀光政策也需要在評估可利用資源（包含了人文、物質／自然資源與金融資源）後，提出具體可行的資源利用方式。尤其，金融資源以往較少被提及，但卻在開發觀光資源時扮演關鍵角色，因此特別加入在可利用資源裡，希望能一起納入觀光資源開發與制訂觀光政策的考量裡。在瞭解旅遊地的各因素綜合條件與可利用資源後，則需要針對旅遊地重視且欲發展的關鍵，進行策略規劃，擬定具體可行的目標與項目，據以推動旅遊地的觀光發展。

→ 圖 3-1　觀光政策發展過程。

資料來源： Edgell Sr., Maria et al. (2011) Tourism policy planning, Routledge, p21

　　觀光政策的規劃過程必須同時考量在地的觀光產業與居民的意見，且這會是個長期的發展過程。觀光政策的規劃並不是只要找出一些可以行銷在地的策略，而得要同時考量許多的因素，例如在地特色產品發展或環境、社會與經濟的永續性或可利用的資源（如人文、金融或自然資源）、觀光學術研究等，在整體性評估裡，做出旅遊地觀光規劃的最適決策。

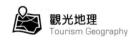

這也提醒著我們，當旅遊地從旅遊資源調查開始，一步步完成旅遊資源評估、旅遊空間規劃等工作時，切莫忘記**觀光政策**是旅遊空間規劃的最高指導原則。所以在著手進行旅遊規劃之前，要先花費時間審慎形成觀光政策，避免後續的旅遊資源調查、旅遊資源評估與旅遊空間規劃陷入無頭蒼蠅的窘境（沒有妥適的觀光政策，將會造成規劃方向發展錯誤的根本問題）。

第一節 旅遊資源與調查

一、旅遊資源

（一）什麼是旅遊資源？

旅遊資源是能吸引人們前來旅遊的所有自然與人文環境特性，以及包含直接用於旅遊目的使用的人造建物。簡而言之，旅遊資源的最關鍵特色就是具有吸引力，可以吸引潛在消費者經過資訊搜尋後，決定選擇這個對他具有吸引力的旅遊地，前來從事旅遊行為。

旅遊吸引力(Tourist attraction)的概念常用在描述旅遊地吸引旅遊者的所有因素的總和，包含了旅遊資源、適宜的接待設施和優良的服務，甚至包括了快速舒適的交通運輸服務。因此，旅遊區域或旅遊地若要能具有旅遊吸引力，不能只考量旅遊資源本身，而必須同時考量適宜的接待設施、優良的服務與便捷的交通運輸服務等。

這也是個重要的提醒，提醒擬定觀光政策、觀光規劃時，必須具有整體性思維，而非僅注意開發旅遊資源。開發旅遊資源為景或景點後，還需要關注其他配套措施，才能對提升旅遊區域、旅遊地、景區或景點等的旅遊吸引力有所助益。

（二）旅遊資源的特性

旅遊資源具有下列數項特性：

1. 空間分布的地域性

特定的旅遊資源會有其特定的空間分布地點，自然與人文旅遊資源的形成，均有其自然與人文面向的形塑過程，不易經由人類的後天資源建設與開發進行複製。例如，位在花蓮的太魯閣峽谷，其高聳入天的 V 型谷，有其特定的地質條件（變質岩、位在板塊交界帶的持續抬升）；位在東京的東京鐵塔，在 1958 年興建完成，高度為 333 公尺，是一座發射廣播電視訊號的電波塔。多年來，已經成為旅人們對東京的旅遊地意象(Destination image)。

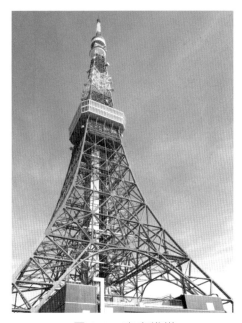

➜ 圖 3-2　東京鐵塔。

➜ 圖 3-3　Kitty 在東京鐵塔上的紀念刻章。

2. 時間的季節性

　　季節對於旅遊資源會產生不同的面貌，例如日本京都在春天可以賞櫻、在秋天可以賞楓；每年的 6 月下旬至 8 月上旬是日本北海道的薰衣草開花的季節，若非在此季節前往該地，則看不到薰衣草田開花的壯麗景觀。因此，對旅遊資源來說，季節亦是需要關注的重要特性。

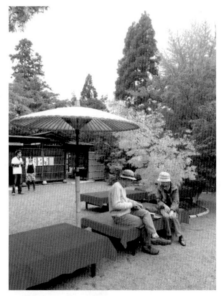

➜ 圖 3-4　京都永觀堂的秋季賞楓。

3. 內容的複合性

　　旅遊資源若能同時具有多重的旅遊價值，對於提升旅遊地的吸引力是非常有幫助。例如，淡水有金色水岸的著名旅遊景點，在金色水岸可以看夕陽、也有老街的特色店鋪可以逛街購物，還有自行車道可以騎乘單車。因此淡水金色水岸在旅遊內容的複合性上，可以增進旅遊者的旅遊動機。例如，在神戶港同時有麵包超人館、Mosaic 廣場摩天輪與神戶港塔等，讓旅遊者有更強的動力前來神戶港從事觀光活動。

➜ 圖 3-5　神戶港麵包超人博物館。　➜ 圖 3-6　神戶港麵包超人博物館內的商品。

➜ 圖 3-7　神戶港 Mosaic 廣場摩天輪。　➜ 圖 3-8　神戶港塔夜景。

4. 使用的共享性

有一些觀光公共設施若能共享，對於旅遊地、景區與景點而言，會更容易發展。例如停車場、公共廁所、步道、商店街等。

→ 圖 3-9　位於奧斯陸街頭的公共廁所。

5. 發展的萌變性

隨著時間的演變，社會大眾對於觀光旅遊的偏好隨時會發生改變。因此，必須時時關注社會演變的趨勢，進而隨時調整旅遊地（景區或景點等）發展特色。

（三）旅遊資源的類型

旅遊資源一般分為自然旅遊資源與人文旅遊資源。自然旅遊資源包括：名山、峽谷、岩洞、峰林、石林、火山、海灘、沙漠、戈壁、島嶼、湖泊、河流、泉水、瀑布、冰雪、森林、草原、古樹名木、野生動物、自然生態景觀等；人文旅遊資源包括：古蹟、歷史紀念地、名人故里、帝王陵寢、古墓、宮殿、寺院、石窟、古建築、古園林、現代都市景觀、公園、遊樂場所、風俗民情等，皆是在人類文化發展過程裡逐漸累積而成的。

→ 表 3-1 旅遊資源分類表

主類	亞類	基本類型
地文景觀	地質過程形跡	斷層、褶曲、節理、地層剖面、生物化石
	造型山體與石體	突峰、峰林、獨立山石、造型山、象形石、奇特石、岩壁陡崖
	自然災害遺存	滑坡體、泥石流、地震遺跡、山崩堆積、冰川活動遺址
	沙石地	沙丘地、沙地、戈壁、沙灘、礫石灘
	島礁	島嶼、礁
	洞穴	地下石洞、堆石洞、穿洞與天生橋、落水洞與豎井、人工洞穴
水域風光	河段	峽谷、寬谷、河曲
	湖泊與池沼	湖泊、沼澤與濕地、潭地
	瀑布	瀑布、跌水
	泉	單泉、泉群
	冰雪地	冰川、冰蓋與冰原、積雪地
生物景觀	樹木	樹（森）林、獨樹、叢樹（林）
	花卉地	花卉群落
	草原與草地	草甸、草原與草地
	動物棲息地	水生動物、哺乳動物、鳥類、爬行動物、蝶類棲息地
自然要素	天象與氣象	彩虹、極光、霞光、日出、夕陽
	天氣與氣候	雲海、霧區、霧凇、雨凇、海市蜃樓、極端氣候顯示地
	水文現象	海潮、波浪
	自然現象與自然事件	動物活動事件、植物景觀、特殊自然現象、垂直自然帶

→ **表 3-1** 旅遊資源分類表（續）

主類	亞類	基本類型
遺址遺物	史前人類活動遺址	文化層、文物散落地、事件發生地、慘案發生地
	居住地遺址	原始村落或活動地、洞居遺址、地穴遺址、古崖居
	生產地遺址	礦址、窯址、冶煉廠址、工藝作坊址
	軍事遺址	長城、城堡、烽燧、戰場遺址、地道遺址
	商貿遺址	海關遺址、古會館、古商號
	科學教育文化遺址	古書院學堂、科教實驗場所遺址、員林遺址
	交通通信遺址	古驛（郵）道、廢驛（郵）站、古棧道
	水工遺址	廢港口、古運河、古水渠、古井、古灌區、廢堤壩、廢提水工程
建築與設施	軍事設施構築物	軍事指揮所、地道、地穴、軍事試驗地
	宗教與禮制活動場所	寺院、宗祠、壇、祭祀地
	藝術與附屬景觀	塔、塔形建築物、殿廳堂、樓閣、石窟、摩崖字畫、雕塑、牌坊、戰台
	舊葬地	陵寢、陵園、墓、懸棺
	交通設施	橋、車站、航空港、港口
	水工設施	水利樞紐、運河、堤壩、灌區、提水設施
	傳統鄉土建築	特色聚落、民居、傳統街區
	科學教育文化藝術場所	研究所、實驗基地、學校、幼稚園、圖書館、展覽館、博物館、文化館、科教館、紀念地

→ 表 3-1　旅遊資源分類表（續）

主類	亞類	基本類型
	廠礦	廠礦、工作坊、農場、漁場、林場、果園、牧場、茶園、花卉園、苗圃、飼養場
	社會福利設施	養老院、福利院
	遊憩場所	主題公園、動物園、植物園、歌舞場所、影劇院、遊樂園、狩獵場、漂流活動、俱樂部、度假村、療養院、洗浴按摩場所
	體育健身運動場所	體育中心、球場（館）、棋牌館、游泳場（館）、田徑場（館）、健身房（館）、雪場、冰廠（館）、垂釣場（館）、水上運動場、動物競技場、極限與探險運動場
	購物場所	店舖、市場、商品街
旅遊商品	地方旅遊商品	名店百貨、菜系餚饌、名點飲品、海味山珍、乾鮮果品、名菸名茶、藥材補品、雕塑製品、陶瓷漆器、紡織刺繡、文房四寶、美術作品、紀念品
人文活動	人事紀錄	人物、事件
	文藝團體	劇團、歌舞團、曲藝雜技團
	民間習俗	禮儀、民間演藝、特色飲食風俗、民族節日、宗教活動與廟會、民間賽事、民間集會
	現代活動	旅遊節、文化節慶、商貿節慶、體育賽事

資料來源：尹澤生等(2003)。

→ 圖 3-10　地文景觀：峇里島的海灘。

→ 圖 3-11　水域風光：冰島的瀑布。

→ 圖 3-12　生物景觀：祁連山麓的草
　　　　　　甸、草原景觀。

➔ 圖 3-13　自然要素：冰島 Hofn 的
　　　　　　夕陽。

➔ 圖 3-14　建築與設施：東京的淺草
　　　　　　寺雷門。

➔ 圖 3-15　建築與設施：南非開普頓維多利亞港。

➔ 圖 3-16　建築與設施：王子動物園與其內的遊樂設施。

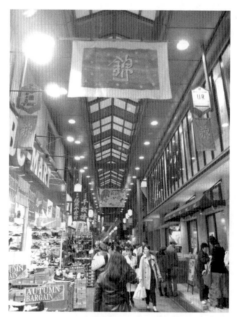

➔ 圖 3-17　建築與設施：日本京都錦市場。

➡ 圖 3-18　旅遊商品：日本京都錦市場內銷售味增的攤位。

➡ 圖 3-19　旅遊商品：豆乳冰淇淋。

➡ 圖 3-20　旅遊商品：豆乳冰淇淋的商品特色與價格。

➔ 圖 3-21　旅遊商品：山西刀削麵現場表演。

二、旅遊資源調查

（一）旅遊資源調查的意義

　　在進行旅遊規劃前，要先進行旅遊資源調查。旅遊資源調查是對旅遊資源進行考察、勘查、測量、分析與整理的綜合性過程。藉由旅遊資源調查可以瞭解旅遊資源的空間分布、數量、利用狀況與相關資訊，用以尋找潛在旅遊資源的開發利用潛力。

　　旅遊資源調查的結果可作為政府的旅遊規劃部門進行區域、旅遊地與景點的旅遊規劃，並進行旅遊行銷之用。此外，亦可在進行旅遊資源調查後，針對旅遊資源採取管理措施、促進資源保育、提供學術研究等之用。

（二）旅遊資源調查的方法和程序

旅遊資源調查的基本步驟區分為三個階段：1.準備階段；2.資料和數據蒐集階段；3.文件編輯階段。

1. **準備階段**：準備階段需要完成下列工作：
 (1) 擬定旅遊資源調查的工作計畫。
 (2) 成立調查。
 (3) 擬定旅遊資源分類體系、設計旅遊資源調查表。
 (4) 蒐集二手資料。
 (5) 準備儀器與設備。
 (6) 培訓調查人員。

2. **資料和數據蒐集階段**
 (1) 整理二手資料：從二手資料可瞭解當地過往的旅遊資源、熱門景點等，是從事野外實地勘查的預備工作，可有效節省調查團隊（通常是外來的旅遊專業人員）熟悉當地的時間，也可掌握該地的旅遊資源特性。
 (2) 野外實地勘查：前往野外進行實地調查，可獲得一手資料，是旅遊資源調查的主要工作項目。
 (3) 訪談座談：以當地耆老、意見領袖或文史工作者為主。
 (4) 發放調查表：在調查地區大量發放，回收率低，但偶爾會蒐集到意想不到的數據與資訊。

3. **文件編輯階段**
 (1) 編寫旅遊資源調查報告。
 (2) 編製旅遊資源分布圖。

（三）旅遊資源調查表

　　旅遊資源調查表是調查時用來記錄的表格（表 3-2），完善的旅遊資源調查應將調查到的旅遊資源各樣基礎資料與數據，填寫在調查表裡，作為旅遊資源調查的重要野外勘查紀錄，以此為旅遊規劃的基礎。

　　一份旅遊資源調查表應包含下述內容：旅遊資源的名稱、分布地點、所屬單位、所屬旅遊資源類型、調查方法、使用的儀器設備、紀錄者、調查時間、資源的特性描述、開發現況、開發條件、開發潛力、開發存在的困難與問題等。表 3-2 為一份提供讀者參考的旅遊資源調查表，可根據各自需要增刪調查項目。

　　旅遊資源調查的的欄位可依據各地的調查需求不同而調整，且現今智慧型手機使用普及與便利，亦可經由調查團隊商議旅遊資源調查表的欄位後，開發一套專屬該地的旅遊資源調查 App，直接使用智慧型手機進行旅遊資源調查。手機可提供拍照、錄影、記錄 GPS 坐標、計算海拔高度、撰寫文字紀錄等功能，幾乎囊括了多數旅遊資源調查表所需的各樣欄位，也不需要事後再花時間整理各種不同記錄格式的資料，是非常有效率的調查工具，期盼觀光產業能快速跟上最新的科技發展技術。

→ **表 3-2** 旅遊資源調查表

填表人：　　　　　　　校對人：　　　　　　　紀錄時間：　年　月　日

旅遊資源名稱			主類編碼	
所屬類型			亞類編碼	
所屬單位			基本類型編碼	
分布地點	經緯度		海拔高度	
	相對位置			
調查手段	調查方法		儀器設備	
拍攝時間			拍攝者	
照片說明				
特性描述				
開發現況				
開發條件				
開發潛力				
存在問題與困難				
週邊環境概況				
資料來源				

第二節　旅遊資源評估

　　經過旅遊資源調查而得到的旅遊資源，必須經過評估、規劃與開發等階段，才能成為具有吸引力的旅遊地或旅遊景區／景點，也才能妥善地接待造訪此地的旅遊者。旅遊資源開發的基礎是建立在旅遊資源評估上，而旅遊資源評估就是探討旅遊資源的旅遊價值高低，確定開發、保護的重點與級別。此處務必注意千萬不能和歷史價值、考古價值或其他評估準則混為一談，需聚焦在旅遊價值上，否則會受到各種因素的影響，尤其是政治因素的影響，最終導致進退失據的情況。

　　旅遊資源評估是對一個特定空間範圍內的旅遊資源進行評估，因此在著手進行旅遊資源評估前，需先關注該旅遊資源評估的空間層次為何？

　　依照評估對象空間範圍可區分其旅遊空間層次，大略可區分為：1.旅遊區域；2.旅遊地；3.景點等三個旅遊空間層次。對應這三個空間層次，可將旅遊資源評估區分為：1.區域旅遊資源評估；2.旅遊地旅遊資源評估；3.景點旅遊資源評估。

一、旅遊空間層次

1. 區域旅遊資源評估

　　評估各個區域和旅遊地的價值，進行排序，確定開發的重點與開發順序。對此空間層級而言，是採取旅遊資源的整體評估。例如，日本的品牌綜合研究所(Brand research institute, BRI)從 2006 年開始，每年進行一次區域品牌調查（此即區域旅遊資源評估的一種形式），以魅力度的方式呈現，且加以排序。2015 年的調查結果如下圖：

市区町村の魅力度ランキング

順位		市区町村名	魅力度	
2015	(2014)		2015	(2014)
1	(1)	函館市	50.4	(51.3)
2	(2)	札幌市	49.7	(49.1)
3	(3)	京都市	47.3	(48.0)
4	(5)	横浜市	42.8	(43.4)
5	(4)	小樽市	41.9	(45.2)
6	(7)	神戸市	41.4	(40.9)
7	(6)	富良野市	41.3	(42.0)
8	(8)	鎌倉市	37.8	(37.0)
9	(9)	金沢市	35.2	(36.5)
10	(15)	軽井沢町	32.6	(31.5)

都道府県の魅力度ランキング

順位		都道府県名	魅力度	
2015	(2014)		2015	(2014)
1	(1)	北海道	58.1	(62.7)
2	(2)	京都府	47.6	(50.1)
3	(4)	東京都	38.9	(41.5)
4	(3)	沖縄県	36.9	(43.0)
5	(5)	神奈川県	27.3	(30.6)
6	(10)	長崎県	26.4	(23.0)
7	(7)	福岡県	25.5	(26.4)
8	(6)	奈良県	25.3	(29.3)
9	(8)	大阪府	25.0	(26.3)
10	(9)	長野県	21.3	(25.6)

※()内は 2014 年調査の順位および点数

→ 圖 3-22　日本 2015 區域品牌調查魅力度排名。

資料來源：http://tiiki.jp/news/05_research/survey2015/2855.html

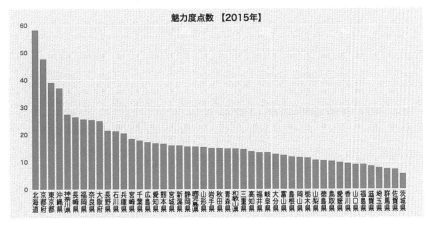

→ 圖 3-23　日本 2015 年區域品牌調查。

資料來源：http://tiiki.jp/news/05_research/survey2015/2855.html

2. 旅遊地旅遊資源評估

　　旅遊地包含了許多不同類型的旅遊資源，因此旅遊地的旅遊資源評估是以旅遊地、景點、甚至景物做為評估的最小單元，評估其價值的大小，以確定開發利用和保護的重點。評估的重點在於單個旅遊資源（如景物）上，再整合上一層的旅遊景點、旅遊地的評估。對此空間層級而言，需進行整體與個體評估的整合。

3. 景點旅遊資源評估

　　景點旅遊資源評估是針對每一個旅遊資源進行評估，即所謂的個體評估。對此空間層級而言，僅需進行個體旅遊資源評估。評估的對象為景點內的步道、廁所、停車場、旅遊服務中心、多媒體視聽室等。

二、評估方法

　　評估方法可分為兩種：1.定性評估；2.定量評估。分述如下：

1. 定性評估

　　定性評估雖屬於描述性質，但仍需選取評估標準，再進行逐項評估。例如從旅遊資源本身特性的美、特、奇、名、古、用等六個指標，或從資源所處的環境氣候、土地、汙染、資源聯繫、可進入性、基礎設施、社會經濟環境等七個指標。這些不同的定性評估指標，可以藉由完善的項目協助定性評估更加客觀且注重各個環節，減少發生偏誤或太過主觀的意見。

　　盧雲亭(1988)提出一套很完整的定性評估體系，包含：(1)三大價值：歷史文化價值、藝術觀賞價值、科學考察價值；(2)三大效益：經濟效益、社會效益、環境效益；(3)六大條件：地理位置及交通條件、景觀地域組合條件、旅遊承載量條件、市場客源條件、投資條件、施工條件。該定性評估體系可作為旅遊資源評估之用，相對其他定性評估體系而言完善許多，在此基礎上針對不同的評估對象進行微調，是不錯的選擇。

2. 定量評估

可概分為：(1)指標評估法、(2)多因素綜合評定法。

(1) 指標評估法

通常會分為三個步驟：①調查旅遊資源的開發利用現況、吸引力與外部環境特性，調查內容要求有準確的統計數據；②分析旅遊需求，主要的內容有：環境承載量、旅遊者組成特性、停留時間、旅遊花費、需求結構、需求的季節性等（通常採用實地問卷訪談旅遊者取得相關數據）；③擬定總評估的模型。

旅遊資源的指標評估式如下：

$$E = \sum_{i=1}^{n} F_i M_i V_i$$

式中，F_i 為第 i 項旅遊資源在全部資源中的權重；M_i 為第 i 項旅遊資源的特質與規模；V_i 為第 i 項旅遊資源的需求指標；n 為資源總項數。

(2) 多因素綜合評定法

通過對旅遊資源的各種特性進行綜合考量，呈現旅遊資源的差異性。依據旅遊資源評估的目標和原則，以一定空間範圍的旅遊資源作為評估的最小單元，選擇對旅遊資源差異性發生的因素和因子作為評估指標，然後賦予相應的參數，最後用適當的模型將其歸併，作為劃分旅遊資源的級別（圖 3-24）。多因素綜合評估法採用累加公式，即加權分值和公式（表 3-3）。

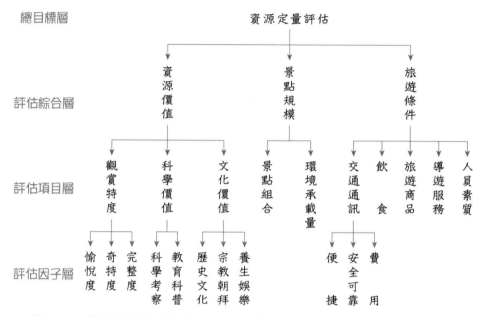

→ 圖 3-24 旅遊資源定量評估：總目標層、評估綜合層、評估項目層與評估因子層。

→ 表 3-3 評估因子權重表

評估綜合層	權重	評估項目層	權重	評估因子層	權重
資源價值	0.72	觀賞特性	0.44	愉悅度	0.20
				奇特度	0.12
				完整度	0.12
		科學價值	0.08	科學考察	0.03
				教育科普	0.05
		文化價值	0.20	歷史文化	0.09
				宗教朝拜	0.04
				養生娛樂	0.07

→ 表 3-3 評估因子權重表（續）

評估綜合層	權重	評估項目層	權重	評估因子層	權重
景點規模	0.16	景點地域組合	0.09		
		旅遊環境承載量	0.07		
旅遊條件	0.12	交通通訊	0.06	便捷	0.03
				安全可靠	0.02
				費用	0.01
		飲食	0.03		
		旅遊商品	0.01		
		導遊服務	0.01		
		人員素質	0.01		
合計			1.00		

第三節　旅遊規劃：空間觀點

　　經旅遊資源評估後，方能進入旅遊規劃階段。在旅遊規劃階段，需要探討旅遊資源要不要開發、怎麼開發、開發順序為何、開發規模、開發重點、開發的目標對象等問題。這些問題是旅遊資源開發成敗的關鍵，並會影響到經濟、環境、社會效益等相關問題。待完成旅遊資源評估後，才可進一步進行旅遊規劃。

　　旅遊規劃若能採取空間觀點，將能綜觀全局、井然有序。從空間觀點進行旅遊規劃，會依據空間層級區分為：(1)旅遊區域規劃；(2)旅遊地規劃；(3)景點規劃。

雖然區分為三個空間層級，但其上、下層級之間存在著交互關連性。旅遊區域規劃著重於旅遊區域的整體發展策略，景點規劃則著重於旅遊設施（含基礎與專業設施）的規劃與設計，旅遊地規劃介於兩者之間承上啟下、兼顧兩者的特點，既需發展策略，也需有規劃與設計。

旅遊區域（也可簡稱區域[1]，以下均以區域稱之）是旅遊地、旅遊點（景區或景點）、中心城鎮與連接他們的交通路線等的有機組合（如圖 3-25），意即區域會隨著時間而有持續性的動態變化，如同有機體一般。換言之，區域不會固定不變，隨著旅遊熱潮、隨著航線變動等，均有影響或改變既有區域範圍的可能性。

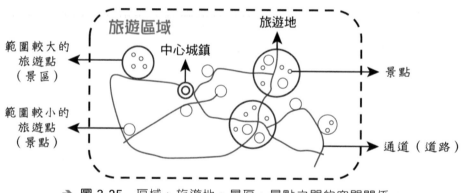

➡ 圖 3-25　區域、旅遊地、景區、景點之間的空間關係。

[1]　區域(Region)：在地理學裡，是個很重要的空間單元。會形成區域通常代表其在政治、經濟、社會、文化、環境等面向，存在緊密的交互關係。因此，在該區域內的觀光活動也同樣會呈現緊密的交互關係，所以特別區分區域與旅遊區域不是太有意義。例如，位處日本關西地區的京都、大阪與神戶是作為區域的良好案例。

　　例如過往野柳地質公園與位於臺北市的 101 大樓在旅遊關係上不甚緊密，但自從 2008 年陸客開放來臺後，開始緊緊的連結在一起，就是最好的例子。另一個很經典的案例當屬雪山隧道（國道五號）開通對臺北與宜蘭的影響，因交通便利性提高，使得前往礁溪、宜蘭、羅東，甚至蘇澳的旅遊人潮增加，也促使宜蘭的民宿、農舍如雨後春筍般的增加。

　　因此，瞭解區域、旅遊地、景區／景點之間的空間與交互關係，則區域旅遊規劃、旅遊地規劃與景區／景點規劃之間的關係也會更佳清楚了。旅遊規劃是具有高度整合性的規劃工作，必須由不同領域的專家共同完成，可能包括觀光、地理、環境、經濟、政治、文化、社會、交通、景觀、建築、法律、管理、行銷、金融、資訊或教育等領域。若要做出好的旅遊規劃，重視且高度整合上述提及的相關專業領域是第一要務。

一、區域旅遊規劃

　　區域不是一個很明確、很容易理解的概念，一般會認為區域是依據某些特定指標劃分而成的均質的空間範圍，雖然常缺乏明確的地理界線[2]。因此，區域更像是在社會大眾日常生活裡，約定俗成的空間範圍。

　　旅遊區域(Tourism region)是以旅遊活動為對象進行劃分的均質空間，一般會依據自然地域、歷史聯繫和一定的經濟、社會條件，根據旅遊業發展的需要，透過人為開發與建設，形成具有特定旅遊意象

[2] 一般人朗朗上口的大臺北地區，究竟它的明確地理界線何在？坦白說，每個人心裡認定的空間範圍都不太一樣，卻又常使用這個詞彙在日常生活裡。從這個例子就可以瞭解，為何界定「區域」的空間範圍是個很難的課題。

(Tourism image)的旅遊空間，以吸引人們前來此處從事旅遊活動。旅遊區域應包括下述幾項特性：

1. 至少具有一個功能比較完善的中心城市（鎮）：具有接待旅遊者與交通轉運樞紐的作用，有交通便利、經濟發達、旅遊資訊充足、旅遊設施相對完善等特性，特別是需要具有完善的醫療設施。

2. 至少具有一個擁有強烈吸引力旅遊資源的旅遊地：旅遊資源是旅遊地發展的基礎，吸引力大小決定了旅遊地發展的可能規模與其競爭力強弱。

3. 具有完善的旅遊產業結構：在現代商業活動裡，最重視產業上下游供應鏈或生態系統的完整與否。因為，旅遊產業結構的完整與否決定了旅遊供給的能力，也直接決定了區域或旅遊地的整體經濟效益。越完整的產業結構，可具有最低成本的整體競爭力（包含經濟、環境、社會文化與政治等各面向，甚至金融面向），也能在最短時間內因應消費者需求而提出新的旅遊商品或服務。

4. 具有完善的管理機構：無論是政府或民間的管理機構對於旅遊區域來說均非常重要，因為有特定政府或民間管理機構推動將觀光發展作此區域的優先發展目標，確保持續有各種資源投入推動觀光發展，且保障旅遊者、旅遊業者、在地居民與政府之間的權益。

　　區域旅遊意象的定位應是區域旅遊規劃的主要課題，原因在於要藉由區域旅遊意象的定位整合區域內的旅遊地意象，而其重要性在於潛在旅遊者（在客源地預備出國觀光的消費者會以各種方式搜尋有關區域或旅遊地的相關資訊）在選擇該次旅遊地時，常以區域旅遊意象與旅遊地意象對其吸引力為主要考慮。

　　例如，近年來盛行的哈韓風[3]，使得臺灣的年輕世代在選擇出國旅行時，往往會選擇以前往韓國旅行為前三志願。因此，在區域尺度上，旅遊規劃的重點需聚焦在形塑區域旅遊意象，即使該區域有五種、十種旅遊意象[4]，但在對外（其他國家或區域）行銷時，應著重在其中最有特色的兩、三種即可。例如，前往挪威觀光時，在各地均會見到各式造型的精靈(Trolls)塑像（挪威又稱精靈之國），供人拍照，也有以精靈為主題的旅遊紀念品。此外，挪威也希望將維京人與挪威畫上等號，因此也會見到各式以維京人為主題的旅遊紀念品，即是一例。

➔ 圖 3-26　挪威精靈。

➔ 圖 3-27　披有國旗的精靈。

[3]　哈韓風意指人們狂熱喜愛韓國的流行娛樂文化，例如音樂、電視、時裝等，進而仿效韓國的衣著打扮與生活行為。因此，韓國流行娛樂文化形成韓國的旅遊意象之一，也促成韓國影視觀光的盛行（前往韓劇或電影拍攝場景從事旅遊活動）。

[4]　區域旅遊意象多半來自區域內的旅遊地意象，但在形塑（行銷）區域旅遊意象需要注重區域內旅遊地意象的均衡配置。

➡ 圖 3-28　外型可愛討喜的精靈。

➡ 圖 3-29　以精靈為主題的旅遊紀
　　　　　　念品。

➡ 圖 3-30　維京戰船造型的旅遊
　　　　　　紀念品。

➡ 圖 3-31　做工精細、具有船帆與
　　　　　　船槳的維京戰船。

➜ 圖 3-32　擬真化的維京戰士。　　➜ 圖 3-33　可愛造型的維京戰士。

　　李青松等(2010)針對馬祖地區探討馬祖的旅遊意象、活動吸引力與旅遊意願之間的關係，旅遊意象對於旅遊意願具正向影響力。此外，Pan(2011)認為旅遊頻道亦是形塑旅遊地意象的方式之一，其中以未造訪過紐西蘭且未觀看紐西蘭最新旅遊頻道節目的大學生進行回憶測試，發現雪、水、海豚與 Hongi（毛利人的傳統歡迎法）是令人印象深刻與難忘的，且旅遊頻道節目呈現了觀眾對於造訪旅遊地的渴望。所以，形塑區域旅遊意象對提升旅遊者前來該區域的旅遊意願，藉由各式媒體形塑區域旅遊意象也是很好的方式，可增加人們造訪該區域、旅遊地的渴望。

　　此外，區域很難依據空間範圍的大小而定，例如新加坡的空間範圍約 719km^2，比台北市(271km^2)大，比新北市(2,053km^2)小。要把新

加坡、新北市視為區域嗎？新加坡視為旅遊區域或旅遊地均可，但或許視為區域可能更為合適（一般會視其為旅遊地，但要視為區域也有其意義）。新北市不見得合適，雖然空間範圍大了新加坡接近三倍，但新北市可能更適合與其他縣市形成旅遊區域，進而在相同的觀光政策下共同發展。例如新北市與台北市、基隆市（俗稱北北基），甚至與宜蘭、桃園，又甚或新竹縣市等共同發展。

二、旅遊地規劃

　　旅遊地是指一定的地理（空間）範圍內的旅遊資源（包含旅遊基礎設施、專用設施或其他條件）結合成為旅遊者的停留或活動空間，亦有人稱其為旅遊目的地(Tourism destination / Tourist destination)或旅遊勝地。以空間觀點來討論旅遊規劃時，旅遊地是最重要的空間單元。在進行旅遊規劃時，旅遊地規劃要遵循區域旅遊規劃的目標與策略，也要提供景點（景區）旅遊規劃的目標與策略[5]，具有承上啟下的關鍵角色。在進行旅遊地規劃時，需審慎注意政治、經濟、環境、社會等面向的現況，以符合社會需要與期待[6]。

　　旅遊地可以是鄉村型，例如農業、漁業或畜牧業為主的鄉鎮。若風景名勝區、國家公園或國家風景區的空間範圍足夠也可稱為旅遊地（空間範圍較小會稱為景區，例如陽明山國家公園或迪士尼樂園；如九寨溝風景名勝區或北海岸與觀音山國家風景區橫跨的空間範圍較

[5]　在遵循區域旅遊規劃的目標與策略下，依據旅遊地自身的特性提出屬於旅遊地的目標與策略。

[6]　在民主社會裡，政府首長需顧及民意。然而，具有遠見的政策有時會與當時主流（或少數）民意相違背，此時的取捨考驗著政府首長的智慧與民主社會的成熟度。多年前，前宜蘭縣長陳定南堅拒台塑六輕至宜蘭設廠，引發當時社會輿論正反兩面的討論。時至今日，社會已多有定見，然在此過程裡（尚未形成定見時），社會輿論卻對該決策多有批評。

大，可稱為旅遊地）等，也可以是城鎮型，例如歷史文化古城、現代化旅遊城市、大型休閒度假區和緊鄰城市的風景名勝區等。

旅遊產業是鄉村型旅遊地的重要產業（甚至是主要產業），景區／景點與旅遊設施的集中與否，影響了此地土地利用的空間型態。通常可區分出兩種主要的土地利用類型：

1. 旅遊活動區：景區／景點所在地。

2. 接待區：具有旅遊設施與服務設施的地區。

當國家首都也同時是旅遊地時，旅遊產業大多僅是該城鎮型（城市）旅遊地的重要產業之一，因此土地利用類型亦反應了該特性，亦即除了原有城市功能的土地利用類型外，亦有。

一般來說，旅遊地會具有下述五點特性：

1. 由若干具吸引力的景區（景區由數個景點組成）／景點組成，是個持續發展（改變）的動態系統（有機組合）。

2. 是旅遊者展開旅遊活動的主要地點（以該旅遊地為從事旅遊活動的主要目的地之一）。

3. 具有健全的旅遊產業結構與適當規模（旅遊地內從事旅遊產業的工作人口眾多）。

4. 具有適宜的空間範圍，但如何定義適宜的空間範圍不太容易。例如，澳門的空間範圍不大，僅 32.9km^2（澳門特別行政區政府地圖繪製暨地籍局，2018）。在 2017 年的全年入境旅客共 32,610,506 人次，其中留宿旅客增加至 17,254,838 人次，過夜旅客微升至 15,355,668 人次（澳門特別行政區政府統計暨普查局，2018）。澳門約與臺北市文山區或內湖區的土地面積相仿，後兩者皆約

$31.5km^2$。但臺灣近年的全年入境旅客僅約達千萬人次，由此可見適宜的空間範圍確實不易單純以土地面積界定。

5. 在旅遊地內景區／景點的空間分布具有集中性（當未具集中性時，除非有具極大旅遊吸引力的景區／景點，不然較難吸引旅遊者前去從事旅遊活動）。

　　旅遊地規劃比旅遊區域規劃低一個空間層次，Gunn(1994)認為旅遊地是一個具有大量取悅旅遊者的旅遊活動項目的地理區。他認為旅遊地的組成要素（圖3-34）包括：

1. 入口(Gateway)：進出景區的出入口，對於注重自然環境保育的旅遊地來說，會特別注重入口的規劃，藉以達成良好的旅遊乘載量管制措施，維護自然生態，朝向永續觀光發展目標努力。

2. 吸引力綜合體(Aattraction complexes)：具有觀光吸引力的景點聚集在一起形成吸引力綜合體（也可以稱為景區，後以景區稱之），可提升旅遊者前來該旅遊地從事旅遊活動的意願，因為來一趟可以參訪數個具有特色的景點，減少舟車勞頓、提高旅遊效益，也因此進行旅遊地規劃時，務必要規劃具有特色的景區。

3. 服務中心(Services center)：自助旅行者來到旅遊地，通常第一個地點就是前往當地的旅遊服務中心，在旅遊服務中心可以有專人諮詢、訂票、訂住宿等服務。

4. 區內連接路徑(Linkage)：又稱連接線，其意義為在旅遊地內的交通運輸路徑，可以是小火車軌道、自行車道、步道等各種有助於提升觀光體驗的交通運輸形式，也可能會是一般的道路。無論是哪一種形式，妥善規劃有助提升觀光體驗，也有助於保護旅遊地的自然與人文環境。

5. 通道(Corridor)：進出旅遊地的交通運輸路徑，例如高速公路、地鐵、水路航道等，若能妥善規劃，則通道也會形成旅遊地意象（觀光特色），例如阿里山森林鐵路。

6. 外部環境(External environment)：泛指非旅遊地的周邊（鄰近）地區，對於旅遊地形成服務支持力量，也可能是潛在的客源地。例如，位於東京近郊的迪斯尼樂園，東京即是其外部環境（主要的客源地與服務支持力量）；除了實際的空間外，也泛指政治、社會、經濟、環境等環境狀況對旅遊地的影響。例如，2003 年影響全球的 SARS 事件（嚴重急性呼吸道症候群），造成全球約 30 個國家有發生病例，導致在 2003 年的上半年全球旅遊業面臨嚴重的景氣蕭條（許多人擔心搭機在密閉環境受到傳染，導致不敢搭機外出旅遊）。

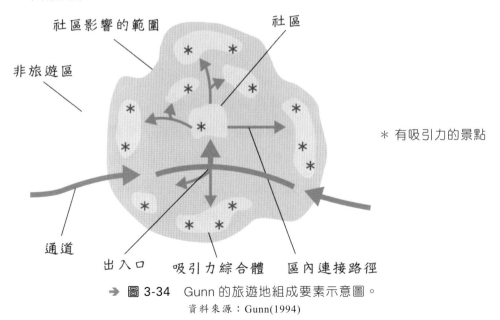

→ 圖 3-34 Gunn 的旅遊地組成要素示意圖。

資料來源：Gunn(1994)

在從事旅遊地規劃時，需聚焦在下述三點：

1. **旅遊地意象**：如同區域旅遊意象，對旅遊地而言，形塑旅遊地意象是最重要的目標。筆者(2012)曾探討前來九份特色民宿過夜的觀光客為什麼願意前來九份，發現多數仍是受到九份的自然風景，而非受到特色民宿的吸引，顯示旅遊地意象的重要性高過特色民宿意象，也顯示經營旅遊地意象的重要性。此外，程勝龍等(2007)認為建立旅遊地意象可樹立旅遊地的市場形象，並對旅遊地發展具有舉足輕重的角色。

2. **景區**：旅遊者前來旅遊地，多半會希望旅遊地有豐富的景點可供參訪，因此若旅遊地內能有具有高吸引力的景區（景點聚集形成的吸引力綜合體），對旅遊者來說，將會增加他們前來該旅遊地的意願，因為一次可以遊覽數個具有特色的景點，也減少景點間往返浪費的珍貴時間。

3. **景區／景點開發順序**：在旅遊地裡，往往會有為數眾多的景區／景點，而各地民眾往往會期待政府開發鄰近自家社區的景區／景點（可增加房地產價值），但實際上若每個景區／景點都開發了，卻反而會造成旅遊地意象形塑不易、旅遊者分散等問題。因此，在旅遊地的空間尺度必須要審慎評估旅遊地內景區／景點的開發順序，將有限資源投注在最優先的景區／景點上，以形塑具有特色的旅遊地意象。

例如位在冰島南側的西人島，約在一萬年前火山噴發形成該島群，近年曾於 1973 年曾火山噴發，即以海鸚(Puffin)為其主要旅遊地意象，在該島上處處可見與海鸚有關的圖像，甚至連路標都以帶著海

鸚特色的方式加以設計。除可前來該島觀賞海鸚外，也可以在該島從事火山健行。

　　Milman & Pizam(1995)調查了 750 個美國家庭後，發現對佛羅里達州中部較為熟悉的家庭（曾經造訪過）比僅知道佛羅里達中部的家庭會更感興趣，且比較有再次造訪的意願。從這個案例裡可知，爭取第一次前來旅遊地觀光的旅遊者，可增加該旅遊者對旅遊地的滿意程度、重遊意願與旅遊地忠誠度。由此可見，對旅遊地的經營，除了注重旅遊地規劃（形塑旅遊地意象）之外，極力爭取首遊族也是非常重要的策略。

➡ 圖 3-35　在西人島上民宿提供的雜誌，即以海鸚為雜誌封面。

➡ 圖 3-36　在西人島上的餐廳，以海鸚為餐廳標誌。

➜ 圖 3-37　在西人島上的維京旅遊(Viking Tour)公司，車身上的標誌也是以海鸚為主題。

➜ 圖 3-38　西人島上的指示牌，也呈現了海鸚的特色。

三、景點規劃設計

　　景點規劃可視為針對旅遊設施的規劃與設計，是旅遊規劃的最低空間層次，也是操作性最強的層次。Gunn(1994)認為這一層次的規劃

是旅遊地內被私人、團體或政府機關控制的土地。景點規劃會對景點內的各項設施進行詳細的位置與建築物進行規劃與設計，例如景點（景區）內的服務中心、步道、觀景亭、停車場、廁所、解說牌、座椅、商店街、自動販賣機等，又稱為位址規劃(site planning)。

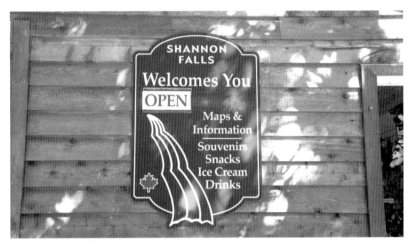

➔ 圖 3-39　位於加拿大惠思勒(Whistler)Shannon Fall 景區的旅遊服務中心（同時是商店）的服務項目。

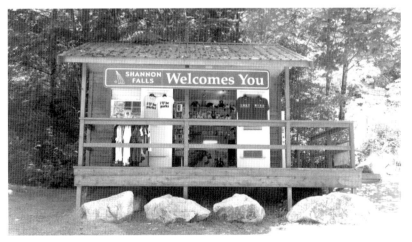

➔ 圖 3-40　惠思勒(Whistler)Shannon Fall 景區的商店。

➔ 圖 3-41　惠思勒(Whistler)Shannon Fall 景區的公共廁所。

　　景點是旅遊者遊覽旅遊地的最小單位，是旅遊者短暫停留、休息、遊覽與觀景等的最小場所。各景點會因其空間範圍的大小之別，使得欣賞的景物有多少之差，景物多者，旅遊者會在此聚集，停留時間也會比較長。因此，一地景點若要增加旅遊者的停留時間，應盡量擴大景點的空間範圍。所以，當景點的空間範圍擴大時，會朝向景區的方式發展，也就是在景區內會有數個具有吸引力的景點，形成聚集效應，共同吸引旅遊者前來該景區從事旅遊活動。

　　景點規劃的特性有：

1. 依循旅遊地規劃的策略下，對旅遊地內的某一部分土地（景點、景點組合或景區）進行旅遊設施建設的詳細規劃與建築設計，例如旅遊點規劃、園林規劃、城市公園規劃、主題遊樂園規劃等。

2. 景點規劃的實質是土地利用規劃、設施的設計與位置選擇。

3. 景點規劃的核心是要協調自然環境、人文環境和人工建物的關係。將地貌、水文、園林景觀、氣候變化、人文特色與建築環境等組合在一定的地域構成建築景觀。

→ 圖 3-42　日月潭國家風景區管理處向山行政暨旅遊服務中心與自然環境
　　　　　融合。

4. 景點規劃是旅遊規劃的基礎層次，規劃的內容很詳細，且落實在旅
　遊資源的具體開發上，因此也偏向建設性。

5. 景點規劃是個短期規劃，具體旅遊設施的建設屬於短期行為，為了
　即時完成景點建設，通常其規劃設計時程很短。

6. 景點規劃的綜合性較低，因為不需要考量旅遊發展的整體方向、客
　源地分析、旅遊資源評估與永續旅遊發展等，可僅針對景點（或
　景區）內的旅遊基礎設施與專業設施進行規劃與設計。

習題 Exercise

1. 旅遊資源有哪五項特性？

2. 試問為什麼需要架構清晰、內容完整的旅遊資源類型（分類表）？

3. 旅遊資源評估的意義為何？試問定性評估或定量評估何者較好？

4. 旅遊空間規劃的三個空間尺度為何？此三個空間尺度的規劃重點有何差異？

📖 參考文獻 Reference

Cresswell, T. (2004)地方：記憶、想像與認同，徐苔玲、王志弘譯
　　(2006)，台北：群學出版社。

李青松、陳聖林、車成緯(2010)青年旅遊之媒體行銷對旅遊意象、活
　　動吸引力與旅遊意願的影響－以馬祖地區為例，休閒事業研究，
　　8(3): 25-43。

林孟龍、彭成煌、朱純孝、周漢興(2012/6)旅遊地與民宿意象對觀光
　　客的重要度分析，臺灣觀光學報，9：93-111。

程勝龍、王乃昂、周武生(2007)基於文化挖掘的城市旅遊形象的定位
　　－以蘭州市為例，乾旱區研究，24(3): 406-413。

盧雲亭(1988)現代旅遊地理學，江蘇：江蘇人民出版社。

澳門特別行政區政府統計暨普查局 (2018) 旅遊統計 2017，澳門特別
　　行政區政府統計暨普查局：澳門，5。

尹澤生、魏小安、汪黎明、陳田、牛亞菲、李寶田、潘肖澎、周梅、
　　石建國 (2003) GB/T 18972-2003 旅游資源分類、調查與評價，
　　起草單位：中國科學院地理科學與資源研究所，發佈單位：中華
　　人民共和國國家質量監督檢驗檢疫總局，中國標準出版社。

澳門特別行政區地圖繪製暨地籍局 (2018) 澳門地理位置，上網日
　　期：2018 年 12 月 4 日，網址：https://www.dscc.gov.mo/CHT/
　　knowledge/geo_position.html。

Milman, A . & Pizam, A . (1995) The role of awareness and familiarity with a destination : The central Florida case, Journal of Travel Research, 33(3), 21-27.

Pan, S. (2011) The role of TV commercial visuals in forming memorable and impressive destination images, Journal of Travel Research, 50(2): 171-185.

旅遊者的流動

TOURISM
GEOGRAPHY

　　旅遊者的流動(Tourist Movement/Tourist Flow)在 21 世紀的觀光地理學裡，是必須要關注的重要議題。原因在於資通訊科技的進步，帶來了社會大眾生活習慣的改變，網際網路與智慧型手機的普遍使用，讓社會大眾的生活足跡開始有記錄與分析的可能性。

　　旅遊路線模式是在描述與預測旅遊者在旅遊地的旅遊空間行為特性，讓政府或業者得以從中瞭解應如何進行旅遊地經營管理或觀光服務的修正。

第一節　旅遊者的旅遊路線模式

一、旅遊路線的三個基本概念

　　旅遊者流(Tourist flow)是指旅遊者在空間的流動狀態，其流動特質是具有方向性的，同時也會因為周邊環境的變動及特性而影響旅遊者的旅遊路線，例如：某處景點好玩、知名度高都足以提高旅遊者前往遊玩的意願；抑或是人潮較多之處具有較高的旅遊吸引力。瞭解旅遊區域、旅遊地、景區或景點的旅遊者流，對於政府觀光政策的修正、業者投資的重點區域／城市、黃金店面的選址等，都有非常直接的效用，因此，在現今的社會需要特別重視旅遊者流的特性，並納入決策考量。

　　在探討旅遊路線模式前，需要先瞭解三個重要的基本概念：1.節點(Node)；2.路徑(Route)；3.選擇旅遊方式(Modal choice)。因此，討論旅遊路線時，即可依據上述三個基本概念用來描述、分析、規劃與設計旅遊路線。節點與路徑的概念對於將旅遊路線數位化非常重要，因為可以直接對應地理資訊系統(Geographic information system)的數位化方式，在數位化後，分析其空間特性。

1. 節點

節點(Node)意指在旅遊活動裡，旅遊者在旅遊地／景區從事旅遊活動裡的停留點，或是旅遊者從客源地至旅遊地交通過程裡的停留點。這些在旅遊過程裡產生的停留點代表著位在旅遊地／景區裡具有吸引力旅遊資源的地理位置，也表示旅遊需求（推力）與旅遊供給（拉力）的相互作用下產生的停留現象（停留時間長短、停留人次等），是探究旅遊者旅遊活動與其空間行為的基本空間要素。

最簡單能呈現節點的方式，就是以地圖（無論紙本或數位方式）的形式，將各節點繪製在地圖上，讓人們可以清楚地以地理視覺化的方式，掌握熱門／冷門節點的空間分布與其相關特性（例如停留時間、停留人次等）。

2. 路徑

路徑(Route)是節點之間有規律旅遊方式（主要受旅遊者選擇交通工具類型的影響）的發展結果。因為在節點之間彼此移動的同時，會產生具有規律性且顯而易見的路徑（因為多數人會選擇相似的路徑往來旅遊地／景區／景點）。路徑多會以一至兩種旅遊方式（旅遊工具類型）為主要特徵，因多數人會選擇相對便利的旅遊交通類型。

路徑與節點一樣，都適合以地圖的形式呈現，讓決策者（決策者泛指下決定的人，可能是旅遊者、觀光業者、政府首長等）得以掌握熱門／冷門路徑的空間分布與其相關特性（例如行經速率、行經人次等）。

3. 選擇旅遊方式

選擇旅遊方式(Modal choice)是指旅遊者沿著路徑移動時選擇的旅遊方式（旅遊交通類型），也可以說是在節點之間移動的交通方式，

例如搭乘大眾運輸工具（如飛機、渡輪、火車、巴士等）、租車（轎車、機車、自行車等）、自行開／騎車（轎車、機車、自行車等）或步行等。

選擇不同的旅遊方式會使旅遊者獲得不同的旅遊體驗，例如搭乘地鐵（位於地面下）與搭乘觀光巴士（位於地面）瀏覽的景物會有差別；又如人們選擇搭乘汽車、騎乘重型機車與騎自行車，帶來的旅遊體驗也會有很大的差別。以臺灣近年來熱門的環島旅行為例就會非常清楚，環島可以選擇搭火車（高鐵、普悠瑪號、自強號、莒光號、平快車）、開車（轎車與露營車又不同）、騎機車（一般與重型機車也不同）、騎自行車（登山車與公路車也不同）等，一樣是環島，一樣走類似的路線，但絕對會帶給旅遊者在旅遊體驗上很大的差異。所以，對於旅遊者來說，選擇旅遊方式會很大部分決定了當次的旅遊體驗。

二、旅遊路線模式

從空間的觀點來看旅遊路線模式，注重的是旅遊路線的空間格局。空間格局帶來的影響在於從事旅遊區域／旅遊地／景區／景點的旅遊規劃時，需要考量此地的熱門（冷門）旅遊路線，再進行旅遊規劃。

為什麼需要注重旅遊路線的空間格局呢？又為什麼需要考量熱門（冷門）旅遊路線呢？原因在於接下來會談到的幾種旅遊路線（概念）模式，從後續會談到的旅遊路線模式裡，我們會發現不同的旅遊區域／旅遊地／景區／景點等，從空間來看時，竟然會有差異極大的空間格局。而這樣的空間格局差異背後的意義是在告訴我們，在從事旅遊規劃、經營與管理時，必須注重空間格局的差異性，才能讓各種類型的空間格局，擁有最佳的旅遊發展目標與策略。此外，當瞭解一

地的熱門（冷門）旅遊路線時，才能依據當地未來的旅遊發展目標與策略，進行後續的修正。例如熱門旅遊路線已經過於擁擠，造成旅遊品質下降、負評不斷，則可嘗試新開旅遊路線，以分散原有熱門路線的人潮；例如冷門旅遊路線投下資金、人力開發，但仍無法吸引人潮，則可考量逐年減少投入資源，減少投入後的資源閒置或浪費。

以下介紹四種旅遊路線模式：

（一）Mings and McHugh 的旅遊路線模式

Mings and McHugh(1992)歸納出旅遊者從客源地出發前往旅遊地（黃石國家公園，Yellowstone National Park)的四種旅遊路線模式：

1. **直接路線**(Direct Route)：旅遊者選擇（採用）位於客源地與黃石國家公園之間最短距離的公路前往，且會選擇與前來黃石公園相同的路線返回客源地。這類型的旅遊者傾向不從事其他的附屬行程。

2. **局部環狀路線**(Partial Orbit)：旅遊者從住家出發，先以直接路線抵達主要目的地附近區域，再以環狀路線轉往包含主要目的地及其他系列的行程，而返回時的路線與出發路線相同。

3. **全環狀路線**(Full Orbit)：旅遊者從住家出發是單一的路線前往，返回時的路線是經由另一條，而此旅遊路線不重複，且為完整的環狀。

4. **飛機／駕車**(Fly/Drive)：與局部環狀路線相似，不同之處在於直接路線。這一段的行程是搭乘飛機，而不是駕駛汽車。

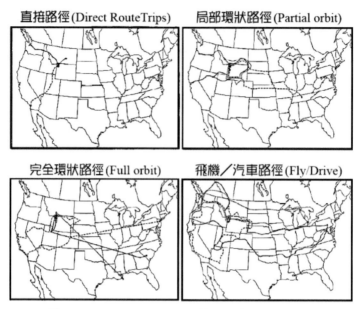

➜ 圖 4-1　Mings & McHugh 的四種旅遊路線模式。

註：虛線與實線代表該旅遊路線模式裡不同旅遊者的旅遊路線。

資料來源：Mings & McHugh(1992)

（二）Lue et al.的旅遊路線模式

　　Lue et al.(1993)認為旅遊者從住家（客源地）出發到旅遊地的空間行為模式是多樣化的，並根據 Wall(1978)認為旅遊地非孤立存在的觀點，將旅遊路線模式分為兩類（圖 4-2）：

1. **單一目的地**(Single destination pattern)：旅遊者從客源地前往單一的旅遊地，並在客源地與該旅遊地之間往返。

2. **多重目的地**(Multiple destination pattern)。

　　此外，在多重目的地旅遊路線模式裡，再分為四種類型，分別為：

1. **中途點模式**(En route pattern)：旅遊者從客源地前往最終旅遊地 (A2)的途中，會在沿途前往一些次要旅遊地。

2. **基本營區模式**(Base camp pattern)：旅遊者從客源地前往主要旅遊 地(A3)，以主要旅遊地為住宿地點，從事旅遊行程會由旅遊地(A3) 前往次要旅遊地，晚上再返回旅遊地(A3)住宿。

3. **區域旅遊模式**(Regional tour pattern)：旅遊者從客源地前往主要旅 遊地(A4)，再從主要旅遊地展開環狀旅遊路線，最終由次要旅遊地 (F4)或主要旅遊地(A4)返回客源地。

4. **鏈狀旅遊模式**(Trip-Chaining pattern)：旅遊者從客源地出發，依序 前往各旅遊地，以環狀路線方式完成旅程後，最終返回客源地。 該旅遊模式與區域旅遊模式均為環狀路線形式，其差異在於在鏈 狀旅遊模式裡，客源地也在該環狀路線裡，而區域旅遊路線模式 的客源地則不在該環狀路線裡。

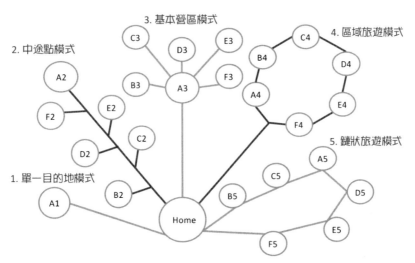

→ **圖 4-2** Lue et al.於 1993 提出的五種旅遊路線模式。

資料來源：Lue et al.(1993)

　　Stewart and Vogt(1997)以 Lue et al.(1993)提出的旅遊路線模式進行實證研究，藉此瞭解鄰近於 Branson(Missouri, USA)的 Mark Twain National Forest(MTNF)觀光發展潛力，他們在 1994 年的春季和秋季以明信片郵寄方式調查旅遊者的意見，並發現旅遊者選擇的旅遊路線模式裡，以單一目的地旅遊路線模式的比例最高(30.05%)，依序為中途點旅遊路線模式的 29.02%、區域旅遊路線模式的 20.01%、基本營區旅遊路線模式的 12.95%與鏈狀旅遊路線模式的 7.77%。

（三）Flogenfeldt 的旅遊路線模式

　　Flogenfeldt(1999)提出的旅遊路線模式更簡單易懂，主要區分為（圖 4-3）：

1. 一日遊(Day trips)：當天從客源地出發，且當天往返。

2. 度假區旅遊(Resort trips)：長時間停留在旅遊地從事遊憩活動，通常停留在專門提供休閒娛樂設施的度假村。

3. 基地度假旅遊(Base holiday trips)：旅遊者會在旅遊地（基地）住宿超過三晚，在白天出發到其他旅遊地從事旅遊活動，晚上再返回基地住宿。

4. 環狀旅遊(Round Trips)：有兩個或更多具有吸引力的旅遊地，據此安排成環狀旅遊路線。

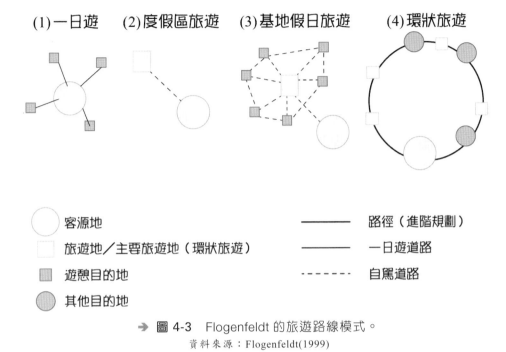

→ 圖 4-3 Flogenfeldt 的旅遊路線模式。

資料來源：Flogenfeldt(1999)

（四）Lew & McKercher(2006)的旅遊路線模式

Lew and McKercher(2006)以 Flogenfeldt(1999)、Lue, Crompton and Fesenamier(1993)、Mings and McHugh(1992)與 Oppermann(1995) 的研究為基礎，探討旅遊者以住宿地(Accomodation)為基地，討論旅遊者從住宿地前往旅遊地的旅遊路線模式，共歸納出三大類型：1.點對點模式；2.循環模式；3.複雜模式（圖 4-4）。

1. 點對點模式(Point-to-Point pattern)：出發與返回住宿地均是相同路線為主。

 (1) 單一點對點(Single Point-to-Point)：指旅遊者從住宿地出發，以當天來回的方式前往一鄰近旅遊地，隔天再前往另一鄰近旅遊地。

(2) 反覆點對點(Repetitive Point-to-Point)：一種極端的形式，旅遊者於住宿地與旅遊地之間反覆來回移動，通常此類型的旅遊地為主題樂園、整合式度假區或滑雪場等具有高吸引力的旅遊地類型。

(3) 旅遊點對點(Touring Point-to-Point)：旅遊者前往主要旅遊地途中，停留其他旅遊地，且有幾晚的停留後，才到達主要旅遊地。

2. 循環模式(Circular pattern)：出發與返回住宿地選擇不同路線為主。

(1) 環繞型(Circular loop)：旅遊者將住宿地與旅遊地串連成環狀路線，具有良好的時間與距離效率。此種型態的旅遊者往往只造訪最具有高度吸引力的旅遊地（景點），其他旅遊地則僅短暫停留為主。

(2) 莖與花瓣(Stem and petal)：此類型在於旅遊者僅有唯一的路徑，才能從住宿地前往該旅遊地，強調住宿地、旅遊地與交通運輸體系的空間分布型態。

3. 複雜模式(Complex pattern)：結合點對點與循環模式的特性。

(1) 任意探索(Random exploratory)：此型態裡因旅遊者對該旅遊地感到陌生、新奇或不安全感等，故嘗試在旅遊地裡，進行有系統／隨意的探索。此型態乍看之下呈現了混亂的路徑，但此類型旅遊者是有邏輯地在旅遊地裡的移動。

(2) 放射狀樞紐(Radiation hub)：旅遊者以住宿地為樞紐(Hub)，在旅遊地裡從事旅遊活動後，再返回住宿地過夜。

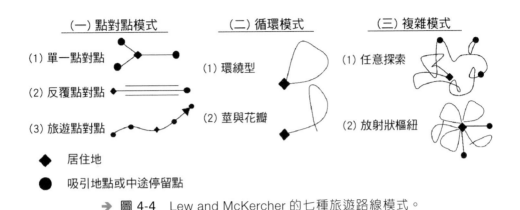

(一) 點對點模式

(1) 單一點對點

(2) 反覆點對點

(3) 旅遊點對點

(二) 循環模式

(1) 環繞型

(2) 莖與花瓣

(三) 複雜模式

(1) 任意探索

(2) 放射狀樞紐

◆ 居住地

● 吸引地點或中途停留點

→ **圖 4-4** Lew and McKercher 的七種旅遊路線模式。
資料來源：Lew and McKercher(2006)

第二節 旅遊者流動與空間管理

　　旅遊者流動的資訊對於旅遊規劃、經營與管理非常有用，因為旅遊者流動的資訊可以直接呈現旅遊者行為與其空間特性。換言之，例如在國家公園，若能有效掌握旅遊者流動的資訊，則可更加精準地平衡觀光與保育。如何做到呢？像是在國家公園內，常會關注生物棲地與其遷徙路徑，若能掌握其空間特性，則可與園區內旅遊者的熱門旅遊路線疊合，分析是否有重合之處，若有重合之處，則可試著調整旅遊者的旅遊路線，避免影響到園區內的生物。

　　Holyoak & Carson(2009)提出瞭解旅遊者空間行為對於觀光商業管理運作的重要性（表 4-1），並舉例說明訪客流資訊(Visitor Flows Information)於各相關領域的應用舉例，如在行銷相關領域中，可根據旅遊者不同的旅遊模式進行市場區隔；又如資訊分配，則可藉由瞭解旅遊者的旅遊順序與方向等資訊，作為行銷決策的重要參考依據；其他應用還包括產品設計、產品發展、運輸、政策、研究等相關領域。

→ 表 4-1 旅遊者空間行為在觀光商業管理的應用領域與範疇

應用領域	應用範疇
行銷	市場可依據遊程特性進行區分，旅遊者流動視覺化將協助市場評估，影響特殊節點（停留點）的造訪或分散。
資訊分配	瞭解旅遊者流動的順序與方向，將有助於與商品與旅遊地資訊配置的行銷決策。
產品設計	旅遊者流動的空間格局建議了旅遊地與區域之間的連結。因此，產品設計可超越單一區域／旅遊地的界線，藉以改善所有旅遊者的旅遊體驗。
產品發展	具有不同功能的節點可能從不同的產品（旅遊行程）獲益，意謂著節點可能會形成旅遊樞紐(hub)，進而產生對於住宿、餐飲與旅遊服務等產品（商品）的需求。
運輸／易達性	採用不同等級的交通運具（易達性），前往旅遊地可能影響兩個旅遊地之間的關係（意謂著原本兩個旅遊地之間有飛機航線與鐵路兩種交通運具，但後來僅剩鐵路時，兩個旅遊地之間的關係會產生改變）。一般來說，旅遊地扮演著分散者或樞紐的角色，因此需要具有便捷的交通與多樣的地面交通選擇。
政策	研究證實旅遊地之間的實際連結跨越了現存的行政界線（在地政府、旅遊區域甚至省市邊界）。為了呈現這些連結，需要經由政策引導，方能鼓勵、促成多重區域合作(Multi-regional collaborations)。
研究	瞭解旅遊者的空間流動特性提供達成有效低價的旅遊研究機會。樞紐節點提供從區域蒐集旅遊者數據的機會，例如蒐集旅遊者滿意度數據時，位於鄰近遊程終點的節點可能會比在鄰近遊程起點的節點來得更為有幫助理解真實的旅遊者滿意度情況。

資料來源：Holyoak & Carson(2009)

Asakura & Iryo(2007)利用行動通訊設備的方式蒐集旅遊者的軌跡數據，經分析後找出兩大類旅遊者的空間特徵，用以瞭解旅遊者的空間行為特性（圖 4-5）。

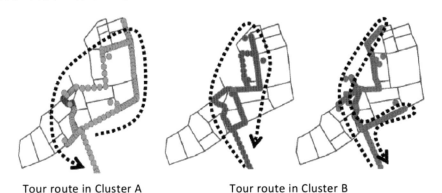

Tour route in Cluster A　　　　　Tour route in Cluster B

➔ 圖 4-5　兩大類旅遊者的空間行為特性。

資料來源：Asakura & Iryo (2007)

Nickerson et al.(2009)透過實地訪查問卷，於 2005 年期間針對在美國蒙大拿州的外地旅遊者（非當地居民）進行調查，以瞭解旅遊者前往位於美國蒙大拿州的冰河國家公園(Glacier National Park)與黃石國家公園(Yellowstone National Park)旅遊路線的空間格局。在調查裡，徵求了旅遊者提供在蒙大拿州的旅遊路線，描繪於地圖上。當旅遊者在旅行完成後，將繪製完成的地圖與問卷放入已附郵資的信封寄回。其結果如圖 4-6，第一張是所有造訪冰河與黃石國家公園的旅遊者，呈現出的旅遊路線空間格局；第二張是採用開放式環狀方式(Open loop pattern)從事旅遊活動的旅遊者，呈現出的旅遊路線空間格局；第三張是採用線性方式(Linear pattern)從事旅遊活動的旅遊者，呈現出的旅遊路線空間格局；第四張是採用飛機／汽車方式從事旅遊活動的旅遊者，呈現出的旅遊路線空間格局。在該方式裡，旅遊者先搭乘飛機至蒙大拿州，再駕車前往冰河與黃石國家公園；第五張呈現了旅遊者進出蒙大拿州的主要入口；第六張呈現了旅遊者進出蒙大拿州的主要出口；第七張呈現了旅遊者的主要客源地（在該調查裡）。

全部旅遊者旅遊路線空間格局

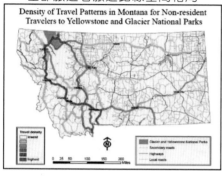

開放式環狀旅遊路線空間格局

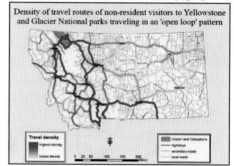

線性旅遊路線空間格局

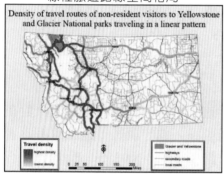

飛機／汽車旅遊路線空間格局

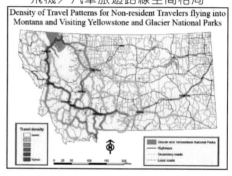

旅遊者主要入口

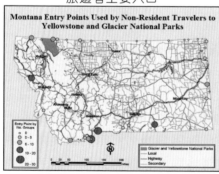

旅遊者主要出口

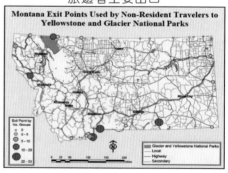

➜ 圖 4-6　外地旅遊者在冰河與黃石國家公園的旅遊路線空間格局。

資料來源：Nickerson et al.(2009)

客源地

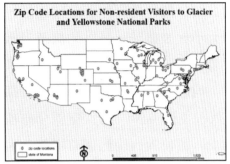

→ **圖 4-6** 外地旅遊者在冰河與黃石國家公園的旅遊路線空間格局（續）。

資料來源：Nickerson et al.(2009)

在該調查裡發現：

1. 蒙大拿州的西部及西南部旅遊密度最高、東部鮮少旅遊者造訪。

2. 旅遊者來往兩個國家公園之間，以環狀路徑為主、局部環狀路徑居次。

3. 前來蒙大拿州兩個國家公園的旅遊者較少來自鄰近地區，主要客源地多是來自美國其他州與國外旅遊者，因此該旅遊地不適用距離衰減理論。

4. 旅遊時間長短、旅遊者個人意識等會影響及預測其旅遊路徑。

5. 蒙大拿州(Montana)的官方網站提供建議旅遊路線等資訊供查詢，也建議在兩座國家公園之間設置旅遊服務中心。

　　Holyoak & Carson(2009)分析澳洲的國內外旅遊者自行開車的路徑資料，找出旅遊者的停留點(Stopover locations)與停留時間(Stopover duration)，用以瞭解旅遊者的空間行為。經分析後，旅遊者的路徑、停留點、停留時間長度如圖 4-7，圖裡線的粗細代表自行開車的交通

流量，若線越粗代表交通流量越大，反之，線越細則代表交通流量越小；圓點顏色的深淺代表停留時間的長短，顏色越深停留時間越長，顏色越淺停留時間越短；並以圓點的大小代表造訪該景點的旅遊者數量，圓點越大造訪該景點的旅遊者數量越多，反之圓點越小則旅遊者數量越少。此外，該研究分析了兩個不同時期的旅遊者流動數據，探討、比較不同時期旅遊者流動的增減狀況（圖 4-8），可從空間分布裡發現位於澳洲東南側有很高幅度的減少，而位於西南側則有增加。因此，旅遊者流動的空間資訊可以提供了有用的決策資訊，協助決策者（例如政府、旅遊業者）有效地規劃資源配置、提供旅遊服務等。

→ 圖 4-7　自行開車旅遊者在澳洲的路徑、停留點與停留時間空間分布圖。
資料來源：Holyoak & Carson (2009)

→ **圖 4-8**　2000 年至 2002 年與 2004 年至 2006 年兩個時期旅遊者流量比較
　　　　的空間分布圖。

資料來源：Holyoak & Carson (2009)

　　筆者於 2010、2012 年曾探討了前往淡水地區自行車道騎乘者的
客源地與前往九份地區特色民宿住宿的客源地（圖 4-9 與圖 4-10），
發現前往該兩個旅遊地的旅遊者均有很明顯的空間聚集現象。前來淡
水地區自行車道的旅遊者主要分布於新北市與台北市，僅龜山區屬於
桃園市，但龜山區緊鄰新北市的泰山區、新莊區，因此從空間上來
說，也鄰近淡水地區。前來九份地區特色民宿的旅遊者主要分布於台
北市、新北市與宜蘭縣，顯示客源地以來自於空間鄰近九份地區的行
政區域為主。

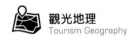

　　從實際的案例來看，旅遊者客源地的空間分布資訊，提供了決策者很有用的規劃依據，對上述兩個旅遊地來說，從事觀光行銷時，必須特別注意鄰近地區的旅遊者需求，因其客源地主要來自鄰近地區。此外，在觀光行銷時，亦可特別針對非鄰近地區進行調查，瞭解究竟是什麼樣的因素，造成非鄰近地區的消費者不願前來該旅遊地從事旅遊活動。瞭解原因後，方可針對問題，進行觀光規劃，改善問題後，展開新階段的行銷工作。

➔ 圖 4-9　自行車騎乘者客源地的空間聚集分析。

資料來源：林孟龍等(2010)

→ **圖 4-10**　九份地區住宿民宿觀光客客源地的空間聚集分析。
資料來源：林孟龍等(2012)

第三節　旅遊者流動的應用

　　於此節嘗試用實際的案例說明旅遊者流動，該案例位於野柳地質公園(Yehliu GeoPark)。野柳地質公園於 2008 年起，受到開放陸客觀光的緣故，野柳地質公園因此受惠，每年入園人數快速上升，從2007 年時約 74 萬的參訪人次（2008 年約為 83 萬人次、2009 年約為126 萬人次），大幅上升至 2015 年超過 200 萬人次（接近 300 萬人次）的規模。藉由進行調查旅遊者的空間行為特性，作為未來園區或景點規劃的參考依據，將能有助於朝向永續觀光的方向發展。

　　野柳地質公園的園區內（圖 4-11），區分為第一區、第二區與第三區，第一區離園區的出入口最近，具有知名的燭台石、薑狀岩等景點，也有女王頭 II 的景點位於此區內（女王頭 II 為三維掃描女王頭後重置的等比例模型）；第二區具有野柳地質公園的著名地標：女王頭，是前來野柳地質公園必訪景點；第三區空間範圍最大也離出入口最遠，因此若要前來第三區，旅遊者必須要有停留超過兩個小時以上的時間規劃，不然時間會不夠充裕。

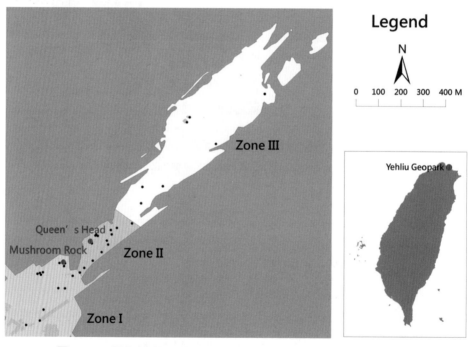

➔ 圖 4-11　野柳地質公園的第一區、第二區與第三區空間分布圖。

一、地圖問卷

　　採用地圖問卷是調查旅遊者空間行為最簡易可行的方式，雖然地圖問卷有其問題，但在沒有其他更好的方式時，有其必要性。在野柳

地質公園因為園區內的步道相對單純，景點名稱好記，所以使用地圖問卷有其可行性。針對前來野柳地質公園造訪的旅遊者的空間分析，主要有：(1)熱門路徑；(2)熱門景點等兩大項，分述如後：

（一）熱門路徑

全體旅遊者的熱門路徑如圖 4-12，從空間分析的結果顯示，第一區前往「蕈狀岩—溶蝕盤—燭台石」這條路徑居多，多於前往女王頭 II 的路徑；第二區則是多數旅遊者沿著前往女王頭的最近路徑往返為主，也有部分旅遊者會選擇沿著前往女王頭的環狀步道繞一圈後，返回至入園處或前往出口；前往第三區的旅遊者人次非常少，也因要前往第三區，非常耗時，所以多數旅遊者不會前往第三區。

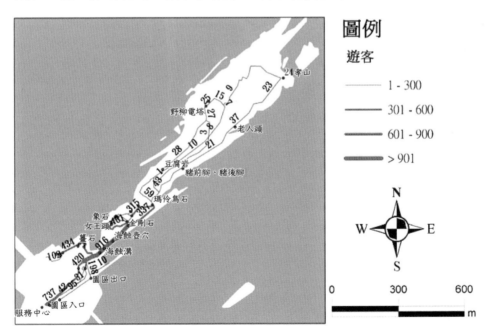

➜ **圖 4-12** 全體旅遊者的熱門路徑空間分布圖。

　　在圖 4-13，呈現了臺灣遊客與大陸觀光客的第二區熱門路徑比較圖。從該圖裡，可以發現從航泊測速台往第三區的路徑，臺灣遊客使用該路徑的比較高於大陸觀光客，由此推測大陸觀光客因停留時間較短（約 80%的大陸觀光客於野柳地質公園的停留時間少於 2 小時，但僅約 50%的臺灣觀光客少於 2 小時），所以會選擇較有效率的遊覽方式（最短路徑）完成在野柳地質公園的旅遊活動。

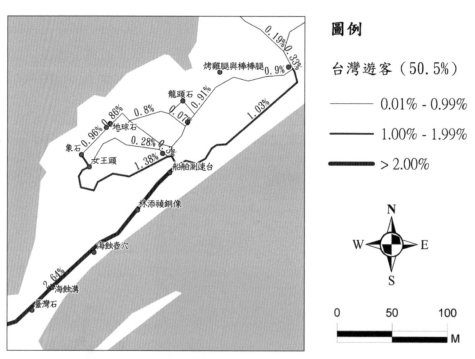

→ 圖 4-13　臺灣遊客與大陸觀光客前往第二區的熱門路徑比較圖。

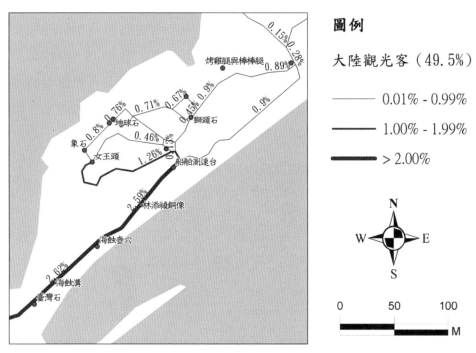

圖例

大陸觀光客（49.5%）

——— 0.01% - 0.99%

——— 1.00% - 1.99%

——— > 2.00%

→ **圖 4-13** 臺灣遊客與大陸觀光客前往第二區的熱門路徑比較圖（續）。

（二）熱門景點

　　全體旅遊者的熱門景點如圖 4-14，從空間分析的結果顯示，第一區以女王頭 II 為最熱門景點，依序為蕈狀岩、俏皮公主與燭台石，從此結果顯見野柳地質公園近年來宣傳女王頭 II 有其良好成效；第二區的熱門景點為女王頭，仙女鞋次之，其餘第二區的熱門景點還有地球石、象石、船舶測速台、林添禎銅像等；因第三區造訪人次較少，則不予呈現該區的熱門景點。此外，以野柳地質公園全區來看，熱門景點依序為女王頭、女王頭 II、仙女鞋。

　　旅遊者們在熱門景點上，會因男性、女性、臺灣遊客或大陸觀光客而產生差異。例如大陸觀光客以旅行團團客為主，停留時間短

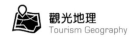

（80.7%的大陸觀光客停留時間少於 2 小時，而臺灣遊客停留時間少於 2 小時則為 50.9%），停留次數高的景點在空間分布上，會較為集中。例如女性對於女王頭 II 的停留次數就高於男性，或者停留次數高的景點也與男性有差異。而女王頭 II 也確實能吸引部分遊客前來，顯現管理單位設立女王頭 II 的用意有達到效果。

→ 圖 4-14　全體旅遊者的熱門景點空間分布圖。

　　臺灣遊客停留點次數多分佈於女王頭及女王頭 II 為最多停留處，因為女王頭為野柳地質公園主要特色，且女王頭 II 為女王頭複製品，大部分遊客會於此處停留，而臺灣遊客熱門景點停留依序由多至少分別為女王頭、女王頭 II、仙女鞋，此三處為野柳地質公園熱門景點前三名。臺灣遊客的熱門停留點與大陸觀光客相似，例如熱門景點依序均為女王頭、女王頭 II、仙女鞋，唯一較大的差別是在燭台石（圖 4-15）。

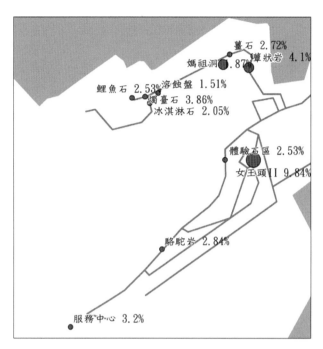

圖例

台灣遊客（50.5%）

- 　0.01% - 3.99%
- 　4.00% - 6.99%
- 　7.00% - 9.99%
- 　> 10.00%

圖例

大陸觀光客（49.5%）

- 　0.01% - 3.99%
- 　4.00% - 6.99%
- 　7.00% - 9.99%
- 　> 10.00%

➜ **圖** 4-15　臺灣遊客與大陸觀光客前往第一區的熱門景點比較圖。

二、軌跡記錄器

GPS（Global positioning system，全球定位系統）軌跡記錄器在近年來開始普及，且有易於攜帶的隨身版本（表 4-2）。因易於攜帶，所以可在徵詢旅遊者的意願後，讓旅遊者攜帶在身上，當完成遊程後，再返還給研究者。以 GPS 軌跡記錄器紀錄的的軌跡，相對於使用地圖讓旅遊者填寫來說，會更為精確。因為旅遊者要能正確將遊程經過的路徑與停留的景點填寫在地圖上，需要具有一定程度的地圖認知能力，也需要能夠將真實世界與地圖產生良好的連結。對於受過專業空間訓練的訪員（研究者）而言，達成上述的成果並非難事，但對於一般的社會大眾來說，的確有一定的困難程度。

→ 表 4-2　採用兩款軌跡記錄器規格比較

軌跡記錄器	WBT-201 GPS 藍芽軌跡記錄器	HOLUX M-241 無線 GPS 紀錄器
照片		
記憶體容量	可達 13 萬筆資料	可達 13 萬個位置
軌跡轉換格式	Google Maps / Virtual Earth 等	Google Maps / Virtual Earth 等
電力時間	12 Hours 以上（有藍芽）	持續運作最長可達 12 小時
天線種類	內藏式天線	內藏式天線
尺寸	60 × 38 × 16mm	32.1 × 30 × 74.5mm

　　所以，以下的旅遊者流動調查藉由已經普及化的 GPS 軌跡記錄器進行，可獲得較為精確的旅遊者流動資訊。此外，因為使用 GPS 軌跡記錄器，具有坐標（空間）、時間的時空資訊，所以可以計算停留時間與移動速率，讓旅遊者流動的資訊可以更充足與豐富。

（一）集中程度

　　在集中程度的部分，將野柳地質公園的園區範圍切成許多大小相同的網格（網格大小為 10×10m），以此網格為最小的統計單元，用以計算網格內的旅遊者通過次數（稱為集中程度）。每當旅遊者的軌跡數據經過該網格一次，則計數一次。換言之，當旅遊者往下一個景點前進，再往回到前一個景點時，則前一個景點的網格會計數兩次；若旅遊者一直往前進，未再回到曾通過的景點，則會僅計數一次。

　　從集中程度的分析結果可發現（圖 4-16）：

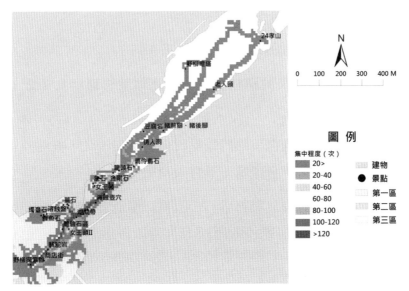

→ 圖 4-16　旅遊者集中程度的空間分布圖。

1. 主要步道是旅遊者進出第二區（前往野柳地質公園地標：女王頭）的必經路徑，所以通過次數高過其他路徑。此結果亦顯示景區的地標具有高度吸引力，也是旅遊者前來景區（旅遊地）的主要動機。

2. 位於第一區的蕈狀岩區與第二區的女王頭景點附近是較多旅遊者通過次數的地方，可提供後續園區規劃步道、環境乘載量等決策使用。

3. 在第三區的賞鳥區與海蝕平台皆有旅遊者前往，顯示前往第三區遊覽，雖然耗費時間，卻仍有其吸引力。

（二）停留時間

在停留時間的部分，計算旅遊者在該網格(10×10m)的停留時間，再計算全體旅遊者於該網格的平均停留時間，以呈現該網格（景點、步道）對旅遊者的吸引力。

從停留時間的空間分析結果可知（圖 4-17）：

1. 旅遊者停留時間較長的網格主要分布在蕈狀岩區與女王頭景點附近。

2. 旅遊者在步道交接地區與熱門景點的停留時間較久，推測有可能是因為擁塞造成不得不多停留、等待人潮。

3. 在野柳探索館具有資訊服務中心、販售野柳地質公園專屬紀念品、提供簡易餐飲服務與乾淨的廁所等，所以旅遊者在此處也有較長的停留時間。

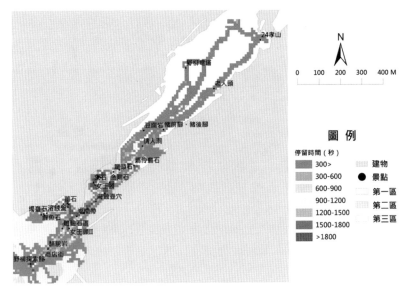

→ **圖 4-17** 旅遊者停留時間的空間分布圖。

（三）移動速率

在移動速率的部分，計算旅遊者在該網格(10×10m)的移動速率（該數值已經為平均值），藉由此數據可以得知旅遊者在該網格的移動狀況，若搭配停留時間則可得知旅遊者在該網格是屬於一直移動賞景或停留賞景（排隊、攝影或聊天等）。

從各區的旅遊者移動速率數據來看，全區的平均移動速率為3.3km/hr（公里／小時）、第一區為 3.7km/hr、第二區為 2.7km/hr、第三區為 3.1km/hr。若依移動速率的快慢排序，則第一區最快、第三區居次、第二區最慢。

從移動速率的空間分析結果可知（圖 4-18）：

1. 旅遊者在野柳探索館、體驗石區、第一區的蕈狀岩區、第二區的女王頭附近、瑪伶鳥石等景點的移動速率較慢。

2. 旅遊者在步道交接的地方與熱門景點的移動速率較慢。

→ 圖 4-18　旅遊者移動速率的空間分布圖。

三、小結

　　旅遊者前往野柳地質公園的第二區偏向採取最簡短路徑前往女王頭，再者會採取環狀路線。由此可見，旅遊者們往往會採取對個人最有效率的路線（時間最短、路程最短或者在不重複路段的狀況下可觀賞最多景點的路線）。

　　因此，野柳地質公園管理單位（或其他園區，例如國家公園）在進行路線規劃時，可朝此特性規劃。例如，解說導覽路線的規劃與設計，可採取時間最短、路程最短或環狀路線等三種方式進行解說導覽路線的規劃，可能會更符合旅遊者需求。

　　基於旅遊者流動的空間分析結果，建議管理單位（決策者、野柳地質公園管理單位）未來在進行園區規劃（景點規劃設計）時，可注意旅遊者特性與需求的差異，加上對熱門（冷門）路徑與景點的空間分析成果，共同思考後續的規劃方向與重點，可提升園區管理效率與滿意度，增進園區的經營管理效能。

習題 Exercise

1. 旅遊路線的三個基本概念為何？請說明其意義。

2. 請問旅遊路線模式可以帶給我們什麼啟示？對觀光產業的發展有何助益？

3. 旅遊者空間行為在觀光商業管理的應用領域與範圍為何？

4. 試舉出三個旅遊者空間行為資訊對觀光商業管理的應用案例。

📖 參考文獻 Reference

林孟龍、陳志成、彭成煌、蔡忠宏(2010)自行車騎乘者來源地的空間聚集分析與騎乘環境評估，環境與世界，22：35-54。

林孟龍、彭成煌、朱純孝、周漢興(2012)旅遊地與民宿意象對觀光客的重要度分析，臺灣觀光學報，9：93-111。

趙越、胡靜、楊麗婷、賈篞焱與於潔 (2016) 新浪武漢旅遊微博信息流與遊客流關係研究，旅遊研究，8(6)：31-37。

Asakura, Y. & Iryo, T. (2007) Analysis of tourist behaviour based on the tracking data collected using a mobile communication instrument, *Transportation Research Part A: Policy and Practice*, 41(7): 684-690.

Flognfeldt, T. (1999). Traveler geographic origin and market segmentation: The multi trips destination case, *Journal of Travel & Tourism Marketing*, 8(1):111-124.

Holyoak, N. & Carson, D. (2009) Modelling self-drive tourist pattern in desert Australia, The 32 Australasian Transport Researh Forum, Auckland, New Zealand.

Lue, C. C., Crompton, J. L. & Fesenmaier, D. R. (1993). Conceptualization of multi-destination pleasure trips, *Annals of Tourism Research*, 20: 289-301.

McKercher, B. & G. Lau (2008). Movement patterns of tourists within a destination, *Tourism Geographies*, 10(3):355-374.

Mings, R. C.& K. E. Mchugh (1992). The spatial configuration of travel to yellowstone national park, Journal of Business Research, 30:38-46.

Nickerson, N., Bosak, K. & Zaret, K. (2009) Nonresident travel patterns between Glacier and Yellowstone National Parks, 2009 ttra International Conference, Honolulu, Hawaii, USA | June 21-24.

Oppermann, M. (1995). A model of travel itineraries, *Journal of Travel Research*, 33:57-61.

Stewart, S.I. and Vogt, C.A. (1997). Multi-destination trip patterns, Annals of Tourism Research, 24 (2): 458-460.

旅遊路線規劃與設計

TOURISM
GEOGRAPHY

第一節　旅遊路線規劃：套裝行程

一、套裝行程的重要性

　　時至今日，旅遊市場的發展走向多元化、快速化與小型化。由於網際網路興起而帶起的旅遊產業革新，導致傳統旅行社的功能持續弱化。早期國人出國旅行因資訊蒐集不易，在國外行程裡所需的機票、旅館、車票、租車等均需旅行社的服務與協助才能解決各項服務之訂購問題。

　　在網際網路興起後，幾乎所有的旅遊服務均可通過網路訂購，而國內的旅行社若無投注資源發展網路服務，則其市場能見度、市占率等均受到大幅影響。雄獅旅行社、易遊網、易飛網、可樂旅遊與鳳凰旅行社等藉由提供網路服務，吸引消費者，可從網路搜尋相關資訊，進行各種套裝行程的評比，找尋最符合消費者價格效益比的套裝行程，亦有旅行社提出「機加酒」（機票與住宿）、微旅行（Mini tour：兩人成團，但團費較高、行程較彈性）等創新服務內容，以區隔以往多日團體套裝行程的制式服務。

　　在面對日新月異的科技時代，消費者可自行上網訂購飯店、機票或餐廳等觀光服務的同時，套裝行程的重要性是否會逐漸減小呢？其實，套裝行程的團體旅遊(Group inclusive tour, GIT)市場（簡稱團客），仍會與自助旅行的散客(Foreign independent tour, FIT)市場（簡稱散客）分庭抗禮。但是，其服務的形式則得隨時代需要而不斷改變。

　　例如，隨著網際網路使用滲透程度提高（使用普及），加上智慧型手機的高使用率，人們不再像過往一樣，會有許多面對面的社交活

動，也逐漸衍生一些新的社會問題，例如一起聚會吃飯時，反而不知道該如何聊天，卻可以很自在的上網打字聊天。所以，根據這樣的社會需求，若能規劃適當的套裝行程，其實反而可以藉由妥善的套裝行程的內容設計，化解人際互動的尷尬、促進彼此關係（傳統的相親旅遊）。

因此，在進入資訊時代的 21 世紀裡，觀光產業應更加重要。因為許多的商業服務，已不需本人到場；但若要發生旅遊行為，本人一定需要到場，該旅遊行為才會發生。舉例來說，上網購買 3C 產品、書籍或其他物品，直接網頁點選、結帳後，即完成消費行為。但是住在臺北，要到香港玩，一定得搭飛機，本人抵達香港，才能完成該次旅遊行為。雖然可以透過網路購買機票、預訂飯店，但除非人到現場，不然即使已經刷卡付費了，也不會有實際的旅遊體驗發生在旅遊者的心裡。

此外，現代人的生活型態十分忙碌，除非有空，不然向曾有良好服務經驗的旅行社或觀光服務提供業者購買套裝行程，仍有其必要性。信用良好的旅行社或觀光服務提供業者會進行第一層或多層的管控，確保提供的服務有一定的品質。

舉例來說，當有旅遊者前往峇里島度假，除了待在 Villa 享受度假的感覺外，也希望有在地的導遊可以在前往附近著名的景點旅遊時，有熟識當地的導遊提供導覽服務。但是在網路上查詢到有名氣或有服務口碑的當地導遊時，通常可預約時段很容易就滿了。若旅遊者確實有需要可靠的當地導遊提供導覽服務時，該怎麼辦呢？

此時，就呈現旅行社存在的重要性。通常旅行社會有一份在地合作的導遊名單，而具有優良服務品質的旅行社通常會針對客人的滿意

度調查或申訴意見而隨時調整該份名單。所以市場敏感度高的旅行社，就提出了微旅行的服務：兩人成團提供導遊，協助訂機票與飯店。旅行社的代訂會有一定程度的折扣，所以透過旅行社代訂整個旅遊行程，通常會比自己訂同等級的機票與飯店等更加實惠。這就是旅行社業者為了因應新的觀光產業環境，需要不斷衍生出的新型態觀光服務。

➔ 圖 5-1　峇里島的 Villa 一景。

二、創新的套裝行程規劃

　　因出外旅行的資訊蒐集逐漸便利，使得從事旅行活動的障礙降低，旅遊者可藉由資訊蒐集，規劃行程、訂購機票、住房或交通。在個人對旅行社業務依賴的程度將低後，亦直接導致國外與國內觀光旅行團的持續萎縮。未來臺灣觀光市場的發展重點，將朝向自助旅行市場（散客）發展，因團體旅遊市場（團客）已日趨成熟，成長性較小（散客與團客約 8：2）（韓化宇，2018）。

在面對這樣的旅遊市場變化，散客佔比持續提高中，旅遊地的因應策略為何呢？最重要的應該是要持續提出創新的觀光服務。

因為即使在資訊發達的今日，社會大眾仍須旅行社提供的觀光服務，只是觀光服務的形式與內容需要隨著時代變遷而有創新的觀光服務形式與內容。旅行社是個旅遊資訊整合平台，可整合各項觀光服務資源（接洽國內外交通、餐飲、住宿、旅行社、領隊與導遊等）後，提供適合消費者的服務項目與內容，可說是旅遊業供應鏈的關鍵操作者。例如，結合臺灣醫療產業的醫療觀光、養生觀光，與在地觀光特色結合的節慶觀光（例如臺東熱氣球嘉年華），或者國外已有發展但臺灣仍缺乏的觀光服務形式（例如提供給外國觀光客的一日遊或多日遊套裝行程）。

對臺灣來說，發展「一日遊(One-day tour)」與「多日遊(Multi-day tour)」應是臺灣觀光產業可努力的方向。目前的臺灣好行，即是目前的旅遊市場現況下，演變出的觀光政策，將此觀念推廣，讓旅行社在政府的輔導下，逐漸轉型。或者，亦可參考挪威推出的挪威縮影行程或冰島的金圈之旅、銀圈之旅（可依個人需求選擇 1~3 天的行程，後續會舉挪威縮影行程的例子說明）。

臺灣好行比較偏向以交通運輸業者為主，如客運業者提出具有串連旅遊景點的客運路線。若能再稍加調整，變成以熱門旅遊景點/活動為主要的路線安排依據，再規劃客運路線串連這些熱門旅遊景點/活動，會更具有市場賣點。

例如南非開普敦維多利亞港提供的搭船看鯊魚就是對外國觀光客具有吸引力的熱門旅遊活動，以此熱門旅遊活動作為號召，再搭配客運路線，讓從機場或火車站進出的外國觀光客，有專門的客運路線可

搭乘至維多利亞港，方便外國觀光客可前來此地參加該項旅遊活動，
則會形成對外國觀光客非常便利的觀光路線與一日遊行程。

→ 圖 5-2　南非開普敦維多利亞港的　　→ 圖 5-3　南非開普敦維多利亞港的
　　　　　一日遊行程宣傳海報，提　　　　　　　一日遊行程宣傳海報，提
　　　　　供遊程資訊。　　　　　　　　　　　　供報名網址。

　　一日遊與多日遊對旅遊地的重要性為何？主要有以下考量：

1. 觀光客時間有限：多數觀光客以自助旅行方式出國前往多個城市從
　 事觀光活動時，一般來說在同一個城市或旅遊地的停留時間通常
　 在 3~5 天內。因此，若該城市或旅遊地能主動為外國觀光客設計
　 具有該城市或旅遊地特色的一日遊行程，可方便外國觀光客在有
　 限地時間裡，有最佳的旅遊體驗，並留下對該城市或旅遊地的美
　 好印象，有助於後續的口碑行銷。

2. 聚焦城市或旅遊地的觀光特色：一般城市或旅遊地發展觀光常會失焦，大多以為有更多的觀光景點或城市特色時，就會吸引更多觀光客前來。但觀光客在時間有限的前提下，半天或一天的時間裡，頂多只能停留 3~5 個景區（景點），另外還須搭配特色餐廳。甚至，若往返景點之間的交通時間較長，可能半天僅能前往一個景區（景點）。此外，政府的觀光預算多有限制，因此將有限預算集中在幾條重要的旅遊路線或路線內的重要景區（景點）為佳，有助於形塑旅遊意象。

3. 持續提升散客市場：對於散客而言，便利的旅遊環境十分重要。具有成熟且眾多的一日遊與多日遊行程提供散客選擇，將能有效提升旅遊環境的便利性。試想，當我們想到肯亞搭車看野生動物，若有 3~5 個評價良好的一日遊或多日遊行程得以選擇時，或者僅能自己從網路上篩選當地的旅遊業者且評價不明時，我們會做出什麼選擇呢？

4. 強化觀光管理機制：當旅遊業者為了能在網路上或重要的觀光交通轉運站大量招攬想從事一日遊與多日遊行程的旅遊者時，勢必得納入政府的管理體系內，方能合法的承攬旅遊者，且擁有正面的商業評價。因此，也提供給政府能積極管理的良好機會，讓旅遊環境能朝正循環方向發展。

三、套裝行程規劃

　　套裝行程規劃必須注意到：1.**最新流行議題（市場區隔）**；2.**路線規劃**；3.**性價比**；4.**時間性**等四大要素，以避免規劃出來的套裝行程，流於俗套，無法誘使人們願意選擇該套裝行程。以下分別介紹在這四大要素的概念為何（包含團體旅遊與提供給散客的一日遊或多日遊等均可參考該四大要素）。

1. 最新流行議題（市場區隔）

當旅美大聯盟投手王建民於 2005 年投出好表現後，旅行社隨即推出美東 10 天行，甚至配合王建民投 1 休 4 得出賽頻率，還可看到王建民主投的兩場比賽（價格約在 8 萬元左右）。一般來說，因為美東距離臺灣太遠，通常前往美西的臺灣旅行團比前往美東的旅行團多。所以，旅行社業者趁著王建民熱潮（連續兩年 19 勝）推出的美東加紐約洋基或波士頓紅襪隊主場門票的套裝行程幾乎每團必滿，爾後隨著王建民受傷、復出表現不佳，熱度消退，該套裝行程產品漸漸退出市場。從此例子裡，顯見套裝行程規劃需要隨時注意最新流行議題，可吸引特定市場區隔的消費者願意買單。例如，2018 年的縣市長選舉，由韓國瑜當選高雄市長，隔幾天已經出現北京出發前往高雄旅遊的行程 DM。由此例子亦可見觀光產業往往需要以非常快的速度回應最新流行議題，不然一遲疑，商機稍縱即逝。

近年來，日本首相安倍晉三推出經濟三箭政策，全力衝刺發展日本經濟。其中，日圓匯率一再降低，造成鄰近的韓國、大陸與臺灣等民眾的實質購買力上升，因而紛紛前往日本觀光，順帶購買日本本地的知名電子電器、藥妝用品等，甚至出現「爆買」一詞，可見觀光人潮帶來的消費力強勁。在這樣的環境背景下，旅行社甚至推出廉價航空與平價旅館的機加酒產品，在在呈現旅遊業者對於社會環境變化的跟隨速度。

為王建民加油之旅 旅遊業者應變神速

曾於 2006、2007 年在美國紐約洋基隊投出佳績（連兩年 19 勝）的旅美投手王建民，在受傷努力復健多年後，於 2013 年 6 月 12 日短暫升上多倫多藍鳥隊的大聯盟層級比賽，臺灣的旅遊業者立即推出美加東十天限量旅遊團，可見臺灣旅遊業者對於最新議題的應變速度。但可惜王建民此次重返大聯盟，表現不佳，於 7 月 3 日即被球隊下放小聯盟。後續未對旅遊業者的套裝行程造成正向的經濟影響。

新聞：「旅遊業者推美東加行程 為王建民加油」
<p align="right">新聞來源：中廣新聞網－2013 年 6 月 21 日　閻大富報導</p>

臺灣之光王建民重返大聯盟表現亮眼，除了吸引全臺球迷關注，國內旅遊業者也趁勢推出「美加東十天限量旅遊團」，還贈送多倫多藍鳥隊主場比賽門票，讓旅客有機會親眼目睹王建民的精彩球技，行程還包括多倫多、波士頓、紐約和尼加拉瀑布等知名景點，暑假只有四團，想感受大聯盟賽事的民眾可以參考。

今年王建民重返大聯盟加入多倫多藍鳥隊，業者也重新包裝打造美東加行程，還把多倫多、蒙特婁、尼加拉瀑布和千島遊船等景點加入，以及贈送價值美金八十元的藍鳥隊主場「ROGERS CENTER」賽事門票，暑假共推出四團，出發日包括七月十八、二十二、二十七和八月八號，十天遊程售價超過十萬。

雄獅旅遊協理游國珍指出，根據藍鳥隊的官網所排出的賽事，四團可以觀賞的對戰組合有紅襪、太空人和道奇隊，但官網看不出來是否有王建民出賽，民眾要有心理準備，也不能要求退費或補償。

業者表示，這次為王建民加油推出的限量團體，希望能再次帶動美東的旅遊熱潮，提醒民眾選擇出發日前要仔細確認行程，而賽程及球員調度則以大聯盟官網為主。

2. 路線規劃

　　路線規劃的部分，是規劃套裝行程時的基礎工作。路線規劃需要納入熱門景點（熱門景點每年或每季都會有所變化，規劃人員必須特別注意）、特色景點（該套裝行程的特色，需要與其他旅行社的套裝行程特色景點有所區別）、創新景點（可藉由創新景點的加入，測試市場的接受程度，並藉此奠定新套裝行程的開發基礎）、最佳路徑（最短距離路徑、最短時間路徑等）、以環狀路線為佳（避免重複來回相同路線）。

　　套裝行程的路線規劃，應盡量以「環狀路線」為原則，環狀路線的設計方式可在不重複旅遊路線與景點的前提下，讓旅遊者遊歷到最多的旅遊景點，充分使用旅遊行程的時間。實際進行套裝行程的路線規劃時，僅能注意原則，因為上述所言，很難一次全部考量在套裝行程內，甚至部分要同時考量時，會彼此矛盾。

3. 性價比

　　性價比（Cost-Performance ratio 或作 Price-Performance ratio）是指性能與價格的比值（Performance/Cost 或 Capability/Price），國人常稱為 CP 值。一般來說，當性價比上升時，代表該產品更加值得擁有。近年來，因為資訊發達，民眾消費前，往往會透過各種方式查詢商品的規格（功能、品質、保固等）與價格（折扣、折價券、買一送一等），鎖定特定商品型號後，再透過比價網站比價錢。

　　上述所言已是目前社會的普遍現象了，換言之以往因資訊不對稱而有的超額利潤，已漸漸減少了。對於業者而言，必須謹慎思考商品的市場定位（鎖定的目標市場為何？），並針對設定的商品市場定位與消費者需求，設計適合該目標市場的商品（規格與價格）。無論是高端市場或平價市場，消費者對性價比的要求與日俱增。

　　對高端市場來說，性價比著重的不在於價格，而可能更多在於規格（甚至希望能具有炫富功能，但這不表示高端市場均在意此功能，許多高端市場客人更加在意商品能保有低調）。高階規格雖總價高，但若與其他業者相比，屬於價格實惠，仍能吸引消費者買單。

4. 時間性

　　時間這個因子在規劃套裝行程時，是必須要注意的。時間要注意的是季節、週間或週末、造訪景點的時間（早上、中午、下午或晚上）等。例如日本春、秋最夯的就是賞櫻花與賞楓紅，在賞櫻與賞楓季節時，甚至日本還有專門的網站會報導（櫻花／楓紅最前線）。因為每年的櫻花滿開或楓葉滿紅的日期都不太一樣，所以能最接近滿開或滿紅的日期，團費必然會較高（熱門時段）。週間或週末造訪景點的人潮不同，會影響參與行程旅遊者的旅遊體驗。造訪景點的時間會影響旅遊者在該景點可見的景觀，例如在杭州西湖清晨有些許霧氣時，賞景的感受會與中午時分有極大的不同。像是淡水最富盛名的夕陽，若在其他時間點造訪，也無法看到這樣的景緻。下圖整理了臺灣各月份的賞花季活動，也很清楚地呈現不同花期出現的季節，充分顯示了時間對於旅遊行程安排的重要性。

→ **圖 5-4**　日本京都嵐山屋形船與四季景致特色。

➜ 圖 5-5　日本京都真如堂楓紅（林家筠攝）。

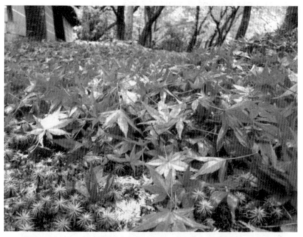

➜ 圖 5-6　日本京都永觀堂楓紅（林家筠攝）。

一月	二月	三月	四月	五月	六月	七月	八月	九月	十月	十一月	十二月

新北市櫻花

阿里山櫻花季

陽明山花季

台南白河蓮花節

士林官邸菊展

花蓮金針花

花東油菜花

草嶺古道芒花季

九族櫻花祭

竹子湖海芋季

太麻里金針花

台南木棉花

梅嶺梅花

客家桐花季

→ 圖 5-7　臺灣各個月份的賞花季。

資料來源：http://buzzorange.com/vidaorange/2015/12/04/flower-nation/

第二節　旅遊路線規劃：多日遊與一日遊

一、觀光產業的發展趨勢與展望

　　自助旅行（散客）市場持續擴大，早已是不可逆轉的趨勢。當一個國家的經濟發展狀態逐漸由開發中國家邁入已開發國家時，以自助旅行方式從事觀光活動的人數會逐漸增加。過往，臺灣政府與觀光業者的政策規劃多半針對團體旅遊市場（因旅行社有公會可與政府溝通與爭取權益），甚少針對自助旅行市場。因此當自助旅行人口逐漸增加時，政府與觀光業者若仍依循原本的政策規劃慣性持續發展，勢必會遇到許多發展上的瓶頸，也會造成自助旅行市場成長緩慢，抑或是會出現自助旅行市場成長，卻對政府稅收或觀光業者業績的增長沒有幫助。

➜ **圖 5-8** 自助旅行盛行的挪威,甚至將小孩背上背包,一起出門旅行。這樣
的情景在數年後,或許也將出現在臺灣。可能是爸媽帶著小孩一起
在花東騎單車旅行。期盼政府早日正視這樣的需求,儘早有相關政
策得以因應與引導發展。

　　以政策引導產業發展一直是政府最有力的武器,期盼政府能將發
展多日遊與一日遊作為觀光政策的重點之一。原因在於,發展多日遊
與一日遊,必須要從區域內挑選出最佳的旅遊路線(亦即要挑選出具
有代表性的觀光景點,串連成旅遊路線)。這樣的挑選結果,背後的
學術與產業實務意義就是「聚焦」。除了聚焦之外,藉由政策引導新
旅遊路線的發展,也需要朝向讓消費者能擁有完整(美好)的旅遊體
驗邁進(而非是造福少數財團或地方業者),才能讓消費大眾(客源
地的消費者)願意前來從事旅遊活動。

(一)聚焦

　　在目前民意高漲的社會情勢下,聚焦是有其困難性。因為在某個
特定的行政區域內,聚焦形同放棄其他地區發展觀光。所以在政府施

政需要兼顧民意的狀況下，政府政策的規劃往往只能朝向共同發展的方向傾斜。

例如，臺東縣政府近年來積極發展熱氣球運動，舉辦臺東熱氣球嘉年華、籌辦熱氣球飛行學校，而熱氣球的活動場域則是在鹿野高台。當臺東縣政府將觀光發展資源投注在臺東熱氣球嘉年華與相關活動上，那像是以溫泉知名的知本、以冠軍米揚名的池上，是否都要出來抗議呢？

事實上，臺東熱氣球嘉年華的成功，變成臺東觀光產業的火車頭。在嘉年華舉辦期間，飯店、旅館與民宿供不應求，甚至滿到花蓮縣境內的飯店、旅館與民宿，連帶造成花蓮縣同期的觀光人次上升。此外，在非嘉年華舉辦期間，也因為社會大眾廣泛認識了臺東的自然風景之美，因而增加了造訪臺東的觀光人次。

很明顯地，當旅遊地有一清楚的地標(Land mark)或旅遊地意象(Destination image)，且廣受社會大眾關注與喜愛時，會產生很大的拉力，將旅遊者由客源地（居住地）帶到旅遊地。而通常該地標頂多讓旅遊者停留半天或一天，其餘的時間旅遊者會安排到鄰近的著名景點遊玩。所以，具有強大吸引力的地標，會產生帶動旅遊地觀光成長的整體效應。換言之，當旅遊地沒有鮮明特色且具有吸引力的地標或旅遊地意象時，會讓旅遊者在旅遊動機形成或旅遊決策階段，將缺乏特色或吸引力的旅遊地排除在旅遊行程之外。

所以，藉由臺東熱氣球嘉年華的案例，非常期盼能因為有成功的案例，讓各級政府或觀光業者的觀念有所改變，也能清楚「聚焦」的重要性，與其帶來的整體經濟效益。更期盼大家能瞭解，觀光發展是有其階段性。

（二）完整的旅遊體驗

對消費者來說，他們需要的是完整的消費體驗，在觀光活動裡，就是完整的遊程（或套裝行程）體驗。要如何做到讓消費者能有完整的旅遊體驗呢？對旅遊業者來說，需要有好的遊程商品，且做到遊程商品與行銷與品質管理的整合（圖 5-9）。這意思是說，光有好的旅遊商品不夠，還必須要在企業內部有其他的相關配套，才能推出具有整合性的觀光服務。

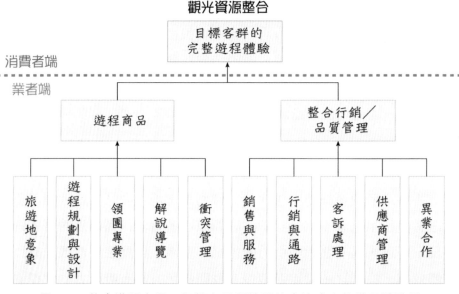

→ **圖 5-9**　整合遊程商品、行銷與品質管理整合達成完整遊程體驗圖。

先從遊程商品談起，一個好的遊程商品需要兼顧：1.旅遊地意象：旅遊地意象是消費者在進行旅遊決策時，非常重要的決策依據。換句話說，旅遊地意象不夠鮮明、沒有吸引力、不具特色，很難讓消費者願意花錢來此從事觀光活動。也因此，旅遊地必須戮力經營旅遊地意象，方是發展旅遊業的上策；2.遊程規劃與設計：遊程包括了餐

飲、住宿、交通、景點與購物等幾大要項，對不同的目標客群來說，著重的要項也會有所不同。但總體來說，必定要有兩、三項能讓消費者滿意的項目，才能算是一個可接受的遊程；3.領團專業：旅遊業屬於服務業的一環，帶團領隊的專業素質對於該次遊程的滿意度會有關鍵性影響；4.解說導覽：雖然參加團體旅遊的人們多數的目的在於放鬆身心、享受遊程，但若能適時地加入具有知識性的解說／導覽服務，會有畫龍點睛之效；5.衝突管理：衝突有可能來自於團員間、團員與飯店／餐廳或其他提供服務的業者等，在遊程進行中發生衝突在所難免。因為消費者選購遊程時都會有各自的期待，在遊程途中若有所落差，難免會有衝突發生。若能有效為衝突降溫、解決衝突，對於提供消費者良好的旅遊體驗是十分重要的。

在整合行銷與品質管理的部分，則需要兼顧：1.銷售與服務：好的商品需要有好的銷售與服務，才能讓消費者在有疑問或困難時，清楚的瞭解商品的內容，降低銷售後對商品內容不清楚而產生的抱怨；2.行銷與通路：行銷意指著讓消費者瞭解該遊程的優點，並以符合當時社會氛圍的方式呈現。行銷與通路必須搭配在一起，因為不同的通路需要在行銷的呈現方式上有所差異；3.客訴處理：客訴不見得代表業者服務出了問題，但客訴意見的處理非常重要，因為客訴意見往往代表著一些商品內容與消費者認知之間產生了差距。若經研判，客訴者屬於無理取鬧，則該意見不需重視。現今社會以從消費者永遠是對的，轉向為能理性看待業者與消費者之間應有一相互尊重的現況；4.供應商管理：旅行社提供的各項服務往往不是旅行社自身擁有的，例如機位是航空公司擁有的、床位是旅館擁有的、遊覽車是遊覽車公司擁有的等。所以，旅行社必須確保他所代訂或販售的遊程（遊程內的各供應商），能提供穩定服務品質，避免因供應商的服務品質低落而

壞了旅行社的聲譽；5.異業合作：跨業合作往往會產生新火花，例如機加酒就是最好的例子。當團客人數減緩增加時，適時新創了機加酒的新服務模式，也因此促成了異業合作的雙贏局面。除了機加酒之外，餐廳與飲料店、餐廳與旅館等，也都可以思索如何透過異業合作，達成異業合作的雙贏或多贏局面。

二、多日遊套裝行程的案例：挪威縮影

由政府引導相關政策，促使旅遊業者推出多日遊套裝行程有其重要性，以下舉挪威的挪威縮影(Norway in a nut shell)進行介紹。挪威縮影是 Fjord Tours 這家位於卑爾根(Bergen)的旅遊公司推出的套裝旅遊行程（官方網站：http://www.fjordtours.com/en/），它們推出許多經典的套裝行程，可參考官方網站的內容，其中最受歡迎的就是挪威縮影套裝行程。如果要購票，可在挪威國鐵、挪威當地的旅遊資訊中心或官方網站等購買。建議讀者可以自行上網查看，可發現該公司光是在挪威縮影這套行程裡，就有超過十種的套裝行程可以選擇（圖 5-10），非常值得國內的旅行業者參考。挪威縮影的官方網站網址為：http://www.norwaynutshell.com/en/explore-the-fjords/norway-in-a-nutshell/#prices

挪威縮影行程不是固定的，而是可以選擇在一到三天的時間內，選擇搭乘火車、渡輪與巴士等交通工具組合，瀏覽挪威最著名的峽灣、湖泊與高山等特色景觀。該行程有單程或來回行程可選擇，也可選擇造訪不同的景點（Oslo、Voss、Gudvangen、Flåm、Myrdal、Bergen 等）（圖 5-14）。此外，該公司也因為挪威縮影套裝行程的成功，而增加了 Geiranger & Norway in a Nutshell 的套裝行程（四天）。

$	ROUND TRIP FROM BERGEN VIA MYRDAL	▶
$	ONE WAY TRIP FROM BERGEN TO OSLO	▶
$	ONE WAY TRIP FROM OSLO TO BERGEN	▶
$	ROUND TRIP BERGEN VIA OSLO	▶
$	ROUND TRIP OSLO VIA BERGEN	▶
$	ROUND TRIP OSLO VIA BERGEN	▶
$	ROUND TRIP OSLO VIA VOSS	▶
$	ROUND TRIP VOSS STARTING BY TRAIN	▶
$	ROUND TRIP VOSS STARTING BY BUS	▶
$	ROUND TRIP FROM FLÅM STARTING BY TRAIN	▶
$	ROUND TRIP FROM FLÅM STARTING BY FJORDCRUISE BOAT	▶

$ ROUND TRIP FROM BERGEN VIA VOSS ▼

Adults NOK 1220
Children 4–15 years NOK 610

THE PRICE INCLUDES
• Train, Bergen-Voss
• Bus, Voss-Gudvangen
• Fjord cruise, Gudvangen-Flåm
• The Flåm Railway, Flåm-Myrdal
• Train, Myrdal-Bergen
• Free entrance to the Flåm Railway Museum in Flåm

VIEW TIMETABLES HERE

BOOK ROUND TRIP FROM BERGEN VIA VOSS ▶

➔ 圖 5-10　挪威縮影與其他套裝行程。

➔ 圖 5-11　挪威縮影的套票。

➔ 圖 5-12　挪威縮影行程往 Flåm 的火車。

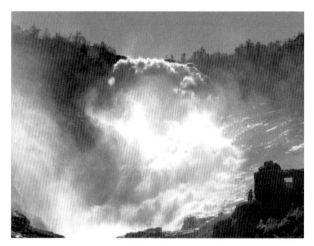

➔ **圖** 5-13　挪威縮影 Kjosfossen（柯約斯瀑布）與紅衣女妖表演

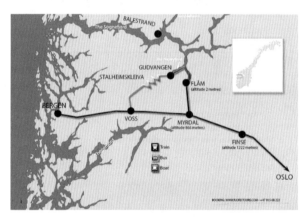

➔ **圖** 5-14　挪威縮影的行程是從奧斯陸與卑爾根兩地之間的套裝旅遊行程，
　　　　　　可在這趟旅程裡欣賞到經典的挪威峽灣景觀。

資料來源：http://www.norwaynutshell.com/en/

　　從 Myrdal 到 Flåm 這段的高山火車車票，從前不能直接在挪威國
鐵的網站訂票，目前已經可以了。所以，對於從事自助旅行的旅遊者
來說，自己也可以按著 Fjord Tours 公司網站上的挪威縮影套裝行程自
行訂票。自行訂票可以自行安排行程或者有省錢的機會，但訂 Fjord
Tours 的挪威縮影套裝行程則可以省下自己的時間。

觀光火車路線： Myrdal 到 Flåm

從 Myrdal（麥道爾）到 Flåm（弗朗），需要改搭高山窄軌火車，這條長 20.2 公里的弗朗鐵路被評為歐洲十大鐵路旅遊路線，也被國際鐵路旅遊愛好者協會評為全球二十五條最佳鐵路觀光路線之一。Myrdal 的海拔高度是 866m，而 Flåm 的海拔高度僅 2m，因此這條鐵路需要每 18 公尺下降 1 公尺，是世界標準軌距 1.435m 的鐵路裡最陡，因此修建難度極高。從 1923 年開始興建，1943 年才完工，總共花了 20 年的時間。

這條觀光火車路線的賣點在於 Kjosfossen（尤斯夫森）的 Kjos（尤斯）瀑布（海拔高度為 669m），當抵達此處時，雖然沒有火車站，但火車會暫停（約 15 分鐘），讓乘客可以下車賞景拍照，並欣賞表演。

此處的表演是有位穿著紅衣的女生，在瀑布中段的岩塊平台上伴隨著好聽的樂聲跳舞。是當地政府為了觀光發展而安排的表演，此表演呈現的是北歐神話裡的著名人物 Huldra。她是一位居住在森林深處的精靈，詠唱歌曲，美妙悅耳的歌聲，讓前往森林裡砍柴打獵的勇士們流連忘返，這些勇士們眷戀 Huldra 的美貌，但被她身後如牛鞭大的尾巴嚇跑，卻被 Huldra 囚禁在森林裡無法逃脫。

為什麼要搭火車前往弗朗呢？除了弗朗鐵路本身的迷人之處，還有弗朗是遊覽松恩峽灣(Sognefjorden)風光的起站或終站。松恩峽灣是歐洲最長（世界第二）的峽灣，有峽灣之后的美稱。

三、 多日遊與一日遊套裝行程的案例：冰島金圈、銀圈與藍圈之旅

流傳在旅人間的一句話：「沒走過金圈之旅，不算來過冰島」。金圈之旅是冰島的觀光特色行程，許多在地的旅遊公司（例如 BusTravel IS、Sba IS、Extreme Iceland、Sterna Is、Reykjavik Excursions 與 Iceland Excursions）都有提供冰島或金圈之旅的套裝行程，主要的景點有：

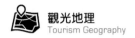

1. Gullfoss 瀑布（在英文的意思為 Golden Falls，所以又稱黃金瀑布）：瀑布有分兩層，上層是 11 公尺、下層是 21 公尺。

2. Haukadalur 地熱區（正式名稱為：Haukadalur geothermal area）：整個地熱區主要噴泉為 Geysir 與 Strokkur，約有 40 多個溫泉、泥池與間歇泉等。

3. 辛格維爾國家公園(Þingvellir National Park)：歐亞大陸與美洲大陸板塊的交界。

→ 圖 5-15　Gullfoss 瀑布。

　　Geysir 曾是世界最大的間歇泉，英文的間歇泉英文為 Geyser，即是來自 Geysir。Strokkur 約 6～7 分鐘就會噴發，最高可達 20～35 公尺。Strokkur 間歇泉的泉眼顏色非常美麗，是深邃漸層變化的藍色。這個間歇泉最美的狀態，是在噴發前，會先鼓起成為藍色的圓弧狀，才噴發至高空（有人戲稱此為藍色果凍）。

→ 圖 5-16　Strokkur 間歇泉。

　　辛格維爾國家公園除了風景壯麗之外，更具有在地質與文化的雙重意義。此外，該地亦是冰島民主政治的起源地。在西元 930 年時，該地設立了世界最古老的議會(Alþingi)，此議會一直運作到西元 1798年才停止。在西元 1930 年時，此地成為冰島的第一座國家公園。為什麼是在西元 1930 年設立呢？因為是為了紀念 Alþingi 成立滿 1000年的緣故。該地於 2004 年收錄在聯合國教科文組織的世界文化遺產名錄。此外，辛格維爾身處板塊交界帶（中洋脊）（圖 5-18），每年持續以約 2 公厘／年的速率擴張，在此地的峽谷，甚至已經形成相距90 公尺寬的地塹。

　　位於冰島的巴士旅遊公司（網址：www.bustravel.is/bus-tours/），因為冰島的島內沒有鐵路，所以與挪威縮影的主要交通工具不同，此地是由冰島的巴士旅遊公司提供類似挪威縮影的套裝行程（圖 5-19），在該網站上可看到有大金圈之旅、南冰島之旅與午後金圈之旅

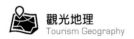

等不同的套裝行程可供選擇。圖 5-20 則是大金圈之旅的旅遊路線示
意圖，可清楚見到該套裝行程參訪的景點。

→ 圖 5-17　辛格維爾國家公園。

→ 圖 5-18　歐洲與北美板塊分裂示意圖。

圖片來源：http://www.thingvellir.is/nature/continental-drift.aspx

BUSTRAVEL Iceland

BUS TOURS SPECIAL OFFERS BLUE LAGOON BUS BLOG

Grand Golden Circle

The Grand Golden Circle tour takes you to the most popular sights where you can experience the highlights of the south west of Iceland.

Availability: Daily

Pickup starts: 8:00

Duration: 8 hours

8.900 ISK 🚌 Book now

Southern Iceland Tour

The countless variety of rivers, waterfalls, mountains and glaciers along Iceland's Southern Coastline is spectacular.

Availability: Mon, Wed, Fri, Sun

Pickup starts: 8:00

Duration: 9 hours

10% discount at checkout!

~~12.900 ISK~~ 11.610 ISK 🚌 Book now

Golden Circle Afternoon

The Golden Circle Afternoon tour takes you to the most popular sights where you can experience the three highlights of the south west of Iceland.

Availability: Tue, Thu, Sat

Pickup starts: 12:15

Duration: 6 hours

7.500 ISK 🚌 Book now

➡ 圖 5-19　冰島的 BusTravel Iceland 公司的大金圈之旅、南冰島之旅與午後金圈之旅遊程。

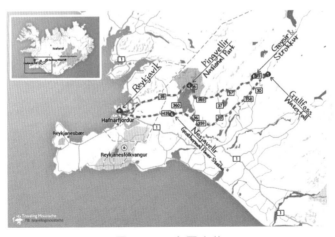

➡ 圖 5-20　金圈之旅。

　　冰島除了金圈之旅之外，還有很多非常好玩的旅遊行程，例如冰川健行、冰洞、冰河湖遊船、騎冰原馬、冰島北部賞鯨賞鳥、冰原吉普車等。圖 5-8 是將「出團行程」和有出團的「月分」分門別類標記出來，有顏色的部分代表有出團，白色的部分則是代表那個月沒有出

團（顏色越多代表出團頻率越高）。再來看看最想規劃在套裝行程裡的特色行程，重複最多的月分是什麼？就可以安排以該月分為冰島的主打套裝行程。

例如，若最想安排在套裝行程裡的是：極光(1～4、9～12)、冰川健行(5～9)、要有藍天(2～9)、冰湖船(4～10)。這樣重疊最多的月分，就是 9 月分。所以，可以規劃 9 月分出團前往冰島，如此一來同時看到極光、藍天、玩到冰川健行和冰湖船最為可行。

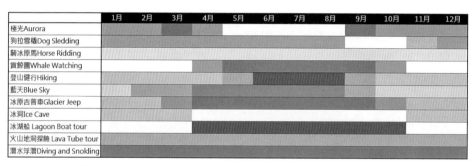

	1月	2月	3月	4月	5月	6月	7月	8月	9月	10月	11月	12月
極光Aurora												
狗拉雪橇Dog Sledding												
騎冰原馬Horse Ridding												
賞鯨團Whale Watching												
登山健行Hiking												
藍天Blue Sky												
冰原吉普車Glacier Jeep												
冰洞Ice Cave												
冰湖船 Lagoon Boat tour												
火山地洞探險 Lava Tube tour												
潛水浮潛Diving and Snokling												

➜ 圖 5-21　冰島特色行程在地旅行社出團次數分布示意圖。

資料來源：http://www.backpackers.com.tw/forum/showthread.php?t=1172431

➜ 圖 5-22　冰原健行宣傳海報。

→ 圖 5-23 冰原健行解說牌。

冰島在地遊程網站的套裝遊程說明

若要自行上網訂購，對於冰島在地有數家旅遊公司，且在網站上提供各式套裝行程，供全球消費者進行選購。在選購前，有一些基礎的套裝行程術語，需要先行瞭解，避免誤解。以下挑選幾個主要的詞彙稍加說明：

Day Tour／Excursions：通常指的是一天的遊程，這是在地遊程的主力商品，多數旅客都是找這類的遊程。

Self Drive Tours：「租車＋旅館」的套裝行程，在地旅行社會預定好租車的車款與住宿的旅館，但價格通常會比自己從租車與訂房網站預定的稍貴。

Short Breaks：此為 2 至 5 天左右的短天數遊程。

Activity Holidays／Holiday Packages：此類是 5 至 9 天、甚至更久的長期行程。因為天數較長，所以遊程內容會安排越野吉普、泛舟、賞鯨、健行……等戶外活動。

Escorted Grand Tours：指的是 2 天以上的行程，安排的遊程多為較靜態但稍微高檔的行程內容，例如觀賞極光、冰島知名景點等。

Tour Packages：有些網站會有提供特別的服務，將不同的行程組合成一組行程，價格會比各自單買更加便宜。

第三節　旅遊路線設計

一、旅遊路線設計的原則

　　旅遊路線是串接客源地與旅遊地（連接旅遊主體與客體的重要環節），可以把旅遊路線看成由珠子串起來的一條項鍊。旅遊地（景區／景點）如一顆顆的珠子，而旅遊者在不同的旅遊地（景區／景點）間的移動路線則為串起珠子的那條線。旅遊路線因設計的好壞，或者隨著時空環境的演變，而會有所謂的黃金（熱門、暢銷）旅遊路線、全天候旅遊路線、季節旅遊路線等的區別。

　　對多數旅遊者而言，在享有相同的旅遊體驗前提下，花費較少的費用與較短的時間遊覽更多的風景名勝是普遍的共識。因此，如何善用旅遊路線的設計原則，才能達到旅遊效益極大化的目的。以下是**八項旅遊路線設計的原則：**

（一）市場需求

　　隨著社會經濟的發展，旅遊市場的需求呈現普遍化、消費化、集中化、組織化與多元化的特性。旅遊者地區、年齡、文化、職業等的不同，對旅遊市場的需求不一樣。成功的旅遊路線設計需對市場需求進行充分的調查，以市場為導向，預測市場需求的趨勢與需求的數量，分析旅遊者的旅遊動機、影響旅遊者的旅遊決策，並根據市場需求不斷地對原有旅遊路線進行改善、提升開發出新的旅遊路線符合旅遊者的需要，才能持續滿足旅遊者的需求。

　　例如越來越多的年輕人喜愛充滿刺激與冒險性的旅遊活動，例如攀岩、高空跳傘、飛行傘、漂流等戶外活動。針對不同的旅遊市場，

除了要以人為本、以客為尊，要強調該旅遊路線產品的適當性與個性化的整合，設計出多種類型的旅遊路線以滿足旅遊者的需求，要時時挖掘潛在的旅遊者需求，並嘗試以創造未來需求的角度去設計新的旅遊路線，以新的旅遊路線刺激旅遊者，開闢未來的旅遊市場。

（二）符合旅遊者意願和行為

旅遊者是旅遊活動的主體，設計與行銷旅遊路線（套裝行程）時，需以旅遊者的需求為出發點，盡可能滿足旅遊者的需求。一般情況下，旅遊者的可達機會隨距離增加而衰減。隨著旅遊成本因距離而增加，旅遊體驗水平只有相等或高於旅遊成本時，旅遊者才會對此套裝行程感到滿意。

（三）不重複

在設計旅遊路線時，應慎重地選擇構成旅遊路線的各個旅遊點，最佳旅遊路線應由不同性質的景點，依行程天數（時間）為限，盡可能地將最多的景點納入行程，形成環狀（或多邊形）路線。再者，亦可以某旅遊地為核心，設計放射狀旅遊路線。

因為旅遊者的瀏覽活動並不僅是侷限於旅遊景點，旅遊的交通過程裡沿線的景觀也是旅遊觀賞的對象。在遊覽過程裡，如果走重複的路線，代表要在同一條道路上重複往返，再次瀏覽相同景觀，容易讓旅遊者感到乏味。此外，同時意謂著對旅遊者在金錢與時間上的浪費。因此，需要在旅遊路線設計時，盡量予以避免。

（四）多樣化

組成旅遊路線（例如旅行社販售的套裝行程或個人出遊設計的個人行程）時，會包含餐飲、住宿、交通、景點、購物等內容。在市場

上有無限多的選擇可組合成無限多的旅遊路線與其內容。因為住宿與交通費用常在旅遊活動裡占相當高的比例，因此建議在進行旅遊路線內容的組合時，可先選擇不同等級的住宿地點，以組合成不同等級的路線供潛在旅遊者選擇。

（五）時間合理性

旅遊路線若以旅行社販售的套裝行程來看，時間是從旅遊者接受該套裝行程的服務開始，到圓滿完成旅遊活動，離開該套裝行程的服務為止。時間安排是否合理，需看整個套裝行程裡各項活動所佔時間的位置與間距是否恰當。其次要在旅遊者有限的旅遊時間裡，盡量利用便捷快速的交通工具，縮短交通時間，以爭取更多的旅遊時間，並減輕旅途帶給人們在身體上與心裡上的疲憊感。

無論是多天期的套裝行程或為期一天的一日遊，均需設計保留給旅遊者的自由活動時間。此外，也要保留時間，以應付旅遊行程裡隨時可能發生的突發狀況。如果行程有延誤，則要保留一些重要景點、放棄次要景點。

在旅遊行程裡，以時間為序的各項活動達成其準時性，是反映旅遊服務管理水準的重要指標，例如交通工具是否準點、服務人員是否按時接送、迎送。若無法達成準時性，則易破壞或降低旅遊體驗。

（六）主題突出

旅遊路線若有清楚、充滿魅力的主題與特色，則容易吸引潛在旅遊者參加。目前的旅遊市場強調個性化，使得旅遊市場上充滿許多具有主題性的套裝行程、旅行社（例如專營柬埔寨或捷克）、民宿、度假村或其他主題性旅遊服務。

（七）機動靈活

　　旅遊過程牽涉層面廣泛，即使做了最充分的準備，該套裝行程也出團多次，仍可能會有突發狀況產生，例如天災、起濃霧、旅遊者突發急症等。當遭遇這些不可抗力的突發狀時，只能改變原本的行程，進行緊急行程變更。因此在進行旅遊路線設計時，日程安排不宜太過緊湊，需留有一定調整的空間，可允許行程進行局部的調整。

（八）旅途安全

　　安全是所有外出從事旅遊活動者的基本需要，旅行社安排旅行團最擔心的也是安全問題。因此，在進行旅遊路線設計時，應遵循安全第一的原則。旅遊安全涉及旅行社、飯店、巴士與船運公司、風景區、商店、娛樂場所或其他任何與旅遊相關之業者。

　　常見的旅遊安全事故包括交通事故（鐵路、公路、民航、水運等）、治安事故（竊盜、搶劫、詐騙等）、火災及食物中毒等。在旅遊路線設計時，需重視旅遊過程裡各個環節的安全性，並把旅遊者的安全放在首要，對容易危及旅遊者人身安全的環節，採取必要的措施，消除各種潛在問題，盡量避免發生旅遊安全事故。

二、餐飲設計

　　餐飲絕對是旅遊路線設計的重點，旅遊不只是精神享受，也是物質享受。在觀光旅遊的六大要素（食、宿、行、遊、購、娛）裡，食是其中之一，也是人們生活裡最基本的需求。坊間的套裝行程裡，餐飲費用約占旅遊支出的 20～25%。當旅遊支出扣除交通與住宿支出（合計約占 60～70%）後，餐飲費用幾乎占了剩餘的大半。因此，若能妥善安排行程裡的餐飲內容、提升餐飲品質，將可有效滿足參與行程的旅遊者。設計旅遊路線時，在餐飲的部分，應遵循經濟實惠、環境優雅、交通便利、物美價廉等原則進行合理安排。

安排餐食時，可考慮結合行程途中所會遇到的在地農漁特產、少數民族（不同民族）、特有民俗等，有這樣特色的餐食一般稱為風味餐（帶有地方特色的餐食）。一般來說，風味餐帶有較多的在地特色，成本較低、附加價值高，也可與購物點共同安排，會有較高的旅遊（市場）價值。

→ 圖 5-24　日本特色飲食：生魚片握壽司。

→ 圖 5-25　壽司師傅現場現做。

→ **圖 5-26　日本特色牛舌飯。**

　　開發具有在地特色的餐飲系列，是從事旅遊路線設計時的重要環節。可考慮的方向有：1.地方風味系列：例如中國地方菜為南米北麵、川麻粵鮮、南甜北鹹、東辣西酸；2.在地特色系列：如各式的地方農漁土產、特產等；3.花卉系列：例如蘭花、野薑花、梅花、牡丹花、桂花、玫瑰花與仙人掌入菜；4.養生系列：如東亞的藥膳、歐洲的香草，讓餐飲與健康能有效結合；5.飲料系列：如酒類、茶類、水類、果汁類等。近年來臺灣的飲品產業發展良好，如珍珠奶茶，甚至各大飲品連鎖店在海外拓點（如 CoCo 都可與日出茶太等）；6.甜品系列：如甜湯、蛋糕、糕餅等。甜品最有名的就屬香港了，香港有名的甜品如楊枝甘露（名店如滿記甜品、聰嫂星級甜品等）。

旅遊餐飲的特點：

1. **地方特色性**：世界三大菜系為中國菜系（主要分為：中國菜系、日本菜系、韓國菜系、東南亞菜系）、法國菜系（又稱西方菜系，主要分為：法國菜系、歐洲菜系、美洲菜系、大洋洲菜系。）與土

耳其菜系（又稱清真菜系，主要可分為：土耳其菜系、中亞菜
系、中東菜系、南亞菜系）。

2. **文化性**：飲食反映了一個地區人們的生活，被賦予了審美、藝術、
禮儀、禁忌等文化（宗教）內涵。因此飲食不僅在於吃什麼，還
在怎麼吃？怎麼使用餐具、飲具，以及食用時的氛圍和方式。

3. **生態性**：觀光產業發展帶來經濟效益時，也同時帶來環境問題，因
此考量觀光永續發展的觀點，如何降低餐飲活動帶給環境的壓
力，是無可避免的發展方向。

三、住宿設計

　　住宿是旅遊過程裡非常重要的一個環節，與旅行社、旅遊交通並
稱旅遊業的三大支柱。提供住宿、餐飲與多種綜合服務的行業，也是
組成旅遊業的基礎行業，一般稱為旅館業或飯店業 (Lodging
Industry)。依據市場與住宿類型的旅館分類：1.商務型旅館；2.長住
型旅館；3.度假型旅館；4.會議型旅館；5.汽車旅館。依據旅館（飯
店）規模分類：1.小型旅館：客房總數在 300 間以下；2.中型旅館：
客房總數在 300～600 間；3.大型旅館：客房總數在 600 間以上。

　　不同的旅遊者，消費觀念與消費能力是不同的，亦會直接反應在
旅遊住宿的選址上。有些消費者喜歡住在最熱鬧的市中心、有些消費
者喜歡住在遠離都市的鄉村地區；有些消費者喜歡住在有豪華設施的
五星級飯店、有些消費者喜歡住在設施簡單的商務旅館；有些消費者
喜歡住在有度假感覺的 Villa、有些消費者喜歡住在具有濃厚人情味的
民宿。

➡ 圖 5-27　小木屋（位於挪威 Geiranger）。

➡ 圖 5-28　民宿（位於冰島雷克雅維克）。　➡ 圖 5-29　Villa（位於峇里島）。

以下舉六種不同旅遊路線類型，分別說明旅遊路線類型差異對於：

1. 觀光型旅遊路線：不斷在各個著名的觀光景點、風景名勝間流動，在同個旅遊地逗留時間不長。

2. 商務型旅遊路線：以公務、商務旅行為主要目的，並在完成公務、商務的同時，從事旅遊活動。因費用由公司支付，對飯店價格的敏感性不高，對旅館或飯店的所在位置、交通條件有較高要求，且各類設施亦會要求完善（如會議室、宴會廳、酒吧、國際直播電話、網路等）。

3. 會議型旅遊路線：接待者利用召開會議的機會，組織與會者參加的旅遊活動。參加會議的人員，比一般旅遊者的消費能力高，逗留的時間也比一般旅遊者長。會議的計劃性強，比較不受氣候和旅遊季節的影響，且多選在旅遊淡季舉行。

4. 度假保健型旅遊路線：避寒避暑、治療慢性疾病、養生等目的的旅遊類型，此類的旅遊者喜愛前往氣候溫和、陽光充足、空氣清新、水質好、遠離噪音、有海濱、湖泊、森林、溫泉的旅遊地。因此，他們選擇的旅館多半與上述環境相關。整體來看，此類型的旅遊者年齡層偏高，以中老年人為主，且深具消費實力。

5. 娛樂型旅遊路線：旅遊者的目的主要在於改變環境、調劑生活，以娛樂、消遣求得放鬆心情，在娛樂裡恢復身心健康。一般住宿時間較長，少則 1～2 天，多則 4～5 天，多是自費，因此對於價格較為敏感，要求物有所值。

6. 生態／自助型旅遊路線：此類旅遊者往往對都市景點不感興趣，喜愛戶外活動、熱衷原始自然風光，關心自己的生活環境，求知慾與好奇性高，往往富有冒險精神。

四、交通設計

旅遊交通是指旅遊者由客源地到目的地的往返，以及在旅遊地各處活動所提供的交通設施與服務的總和。旅遊交通是發展旅遊業的先決條件之一，只有發達的旅遊交通業才能使旅遊者順利、愉快地完成旅遊活動。

旅遊交通的特性：

1. 層次性：跨國多以航空、鐵路和高速公路為主；旅遊地內多以鐵路、公路和水陸交通為主；景區（景點）內多以步行或特殊交通方式（如索道、騎馬、騎駱駝等）。

2. 遊覽性：盡量作到旅短遊長、旅速遊慢，讓一次的旅遊路線可以盡量瀏覽最多的旅遊景點。許多交通工具本身，就是旅遊的焦點，亦可在旅遊路線的交通設計時，考量納入。

3. 舒適性：乘坐的舒適性對於旅遊者而言是非常重要的，能減低旅途的勞累，亦能增加旅程的滿意度。

4. 季節性：旅遊活動受到季節、天氣與人們閒暇時間的影響，展現出很強的季節性，有淡、旺季之分，反映在交通上也是如此。為了使旅遊者人數在淡、旺季差異縮小，交通公司通常會降低票價刺激淡季時的旅遊人數。

➔ 圖 5-30　騎馬。

➔ 圖 5-31　租單車與機車。

➔ 圖 5-32　巴士開上渡輪是挪威常見的交通方式。

→ 圖 5-33　渡輪可以裝載許多不同的交通工具。

　　旅遊路線就是藉由交通將各個旅遊地、景區、景點串連在一起，需要有安全、方便、快捷的交通，才能有規模化發展的旅遊產業。交通設計的基本要求：1.安全、快捷、舒適、經濟；2.旅遊交通方式多樣化；3.旅遊交通網絡化。

五、景區（點）設計

　　景區是一個複合群體的多元空間，由不同的要素構成，主要包括景點（旅遊吸引物）、旅遊路線、娛樂設施、生活設施或管理設施等。一般景區的類型包括：風景名勝區、國家公園、國家風景區、森林遊樂區（公園）、文化資產保護單位、博物館、宗教寺廟、教堂、園林（古典園林、城市公園、動物園、植物園）、旅遊度假區、主題公園、展覽館、自然保護區等。

在設計旅遊路線裡安排景區或景點時，應遵循下列一些原則：

1. 有利展現旅遊路線上各景區的特色。

2. 充分發揮旅遊路線上個景區的功能。

3. 節省途中時間，避免重複的路線。

4. 有助實現景區內的購物活動。

5. 景區遊覽應動靜結合。

6. 兼顧旅遊熱點與冷點。

7. 遊覽順序應趨向越來越好。

　　針對不同類型的景區或景點欲安排進入旅遊路線時，應針對市場需求先進行調查與分析，在瞭解潛在消費者的旅遊需求後，進行規劃與設計，會較妥適。因為旅遊路線設計時，不只要強調旅遊服務品質，亦要注意各景區（景點）的特色，以提供旅遊者最佳的旅遊體驗。在景區組合的原則應注意：1.數量適中；2.深度適當；3.關聯適宜。

1. 數量適中：同類旅遊資源裡，只宜選擇最具代表性的某一資源，且數量適中，不宜過多，才有助發揮旅遊業的潛力，開拓新的旅遊市場。

2. 深度適當：深度需適當，若專業性太強，會使多數的旅遊者失去興趣。

3. 關聯適宜：時時更新景區組合，以保旅遊行程的市場競爭力。不同的旅遊景區應建立適宜的關係，避免串連景區時，類型變化太大。

➔ 圖 5-34　紐西蘭皇后鎮的高空彈
　　　　　 跳（李昆峰攝）。

➔ 圖 5-35　冰島藍湖溫泉。

➔ 圖 5-36　冰島藍湖溫泉一景。

➔ 圖 5-37　上海東方明珠塔。

六、購物設計

　　購物是旅遊活動的重要組成部分，但受到諸多負面因素的影響，造成社會普遍觀感不佳，例如旅行社或導遊拿購物的回扣，甚至為了拿高價的回扣，引導旅遊者購買價高質低的商品，因而產生諸多旅遊糾紛。

➔ 圖 5-38　峇里島的手繪布，在套裝行程安排的景點購物較有機會產生旅遊糾紛。

在安排旅遊路線裡的購物活動時，要考慮旅遊者的特性，會受到年齡、性別、興趣、職業等的差異，而有其各自的購物特性。例如男性購物注重理性、商品的品質與實用性、購買目標明確迅速、不太注重價格，女性購物注重商品的外觀與情感（購物環境氣氛、商品的色彩與外型）、喜愛創新與流行等。

旅遊者對旅遊購物的預期心理：1.求新心理；2.求名心理；3.求美心理；4.求實心理；5.求廉心理；6.求趣心理。對於旅遊地特色商品的選擇，一般多關注：1.商品的紀念性、藝術性與實用性；2.呈顯地方特色；3.商品的多樣化與微型化；4.將參觀、娛樂與銷售整合。

➔ 圖 5-39　斑馬皮（南非產）。

➔ 圖 5-40　牛頭骨飾品。

➔ 圖 5-41　手臘模型留念（香港）。

➔ 圖 5-42　以當地火成岩製成之時鐘（冰島）。

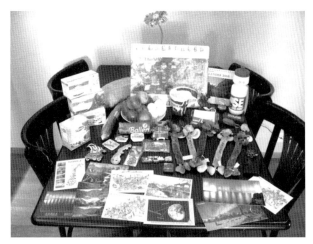

→ **圖 5-43** 出國旅遊人們一定會採購旅遊紀念品，為自己的旅程留下最美好的回憶。

七、結語

　　旅遊路線設計沒有標準答案，僅能透過原則性的提醒，在進行旅遊路線設計時，注重各個環節，設計出最適旅遊路線。旅遊路線設計裡，包含了對餐飲、住宿、交通、景區（點）與購物等環節的設計，各個環節都有可能變成該套裝行程的亮點，端看設計者的經驗、巧思與對時事脈動的掌握。

　　雖然參與自助旅行的出國旅客人次逐年增加、選擇團體旅遊（套裝行程）的人數佔出國旅客人次逐年下降，但不代表團體旅遊的重要性降低。因為整體的觀光市場（出國旅客人次仍逐年上升，團體旅遊的出國旅客人次也漸增），兩者訴求的市場需求不同，自助旅行背後代表的意義為實踐夢想、團體旅遊則為享受出國旅行時光。原因在於，自助旅行仍需要有人擔任遊程規劃、領隊（甚至導遊）的角色，需肩負策劃、協調、溝通、聯繫等責任。在整個規劃到執行遊程的過

程裡，一旦某個環節出錯，就會造成整個遊程產生無法彌補的錯誤或影響彼此之間的情誼。因此，團客市場仍有其不可或缺的市場需求。

　　觀光產業最大的挑戰就是時時刻刻均處在變動的環境裡，但這也是觀光產業最迷人之處，期盼大家能做好心理準備，一起接受市場的挑戰！

習題

1. 創新套裝行程規劃有哪四大要素？您認為哪項要素最為重要？

2. 請問如何能帶給消費者完整的旅遊體驗？

3. 在多日遊與一日遊的遊程規劃對未來的觀光市場有何幫助？

4. 旅遊路線設計包含了餐飲設計、住宿設計、交通設計、景區（點）設計、購物設計等，請問您在進行旅遊路線設計時，最重視哪三項？原因為何？

📖　參考文獻　　　　　　　　　　　　　　　　　　Reference

卞顯紅與王蘇潔(2004)旅遊目的地空間規劃佈局研究，江南大學學報（人文社會科學版），3(1)：61-65。

李蕾蕾(1995)從景觀生態學構建城市旅遊開發與規劃的操作模式，地理研究，14(3)：69-73。

曹旭(2012)旅遊線路優化設計研究，西北民族大學博士論文。

陳任昌(2009)旅遊路線規劃支援系統之研究，崑山科技大學資訊管理研究所學位論文。

楊鬱樓(2010)旅遊行程規劃模式與系統之建置－以臺北市為起點之旅遊為例，臺灣大學地理環境資源學研究所學位論文。

韓化宇(2018)來臺旅客自由行成主流，經濟日報，網址：https://money.udn.com/money/story/5648/2956977。

顧朝林與張洪(2003)旅遊規劃理論與方法的初步探討，地理科學，23(1)：52-59。

何昶鴛、陳美惠與黃淑琴(2013)影響親子旅遊套裝行程購買因素之階層分析：應用方法目的鏈理論，行銷評論，10(3)：323-344。

曾喜鵬與楊明青(2010)民宿旅遊地意象量表與旅遊地品牌之建構，觀光休閒學報，16(3)：211-233。

Chen, Y., Schuckert, M., Song, H., & Chon, K. (2016) Why can package tours hurt tourists? Evidence from China's tourism demand in Hong Kong, *Journal of Travel Research*, 55(4): 427-439.

Echtner, C. M. & Ritchie, J. B. (1991) The meaning and measurement of destination image, *Journal of Tourism Studies*, 2(2): 2-12.

Echtner, C. M. & Ritchie, J. B. (1993) The measurement of destination image: An empirical assessment, *Journal of Travel Research*, 31(4): 3-13.

Mak, A. H. (2017) Online destination image: Comparing national tourism organisation's and tourists' perspectives, Tourism Management, 60: 280-297.

Pike, S. (2002) Destination image analysis—a review of 142 papers from 1973 to 2000, Tourism Management, 23(5): 541-549.

CH 06

地理資訊技術與網際網路

TOURISM
GEOGRAPHY

第一節 地理資訊技術

一、地理資訊科學

地理資訊科學(Geographic information science, GIS)簡單來說包含地理資訊系統(Geographic information system, GIS)、遙感探測(Remote sensing, RS)與全球定位系統(Global positioning system, GPS)。地理資訊系統與其應用技術實現了將地球上的自然與人文環境特性,轉化成具有特定座標系統的數位化資料,將環境屬性可以地理視覺化(Geovisualization)技術重現在電腦裡,讓規劃者、決策者甚至社會大眾得以用整合式的區域地理觀點,從不同的空間與時間尺度上,解析特定區域的各樣問題。遙感探測可謂空中之眼,無論是使用飛機或衛星當作感測器的載具,都可從空中遠距監測地表的狀態(如地表溫度、降雨、海水表面溫度、火災、植被健康、乾旱等),可有效協助人們監測、規劃與管理環境。近年來,無人機載具的快速商業化也促成遙感探測技術的普及。全球定位系統最早是由美國作為軍事用途,後來開放給民間使用後,開創許多新的應用領域,其中最重要的就是定位功能,例如汽車定位,促成汽車導航的重要應用領域。

地理資訊系統與一般資訊系統的差別在於,結合了座標系統、屬性表與空間數據(以點、線與多邊形為主),而能以不同資料層的方式,以空間方式呈現各樣的資料,進而以地理視覺化技術呈現(圖6-1)。

地理資訊科學扮演空間資訊整合者的角色(GIS as an information integrator),以空間為整合平台,將人們從真實世界獲取的各樣數據與資訊,重塑成適合人類思考模式的呈現方式(從資料產生、擷取、

處理、分析、視覺化呈現），將空間數據與資訊有效引入數位決策平台裡，讓人類得以使用具有整合性、空間性的方式觀察、分析與決策，對於政府、管理者或規劃者等不同角色（使用者）來說，是非常重要的決策工具（圖 6-2）。地理資訊科學在技術應用層面將朝向整合式智慧雲端空間資訊處理平台的方向持續發展，現有世界有許多的感測器(Sensor)，如街頭的監視器、氣象測站、電信公司、銀行的提款機、便利商店的收銀機、衛星、無人飛行器等，超級電腦伺服器可即時從這些感測器取得自然或人文環境的數據。此外，物聯網(Internet of Things, IoT)的發展也必須持續關注，它將能實現感測器的雙向互動（向伺服器傳送監測數據，接收與執行伺服器傳送的指令），達成即時時空監測與管理的理想目標。

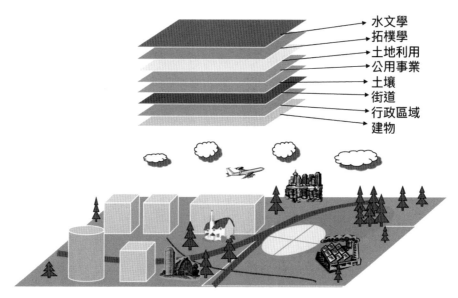

→ 圖 6-1　從真實世界轉換成不同的空間圖層。

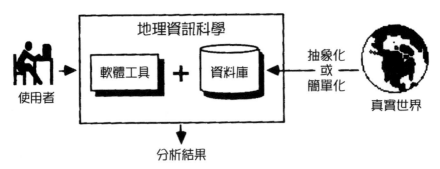

➜ 圖 6-2　使用者透過地理資訊科學得以解析真實世界。

二、從 3S 到 5S

　　一般談到的 3S 為 GIS、RS 與 GPS，若再加上空間決策支援系統(Spatial decision supporting system, DSS)與網路地理資訊系統(Web GIS)，合稱為 5S。空間決策支援系統的主要功能在於提供決策者空間資訊，尤其是經過各專業領域發展的分析，可有效協助決策者進行空間決策。近年來，空間決策支援系統多用於防救災體系，期盼未來亦能於觀光體系。目前發展觀光產業逐漸成為各國政府的產業發展政策重點，所以若能將空間決策支援系統用於觀光體系，應能有效整合龐雜的觀光資源，進而提升觀光規劃與管理決策品質。

　　網路地理資訊系統早先的發展，大多是做空間資訊的展示（多半缺少分析功能），例如虛擬實境(Virtual reality, VR)與後續發展的擴增實境(Augmented reality, AR)。此外，電子地圖查詢也是重要的網路地理資訊系統發展之一，最著名的電子地圖莫過於 GOOGLE 地圖，近年來新增了街景(Street view)與路線規劃功能，並開放了 GOOGLE 地圖應用程式界面(Application programming interface, API)，讓一般的企業與社會大眾均可介接其功能於各網站或手機 APP 裡，也因大多為免費介接或費用不高，產生了許多新的應用，促進了新的產業發展契機。例如，圖 6-3 就是使用擴增實境在手機導覽解說的應用，讓人們

在使用手機導覽解說時，除了過往的地圖顯示方式之外，還可以依照
實際景物，顯示距離景點的遠近距離與方向，協助人們可以正確、有
效、快速地找到欲前往的景點。

→ 圖 6-3 　擴增實境在手機導覽解說的應用。

　　在圖 6-4 裡，呈現了空間數據經加值分析後，可提供的決策資
訊。該圖裡，顯示了以台北車站為旅程出發點，使用大眾運輸工具
（如公車或捷運），在 1 個小時的時間裡，可抵達的空間範圍。所
以，決策者可從該圖裡，清楚地經由地理視覺化資訊，瞭解他可前往
的潛在空間範圍，進而產生遊程決策。

　　近年來，網際網路的發展十分快速，隨著智慧型手機的普及，新
增了許多與定位功能相關的手機應用程式的發展，也直接促成網路地
理資訊系統發展的改變。隨著智慧型手機的普及、手機應用程式的豐
富與網路金融的開放（例如購物網站可以直接付款、大陸的支付寶
等），未來的世界會成為行動裝置（手機、筆電、平板電腦、智慧型
手錶／眼鏡等）的世界。

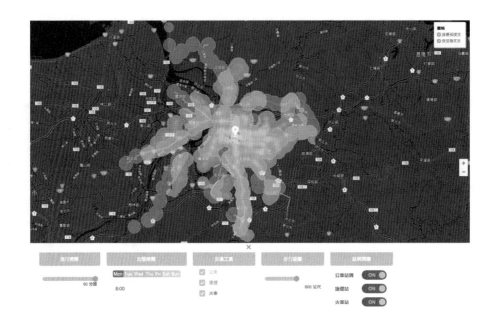

→ **圖 6-4** 　地圖裡顯示的是以台北車站作為旅程出發點，在 1 小時之內，使用大眾運輸工具（公車與捷運）與步行（未考量單車）可以抵達的空間範圍。

資料來源：http://220.132.13.17/Triptime/

第二節　從網際網路到社群平台

一、網際網路的發展

　　網際網路(Internet)的發展並不是觀光地理學要關心的範疇，觀光地理學要關心的範疇在於：(1)旅遊者使用了網際網路作為蒐集、瞭解、分析旅遊資訊的媒介，過往這只能透過書籍、旅行社完成；(2)旅遊者使用了網際網路進行預訂(Booking)，預定機票、住宿、車輛、餐廳或其他的觀光服務。過去這部分多只能透過旅行社完成；(3)旅遊地

的政府單位或觀光業者使用網際網路，成立了網站，提供基本或進階的觀光休閒遊憩資訊，以供查詢。過去，這些大多只能透過電話詢問、平面或電視媒體宣傳達成；(4)旅遊地的政府單位或觀光業者使用網際網路進行觀光行銷（尤其是近年來逐漸成為顯學的網路社群行銷），過去多只能透過舉辦活動、購買平面或電視媒體廣告達成。

當然不只上述幾項，網際網路的發展直接影響了旅遊者、政府、觀光業者與社區等的互動關係，所以，也直接改變了原有的觀光商業模式（或觀光經濟模式）。21 世紀的各國經濟成長動力已經逐漸產生一些實質上的轉變，由工業漸轉為服務業，其中，觀光產業、娛樂產業是各國競逐的必爭之地。換言之，觀光產業的發展開始成為各國政府追求經濟成長的同時，不可忽略的重要策略產業。

建置網站似乎成了旅遊地（城市）、景區（國家風景區、主題樂園、各式園區）的必要條件之一（圖 6-5），但究竟要在網站上擺什麼內容，卻似乎很難有好的創意。Google 地圖的街景瀏覽，對於旅遊地來說是個很不錯的功能，可以讓人們事先體驗該地的街道景觀。近年來，虛擬實境與擴增實境的技術進展（圖 6-6、圖 6-7、圖 6-8），可能會是有潛力的發展方向。讓旅遊者在前往該地前，可藉由虛擬實境或擴增實境的方式，從事虛擬旅遊活動。

在網際網路上，鋪天蓋地而來的各式各樣觀光資訊。因此，在朝向 2020／2030 年發展的觀光專業人員將絕對無法對網際網路與行動科技的發展等閒視之。知己知彼、百戰百勝，這是千古不變的道理，因此，希望藉由本節的內容帶著讀者，熟悉網際網路與行動科技對觀光產業的全面性影響，進而能逐漸因瞭解而善用網際網路與行動科技的特性，以提升產業競爭力。

➔ 圖 6-5　美國黃石國家公園網站。

資料來源：http://www.yellowstonepark.com/

➔ 圖 6-6　位於淡水的古蹟：牛津學堂虛擬實境。

資料來源：Wang (2011)

→ 圖 6-7　真理大學大禮拜堂虛擬實境，該大禮拜堂內有全臺灣第三大的管風琴（排於衛武營國家藝術文化中心音樂廳與國家音樂廳管風琴之後）。

資料來源：Wang (2011)

→ 圖 6-8　位於淡水的古蹟：牛津學堂擴增實境，使用手機即可取得眼前照片的相關解說導覽資訊。

資料來源：Wang et al.(2012)

二、Web2.0 的衝擊

Web 2.0 是相對於 Web1.0 的名稱，代表的意思為新的網際網路使用模式，網路上的內容是由使用者主導產生。而所謂的 Web1.0（約為 2003 年以前）則代表著，網路上的內容多由專家或專業人士提供，且使用者多以瀏覽的方式接觸網際網路。因此，Web2.0 的出現，意謂著全球網際網路內容提供者角色的轉變，從專業人士改為一般社會大眾，且社會大眾可使用網際網路有許多互動與聯繫，不再僅限於瀏覽資訊。自此之後，網際網路成為一個新的平台，內容的產生來自於每個使用者，藉由使用者主動向其他使用者的分享，也直接促成了一般社群與特定社群在網路上的大規模產生，形成了現今我們認識的網際網路面貌。

Web2.0 帶給觀光產業的影響在於，過去許多從事旅行活動的旅遊者得以在網際網路上分享自己的旅遊經驗。過往旅遊者在親自從事觀光、休閒與遊憩活動體驗時，往往因觀光產業資訊不對稱(Information asymmetry)，造成消費上的不愉快、甚至消費糾紛，最終造成消費者對某些旅遊地存在負面的旅遊意象。在市場與旅遊地（產品）之間缺少了資通訊科技作為中介，進而產生資訊裂縫（圖 6-9）。

資訊不對稱會造成逆向選擇發生(Adverse selection)，讓旅遊者（買家）只願意付出一般性的商品價格，造成優質觀光業者不易在市場競爭裡脫穎而出，導致劣幣驅良幣的現象。

但在 Web2.0 的時代，旅遊者可藉由資通訊科技的中介功能，得以與社會大眾分享其旅遊經驗，讓其他的潛在旅遊者得以選擇優質業者、避免劣質業者，促成觀光產業的商業模式逐漸發生改變。一開始旅遊者以部落格(Blog)、照片或影片的方式分享，同時社群網站（論壇）的出現也讓特定社群得以擁有專業深入的同儕團體討論園地，而

且是位在網際網路的虛擬空間裡，卻擁有真實的人際互動關係。因此，資通訊科技能有效成為市場與旅遊地（產品）之間的中介時，可有效減少資訊不對稱的狀況，也會讓消費者擁有較佳的旅遊體驗。

例如「背包客棧 (Backpackers)」(www.backpackers.com.tw) 於 2004 年 1 月開站，堅持論壇的內容，減少廣告行銷的商業資訊，匯集了許多愛好自助旅行的使用者在該論壇分享、討論各樣的旅行資訊。此外，目前背包客棧提供了三大功能：

1. 背包客棧自助旅行論壇：為旅遊同好解決各種旅遊疑問的討論區。

2. 背包攻略旅遊維基百科：由網友共同編寫的線上旅遊攻略維基百科。

3. 便宜機票比價／訂房比價：找出最便宜的機票與飯店價格。

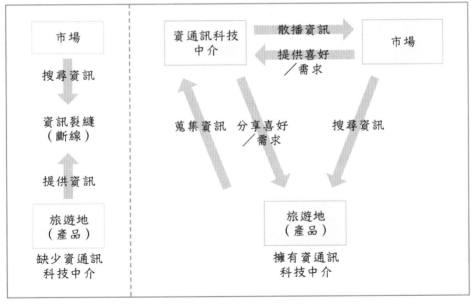

➡ 圖 6-9　資訊與通訊科技中介化。
資料來源：Edgell Sr. et al.(2011)

223

三、社群平台

社群平台(Social media)早在網際網路興起時就存在，但早期社群平台裡的人們交流僅能以文字方式為主，隨著網際網路科技的演進，逐漸加入圖片（照片）、影片，也逐漸形成多樣化的社群平台，有以文字分享為主的推特(Twitter)，有以圖文分享均有的臉書(Facebook)，有以圖片（照片）分享為主的 Flickr，也有以圖片（照片）／影片為主的 Instagram。社群平台的興起，大量地豐富了網際網路的有用資訊，藉由朋友們或不認識但專業的分享者，使用者可以在社群平台上，取得對自己有用的各樣資訊。此狀況大大改變了過往專業資訊僅能透過專業管道取得的限制，因此，促成自發性地理資訊(Volunteer geographic information, VGI)的出現。例如，臉書或 Instagram 使用者在參訪中的景點、正在吃飯的餐廳、與朋友一起慶祝的地點等打卡或標註地點，就會產生自願地理資訊。熱門景點／餐廳如鼎泰豐，在臉書或 Instagram 裡即可查閱到打卡數與其座標資訊。因此，當人們願意／主動標註景點時，即會產生自發性地理資訊，也就可以產生對商業有用的資訊（熱門景點、熱門路線等）。例如圖 6-10 則利用淡水老街觀光遊憩資源的臉書粉絲團按讚數，以地圖方式呈現。這些觀光遊憩資源的按讚數多寡，可瞭解旅遊者們對哪些觀光遊憩資源有較高的興趣。

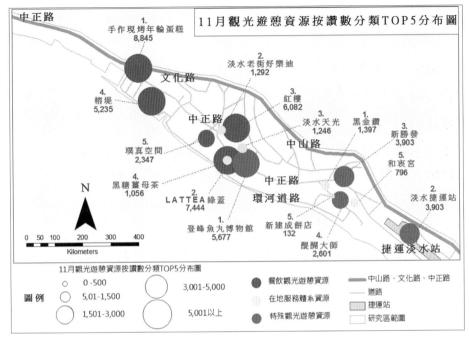

→ 圖 6-10　淡水興趣點臉書粉絲團按讚數（2014 年 11 月）空間分布圖。

時代雜誌公布全球最愛自拍城市

時代雜誌在 2014 年統計了 1 至 3 月分，在臉書(Facebook)使用 Instagram 上傳的自拍數據，最愛自拍的城市排名如下：

時代雜誌公布最愛自拍城市如下：

1. 菲律賓的 Makati 和 Pasig

2. 美國曼哈頓

3. 美國邁阿密

4. 美國加州 Anaheim 和 Santa Ana

5. 馬拉西亞的 Petaling Jaya

6. 以色列的 Tel Aviv

7. 英國曼徹斯特

8. 意大利米蘭

9. 菲律賓的宿霧

10. 馬來西亞的喬治城

　　第一名在菲律賓 Makati 和 Pasig 兩個城市，這兩個城市分別有 2915 以及 4155 張自拍照。不過若以國家來看，美國則是最愛自拍的國家，有 4 個城市在排名內，菲律賓有 3 個城市在前 10 名中。

　　這個調查結果就是利用社群平台的數據而得，正是自發性地理資訊最好的應用成果，藉由社群平台取得的地理資訊，可以快速地瞭解人們的眾多偏好，並找出可行的商業應用。

　　與此同時，也興起類似社群平台的觀光社群平台，例如大眾點評網、愛評網、Tripadvisor 等。這些觀光社群平台提供了社會大眾一個交流平台，當人們前往餐廳、旅館或景點，有了實際的體驗後，可在這些社群平台上分享其經驗。最直接的方式就是給予評分（一般多是五點尺度，意即評分從 1 分到 5 分），讓其他尚未來到該餐廳、旅館或景點的人們，可以因著前人的實際體驗與其分享，進而影響其消費決策。除了評分之外，也可以分享文字評論、照片與影片等資訊，讓人們可以有量化與質化方式的資訊可供參考。

　　這些社群平台提供了旅遊者（消費者）即時的觀光資訊，例如餐廳、旅館、民宿、景點等的即時評價（包含量化的評分與質化的評論／評語），會直接或間接影響旅遊者的旅遊決策，並影響旅遊者的旅遊行為。此外，這些資訊的交流與分享，也大幅地改變了過往在觀光產業裡，業者與旅遊者之間資訊不對稱的狀況。

四、巨量資料分析

近年來，資通訊科技的發展，產生了所謂的巨量資料（Big data，又稱大數據）。巨量資料的出現，也促成了觀光產業的改變。原因在於，過往人們的行為（觀光行為）很難有資料可以分析。但政府公開資料（例如 eTag、Ubike 等）、社群平台（例如臉書的按讚數、打卡數）或智慧型手機（手機訊號或 GPS 的座標資訊等），改變了這個狀態。網路搜尋業者（例如 Google 或百度）通過分析手機定位訊號的巨量資料，可以即時提供各地的人群／交通流動現況。以觀光產業來說，週間／週末、每月／每季與觀光淡／旺季的時空動態資訊，可以提供決策者（政府、業者或消費者等）正確的時空決策資訊，協助決策者做出更為適切的決策。因此，巨量資料分析會成為具有廣大價值的商業服務，提供時空動態資訊給社會大眾、企業與政府。而對於觀光產業來說，巨量資料分析會成為觀光商業決策的重要基礎。

因此，大陸百度公司近年來在網際網路上提供了遷徙地圖、景點熱力圖、慧眼與通勤圖等時空動態資訊（圖 6-11、圖 6-12 與圖 6-13）。在百度遷徙地圖裡，可立即瞭解目前的最新動態，包括最熱路線、最熱遷出與遷入城市等時空動態資訊。其中，慧眼服務即是付費的商業服務，提供了客流來源、客群群像、區位評估、商品研究、室內客流分析、室內定位等服務。

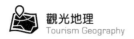

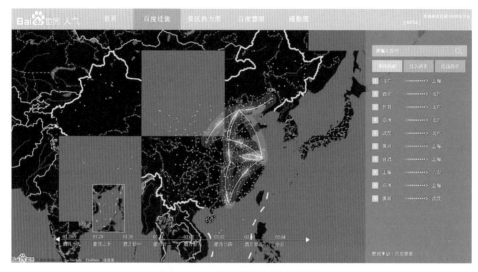

➔ **圖 6-11　百度遷徙最熱路線。**
資料來源：http://qianxi.baidu.com

➔ **圖 6-12　百度地圖的定位請求服務。**
資料來源：http://renqi.map.baidu.com

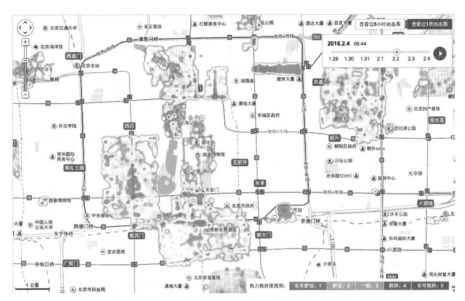

➔ 圖 6-13　北京紫禁城的百度景點熱力圖。透過熱力圖的空間資訊，使用者
可以決定要不要調整旅遊路線，減少因擁擠／壅塞造成的旅遊不
適。

資料來源：http://map.baidu.com/heatmap/index/index/

第三節　GOOGLE 與各種空間應用

　　Google 的出現，改變了全球人們的網路使用習慣。Google 搜尋
引擎是 Google 相關免費服務裡最先出現在網際網路的，Google 搜尋
引擎可用關鍵詞、時間、語言、地區或其他條件，搜尋人們有興趣的
各種數據、文章、圖片、地圖、影片等有用的資訊。

　　隨著全球使用網際網路的總人數越來越多，倚賴有效的搜尋引擎
找到有用的資訊重要性也隨之提高。除了 Google 之外，還有其他的
搜尋引擎，但目前仍以 Google 的總體效能最受肯定。除了搜尋引擎
外，Google 還提供了很多免費服務，例如圖片、影片、新聞、翻譯、

學術搜尋、雲端硬碟、日曆、部落格等，也結合了 Google 地圖與地球(Google Map & Earth)，提供了空間資訊與應用。如圖 6-14 是各國人們在使用 Google 搜尋歐洲時，最常詢問該國的問題，所以從網際網路搜尋引擎可以間接瞭解很多人們熱門關注的議題，轉換在旅遊業上，也就可以得知人們對這些國家，究竟最關注哪些旅遊景點或旅遊問題。

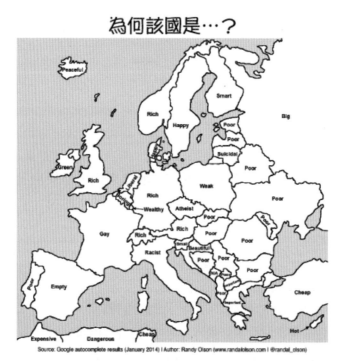

➔ 圖 6-14　Google 是使用最廣泛的搜尋引擎，其搜尋結果的統計資料常能呈現一些使用者的真實行為。圖為使用者在使用 Google 搜尋歐洲國家時，最常對那個國家問的問題。數據顯示，普遍使用者對於東部歐洲的既定概念較為負面，如貧窮；而對西、北歐大多是正面的，如富裕、快樂等等。

資料來源：http://www.huffingtonpost.com/2014/01/28/google-maps-world_n_4682060.html

Google 地圖真實版認證

　　過往，Google 地圖常會有很多道路、交流道口少了清楚的名稱標註、港灣少了航線圖的資訊，也很難看到地景與小巷小弄。現在 Google 正在推動地真(Ground Truth)專案計畫，讓 Google 地圖可以獲得即時的更新，使資料來源不再侷限於國家或地圖廠商提供，讓每一個人都可以即時創建最新的地圖資訊(Google Map Maker)、回報地圖的問題，進而讓地圖可以更加真實反應地表的現況，意即透過社會大眾的力量讓 Google 地圖有更即時的正確性。

　　例如，新開的臺北捷運路線，過去常常要耗時數個月才能更新，但未來只要有人願意創建這些新的捷運路線，就可以很快的更新，而不用再向過去得耗時數月才有更新的機會。以大安森林公園為例，過去公園內只有一片綠色，但現在卻多了公園內的步道與池塘的資訊。

　　以目前在手機 App 端的 Google 地圖來說，當使用者輸入起／終點（所在地／目的地）的地名後，即可查詢導航路線（共有步行／開車／大眾運輸等三種路線模式），並且可進入導航模式（可沿著導航路線走）。Google 地圖對於國外自助旅行者是非常好用的：(1)查詢地址：把欲前往的餐廳或旅館地址輸入，就可以顯示在地圖上，也可進入導航模式；(2)查詢導航路線：除了所在地至目的地的導航路線外，還會提供兩至三條替代路線，可供使用者決定要採用哪個方案。若是使用大眾運輸模式，若該旅遊地的大眾運輸班次有公開資訊，Google 地圖還可以直接顯示班次時間與票價等進階資訊。此外，許多手機 App 會將 Google 地圖的功能內嵌在 App 裡，提供使用者使用，也促使了空間資訊應用的開展與普及。除了 Google 地圖之外，還有許多商業公司有提供電子地圖服務，但使用的普遍性仍以 Google 公司提供的最為廣泛。

　　在圖 6-15 與 6-16，使用了 Google 地圖查詢從東新宿前往成田機
場的建議路線，建議路線提供了自行駕車、搭乘大眾運輸系統與步行
三種模式。在搭乘大眾運輸系統的建議路線裡，除了提供數條建議路
線外，每條建議路線還提供了總花費時間與總票價資訊，讓旅遊者在
使用 Google 地圖查詢時，有充分的時空資訊與票價資訊可供決策。
在圖 6-17 裡，呈現了自行駕車的建議路線，主要呈現的就是空間資
訊與花費時間的資訊。由 Google 地圖在手機 App 的功能顯示，行動
科技對於現代人的生活有非常重要的影響，若能善用各式的手機
App，則對旅遊業從業人員（如領隊、導遊）、從事自助旅行的旅遊者
等，可提供即時的決策資訊。

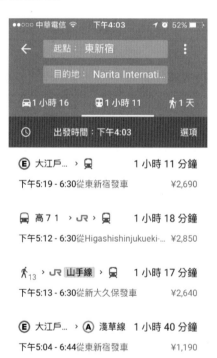

➡ 圖 6-15　手機 Google 地圖查詢東新宿至成田機場所得數條建議路線，其結
　　　　　　果除了時刻表外，還包含搭乘地鐵所需花費的總票價。

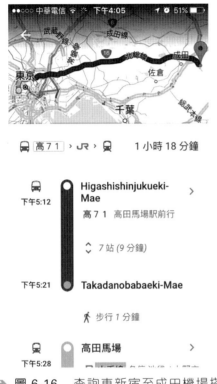

→ 圖 6-16　查詢東新宿至成田機場搭乘大眾運輸系統所得建議路線，詳細資料包含乘車時間、步行時間等。

→ 圖 6-17　查詢 Google 地圖東新宿至成田機場自行駕車所得建議路線。

　　Google 地圖提供的空間查詢服務，促成了如今在手機 App 的豐富空間應用，也讓觀光產業在自助旅行的部分有極大的成長空間。試想，當自助旅行者可以依靠手機，在旅行裡，隨時訂房、訂車、訂餐廳。也有免費的地圖導航服務，搭乘大眾運輸工具也不用在出國前先查詢班次時間，還可以用手機的通訊軟體（例如 Line 或 FB）與商家隨時聯絡。因此，越來越便利的自助旅行環境，也間接促成觀光市場的快速成長。

健身概念逐漸成為現代生活的一環,其中慢跑、騎單車、快走等有氧運動(相對於重量訓練的無氧運動)多在室外進行。室外的環境適合以 GPS 進行個人的運動記錄,可以瞭解每一次的運動狀態,例如路線、公里數、速率,甚至結合心跳帶或心率手環,更可以進一步進行個人身體狀態的監測。當健身概念逐漸普及後,對觀光產業會有直接的影響,例如在旅遊者在住宿飯店附近進行晨間慢跑,藉由手機 App 記錄慢跑路線後,可直接在社群平台上與自己的好友們分享自己的慢跑路線。再者,旅遊者也可以在旅遊地以步行的方式遊覽,藉由手機 App 記錄步行路線後,上網分享或作個人旅行記錄等;例如,森林遊樂區針對園區內的步道,提供分享步道路徑與照片的集點或抽獎活動,可增加旅遊者完成園區內步道的誘因,除了可藉由步行運動促進健康(保健旅遊)外,也能透過口碑行銷的方式,增加朋友群前來該地從事旅遊的可能性。

第四節　適地性服務

一、適地性服務與行動裝置

適地性服務(Location-based Service, LBS)整合是藉由行動通訊、導航與 GPS 定位等資通訊技術(Information and Communication Techniques, ICT),取得行動裝置使用者的位置資訊(地理坐標),為使用者提供與位置(空間)相關的加值服務。例如可提供個人化的天氣資訊(使用者在臺北就提供臺北的氣溫、濕度或體感溫度的資訊,若使用者移動到臺中,就提供臺中的天氣資訊)、推薦餐廳(以距離遠近與大眾評價推薦餐廳)或旅館等。

簡言之，過往的消費行為裡，消費者需要提早預定或提早尋找欲前往地點的相關資訊，但是當有適地性服務後，消費者可以使用行動裝置，隨時查詢、下訂、取消預訂，不再需要事前做好各項準備工作。當然，非常熱門的商業服務，例如旅遊地的熱門餐廳，一般需要提早一週／一個月預訂，當然仍需及早預訂。但若消費者（旅遊者）不需要前往熱門餐廳用餐，即可使用適地性服務於用餐時間，查詢鄰近地區是否有評價不錯的餐廳，省卻了遠行前的繁重事前準備時間。所以，適地性服務搭配行動裝置的發展，大大增加了從事自助旅行的彈性、方便性與即時性，也直接增進了跨國／跨區域間的人潮流動。

二、O2O 的電子商務經營模式

手機 App 的發展讓現今的商業環境產生了劇變，也讓所謂的個人行動裝置，可進行各種的商業行為，少了過往中間的層層通路／盤商，簡化商業行為，也減少了中間通路／盤商為了利潤而侵蝕消費者利益的機會。例如，藉由行動裝置訂購商品，像是 Amazon、淘寶或 Pchome 等商業購物網站均有大量的各種商品品項，透過行動裝置查詢後，即可下單購買。Pchome 甚至可做到 24 小時到貨（臺北地區有 6 小時到貨）的保證，大幅提高人們使用行動裝置消費的意願。

從理論來看，消費者以手機 App 從事購買（或消費）行為，在背後是所謂的電子商務(e-business)。電子商務的意義為：「運用資通訊科技與網際網路，進行企業經營」。電子商務的經營模式發展至今大致有五種經營模式：(1)B2B(Business to Business)；(2)B2C(Business to Consumer)；(3)C2B(Consumer to Business)；(4)C2C(Consumer to Consumer)；(5)O2O(Online to Offline)。

當中，O2O 模式在可見的未來裡，將變成影響力強大的電子商務經營模式。因為即使是美國，線上交易比例也不到 10%，仍有超過九成的消費在實體店面（通路），所以若能整合線上與線下，則將有新的市場可供拓展。因為該電子商務經營模式(O2O)較適用觀光產業，未來勢將影響觀光產業的發展，務必要對該模式有所認識。

O2O 模式又稱離線商務模式，其意義為藉由行動裝置與網際網路，將消費者從線上（網際網路），引導至線下的實體通路消費。該經營模式適用具有實體店面的行業，例如觀光產業裡的餐飲、旅館、租車與其他休閒娛樂事業（例如電影、舞台劇、演唱會等）。在網路上，商家藉由打折、促銷活動資訊或預訂服務等，將實體店面（通路）的商品或服務資訊，藉由網際網路（或行動裝置的 App），傳送給消費者，增進其消費動機，以提升經營效率。

此外，該模式亦有其他效益，例如藉由線上與消費者的互動，取得最新的消費者需求動態，在瞭解消費者的購買習慣後，可精準提供消費者最需要的商品或服務。網站成為交易平台，也具有支付功能，將有效節省消費者與商家的時間、交通與金錢成本。

三、觀光產業商業模式的改變

因此，基於上述多種理由，觀光產業應積極思考，在資通訊科技持續進步下，適地性服務、行動裝置、社群平台（甚至物聯網）與觀光產業之間的新商業模式與行銷通路為何？會產生什麼樣的新變化？無論未來如何發展，跨領域、跨平台的整合有其必要性！

現代人們人手一支智慧型手機上網，若加上電腦（桌機、平板、筆記型等），可說人們使用網際網路獲取各式資訊是現代社會的常態。因此，傳統的電視與平面媒體行銷方式，雖仍占有極大的比例，

但已日漸式微。而智慧型手機的使用，讓人們可以隨時隨地上網，對於商業、經濟的過往運作模式，產生了革命性的衝擊，使得觀光產業的行銷通路產生了巨大的改變，從實體行銷通路為主、虛擬行銷通路為輔，逐漸轉為虛擬行銷通路為主、實體行銷通路為輔（圖 6-18）。

觀光產業行銷通路

實體行銷通路

室外廣告
- 車體/車廂廣告
- 大型電子看板
- 廣告燈箱

平面媒體
- 報刊雜誌
- 宣傳DM

行銷活動
- 旅展
- 專題講座
- 促銷活動

異業合作
- 相關產業：飯店、航空公司、各類主題園區等
- 非相關產業：電信業、金融業、保險業、房地產業等

虛擬行銷通路

網際網路
- 入口網站
- 影音網站
- 社群平台
- 部落格
- 旅遊入口網站

電視與廣播媒體
- 廣告

行動裝置
（行動支付、App廣告）
- 智慧型手機
- 平板電腦
- 智慧型手錶
- 智慧型眼鏡

→ 圖 6-18　觀光產業實體與虛擬行銷通路示意圖。

　　為什麼現在使用手機上網與搜尋會如此普遍呢？主要的原因是手機隨時都在身旁，需要搜尋時，一定都有（反之，要使用平板或筆記型電腦，就不見得那麼方便了）。此外，還有一些其他的原因，例如手機有 GPS 晶片，因此可以搜尋鄰近地點的商業（娛樂、餐飲等）資訊或使用地圖定位／導航功能；已養成使用手機的習慣，所以搜尋資訊也自然以手機搜尋需用的資訊。例如，圖 6-19 為近年來熱門的餐飲搜尋手機 App（如：愛食記），有眾多的使用者會以各類美食搜尋網提供的資訊，作為選擇餐飲的重要參考資訊。

→ 圖 6-19　近年來非常熱門的美食手機 App。

　　智慧型手機（或行動裝置，但以手機為大宗）使用的普及化，也直接影響了觀光產業的實體與虛擬行銷通路，行動裝置逐漸在虛擬行銷通路占有一席之地，甚至逐漸擴增在虛擬行銷通路或整體觀光產業行銷通路的重要性。現在法令已經開放第三方支付，因此，本土與外來業者即將在此新戰場激烈競爭，亦請大家密切關注第三方支付開放後，對觀光產業帶來的影響。

熱門旅遊搜尋關鍵詞

yam 蕃薯藤統計了 2013 年在「輕旅行」與「天空部落」的熱門旅遊搜尋關鍵詞，用以瞭解 2013 年的熱門旅遊偏好，歸納了四大類，分別為：1. 國內旅遊十大熱門關鍵字；2.國內十大熱門搜尋飯店；3.國內熱門旅遊城市；4.國外熱門旅遊城市。分列如下：

1. 國內旅遊十大熱門關鍵字：(1)黃色小鴨；(2)媽媽嘴；(3)秋紅谷；(4)日月潭；(5)民生炒飯；(6)慕谷慕魚；(7)熱氣球；(8)光榮碼頭；(9)神農街；(10)余水知歡。

2. 國內十大熱門搜尋飯店：(1)蘭城晶英；(2)Hotel Dùa；(3)加賀屋；(4)太魯閣晶英；(5)北投麗禧酒店；(6)高雄君鴻酒店（原高雄金典）；(7)清新溫泉飯店；(8)和逸；(9)麗緻酒店；(10)花季度假飯店。

3. 國內熱門旅遊城市：(1)台中；(2)台南；(3)宜蘭；(4)高雄；(5)新竹；(6)台北；(7)嘉義；(8)花蓮；(9)台東；(10)南投。

4. 國外熱門旅遊城市：(1)曼谷；(2)東京；(3)香港；(4)沖繩；(5)大阪；(6)京都；(7)韓國；(8)北海道；(9)馬來西亞；(10)吳哥窟。

藉由蕃薯藤公佈的報告，讓我們可以瞭解在 1.國內旅遊十大熱門關鍵字；2.國內十大熱門搜尋飯店；3.國內熱門旅遊城市；4.國外熱門旅遊城市等四大類的熱門旅遊搜尋關鍵詞，這與透過問卷調查出來的結果會有不同，但均能讓我們更加瞭解消費者的最新動態，讓身處觀光產業的企業們，得以一窺消費者的喜好，以利企業們因應每年／每季的變化而做出迅速的回應。

社群平台不只是大家所熟知的臉書(Facebook)、Instagram、微博、Google+或批踢踢實業坊等，只要是在網路上可以聚集特定群體的網站都可以納入其中，像是 Mobile01、8891 二手車平台等也都是。所以，甚至像是熱門部落客的部落格文章的留言或討論區，也都可以形成網路社群。在觀光領域的部分，目前主要是以 Tripadvisor 網站為全球熱門的觀光社群平台，另大眾點評網在大陸人氣極高。此外，因經由網路預訂住宿需求極高，所以有許多訂房網站興起，如 hotels.com、

booking.com、Agoda、攜程(Ctrip)等（圖 6-20、圖 6-21）。而這些訂房網站在每個旅館房間的介紹頁面裡，往往會有其他住宿客人的評論或評分，可以給訂房者參考。

　　評論（發表個人意見）是網路社群的最重要功能，讓過往資訊不對稱的問題，可以藉由網路社群的經驗分享，降低因資訊不對稱而產生消費體驗不佳的比例。所以，業界也逐漸降低傳統的電視、平面媒體等實體行銷通路花費的行銷預算，轉而增加在網路社群上。畢竟，當人們的日常生活常在網際網路上，且逐漸形成一個個的特定社群時，若企業與商家不及早熟悉社群行銷的方式，勢必被時代趨勢轉變而淘汰。

➜ **圖 6-20**　利用手機 App 可查詢旅館、機票與火車票等資訊（圖為 Ctrip 的首頁畫面）。

➜ 圖 6-21　旅遊社群平台查詢畫面（圖為 Tripadvisor 網站查詢布拉格產生的
畫面，提供飯店、觀光景點與餐廳等推薦資訊）。

➜ 圖 6-22　旅遊社群平台推薦畫面（圖為 Tripadvisor 查詢布拉格的熱門餐廳
與景點的推薦畫面）。

1. 請問何為地理資訊科學？對觀光產業有何幫助？

2. 網際網路與觀光地理的關係為何？為什麼對熱門旅遊地來說，建置網站成了必備條件？

3. Web2.0 帶給觀光產業的影響為何？您怎麼善用 Web2.0 的環境提升自我觀光專業？

4. Google 提供的免費服務您認為對觀光產業的衝擊為何？前往國外從事觀光活動時，您會使用 Google 地圖提供的導航服務嗎？原因為何？

5. 行動科技的進展促成了手機 App 的廣泛應用，試問對適地性服務帶來的幫助為何？觀光產業應如何善用？

參考文獻

林子堯(2006)3S 於觀光遊憩災害潛勢分析－以遊樂區預測虎頭峰出沒為例，臺灣地理資訊學刊，(4)：27-38。

林以潔、吳伯君與林長郁(2016)尋覓美食[基巷]－活用 GIS 於觀光旅遊，地理資訊系統季刊，10(3)：27-29。

張建國、姚兆斌、安穎與詹敏(2012)浙江省林業觀光園的空間分佈結構，東北林業大學學報，40(12)：71-75。

Chang, G. & Caneday, L. (2011) Web-based GIS in tourism information search: Perceptions, tasks, and trip attributes, *Tourism Management*, 32(6): 1435-1437.

Chu, T. H., Lin, M. L. & Chang, C. H. (2012). mGuiding (mobile guiding)–Using a mobile GIS app for guiding, *Scandinavian Journal of Hospitality and Tourism*, 12(3): 269-283.

Chu, T. H., Lin, M. L., Chang, C. H. and Chen, C. W. (2011) Developing a tour guiding information system for tourism service using mobile GIS and GPS techniques, *Advances in Information Sciences and Service Sciences*, 3(6): 49–58.

Edgell Sr., D., Allen, M.D., Swanson, J. & Smith, G. (2011) *Tourism policy and planning*, Routledge, p84.

Lee, S. H., Choi, J. Y., Yoo, S. H. & Oh, Y. G. (2013) Evaluating spatial centrality for integrated tourism management in rural areas using GIS and network analysis, *Tourism Management*, 34, 14-24.

Wang, C.S., Chiang, D.J. and Ho, Y.Y. (2012) 3D Augmented Reality Mobile Navigation System Supporting Indoor Positioning Function, IEEE International Conference on Computational Intelligence and Cybernetics (CYBERNETICSCOM 2012), Bali, Indonesia.

Wang, C.S. (2011) LOVINA: Location-aware Virtual Navigation System Based on Active RFID, *International Journal of Ad Hoc and Ubiquitous Computing*, 8(4), p211-218. (DOI:10.1504/IJAHUC.2011.043585)

自助旅行

TOURISM
GEOGRAPHY

第一節　現代觀光發展：自助旅行的重要性

　　為什麼觀光地理要談自助旅行呢？因為有越來越多的消費者自行
規劃旅遊行程（國內、外），前往世界各地從事觀光活動，這樣的現
象已成為觀光產業不可忽視的趨勢，因為觀光的消費商機將在這樣的
趨勢下，產生消費型態典範轉移的現象（由旅行團為主，轉為自助旅
行為主）。觀光地理學關注人（旅遊者）與環境（居住地、旅遊地與
交通路線）的互動，且嘗試從人們在環境的活動裡，找到空間特性
（例如熱門旅遊地、景點、行程、路線等）。從觀光地理的角度，同
時關注了旅遊者與旅遊地的需要，從個人的旅遊動機、決策與空間行
為特性，到旅遊地的觀光資源調查、評估、規劃與設計等。因此，關
注自助旅行的相關發展，也成為觀光地理的重要議題。

➡ 圖 7-1　位於峇里島 Kuta 海灘享受
日光浴的人們，旅行團多
半無法安排這樣的行程，
採取自助旅行才能有此旅
遊體驗的可能。

➡ 圖 7-2　於挪威自助旅行搭乘客運
途中，遇到上車兜售當季
草莓的小女孩。此種旅遊
體驗僅有選擇自助旅行方
能擁有。

　　過往，在以旅行團為主的旅行型態裡，旅行社是很重要的觀光媒介。消費者購買旅行社規劃的套裝團體旅遊行程，由旅行社協助預定機票、住宿、飲食與交通等。但現今因網際網路、智慧型手機應用程式等通訊技術的新發展，導致社會大眾逐漸轉變為以自助旅行為主的旅行型態。這樣的轉變意味著由消費者自主規劃行程、預定機票、住宿、飲食與交通等，將成為未來觀光產業的主要商機所在。

　　新型消費型態的出現，可歸因於網際網路的興起（資訊革命）與全球化現象。在網際網路的商業應用成熟與穩定後，有越來越多的商業行為透過網路即可完成，例如亞馬遜(www.amazon.com)購物網站、淘寶網、網路家庭(PChome)的 24 小時購物等國內外知名購物網站，讓消費者可以不出門，使用網路即可購物，且送貨至住家。

　　觀光產業亦在網際網路興起後，逐漸有許多可在網路上直接預定與購買的商品上架，這樣的改變讓外出從事觀光活動更加容易，直接弱化了原有旅行社的各樣服務功能，卻也強化了個人外出從事觀光活動的潛在動機。

　　消費者現在可以使用網際網路直接預定觀光行程裡住宿、餐廳或交通等所需的觀光服務，甚至結合金流付費機制（如信用卡、ATM轉帳等），可直接線上完成付款。網際網路的便利，直接促成了自助旅行人數逐年上升（大型旅行團人數逐年下降），這已成為現今觀光產業不可逆的趨勢。政府應開始著手調整觀光政策，建設友善自助旅行的軟硬體環境，例如：便利租車（汽車、機車與公共自行車）、相關標誌改善（除英語外，建議增加日語或其他語言的文字）、完善大眾運輸系統（鐵路、公車的接駁或轉接服務）、持續訓練新的觀光外語人才（外語領隊、外語導遊等，外語包含了英語、日語、韓語、西班牙語，甚至粵語等。此部分應配合政府的觀光發展政策。）等。業者應改變既有的觀光服務，可提供一日遊(One day tour)的遊程，讓不便租車或短暫停留的自助旅行旅遊者，有參加高品質一日遊行程的機

會,對該城市留下美好的旅遊意象(Tourism image),將增加後續前來該城市的潛在旅遊人口。因此,政府與業者應審慎關注此一趨勢及早因應,以持續推動臺灣觀光產業的健全發展,亦避免過度依賴單一客源國(如陸客或日客)。

→ 圖 7-3　加拿大溫哥華旅遊服務中心的一日遊行程宣傳看板。健全一日遊行程是欲發展觀光產業、吸引自助旅行旅遊者的旅遊地必須重視的。

→ 圖 7-4　位於峇里島 Kuta 街上販售一日遊行程的服務站,豐富多樣的一日遊行程便利了前來當地從事自助旅行的旅遊者,也為該地帶來正面的旅遊口碑,形成良性的正向循環。

第二節　自助旅行規劃

　　要如何進行自助旅行規劃呢？先訂機票嗎？還是先訂住宿呢？還是先決定要去哪些著名的景點呢？自助旅行和跟旅行團最大的差別就是需要自己安排行程，而當所有的事情都需要自己做決定時，就面臨難以抉擇的時刻。

　　除了安排行程、預訂機票、住宿或租車等，最重要的就是旅遊者自身的心裡建設。語言不通而導致的溝通問題，常會是阻礙大家安排自助旅行的最大難題。但是只要有從事過自助旅行的人就會清楚地瞭解，語言只是溝通工具的一種，但不是唯一的溝通工具。甚至比手畫腳的方式，也一樣能解決語言不通的溝通問題。更甚，有些熱心的人還會自己帶著旅遊者前往鄰近的目的地。

➜ **圖 7-5**　位於加拿大溫哥華的旅遊服務中心，諮詢員帶著熱情的笑容服務旅遊者。只要有任何問題，均可在旅遊服中心解決，不用擔心自助旅行會處處碰壁、困難一堆。

➜ **圖 7-6** 　位於挪威 Bergen 的旅遊服務中心。此處佔地廣大，可容納許多人同時在內，提供了諮詢服務、行銷宣傳海報、販售明信片與景點海報等。

　　如何規畫自助旅行呢？一般有三個主要的基本問題需要同時考量：1.選定地點；2.決定預算；3.安排時間。上述三個基本問題分開討論時，其實不難決定，但當這三個基本問題串連在一起時（資訊搜尋），卻會因為許多彼此衝突的難題而需要取捨，取捨之間，就需要做出充滿智慧的決定（旅遊決策），才能將這些串成有意義的行程。

一、選定自助旅行的地點

　　選定地點排在第一項，原因很簡單，因為安排自助旅行的變數很多，例如地點、預算、時間（天數、季節、週末與否等）、同行人數、住宿（地點、等級、價格等）、交通等。有太多需要同時考量的變數時，必須先挑選一項最重要的關鍵因素，決策後才能安排其他的部分。

選定地點時，又需要考慮哪些因素呢？大致有：個人偏好、距離、交通、語言、物價水準與衛生環境等。個人偏好勝過一切其他因素，舉例來說，當某人為哈日族或哈韓族，雖然前往香港或澳門，在距離、交通或語言上有優勢，但他卻對此不感興趣，自然不可能安排前往香港或澳門的自助旅行。然而，安排前往日、韓，需要較高的預算，但可減少出國旅行次數或日常生活消費，而存夠前往日、韓所需的旅行費用。

選擇自助旅行的旅遊地，可參考下列幾種類型，可先由容易從事自助旅行的旅遊地開始，再慢慢增加難度：1.不需轉機且通華語、交通、衛生與社會環境良好；2.有完善的旅遊資訊，以英語作為官方語言或有臺灣較常用外語（如日語）；3.旅遊資訊充足、交通便利，雖非使用英語作為官方語言，但其官方語言為國際語言（如法語、西班牙語或葡萄牙語等）；4.旅遊資訊缺乏、交通不便、衛生環境不佳、語言不通；5.不易到達的旅遊地，須做好萬全準備。例如非洲的沙漠地區、非洲與南美洲的熱帶雨林區、南北極等地。

➔ 圖 7-7　位於香港的史努比開心世界(Snoopy World)。前往香港自助旅行，
　　　　　難度低、安全性高，可優先考慮為初次自助旅行的旅遊目的地。

➔ **圖 7-8** 日本的大都市均有便捷的地鐵網絡,交通便利,也具有安全性高的優點。(圖為日本京都嵐山地鐵站)。

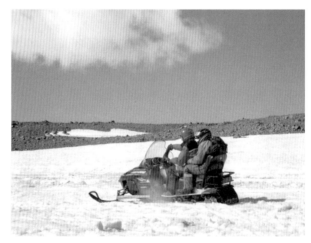

➔ **圖 7-9** 冰島與臺灣距離遠,交通、餐飲與住宿等旅行費用高昂,建議應安排在有多次自助旅行經驗後再行前往(圖為冰原摩托車騎乘活動)。

二、從空間思考

地理學擅長從空間觀點切入問題，進而思考如何解決問題。因此，當地理學遇到觀光議題時，可以採取什麼方式解決問題呢？大致可以從下述三項著手思考解決選定自助旅行地點的問題：1.查詢地圖；2.計算距離；3.鄰近關係。

無論是查詢紙本或線上地圖，都可幫助我們建立客源地與旅遊地之間的空間關係。往往當開始準備規劃旅行路線時，我們的腦海裡對於旅遊地的概念，通常只有片段的文字、美麗的照片或旅遊節目裡介紹的些許景點等粗略印象。雖然一般人不習慣打開地圖，但只要查詢過地圖，建立客源地與旅遊地之間的空間關係後，就會瞭解及擁有空間關係概念，對於選定旅遊地、安排旅遊路線會有非常重要的正面影響。

現在一般都可使用網際網路，尤其智慧型手機的出現，讓行動上網查詢線上地圖得以實現。除了 Google 地圖服務可以提供查詢興趣點(Point of interest)與規劃路線之外，許多 APP 也提供具有評價的興趣點資訊（如小吃、餐館、旅館、民宿、景點、購物點等）。因此，智慧型手機的普及，讓社會大眾得以實現空間思考，也讓適地性服務(Location-based services)更加成熟。

計算距離背後的意義在於估算時間，時間與空間是兩大影響旅遊者決策的因素。舉例來說，當旅遊者想從 A 地前往下一個景點時，三個候選景點的距離分別是 1km、5km 與 10km。如果以步行約 4km/hr 的速率估算，則所花費的時間分別是 15 分鐘、1 小時 15 分鐘與 2 小時 30 分鐘。旅遊者評估自己擁有的時間後，就可以快速做出決策。當然上述的例子是個簡單的狀況，當加入不同的交通工具（步行、單

車、轎車、地鐵等）後，「時間距離(Time distance)」則又是個新的課題。也因此，旅遊者應以自己的旅遊偏好為決策依據，才能讓旅遊決策有所依循，且在完成自助旅行後，能得到最佳的觀光體驗。

時間距離(Time distance)

過往，人們在思考距離時，直覺地反應就是兩地的空間距離多遠，進而產生兩地的距離意象。例如，臺北到高雄的空間距離大約 350km，所以一般人都會覺得這兩地的距離很遠。

但是，當高鐵此一交通運具出現後，從臺北到高雄的時間，最快可以一個半小時抵達。所以，從臺北到高雄的時間距離改變了，從開車的約四個小時，變成搭高鐵的一個半小時。

另一情境，從臺北前往宜蘭，開車經由國道五號的雪山隧道。但在週末的早上，該路段塞車情況嚴重，導致原本從臺北開車前往宜蘭約一個小時的車程（約 60km），可能會變成兩個半小時。

比較上述兩個狀況，如下表：

編號	路線	交通方式／時間	空間距離	時間（時間距離）
1	臺北→高雄	高速公路／平日	350km	4 小時
2	臺北→高雄	高鐵／平日	350km	1.5 小時
3	臺北→宜蘭	高速公路／週末	60km	2.5 小時
4	臺北→宜蘭	高速公路／平日	60km	1 小時

從空間距離分析，編號 1、2 相同、編號 3、4 相同，且編號 3、4 的空間距離遠小於編號 1、2。但是從時間距離分析，則有很大的不同，反而變成編號 4>編號 2>編號 3>編號 1。

所以，從上述簡單的例子裡，可以顯現出同樣的空間距離，會因為不同的其他因子的影響，導致完成這樣的空間距離，花費的時間有所差異。換言之，時間距離是在這些不同因子交互作用影響後的最終產物，讓我們得以評估兩地的真實距離。

最有效率的旅遊路線就是環狀路線的形式，當無法作到環狀路線時，盡量不要有重複的路線也是另一個好的選擇。此時，使用 Google 地圖服務或其他的線上地圖服務就可以幫助旅遊者增加或刪減景點、住宿或其他的興趣點。

三、決定自助旅行的預算

地點挑選完成後，就可以決定這次自助旅行的預算了。自助旅行的預算沒有特定的總額，主要依據旅遊者的可負擔金額。一般建議應以旅遊者年存款的 10～20%為限，若是路途較遠或時程較長的自助旅行規劃，則建議為三年的年存款 10～20%為限。

決定預算時，其實可以同時考量幾項重要因素了，包括：1.機票；2.住宿；3.當地交通；4.餐飲；5.購物。這些重要因素需要共同考量的原因是，通常旅遊者的總預算是有個上限總額，例如預計這趟出去的費用為 10 萬，那就得在這樣的上限總額內，完成上述幾項項目的經費規劃。

1. 機票：通常會佔整體預算的 20～50%。

2. 住宿：住宿佔預算的比例，需視旅遊者要住的環境而定，一般約在 20～40%。例如住在五星級飯店、青年旅館、民宿或當個沙發客而有差別。

3. 當地交通：一般所占比例約在 10～20%左右。

4. 餐飲：一般所占比例約在 10～20%左右，但也需視旅遊者前往的餐廳等級而定。

5. 購物：端視旅遊者的需求而定。

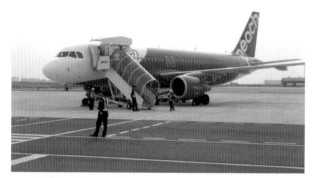

➜ **圖 7-10** 廉航機票價格比一般機票便宜,是自助旅行者壓低旅遊預算的好夥伴(圖為樂桃航空)。

➜ **圖 7-11** 平價旅館整齊、清潔、衛生,且價格實惠,該旅館位於東京,雙人房單床一晚房價約 2000 元台幣左右。

➔ 圖 7-12 搭乘當地的客運，可以省下大筆的交通開支。

➔ 圖 7-13 搭乘火車是自助旅行者最常用的交通方式。

➔ **圖 7-14** 餐飲往往是自助旅行裡，最有亮點的部分（圖為峇里島的椰子汁，椰殼另有造型，十分逗趣）。

四、安排自助旅行的時間

為什麼在討論地點與預算後，還要在討論時間呢？因為不同的時間點，會直接影響價格，也就是自助旅行的費用（並非預算）。費用的意思是實際支出的金錢，而預算則是代表預計支出的金錢。換句話說，前往旅遊地屬於當地的觀光旺季，同一間旅館同一房型的價格很可能是觀光淡季的 2 倍以上。如果再加上機票、當地一日遊遊程、購物折扣或餐飲等的價差，整體支出可能會相差 1.5～2 倍以上。試想，在觀光淡季可以用 10 萬完成的自助旅行，在觀光旺季可能要 15～20 萬才能完成同樣的行程。是否需要在安排行程前，妥善思考一下要如何安排最佳的時間點呢？

隨著觀光淡、旺季，還有連續假期的影響。連續假期會造成當地（國內）旅遊人潮的湧現，相對來說，會讓旅遊地出現擁擠的狀況，也因此會對自助旅行者造成不便。週末假期也有類似的效果，因此，對自助旅行者來說，必須妥善安排週間與週末要參訪的景點，可以減少當地旅遊人潮帶來的影響。

再者，大自然有春、夏、秋、冬的季節變化，不同的季節會看到不同的景緻。以鄰近臺灣的日本為例，最吸引臺灣觀光客的就是每年春天的賞櫻與秋季的賞楓。錯過了櫻花綻開、楓葉轉紅的時間點，即使在同樣的景點、同樣的位置，也無法感受到櫻花綻開、楓葉轉紅帶來的感動。季節的部分需要提醒的是，別忘記北半球與南半球的季節是相對的。當北半球是冬天時，南半球是夏天；當北半球是春天時，南半球是秋天；以此類推之。

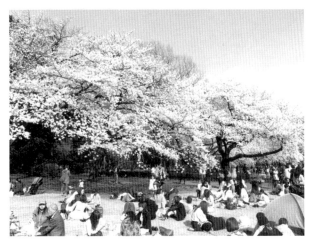

➜ **圖 7-15** 日本賞櫻季節時，熱門時段的機位、床位一位難求（圖為東京上野公園的櫻花盛開貌）。

除了季節的變化之外，一天的時間變化，也會有日出、夕陽與星辰的多種景緻變化。例如，臺灣看日出最著名的景點就屬位於臺東的太麻里與位於嘉義的阿里山，看夕陽最著名的景點就屬位於新北的淡水與屏東墾丁的關山，看星辰最著名的景點就屬清境與合歡山。試想，在傍晚的時候到太麻里或阿里山、在清晨的時候到淡水或墾丁關山、在白天的時候到清境與合歡山，雖然這些地方都還有很美的景色，但卻見不到當地最著名的景色。

→ 圖 7-16　日本賞楓紅季節，錯過了，就無法看到楓葉轉紅的景緻（圖為日本京都永觀堂的楓紅）。

　　除了觀光淡、旺季、季節、一天的時間變化之外，還有著名的節慶活動跟時間有關。例如德國的慕尼黑啤酒節、英國的愛丁堡藝術節、義大利的威尼斯面具節、札幌雪季、歐美國家的聖誕節與跨年活動等，都是有其特定的舉辦月分或日期，如果是受到旅遊地的特定節慶活動吸引而想到當地旅行，當然得配合這些節慶活動的舉辦月分或日期安排行程。

　　匯率也是個隨時間而改變的因素，所以若能事前掌握匯率變化的趨勢，就藉由出發時間的安排，減少自助旅行的整體花費。近年來，各國貨幣的匯率變動很大，因此安排自助旅行時間也需要多加考量該項因素，才能有效降低自助旅行的整體預算。

→ **圖 7-17**　匯率隨時變動，掌握好匯率，可控制整體花費（圖為捷克的換匯所）。

打工換宿

　　打工換宿是近年來開始出現的另類自助旅行選擇，因為學生經濟能力仍未有基礎，因此要能以自助旅行的方式完成旅程，需要先存一筆為數不少的錢。而打工度假(Working Holiday)的方式，也需要大學先畢業（為佳），且對職涯發展規劃來說，可能會需先中斷職涯，前往異地，再回來繼續職涯。

　　打工換宿可以一個月或短期（例如暑假）的期間，前往外地的民宿或農場，每天工作幾個小時，換取免費的住宿（或食宿）（通常不會提供薪資），其他的時間也可以到該地從事旅遊活動，深度體驗該地的自然與人文景觀特色。

　　打工換宿相關網站：

　　打工換宿遊臺灣：http://www.kitaiwan.com

　　HelpX：https://www.helpx.net

　　Workaway：http://www.workaway.info/

第三節　預訂機票、住宿與交通

　　預訂(Booking)機票、住宿與交通大概是準備自助旅行最重要的三件事，把這三件事確定了，自助旅行的行程大體就安排妥適，可以準備安心的出發。如何預定機票、住宿與交通呢？當進入到 21 世紀的今天，準備自助旅行的方式，已經和過往全然不同了。網際網路的發展，從早期的入口網站（如 YAHOO、PChome 等），到有訂房網站（如 www.booking.com 或 www.hotels.com 等），到現在以搜尋引擎或直接以手機應用軟體（Application，簡稱 app）查詢，甚至從社群平台（如臉書）的社團或粉絲團也可以主動接收各種的促銷或折扣資訊。

一、預訂機票

　　預訂機票主要考量的要素有：1.安全性、2.整體服務、3.價格、4.便利性。若希望購買的機票價格便宜，則提早三個月或半年預訂有其必要性。

　　安全性向來都是預定機票的首要考量，即使許多交通數據均說明飛機失事率遠低於其他的交通工具，但當飛機發生事故時，生還的機會相對而言卻低上許多。也因此在 2014 年的 3 月 8 日與 7 月 17 日，馬來西亞航空的 MH370 號與 17 號班機，分別在馬來西亞與越南海域交界處、烏克蘭鄰近俄羅斯處發生班機失蹤與遭地對空飛彈擊落的兩起空難。事發後，對於旅遊者搭乘馬來西亞航空的意願造成直接的衝擊，許多人紛紛改搭其他航空公司的班機。

　　預訂機票的關鍵在於平時就有註冊各航空公司成為會員或瀏覽其社群平台的社團網站等，或者成為各大旅行社或訂票、訂房網站的會員，如此就可接收各種的不定期促銷票。此外，也有專門蒐集促銷票或機票比價訊息的網站，例如：

1. Skyscanner：http://www.skyscanner.com.tw/

2. 背包客棧（請搜尋「背包客棧」與「便宜機票網」）

3. 旅知網：https://tripnotice.com/

4. 與我旅遊：http://www.wego.tw/

5. 便宜機票網：http://www.easyfly.com.tw/

6. 臺灣廉價航空福利社：http://twnlcc2012.pixnet.net/blog

　　像是 Skyscanner 可在幾秒鐘內搜尋全球一千多個網站、航空公司與旅行社，找到最便宜的機票、飯店、租車服務和旅遊行程等，具有強大的全球性網站覆蓋率，讓自助旅行者在規劃行程上可以有更多的選擇。此外，亦提供追蹤機票價格變化的通知功能，也能免費預訂。

　　近年來，低成本航空（Low-cost Airline，俗稱廉價航空）的興起（如台灣虎航、威航，或新加坡的酷航、澳洲的捷星航空，日本的樂桃、香草航空等），逐漸改變了原有的航空服務市場結構。這些低成本航空公司會不定期推出許多優惠（圖 7-18、圖 7-19），若消費者的空閒時間可以配合，則可享有非常優惠的機票價格。

➔ 圖 7-18　台灣虎航的促銷宣傳。

資料來源：http://twnlcc2012.pixnet.net/blog

➔ 圖 7-19　廉航（台灣虎航）的低價機票促銷宣傳單。

以區域的觀光航線來看，桃園機場飛關西空港的飛行時間約在 2.5 小時左右，這樣的飛行時間其實不需要額外的供餐服務。即使真的有需要，旅客也可以自行攜帶食物上機。因此，省下供餐服務，連帶省下的空服員人力，直接回饋在機票的價格上。以 2018 年的桃園機場飛關西空港的機票費用來說，一般航空公司的機票價格約在一萬兩千元上下，而低成本航空公司的機票價格約在五千至八千元上下（機票價格隨觀光旺淡季、燃油價格、促銷活動、紅眼航班等有極大的變動，此處僅舉例說明，不代表市場價格）。搭乘低成本航空公司的班機省下的費用，以兩人行來看，可以省下八千至一萬四千元，若能找到商務旅館的雙人房一天兩千元，則代表五天四夜的這趟自助旅行，住宿費用可因為搭乘低成本航空公司的航班而省下。因此，建議在安全無虞的狀況下，可多考量搭乘企業信譽與空安紀錄良好的低成本航空公司航班。

低成本航空的衍生性服務

一開始低成本航空僅有以線上訂票（線上促銷）的方式，提升載運量。目前，低成本航空已經與旅行社合作，可仿照一般航空公司提出衍生性服務，例如下述的機加酒服務。以日本橋 Villa 飯店為例（可上其網頁查詢各房型的價格，雙人房的房價約在 NT2,000 至 3,000 元左右，若是四個晚上則會在 8,000 至 12,000 元左右。而一般臺北東京的廉航來回機票價格約在 NT7,500 元左右。所以，一般自訂的機加酒價格會落在 15,500 至 19,500 元之間。

因此，若以下述的機加酒行程的價格，廉航機票加飯店的機加酒套裝行程，比起消費者自行分開訂購，又更加便宜了（有一點需要注意的是，該行程屬於清倉價，並非一般的廉航機加酒的價格就可以有這麼大的價差）。而這樣的轉變，也不過三、五年間，就產生了衍生性服務。所以，未來觀光市場的變化又會發生什麼樣的轉變？只能說，市場永遠是對的，身處觀光產業必須隨時緊跟市場腳步。

【說飛就飛 – 東京五天四夜機加酒】2014 年 12 月行程

A. 12/05 出門, 12/09 回家 二人同行 一人 11,900TWD

搭香草航空（含來回機場稅及 20KG 託運行李）

===============================

臺北 11:10 – 東京 15:35

東京 21:20 – 臺北 00:15

===============================

住日本橋 villa 飯店雙人房(SD 房型) 4 晚

*不含早餐!!

日本橋 villa 飯店(http://www.hotelvilla.jp/)

B. 12/07 出門, 12/11 回家 ／ 二人同行 一人 10,900TWD

搭酷航（含來回機場稅及 20KG 託運行李）

===============================

臺北 06：40 – 東京 10：35

東京 11：45 – 臺北 14：45

===============================

住淺草微笑飯店雙人房（SD 房型）4 晚

*不含早餐!!

淺草微笑飯店(http://www.smile-hotels.com/asakusa/)

資料來源：https://www.facebook.com/pages/臺灣清艙機票福利社/

二、預訂住宿

　　預訂住宿主要考量的要素有：1.地點（便利性）；2.整體評價；3.價格；4.服務與設施；5.房型。這些在訂房網站上大多都會有相關的資訊可供評比，所以通常仔細在訂房網站提供的網頁資訊裡，進行比較後，可得到最佳的訂房選擇。

要如何選擇住宿地點呢？比較實際的作法是，先決定可接受的一晚住宿價格，再依該價格篩選訂房網站考量地點、評價、服務與設施與房型。地點也是很重要的考量因素，因為地點好（例如交通便利、鄰近地鐵站），可省卻交通時間與交通費用，因此，也常會是自助旅行者選擇住宿地點的重要考量因素之一。

➜ 圖 7-20　舒適的閣樓民宿房間（圖位在捷克庫倫諾夫(Cesky Krumlov，CK)）。

➜ 圖 7-21　帶有廚房的出租公寓(Apartment)，常會是家庭出外自助旅行的首選（圖位在挪威的 Bergen）。

➜ 圖 7-22　日本特有的榻榻米和室房間，有其特殊性。

➜ **圖 7-23**　小木屋前面可以停車，對開車的自助旅行者來說非常方便。

➜ **圖 7-24**　大型飯店是多數旅遊者的選擇。

　　評價（分數）的部分，建議可在心儀的幾家飯店、旅館或民宿之間相互比較當作參考之一即可（因為不同人的分數評分標準不一，會受此影響）。但多數訂房網站除了提供評價之外，亦有提供評論。評論的部分，則有較高的參考價值。因為，在訂房網站上，各飯店、旅館或民宿均會貼上最美、最佳的照片，光是以照片進行比較，不見得能很實質瞭解該住宿點的特性。但從之前住宿客人留下的評論，就可

以很清楚的知道該飯店、旅館或民宿的一些優、缺點，從而容易幫助我們下最後決定。例如，若有住宿過的客人留下評論，提到在禁止吸菸的房間仍有淡淡的菸味，則該評論對不喜歡菸味的消費者來說，極具參考價值。

　　預訂住宿現在非常便利，可以直接上訂房網站預訂。多數的訂房網站有提供免費預訂的服務，因此可以提早將考慮的住宿點預訂起來，隨著出發時間接近，再做最後確認即可（但亦請注意，有些訂房網站會要求在某個日期前，沒有退訂，則會自動由信用卡扣款；有些則是會收退訂的手續費。因為每家訂房網站的規定不一，因此請在訂房時，詳閱各訂房網站的相關說明）。

常用訂房網站列表

1. Booking.com http://www.booking.com：很多飯店或旅館可預訂而不需先付費或付訂金，且在付款或退訂期限前退訂完全免費。
2. Hotels.com　http://hotels.com：很多飯店或旅館預訂時即需先付費，但在退訂期限前退訂亦可免費退訂。
3. Trivago http://www.trivago.com.tw/：全球飯店均可查詢，強大的比價訂房網站。
4. Agoda.com　http://www.agoda.com：以亞洲與日本飯店為主。
5. Asiarooms.com　http://www.asiarooms.com：以亞洲飯店為主。
6. Venere.com　http://www.venere.com：以歐洲飯店為主。
7. Hostelworld.com　http://www.hostelworld.com/：以青年旅館為主。

小提示 1： 使用訂房網站訂房時，記得要同時尋找您有興趣的飯店、旅館或民宿的網站，並比較價格。有時，直接找飯店、旅館或民宿訂房，會有更優惠的價格。多比較，永遠可以找到最優惠的價格。

小提示 2： 請同時比較多家訂房網站，同一家飯店、旅館或民宿不見得會
　　　　　 與所有的訂房網站簽約。因此同時多比較多家訂房網站的好處
　　　　　 在於，可以找到欲前往的旅遊地裡，最佳的住宿選擇（地點最
　　　　　 近、價格最低、設施最佳等）。

小提示 3： 訂房網站有些在預訂時，會要輸入信用卡的卡號，以進行刷卡
　　　　　 預訂。請注意，有些是預訂時就刷卡付費，有些是入住退房時
　　　　　 才會刷卡付費。若是前者，最好將刷卡付費的資訊印出隨身攜
　　　　　 帶。部分飯店或旅館（同一個訂房網站）會有不同規定，有些
　　　　　 是一開始會先扣款，但隨時可以退訂而不扣手續費。因此，請
　　　　　 多留意各項規定，以免造成自己的權益損失。

　　地點是預訂住宿時最先要考量的要素，但地點好且評價好的飯店
或旅館，通常都要提早三個月至半年以上提早預訂，不然臨時預訂會
沒有入住的機會。因此，若要以自助旅行的方式前往熱門旅遊地從事
觀光活動，請務必要提早預訂。

　　對自助旅行者來說，晚上的住宿地點內設備有多豪華不是必備條
件，反而房間內是否能提供免費的有線網路或無線 Wi-Fi 才是重點。
此外，請善用 Google 地圖或訂房網站提供的電子地圖，用以確認欲
訂房的住宿點，究竟位於哪裡？例如，位於該城市的市中心、地鐵站
旁，或是交通不便的市郊。若是位於交通不便的市郊，可能需要一併
考量交通費，才不會造成省了住宿費、多了交通費，反而開支更高。

常見的房型簡介

1. Single：單人房

 空間小，房間通常只能容納單人床。單人房在日本、韓國較為常見。現在也有稍大的單人床作為雙人房之用，一般稱為單床小雙人房(Semi-Double)，床鋪尺寸藉在單人房與雙人房之間。

2. Double：雙人房

 雙人房(Double)與雙床雙人房(Twins)最容易搞混，因為有些訂房網站只會註明是雙人房，因此要注意訂房網站提供的房型照片，避免發生糗事。

3. Twins：兩張單人床的雙人房

 可入住 2 人，且有兩張單人床的房型，與朋友一起自助旅行的最佳選擇。

4. Triple：三人房

 三人房一定可以住三人，但各飯店或旅館提供的床型不一。通常為一張雙人床與一張單人床，少數會提供三張單人床。因此，訂三人房時，若需要的是三張三人床，需要特別注意訂房說明與照片。

5. Quad / Quadruple：四人房

 限 4 人入住，房內的床型有兩種可能：一為兩張雙人床，另一為四張單人床。

6. Dormitory：多人房

 常見於青年旅館(Hostel)，房間內同時有多張上、下鋪(Bunk Bed)。有些旅館會採男女混宿、有時會男女分宿。該房型的價格非常便宜，但一般會以「床位」為計價（或訂位）單位，而非房間為計價（或訂位）單位。

7. Suit：套房

 此房型通常可入住 2 至 3 人，且含客廳（部分套房還會有提供廚房與餐廳）。等級不同的套房，其空間與配備也不同，例如有總統套房(Presidential Suite)和皇家套房(Imperial Suite)等

 現代的房型在因應市場需求不斷創新後，也新增了許多新的房型，例如標準房(Standard Room)、高級房間(Superior Room)、豪華房間(Deluxe Room)、行政房間(Executive Room)、海景房(Ocean View Room)。日本的傳統旅館甚至還有提供和室房（榻榻米鋪成的房間）。因此，訂房時，仍須多仔細閱讀訂房網站提供的相關說明，避免入住時才發現與訂房時的認知有所差異。

Airbnb(https://www.airbnb.com/)是個創新式的旅行租屋社群網站（算是介於旅館與沙發客之間的創新形式），有超過 19,000 個城市可供尋找，裡面提供的租屋選擇非常有特色，可從一般的公寓、特色民宿、蒙古包、樹屋、船屋、冰屋、城堡到島嶼等都可找到。住宿的費用不一，有時會有非常划算的價格，甚至比住青年旅館都還要便宜。跟一般訂旅館比較不同的是，需要先跟屋主溝通，有共識後訂房會減少爭議與不愉快。

沙發衝浪(Couchsurfing)也是個藉由網際網路發展而迅速成長的一種新旅遊形式（圖 7-25、圖 7-26），由某個城市熱情的沙發客，提供自家的空房間甚至是沙發，給來自外地的觀光客住宿之用，且為免費住宿。這樣的形式，講求人與人之間的信任、不同文化之間的交流與省錢的旅遊，而非僅是提供免費住宿而已。這樣的形式對於尚未有良好經濟基礎的年輕人而言，是個很好可以拓展生活視野、國際觀的方式。自 2004 年起成立的沙發衝浪網站(http://www.couchsurfing.org/)，時至今日，已擁有 900 萬的會員、橫跨 12 萬個城市。除了沙發衝浪網站外，各國均有眾多仿效此方式而成立的免費住宿／換宿社群平台，例如好客網(http://www.ihaoke.com/)（圖 7-27）。

沙發客

沙發衝浪網站強調了「分享(Share your life)」，目前界定該網站為社交旅遊平台，他們設立這個網站希望世界能藉由旅行而產生更豐富的連接，讓沙發客們(Couchsurfers)可以分享彼此的生活，促進文化交流、增進對彼此文化的尊重。

沙發衝浪網站的出現，帶出了日漸流行的共享經濟。無論是付費與否，共享經濟的概念大大改變了旅遊市場，也讓各項旅遊資源使用效率更為提高，解決了一部分過往在旅遊業的資訊不對稱（業者與消費者之間），也讓旅遊市場必須往提高服務品質的方向良性發展。

→ 圖 7-25 沙發衝浪網站的簡介。

　　此外，他們的價值觀為：1.分享生活(Share your life)；2.創造連結(Create connection)；3.提供友善(Offer kindness)；4.保有好奇之心(Stay curious)；5.離開比發現佳(Leave it better than you found it)。

→ 圖 7-26 沙發衝浪網站的價值觀。

資料來源：http://about.couchsurfing.com/about/

273

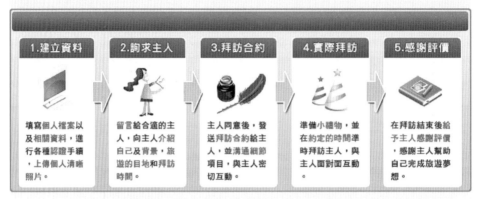

1.建立資料	2.詢求主人	3.拜訪合約	4.實際拜訪	5.感謝評價
填寫個人檔案以及相關資料,進行各種認證手續,上傳個人清晰照片。	留言給合適的主人,向主人介紹自己及背景,旅遊的目地和拜訪時間。	主人同意後,發送拜訪合約給主人,並溝通細節項目,與主人密切互動。	準備小禮物,並在約定的時間準時拜訪主人,與主人面對面互動	在拜訪結束後給予主人感謝評價,感謝主人幫助自己完成旅遊夢想。

➜ 圖 7-27　好客網站上的沙發客預定流程。

資料來源:http://www.ihaoke.com/

三、預訂交通

　　在自助旅行的行程規劃裡,預訂交通排在機票與住宿之後,原因在於必須先確定好機票的日期、住宿的地點之後,才能進行各項交通的預訂工作。在自助旅行的範疇裡,預訂交通大約會包括:租車、購買火車套票(周遊券)或特定班次的車票。

　　若在歐洲國家進行自助旅行,則搭乘火車從事跨國(跨城市)間的旅行是非常便利的交通選擇。目前,在歐洲預訂火車票非常方便,上網查詢發車時間、地點、班次與價格等(圖 7-28),都可在自助旅行出發前,先行規劃妥當,甚至提早購買。

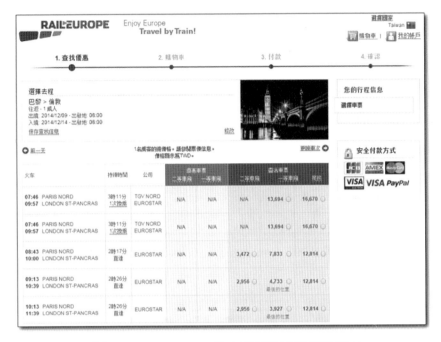

→ **圖 7-28** RailEurope 的火車訂票查詢結果畫面。

　　如果鐵路交通不便的旅遊地或旅遊者想以自駕方式旅遊，則需要考慮租車。透過網路租車經銷商租車，一樣是非常便利。例如在 Rentalcars.com，有提供數家跨國租車公司的查詢，只要選擇國家、城市、地點、取車日期、還車日期等資訊，即可進行尋找。此外，目前這些國際性的跨國網路平台，大多有多語言版本（也就是有繁體中文的版本），如圖 7-29。

　　例如，輸入國家：加拿大、城市：溫哥華、地點：溫哥華機場、取車日期與還車日期後，搜尋出的結果如圖 7-30。在該搜尋畫面上，可看到不同車型（經濟型車輛、中型車輛、大型車輛等）的價格差異，也可以看到各種不同的車款（例如 Mazda 2、Kia Rio 等）的價格（折扣前、後）。

→ 圖 7-29　Rentalcars.com 租車網站首頁。

→ 圖 7-30　Rentalcars.com 的租車查詢結果。

　　一些訂火車票與租車網站，可上網查詢，體驗其提供的服務內容：

火車票經銷商：http://www.raileurope.com.tw/

跨國租車經銷商：http://www.rentalcars.com/zh/

AVIS 租車：http://www.avis.com/car-rental/avisHome/home.ac

Hertz 租車：https://www.hertz.com/rentacar/reservation/

第四節　政府與觀光產業

　　全球的觀光旅遊人數逐年上升，觀光產業日漸火旺。但在此同時，卻可發現旅遊者從以往以參加旅行團為主，逐漸改變為採用自助旅行的形式。綜合上述兩者的現象，可發現在全球化的現象發生後，也扮隨著全球觀光市場的質變。

➜ 圖 7-31　開著敞篷老爺車，在旅遊地賞景，有著新奇的旅遊體驗。

➜ 圖 7-32　賞景遊程(Sightseeing tour)專用。

　　觀光產業的產業鏈包含了飯店、餐飲、娛樂、會展、交通運輸與零售業,至 21 世紀已普遍被視為提升經濟發展的重要策略(關鍵)產業。隨著觀光產業的快速發展,如何藉由有效的政府政策規劃與積極管理

　　自助旅行成為不可逆的觀光產業現象後,各國政府與業者應如何因應呢?政府的角色在於制定觀光政策、進行區域或旅遊地的整體規劃與開發;業者則應面對產業現況快速調整其經營策略。

一、政府的角色

　　政府是個廣義的泛稱,實際上可粗略分為中央政府與地方政府。中央政府肩負著以政策引導產業發展的重要關鍵角色,此外,亦應找出整體觀光發展的國家觀光意象,引發其他國家的潛在旅遊者(消費者)產生前來該國從事觀光或旅行活動的旅遊動機、決策與行為;而地方政府除了要配合中央政府的整體政策外,亦須針對各地的產業、環境(人文與自然環境)特性,找出適合且足以打造地方觀光亮點的特色,形塑地方觀光意象,以吸引潛在旅遊者前來該地從事觀光與旅行活動。

→ 圖 7-33　布拉格著名的旅遊意象:天文鐘製成的旅遊紀念品。

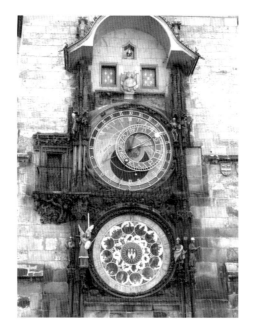

➔ 圖 7-34　布拉格著名的旅遊意象：天文鐘。

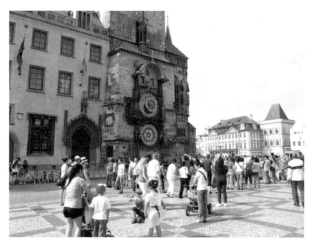

➔ 圖 7-35　在布拉格老城廣城圍觀天文鐘的旅遊者們。

　　近年來，重要的政府政策有：「挑戰 2008：國家發展重點計畫」下的「觀光客倍增計畫」、「觀光拔尖領航方案（2009～2012 年）」、「旅行臺灣‧感動 100」、「重要觀光景點建設中程計畫」等（圖 7-36）。這些各項重要的觀光相關政策形成現在的臺灣觀光現況，但在這些觀光政策裡，對於自助旅行族群著墨較少，非常可惜。但像是臺灣好行、臺灣觀巴或是觀光景點建設等，對於增進自助旅行族群的便捷還是有所助益。期盼未來政府的觀光政策，能更重視自助旅行族群的需求，尤其是外國觀光客前來臺灣從事自助旅行的族群。

➜ **圖 7-36**　交通部觀光局的旅行臺灣‧感動 100 形象識別 CI。

資料來源： http://admin.taiwan.net.tw/upload/contentFile/auser/B/201001/taiwan_100/taiwan_100.htm

新加坡的觀光政策

　　新加坡的土地面積不到 700Km²，是目前亞洲重要的商業、物流與轉運中心，吸引眾多外資前來投資。新加坡的長期目標是將發展新加坡成為亞洲主要的旅遊目的地（成為亞洲的服務業中心），且變成 24 小時運轉的不夜城。

　　在 2004 年，新加坡訂下觀光客倍增計畫，預計在 2015 年達成 1,700 萬國際觀光客人次、300 億星幣收入且觀光產業占 GDP 比重 6%的高目標。根據瑞士洛桑管理學院(International Institute for Management Development, IMD)每年公布的「世界競爭力排名(World Competitiveness Ranking)」裡，指

出新加坡的觀光收入貢獻國家競爭力從 2012 年的 6.10%，提升到 2013 年的 6.34%，至 2016 年的 6.27%，207 年微幅衰退至 5.64%。

近年來，新加坡的重要觀光發展計畫包含了 2006、2007 年共通過兩個以賭場為核心的綜合度假區(Integrated Resort, IR)計畫（一為金沙綜合度假勝地，另一為聖淘沙名勝世界）。此外該兩個 IR 還包含了東南亞首座環球影城、海洋生物園、豪華酒店與旅館、海事博物館、會議中心、水療度假村等）。於 2007 年開始引進 F1 一級方程式賽車（亞洲僅五個，其他分別為中國、日本、韓國與馬來西亞），且為首個 F1 夜間公路賽。

發展會議展覽產業(Meetings, Incentives, Conventions & Exhibitions, Mice)，在 2012 年為新加坡帶來近五萬名商務觀光客。新加坡連續 16 年蟬聯國際會議協會(International Congress and Convention Association, ICCA)的「亞洲最佳會展城市」殊榮(2002~2017)（2017 年會展城市排名世界第 6。若以國家來看，則是亞洲地區排名第 7）。

新的觀光地標建築為全球最大、高度達 165 公尺的新加坡摩天輪(Singapore Flyer)，比著名的英國倫敦之眼(London Eye)還高出 30 公尺。除了觀景摩天輪之外，還有新加坡環球影城、水上探險樂園、濱海灣花園（超過 25 萬種珍稀植物）、魚尾獅公園、聖淘沙人造衝浪區(Wave House Sentosa)、克拉克碼頭(Clarke Quay)、新加坡動物園等多樣化的休閒遊憩娛樂地標，共同形塑出新加坡的旅遊地意象，也成功地讓新加坡的國際觀光客造訪人次逐年上升。

為了提高觀光效益，甚至過境旅客也不放過，樟宜機場提供了半日遊的遊程，帶過境旅客（等待轉機）瀏覽各景點，試圖將這些過境旅客轉變為未來的潛在客群。

基於上述的觀光政策與具體的觀光亮點設施，新加坡的國際觀光客人次數據如後所述，有巨幅的增長。1981 年樟宜機場才開幕，但至 2007 年已經有超過 3,700 萬人次在此轉機，2010 年為 4,200 萬人次、2013 年達到 5,370 萬人次，至 2017 年已高達 6,221 萬人次。新加坡在 2007 年首次國際觀光客人次破千萬（1028 萬），2010 年為 1,164 萬人次（2009 年跌至 968 萬人次），2013 年達到 1,556 萬人次，2017 年持續成長至 1,740 萬人次（將時間拉回到 1990 年，當年度新加坡的國際觀光客人次也不過只有 530 萬人次）。

註： 會議展覽產業包括會議(Meetings)、獎勵旅遊(Incentives)、大型國際會議(Conventions)與展覽(Exhibitions)等四大範疇，更廣義的會展展業範疇甚至還包括大型活動(Event)。

延伸閱讀：新加坡統計局：http://www.singstat.gov.sg/

二、M 型化的觀光產業

日本趨勢專家大前研一在他所著的《M 型社會：中產階級消失的危機與商機》一書裡，提出了「M 型社會」的概念，隨後 M 型化一詞廣為使用在描述當前的社會現況。原本 M 型社會一詞是用來描述日本社會原本以中產階級為社會的主要組成，逐漸轉變為趨向富裕與貧窮兩個極端（中產階級逐漸消失）的現象。

M 型化現象出現在各行各業，旅遊業也不例外，而且旅遊業是最早感受到 M 型化的產業。在眾多的旅行社、旅館、餐廳、遊覽車公司等業者間彼此競爭之下，早已是紅海市場（意謂著企業間藉由削價競爭、壓低成本、大量傾銷等方式搶市佔率；相對藍海市場意謂著藉由創新思維開創新興市場）之外，逐漸出現 M 型化趨勢。例如在旅行業裡，朝向訴求高品質的高價團與訴求實惠的低價團。自從 2008 年開放大陸觀光客來臺後，臺灣的中、大型連鎖飯店與商務旅館數不斷飆升，而民宿家數亦不斷快速增加。旅行社也從百家爭鳴，逐漸演變成大者恆大的市場現況，小型旅館、旅行社在資源整合的難度漸增。目前，臺北有超過兩千家旅行社，員工數超過兩百人的旅行社（大規模）超過十家，旅行業的競爭激烈可想而知。

網際網路在商業使用的普遍化，促成了觀光市場資訊的透明化（減少了資訊不對稱的狀況）。好的一面是，消費者可以更加瞭解旅遊商品的各種資訊（減少旅行社的中介效應），就可以找到符合自己期待的商品；但壞的一面是，消費者可能因為對於旅遊商品的認識不足，而導致做出錯誤的決策（判斷），反而損及自己的權益。

M 型化現象是不可逆的，強調高品質的高價團與訴求實惠的低價團，豎立在市場的兩端。這樣的發展壓縮了其他的可能性。例如，結

合在地農產特色的中、低價位餐廳，亦或是中型的平價旅館，不易在 M 型化的觀光產業競爭過程裡存活（但若他們找到屬於自己的藍海市場，亦即找到利基型市場，仍有存活的機會）。

　　M 型化社會衝擊著觀光產業，影響了原有的觀光消費模式，走向豪華與平價（實惠、性價比高）的兩端。主題樂園、飯店與旅館、民宿與餐廳等，若走在市場的中間，容易被朝向 M 型化的市場淘汰。旅遊市場就像是百貨公司一樣，可提供的各式各樣的商品可供選擇，但消費者背後的決策依據卻與其準備的旅遊預算息息相關，因此旅行社應要與消費者之間有良好的溝通，讓消費者能清楚瞭解不同預算下的套裝行程，究竟可以獲得什麼水準的行程等級（例如飯店的等級、餐廳的餐標等）。

➔ **圖 7-37**　東京迪士尼樂園小小世界的排隊人潮。主題樂園經營競爭激烈，迪士尼樂園與環球影城互相較勁，環球影城的哈利波特魔法世界於 2014 年 7 月 15 日開幕。

　　例如，旅行社舉辦豪華郵輪之旅，一開始推出的廣告訴求為：「現在報名可有新台幣 5,000 元的折扣」，但卻沒有太多人報名。經過行銷策略調整後，將廣告訴求改為：「現在報名可免費升等海景陽

台艙」，名額銷售一空。（海景陽台艙在郵輪裡，因景觀好，屬較高的艙房等級）為什麼會有這樣的差別呢？因為對頂級客層來說，他們在意的並非「省錢」或「折扣」，他們在意的是究竟能享有哪些「升等」、哪些「高端服務」。

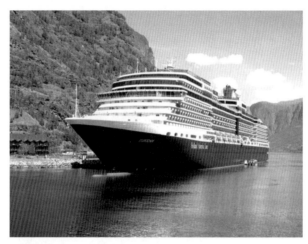

➜ **圖 7-38**　豪華郵輪旅遊在歐美已經是非常重要的旅遊方式，但在臺灣仍是亟待開發的旅遊方式。

三、觀光產業的新局

　　隨著資通訊科技的快速進展，只要能連接上網際網路，似乎一切所需都可快速完成。根據臺灣 Google 在 2013 年公布的報告裡，有 88%的臺灣人在旅遊前，會先上網查詢資料。而現今的時代裡，若要網路購票、訂車、訂餐廳、訂飯店或民宿等，均可藉由各式各樣的網站或智慧型手機程式完成。此外，新創的旅遊公司逐漸增加，包括了開發新式的在地觀光遊程、國外旅遊地遊程、遊程編排工具（軟體／手機程式）、比價工具（機票／住宿／租車／餐廳等）、共享經濟模式（例如共乘／Uber 等）、晚鳥訂房等，在在都提醒了我們時代改變了！

　　傳統的觀光媒介為旅行社，但在未來的觀光產業新局裡，旅行社的部分角色會被消費者（網際網路／智慧型手機）自行取代。即使，未來仍會需要旅行社，但消費者對於旅行社的服務需求勢將大幅改變。傳統的航空公司紛紛成立低成本航空子公司（俗稱廉航）（亦有新成立的低成本航空公司，且不隸屬於舊有的航空公司），廉航的短程航線開始如雨後春筍般的快速增加，甚至像日本關西空港還新建了第三航廈，專供廉航使用，可見廉航出現對於航空運輸業的衝擊驚人。例如，過往旅行社並無「機加酒」的服務，但後來有這樣的服務（甚至有些大型旅行社還會成立機加酒部門），如今，甚至有「廉航的機加酒」服務（之前旅行社是無法代訂廉航機票）。傳統的景區為主題樂園、風景區或一些具有特色的景點／城市地標等，但如今綜合度假區（例如新加坡的金沙綜合度假勝地與聖淘沙名勝世界）逐漸作為新型態的景區代表。

　　當未來觀光產業提供服務的對象是以自助旅行的散客為主、團體旅遊套裝行程的團客為輔時，觀光產業準備好了嗎？（或者該說傳統的觀光產業準備好了嗎？）有商機，就會有新的產業進駐。面對 2020／2030 年，觀光產業應該要加緊蛻變的腳步了！以下列出幾項觀光產業的新趨勢，提供參考：

（一）自主規劃遊程

　　今日的觀光產業正處在關鍵的時代轉捩點，資通訊科技的快速進展，加上 2000 年後日趨成形的全球化現象，讓觀光產業將有個嶄新的局面。過往，以大眾旅遊的團客為主；未來，將逐漸以從事自助旅行的散客為主（國外團體旅遊與自助旅行的比例已經接近 8：2）。即使是選擇團體旅遊套裝行程的消費者，也會先上網，打上旅遊目的地

的關鍵詞，就會有許多旅遊達人（部落客）的文章，甚至有前往某旅遊地的懶人包文章可供參考。

因應這樣的趨勢，產生許多新的觀光商業模式，例如 Contiki 網站即是一例（圖 7-39），當在網站上輸入想要前往的城市、日期、停留時間等資訊後，可以找到適合的套裝行程（安排交通、住宿與早餐／部分晚餐），該套裝行程在抵達旅遊目的地後，會有簡單的導覽時間（約一小時至半天），接著就是自由行的時間（同時兼具團體旅遊與自助旅行的優點）。參加 Contiki 套裝行程的消費者，大多是一人旅行，因此這樣的方式可以這些一人旅行的族群，享受套裝行程的好處，又不會受到傳統套裝行程的約束。因此，因應產業趨勢與消費者需求的轉變，將是未來觀光產業需時時注意的部分。

➜ 圖 7-39　半自助旅行社的網頁。

資料來源：www.contiki.com

（二）共享經濟的新商業模式

目前共享經濟在旅遊業的新創服務最廣為人知的就屬於 Airbnb 與 Uber 了，雖然 Airbnb 與 Uber 都還有一些與各國現有法令不容之

處，他們也都積極配合各國法令進行修正中。但新創商業模式總是走在法令之前，共享經濟勢必是未來的重要趨勢，尤其在旅遊業的應用將是不可忽視的部分。不管是 Airbnb 或 Uber，都是創建一個網路平台，讓原本閒置的資源（例如空房或空車），經由該平台的資訊分享（仲介），讓有需要的消費者（旅遊者），可以找到符合需求的服務（房間或車輛）與價格。

➜ 圖 7-40　傳統的計程車經營模式受到 Uber 共享經濟模式的挑戰！

（三）旅遊商品代訂需求

　　智慧型手機的應用程式五花八門，可上網查詢網頁、地圖，亦可使用特定應用程式查詢旅遊地的熱門景點、必吃餐廳、推薦旅館／民宿等。甚至，可以直接使用這些應用程式預定旅館、租車、餐廳訂位，且享有一定折扣。因此，智慧型手機（網際網路）的觀光應用將大幅改變原有的觀光產業商業模式（傳統的商業模式受到網際網路的破壞性創新而委縮，網際網路的商業模式亦將受到智慧型手機的商業模式而逐漸委縮），亦建議觀光產業應及早因應，以在這場新的商業模式競爭裡，得以脫穎而出。

→ 圖 7-41　若能以手機 App 提供預約服務，對於國外觀光客來說，將大為提高便利性（圖為位於捷克庫倫諾夫知名的地窖餐廳 KRČMA V ŠATLAVSKÉ ULICI，該餐廳僅能以電話預約）。

　　除了目前應用廣泛的訂房、訂機票網站外，還有其他的衍生服務產生，例如 KKday 網站可以協助代訂旅遊地的主題樂園、歌劇表演的門票；例如 Niceday 網站可以找到一些很特別、有趣的在地體驗活動。這些新創的旅遊衍生代訂服務，都隨著網際網路／智慧型手機的應用與發展，而逐漸產生，也實質讓消費者規劃旅遊行程日漸便利、豐富與多樣，讓旅遊專業資訊不再被旅遊專業公司壟斷，也直接促成了觀光活動大爆發。

（四）客製化與分眾化

　　過往團體旅遊的套裝行程常是一團 32 人（歐美團）、一團 16 人（東北亞、東南亞團），但近年來，團體旅遊要能達到 32 人、16 人而成團，困難度漸增，開始有 12 人成團的套裝行程出現。但團體旅遊仍有其需求，因此開始朝向客製化的方式發展。也就是消費者有需求時，自組成團（無人數限制），由旅行社的遊程規劃師協助設計套裝行程。

　　主題式的旅遊行程是為特定旅遊族群設計的，例如攝影旅遊、單車旅遊、馬拉松旅遊、滑雪旅遊等。這些特定的旅遊族群有特殊的行程需求，因此在坊間旅行社提供的團體旅遊套裝行程裡，不容易找到符合需求的行程。以攝影旅遊來說，各縣市的攝影學會一次的拍攝行程，若有 30～50 位參加，則需要旅行社協助規劃行程，也需要提供領隊、導遊等服務。以單車旅遊來說，人數不是問題，反而單車的寄送（飛機、巴士或貨車等），才是旅行社需提供專業協助之處。因此，在這些特定的主題（專業）旅遊裡，會有許多小型的利基市場可經營。

➔ **圖 7-42** 全日空星際大戰 R2D2 彩繪機於 2016 年 4 月 16 日首航臺北松山機場，吸引眾多民眾聚集在松山機場週邊地區拍攝。特殊主題的旅遊行程會吸引特定的粉絲踴躍捧場支持（圖為李昀攝）。

（五）行動裝置與技術對旅遊規劃的影響

機票、火車票、各式門票、旅館費用、餐廳費用與各式旅遊商品等，使用行動端支付的比例會逐漸提高。而第三方支付的開放，亦將直接影響旅遊業。例如，在大陸地區風行的支付寶，已開放在臺灣使用。支付寶（螞蟻金服）選擇從陸客最常造訪的寧夏夜市開始行銷，讓陸客在夜市購買小吃時，可用支付寶付費。

螞蟻金服（馬雲的阿里巴巴集團，原本支付寶為提供淘寶網買賣付款使用）以支付寶為核心，善用金流、物流、資訊流，建立可服務各類交易的金融市集平台，結合傳統金融服務機構，讓這些傳統金融服務機構成為服務的提供者（類似電子商務平台裡的賣家），消費者則成為服務的使用者（類似電子商務平台裡的買家）。國外的Paypal、騰訊的財付通均是類似的網路支付服務業者，當行動裝置與行動支付更加成熟後，旅遊將變得更加容易。原本在出發前的旅遊規劃，很多時候將會更加簡化，因為行動裝置可即時查詢最新的旅館、交通、餐廳等現況，並加以預定，所以，將會有越來越多的旅遊者會在旅遊地才決定當時的行程安排。

雖然從事自助旅行的人數（比例）會不斷上升，卻不代表團體旅遊會日趨沒落。團體旅遊仍有其需求，因為不是所有的人都有時間自己安排行程。像是蜜月旅行、家族旅遊，多仍會以團體旅遊為主要考量。但旅行業界仍需對消費者的旅遊需求多加考量，且時時刻刻注意消費者偏好的轉變，進而調整團體旅遊的行程內容，以符合／趨近消費者的需求與偏好，才是因應時代趨勢的正途。

➔ 圖 7-43　科技的進步是為了提升觀光服務品質，但觀光吸引力的根本還是在於特色是否足夠吸引人們願意一去再去（圖為筆者在捷克庫倫諾夫品嚐的披薩，口味簡單、用料單純，但就是好吃，讓人留念不已）。

➔ 圖 7-44　在冰島 Vik 建於 1932~1934 年的維克教堂(Vikurkirkja)，教堂內有一本讓參觀者可以手寫留念的留言本，可以在科技時代留下手寫的回憶，帶來科技設備無法帶給人的溫暖感。

1. 自助旅行市場逐漸成長，是未來觀光產業的主要商機所在，試問政府或旅遊業者應如何因應？

2. 自助旅行規劃裡有三個基本問題需要考量，分別為：(1)選定地點；(2)決定預算；(3)安排時間。試問，若您安排自助旅行時，上述三個基本問題，您會如何考量？

3. 預訂機票、住宿與交通目前有許多的新興管道，試問您會採用哪些方式預訂機票、住宿與交通？

4. 在 M 型化的觀光產業裡，旅遊業者應如何突圍？

參考文獻

李佳蓉與許義忠(2008)女性自助旅行者動機，體驗與旅行後之改變，旅遊管理研究，8(1)：21-40。

梁大慶與張俊斌(2018)便利商店對自助旅行者在遊程中對支持系統之滿意度及忠誠度-以 7-11 便利商店為例，觀光與休閒管理期刊，6：1-12。

陳勁甫與古素瑩(2006)海外自助旅行者動機、知覺價值與市場區隔之研究，中華管理評論國際學報，9(4): 1-22。

陳真真與林清壽(2016)民眾從事國外自助旅遊行為意向之探討，福祉科技與服務管理學刊，4(2)：261-262。

Banerjee, S. & Chua, A. Y. (2016) In search of patterns among travellers' hotel ratings in TripAdvisor, *Tourism Management*, 53: 125-131.

Cohen, E. (2003) Backpacking: Diversity and change, *Journal of tourism and cultural change*, 1(2): 95-110.

Cohen, S. A. (2011) Lifestyle travellers: Backpacking as a way of life, *Annals of Tourism Research*, 38(4): 1535-1555.

Collins-Kreiner, N., Yonay, Y. & Even, M. (2018) Backpacking memories: a retrospective approach to the narratives of young backpackers, *Tourism Recreation Research*, 43(3): 409-412.

Luo, X., Huang, S. & Brown, G. (2015) Backpacking in China: A netnographic analysis of donkey friends' travel behavior, *Journal of China Tourism Research*, 11(1): 67-84.

Uriely, N., Yonay, Y. & Simchai, D. (2002) Backpacking experiences: A type and form analysis, Annals of tourism research, 29(2): 520-538.

 附錄一 　　　　　　　　　　　　　　　　　　APPENDIX

風景景點	行經路線	頭末班車	班距
蘭陽博物館	【131】礁溪車站－東北角風景區外澳站	08:30~17:30	每 30 分鐘一班車
	【觀光景點接駁車】蘭陽博物館－傳藝中心	11:00~16:00	每 30 分鐘一班車
	【觀光景點接駁車】蘭陽博物館－傳藝中心－冬山河親水公園	11:00~16:00	每 60 分鐘一班車
礁溪湯圍溝公園	臺灣好行－礁溪線	08:30~17:30	每 30 分鐘一班車
	【112】二龍社區活動中心－三民國小	08:00~20:00	每 30 分鐘一班車
五峰旗風景特定區	臺灣好行－礁溪線	08:30~17:30	每 30 分鐘一班車
林美石磐步道	臺灣好行－礁溪線	08:30~17:30	每 30 分鐘一班車
宜蘭設治紀念館、宜蘭觀光酒廠	【772】宜蘭轉運站－宜蘭觀光酒廠	08:00~20:00	每 20 分鐘一班車
羅東運動公園	臺灣好行－冬山河線	08:00~19:30	每 60 分鐘一班車
羅東林業文化園區	臺灣好行－冬山河線	08:00~19:30	每 60 分鐘一班車
	【262】博愛醫院－五結	08:00~17:10	五結：08:00、13:00、17:10 博愛醫院：08:15、13:15、17:25

風景景點	行經路線	頭末班車	班距
冬山河親水公園	臺灣好行－冬山河線	08:00~19:30	尖峰：每 30 分鐘一班車 離峰：每 60 分鐘一班車
	【241】羅東後站－南方澳	07:10~17:10	羅東後站：07:10、12:00、16:00 南方澳：08:30、13:00、17:10
	【261】羅東後站－國立傳統藝術中心	10:00~18:00	羅東後站：10:00、14:00、17:40 傳藝中心：10:30、14:30、18:00
	【觀光景點接駁車】蘭陽博物館－傳藝中心－冬山河親水公園	11:00~16:00	每 60 分鐘一班車
國立傳統藝術中心	臺灣好行－冬山河線	08:00~19:30	尖峰：每 30 分鐘一班車 離峰：每 60 分鐘一班車
	【241】羅東後站－南方澳	07:10~17:10	羅東後站：07:10、12:00、16:00 南方澳：08:30、13:00、17:10
	【261】羅東後站－國立傳統藝術中心	10:00~18:00	羅東後站：10:00、14:00、17:40 傳藝中心：10:30、14:30、18:00

風景景點	行經路線	頭末班車	班距
國立傳統藝術中心	【觀光景點接駁車】蘭陽博物館—傳藝中心	11:00~16:00	每 30 分鐘一班車
	【觀光景點接駁車】蘭陽博物館—傳藝中心—冬山河親水公園	11:00~16:00	每 60 分鐘一班車
梅花湖風景區、仁山植物園	【281】羅東後站—仁山植物園	08:00~16:00	羅東後站：08:00、11:00、15:00 仁山植物園：09:00、12:00、16:00
蘇澳冷泉、南方澳豆腐岬	【121】蘇澳火車站—豆腐岬風景區	09:00~18:00	每 30 分鐘一班車

備註 1：臺灣好行－冬山河線尖峰時段為：9:00~10:30、11:30~13:00、15:00~17:30。

備註 2：相關交通資訊可於「宜蘭勁好行」網站(http://e-landbus.tw)查詢；另可下載「宜蘭勁好行」App，即可利用手機獲得即時乘車資訊。

附錄二 APPENDIX

■ 臺灣歷年開放打工度假簽證一覽表 1

國家	國家（原名）	簽定日期	名額	年限
澳洲	Commonwealth of Australia	2004 年	無名額限制	1 年，可延第 2 年，e 簽
紐西蘭	New Zealand	2004 年	600 人	1 年，e 簽
日本	日本國	2009 年	6000 人	1 年，分 2 梯次
加拿大	Canada（英語） Canada（法語）	2010 年	1000 人	1 年，分 3 種
德國	Bundesrepublik Deutschland	2010 年	200 人	1 年
韓國	대한민국（韓語） 大韓民國（韓語漢字）	2010 年	400 人	1 年，簽證免費
英國	United Kingdom of Great Britain and Northern Ireland	2012 年	1000 人	2 年
愛爾蘭	Republic of Ireland（英語） Poblacht na hÉireann（愛爾蘭語）	2013 年	400 人	1 年

國家	國家（原名）	簽定日期	名額	年限
比利時	Koninkrijk België（荷蘭語） Royaume de Belgique（法語） Königreich Belgien（德語）	2013 年	200 人	1 年
匈牙利	Magyarország	2014 年	100 人	1 年
斯洛伐克	Slovenská republika	2014 年	100 人	1 年
波蘭	Rzeczpospolita Polska	2014 年	200 人	1 年
奧地利	Republik Österreich	2015 年	50 人	1 年

資料來源：http://www.lym.gov.tw/、https://zh.wikipedia.org/wiki/工作假期簽證

永續觀光發展：地理的觀點

TOURISM
GEOGRAPHY

　　隨著全球觀光產業預計以每年 4%的速度持續增長，觀光產業將成為全球最大的產業。許多國家（尤其在最低度發展國家(Least developed country, LDCs)）已將發展觀光產業，作為國家經濟發展的重點策略。隨之而來的重要問題是，如何確保觀光發展帶來在經濟上的好處，可以為這些國家（城市或旅遊地）建立永續性的發展，而非在一窩蜂熱潮下的發展假象，等到觀光人潮退去後，卻留下已破壞且無法恢復的環境。

➜ **圖 8-1**　觀光發展帶來工作機會，也讓旅遊地的經濟有成長的機會（照片為日本京都嵐山的人力車）。

➜ **圖 8-2**　捷克的人力車，與日本人力車形式不同。

永續觀光(Sustainable tourism)已經成為新世紀最重要的觀光趨勢，聯合國世界觀光組織(the United Nations World Tourism Organization, UNWTO)提出永續觀光的有效管理已經對於經濟發展做出正面的貢獻。永續觀光發展(Sustainable development of tourism)（世界觀光組織的定義）為符合現在旅遊者與主要區域的利益，於此同時保護與促進未來的機會。

➜ **圖 8-3** 自然景觀讓人身心舒暢，照片為加拿大溫哥華 Stanley Park 的 Beaver Lake。

➜ **圖 8-4** 馬路旁的 Beaver Lake 指示牌，以最簡單的形式製作，且油漆已斑駁。

→ 圖 8-5　Beaver Lake 的解說牌。

　　在 2004 年 3 月的國家地理旅行家(National Geographic Traveler)
一書裡，以六項指標評估全球 115 個旅遊地的觀光永續性(Tourism
sustainability)，這六項指標為(Edgell Sr. et al., 2011)：

1. 環境狀態(Environmental conditions)。

2. 社會／文化整體性(Social/cultural integrity)。

3. 歷史建物狀態(Condition of historic structures)。

4. 美學(Aesthetics)。

5. 觀光管理(Tourism management)。

6. 展望(Outlook)。

　　世界觀光旅遊委員會(World Travel & Tourism Council, WTTC)是
另一個確認永續觀光重要性的國際性組織，在 2003 年 7 月公布了
「新觀光的藍圖(Blueprint for New Tourism)」，強調了夥伴關係在觀光
產業推展永續觀光發展的重要性，觀光產業的良好發展應奠基在中央

政府、地方政府、非政府組織(Non-Government Organization, NGO)與在地企業的共同合作上，尤其蓬勃發展的觀光產業應促進在地有許多中小企業，才能提供在地居民優質的工作機會，並直接刺激在地的商業供應鏈成型，如此才能對永續觀光發展有直接的助益。因此，有三項原則：

1. 政府認知觀光旅遊的最高優先性。

2. 商業與在地居民、文化與環境共同均衡經濟發展。

3. 共享長程的成長與繁榮。

　　未受控制的觀光成長只會帶來短期利益，通常會造成環境、經濟與社會（觀光發展的重要基礎）的長期傷害。但若能對觀光發展進行適當的規劃與管理，對旅遊地的主要社區有帶來長期經濟利益的可能性（對偏鄉地區可減輕貧困），也會帶來保育自然與文化遺產的機會。期盼永續觀光發展的概念可以深入人心，為旅遊地的觀光發展帶來永續的契機。

→ **圖 8-6**　觀光發展對提振鄉村地區經濟扮演重要角色，照片為日本江之電與平溪線共同行銷的宣傳海報。

第一節　發展小眾旅遊模式

　　大眾旅遊(Mass tourism)起始於二次世界大戰後的飛機商業載客快速成長，使得社會大眾得以搭機前往遠處（跨國、跨洲、越洋等）從事旅遊活動，直接促成了旅遊業的快速發展。大眾旅遊發展至今，強調以量制價、標準化等，讓旅行成本下降、旅遊品質獲得一定程度的保障，讓社會大眾可藉由特定行程前往熱門旅遊地從事旅遊活動。

→ **圖 8-7**　城市旅遊常見的觀光巴士，照片為挪威奧斯陸的城市賞景觀光巴士 (City Sightseeing Oslo)。

　　大眾旅遊往往會促成熱門旅遊地的觀光人次持續上升、增加人潮的集中程度，對觀光環境會造成一定程度的破壞，因此替代旅遊(Alternative tourism)逐漸出現在旅遊市場上。例如，近年來在臺灣捲起風潮的生態旅遊(Ecotourism)，即屬替代旅遊的一種類型。但需要注意的是，替代旅遊是解決大眾旅遊問題的一種替代方案，不代表大力發展替代旅遊就是最佳解決方案。此外，大眾旅遊也不代表著對旅遊地是只有負面價值，大眾旅遊與永續觀光發展仍存在著並存的可能

性。全球的觀光發展趨勢為：1.旅遊市場持續擴大、2.新旅遊形式的
發展（自然、野生動物、鄉村與文化旅遊）、3.在傳統遊程裡引入新
的規劃概念。若能在這樣的發展趨勢裡，嘗試找出永續觀光發展可以
施力之處，將有重要的貢獻。以下針對生態旅遊、文化旅遊與遺產管
理、以社區為基礎的永續旅遊與綠色旅遊等四種新旅遊形式進行介
紹，期盼能讓大眾對於新的旅遊型式有更多的瞭解，也希望能為永續
觀光發展找出更多的可能性。

➜ 圖 8-8　挪威聖壇岩(Preikestolen, Pulpit Rock)上拍照留念的旅遊者（該地屬
　　　　　自然旅遊形式：甚少人工設施，旅遊者僅能以登山健行方式來回）。

➜ 圖 8-9　挪威聖壇岩周圍沒有任何的護欄，與其下的峽灣有高達 604 公尺的
　　　　　高差，呈現了自然景點減少人為設施的觀念。

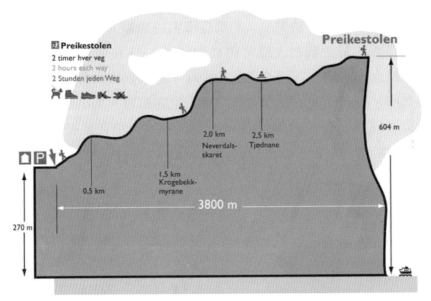

→ 圖 8-10　聖壇岩的步行資訊，也呈現了聖壇岩與峽灣的垂直落差達 604 公尺。

一、生態旅遊

　　生態旅遊主要強調兼顧旅遊者、社區與旅遊業者之間的多贏，以求朝向永續發展方向邁進。當中，最重要的部分在於政府應協助當地社區可獲取經濟利益，且承諾保育與發展的均衡。一般來說，生態旅遊的發展多傾向讓旅遊者接觸原野的時間增加，所以讓具有自然美景、野生動物棲地或荒野的旅遊地創造了新的發展契機。但也因此，環境保育（包含自然與人文環境）應是發展生態旅遊的重要前提。

　　此外，中國自 1990 年代的經濟高速成長，形成了龐大的中產階級群體，使得中國逐漸成為世界最大的客源地與旅遊地（但旅遊者的人均消費仍待提升）（WTTC, 2018）。而在 13 億人加入全球旅遊市場後，也為市場帶來強大的成長力道。也因此，在可預見的未來裡，可

見當旅遊市場逐漸擴大時，因自然環境有一定的環境承載量，導致面臨的壓力也逐漸增大。如何從永續發展(Sustainable development)的觀點思考環境、經濟、社會等面向因發展觀光而面臨的問題，將是逐漸重要的議題。

　　發展生態旅遊需要兼顧理想與現實之間的衝突，建立明確的生態旅遊準則以兼顧：1.鼓勵保育；2.提供當地居民利益。生態旅遊創造了減少旅遊資源過度消耗的可能性，但因為旅遊業的投資者多數仍以獲取最大利益為優先考量，所以也要注意：1.消耗資源；2.創造廢棄物；3.需要某些公共設施。但旅遊者選擇從事生態旅遊，仍是以娛樂、休閒為其主要目的，所以也造成管理上的困難度。面對此種艱難狀況，由政府主導多多促成旅遊者、社區與旅遊業者之間的溝通，有其必要性。

➜ 圖 8-11　七股潟湖搭漁筏遊湖的牡蠣養殖解說。

➜ 圖 8-12　七股潟湖搭漁筏遊湖的生態解說。

→ 圖 8-13　七股潟湖搭漁筏，在漁筏上的現烤牡蠣。七股潟湖是發展生態旅遊的最好場域，可有效兼顧旅遊者、社區與旅遊業者之間的需求，創造三贏局面。

→ 圖 8-14　七股潟湖的牡蠣養殖，退潮時露出的牡蠣與牡蠣架（竹竿製成）。

　　為了達成生態旅遊，可藉由具有整合(Integrated)、整體性(Holistic)、協調的(Coordinated)與合作(Cooperative)的方式，納入所有的權益關係人(Stakeholder)與地區內相關的經濟活動。除了考量環境

承載量評估(Assessment of carrying capacity)，也可以進行成本／效益分析(Cost/Benefit analysis)，以求達成經濟發展、觀光發展與環境保育的平衡。在評估旅遊地觀光發展成效時，不能僅從訪客數或收入來看，還需納入自然保育（例如，國家公園）與文化保存（例如：遺產旅遊）等成效共同評估。評估的項目也可包括停留時間、體驗品質、自然或文化資源保育狀況…等等，讓旅遊地觀光發展成效評估可以更具有整體性。

➔ 圖 8-15　南非好望角位於桌山國家公園，只能遠眺，無法登上好望角，以維持其自然環境狀態。

➔ 圖 8-16　南非好望角的纜車，可登上好望角燈塔的觀景台，遠眺好望角。

➡ **圖 8-17** 日本嵯峨野觀光鐵道戴天狗面具的服務人員現場表演（文化旅遊）。

➡ **圖 8-18** 日本嵯峨野觀光鐵道戴天狗面具的服務人員遇到小孩會改戴麵包超人面具，避免嚇到小孩。

　　生態旅遊在歐洲(Ecological Tourism in Europe, ETE)於 1991 年在德國波恩成立，目的在於支持歐洲、德國永續觀光產業的發展，其網址為：http://www.oete.de，可上網瀏覽參考他們的做法。ETE 的計畫與實施示範項目聚焦於立基於對環境或社會友善旅遊活動的區域發展，大多位於保護區或山區。綠色行李箱是 ETE 的組織標誌，亦代表了自 1991 年以來，具有此生態標誌的旅行與觀光服務是對環境與社會友善、負責的。

二、文化旅遊與遺產管理

　　旅遊業在許多國家對經濟發展有著卓越的貢獻，但旅遊業是否也能在促進經濟發展的同時，增進旅遊者對地方、社區與文化的瞭解

呢？是否也能讓旅遊者在體驗某個國家的自然或文化遺產時，也對該國家產生正面的印象呢？

　　許多旅遊地的手工藝品與節慶對當地居民有特別的意義與重要性，也反映了人類歷史的多樣性（許多已成為知名世界文化遺產景點）。因此，藉由推動文化旅遊(Cultural tourism)可以解決上述的兩個問題，除了促進經濟發展外，還可增進旅遊意象（增進地方、社區與文化的國際瞭解）。將文化資產（如具有世界文化遺產的景點、歷史古蹟等）作為旅遊地的旅遊意象時，可吸引旅遊市場裡的某些旅遊者，但也需要瞭解引發多數旅遊者前來該旅遊地動機的多樣性。換言之，以目前的旅遊市場狀態，文化旅遊可作為旅遊意象之一，但不見得適合作為主要旅遊意象。

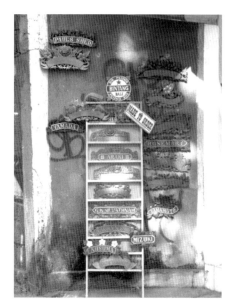

➡ **圖 8-19** 峇里島的手工藝品極具特色，可依據客人需求客製化。

➡ **圖 8-20** 峇里島的手工藝品有特殊的用色與圖案。

➜ 圖 8-21　捷克的 Tlec 的磁磚裝飾品，圖案引人入勝。

➜ 圖 8-22　捷克最有名的刺蝟筆。

　　推動文化旅遊可從「供給」、「需求」與「行銷」三個面向來分析：

1. 供給

　　供給層面需視「文化意涵(Cultural manifestation)」是否為旅遊市場接受，在地文化的旅遊發展需從觀光永續性的面向進行評估，意謂

著需要與在地的權益關係人一同進行（特別是會影響彼此收益高、低者）。但若要達成客觀、公正的旅遊評估，需由專業局外人進行為佳（避免由在地人士進行，容易受到權益關係人的影響）。

2. 需求

社會大眾轉變成為旅遊者，在其背後有著各式各樣的旅遊動機與決策。多數時候，旅遊者會期待一個旅遊地具有多樣的旅遊意象，而文化旅遊資源可成為多樣旅遊意象的其中之一。當該文化旅遊資源具有特殊的文化與歷史意義時，則能創造獨特的旅遊需求，例如中國的萬里長城即是最佳例證，可成為主要的旅遊意象。

3. 行銷

因為多數旅遊者從事旅遊活動的主要目的，就是休閒、娛樂、放鬆心情等，所以推動文化旅遊需要以輕鬆簡單的方式，讓人們瞭解文化特色，避免沉重有壓力的方式進行。一般來說，會以文化體驗與其他旅遊者體驗交疊穿插的方式進行安排。

旅遊活動是商業活動的一環，所以文化旅遊資源（景點／商品）也需要從商業的觀點進行行銷。例如，規劃妥善的套裝行程，讓文化旅遊資源更具有吸引力。對文化旅遊資源來說，若能聚焦在適當的目標市場，且邀請知名旅遊作家、部落客等，撰寫推薦／介紹文章，可適度地打開知名度、營造正面的旅遊意象。此外，若能規劃文化景點的旅遊路線、安排便利旅遊者的各項公共設施，也關注旅遊者的健康與安全，都會對提升文化旅遊熱度有所助益。

➡ 圖 8-23　捷克布拉格的查理大橋，是當地重要的文化資產，具有成為主要
　　　　　旅遊意象的潛力。

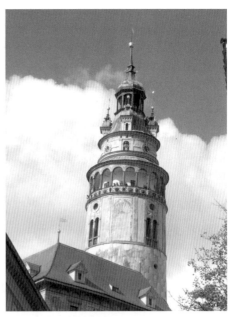

➡ 圖 8-24　捷克布拉格查理大橋上的
　　　　　耶穌與十字架雕像。

➡ 圖 8-25　捷克庫倫諾夫的彩繪塔，
　　　　　為當地著名的地標。

→ 圖 8-26　捷克庫倫諾夫彩繪塔的模型。

　　要推動文化旅遊，必須同時關注文化資產保育的課題。聯合國科教文組織推動世界遺產（World heritage，另譯世界襲產）的甄選、保護與管理，截止 2018 年 7 月的第 42 屆世界遺產年會，目前共有世界遺產 1092 項（文化遺產 845 項、自然遺產 209 項、複合文化與自然遺產 38 項）。這些列入世界遺產名錄者，多已成為熱門旅遊地。

　　我們可從世界文化遺產的發展經驗，進一步思考如何推動文化旅遊。各國或各縣市可依據各自擁有的文化資產進行旅遊資源調查、評估、登錄、分類、管理與保育（保護與復育），建立屬於各國或各縣市的文化遺產名錄，且可據此推動文化旅遊（與推動文化資產保育）。推動文化旅遊時，需要注意文化遺產景點的交通便利性（易達性）、位置是否偏遠、適宜的停留時間等，讓文化遺產景點也能與其他具有吸引力的熱門景點，可以共同組成具有聚集效應的旅遊地（景區）。

三、社區為基礎的永續旅遊

以社區為基礎的永續旅遊(Community-based sustainable tourism, CBST)的出現，是為了減低偏遠、鄉村地區受到旅遊的負面影響，也希望社區能自給自足，甚至希望能提高收入、改善生活水準。以社區為基礎的永續旅遊和生態旅遊、文化旅遊意義不同，主要的差異在於強調「社區」的主體性。在以社區為基礎的永續旅遊裡，關注：(1)社區依循傳統保護自然環境；(2)維持既有的生活方式（傳統的農業、文化、服飾等）；(3)發展社區青年的領導能力（讓社區青年得以傳承，成為社區領袖）；(4)避免藥物濫用與防治愛滋病等（營造安全健康的旅遊環境）；(5)自然資源管理與保育。

泰國的 Local Alike(https://localalike.com/)是一間以永續觀光為目標的社會企業，協助鄉村的社區發展在地旅遊，讓在地居民自己當老闆、協助他們建立與負責旅遊行程、自行分配旅遊收入與建立社區發展基金，讓在地社區可永續地經營旅遊事業。Local Alike 將社區發展旅遊事業分為三個階段：1.發展階段：教育社區居民永續觀光相關知識、共同討論旅遊行程設計，且找出該社區發展旅遊行程需要解決的問題。2.體驗階段：由 Local Alike 協助社區居民帶領訪客進行旅遊行程、完成旅遊體驗。3.市場階段：由 Local Alike 行銷該社區的旅遊行程，由社區居民完成訪客的所有行程。

其中，最重要的是，10%的社區旅遊收入與 5%的 Local Alike 營運利潤會投入社區發展基金，以協助解決當地的重大環境與社會問題，例如汙染物處理、教育、基礎建設、醫療照護等。此外，Local Alike 也建立了完善的財務追蹤系統，用來關注該社區是否可以善用財務資源，以確保該社區的永續自主經營能力。

司馬庫斯的案例

　　司馬庫斯，位於尖石鄉偏遠山區的泰雅部落，一個曾經只剩 134 人的小村落，過去因為開發上的落後與地理上的阻隔，一度被稱為「黑色部落」。在 1979 年才擁有電力，是全台最後一個有電的村落，也是全台最後一個通車的村莊。

　　司馬庫斯在 1991 年時發現巨木群、1995 年開通聯外道路，也開啟發展觀光的契機。但發展觀光卻面臨著外來財團進入部落，可能對部落的未來造成難以評估的衝擊。經過多年的討論，司馬庫斯部落決定朝向部落土地共有共管的方向發展，決議不將土地賣給外來財團，由部落成立「司馬庫斯部落勞動合作社」，由部落內的族人共同規劃、共同經營司馬庫斯的觀光事業，也共同分享事業所得利益。

　　司馬庫斯創造了可以永續發展的契機，建立了良好的社群組織（合作社），增進社員彼此之間的社會關係，互相扶持，除了追求利潤之外，也增進了組織運作的穩固與可持續性。司馬庫斯的發展經驗可以其他社區，未來若要發展以社區為基礎的永續旅遊一個好的參考案例。

四、綠色旅遊：朝向永續的未來

　　綠色旅遊(Green tourism)強調觀光活動須降低對環境的負擔、對環境友善，相較於永續觀光、生態旅遊或其他關注環境的旅遊活動類型（或替代旅遊）而言，應是較佳的選擇。因為對旅遊者而言，綠色旅遊擁有較為容易且具體的實踐方式，在推廣上比較容易成功。

　　聯合國環境計畫署(United Nations Environment Programme, UNEF, 2012)建議可將下列幾點置入綠色旅遊策略裡：

1. 碳排放減量。

2. 生物多樣性保育。

3. 廢棄物管理（減少潛在廢棄物與增加回收）。

4. 水供給（減少耗損與廢水再使用）。

5. 考量與減輕社會文化遺產的影響。

（一）蘇格蘭的發展經驗

蘇格蘭的綠色旅遊經營計畫(the Green Tourism Business Scheme, GTBS)是目前推展較為具體且全面者，其網址為：http://www.green-business.co.uk/。延續著 GTBS，推出「變化的旅遊架構(the Tourism Framework for Change)」聯合行動計畫，鼓勵當地步道資訊 (information packs on local walks)、景點與活動、公共運輸與當地動植物解說資料，鼓勵旅遊企業回收玻璃、紙張、紙板、鋁、鐵與庭院廢棄物，並將本地農民的生產產品提供給鄰近的酒吧、餐館或外地市場。

（二）發展綠色認證制度

發展綠色認證(Green Certification)是用來指導旅遊業在環境管理的發展方向，且讓旅遊者在旅行中學習認識自然、保護自然、不破壞自然生態平衡，是要讓經營者和旅遊者共同提高環保意識。對旅遊者來說不僅是享樂體驗，而且也是一種學習體驗，不是單純地利用自然環境，而是依靠自然和旅遊中對自然帶有敬畏感和環保意識的基礎上進行的旅遊，增加了旅遊者與自然親近的機會，深入在人們的生活中。而與環境或生態相關的認證或標誌眾多，例如環境教育基金會 (Foundation for Environmental Education, FEE)推動的藍旗、綠色鑰匙，還有蘇格蘭推動的綠色旅遊經營計畫等。

綠色旅遊（Green Tourism）
強調觀光活動須降低對環境的負擔、對環境友善。

觀光客從事綠色旅遊的第一步如下：

 旅遊住宿時隨手關燈、關電器、關暖氣或冷氣
發揮節能減碳之作用

 旅遊時搭乘公共交通工具、步行或騎自行車
環保又健身

 尊重自然、垃圾不落地，避免山林火災之發生

 旅遊時購買當地出產之產品，
到選用當地食材之餐廳用餐
支持、鼓勵社區發展

 旅遊時攜帶購物袋，購買時紀念品時避免過度包裝
並支持資源回收之工作

➔ 圖 8-27　踏出實踐綠色旅遊的第一步。

The Green Tourism Business Scheme, GTBS

蘇格蘭推展綠色旅遊評估標準的10個面向

1.**強制**：遵循環境法規且承諾對環境持續性的改善

2.**管理與行銷**：呈現良好的環境管理，包含員工意識、專業訓練、監測與記錄留存

3.**社會參與和溝通**：藉由多樣管道進行消費者環境行動的社會參與和溝通，例如綠色政策、在網路展示環境工作成果、教育、社區和社會計畫

4.**能源**：照明效率、暖氣與電器、絕緣材料（隔熱、隔音等）與使用再生能源

5.**水資源**：效率，例如好的養護、低耗能電器、沖洗、雨水收集與環保清潔劑

6.**採購**：環境友善產品和服務，例如產品以回收材料製成、使用和推廣當地食材和飲品、使用森林管理委員會（Forest stewardship council, FSC）認證的木製品

7.**廢棄物**：鼓勵消除、減少、再利用、再循環的原則以追求減量，例如回收玻璃、紙張、卡片、塑膠及金屬、供應商的回收協議、配量系統（dosing systems）、堆肥

8.**交通**：藉由鼓勵當地與國家公共交通服務、租用自行車、步行（local walking）與騎自行車等方式，減少遊客的汽車使用量，並使用替代燃料

9.**自然和文化遺產**：實地檢測的目的在於增加生物多樣性，如野生動物保護、原生物種的成長、巢箱、為旅客提供鄰近野生動物的資訊

10.**創新**：沒有被其他項目涵蓋，卻能提高企業在永續發展的任何良好和最佳的實踐行動

➜ 圖 8-28　蘇格蘭綠色旅遊評估標準的 10 個面向。

　　蘇格蘭的綠色旅遊經營計畫是目前在綠色旅遊裡，推展較為具體且全面者，亦是英國規模最大的觀光環境認證計畫。GTBS 在其網站上公布超過 150 種旅遊產業可對環境友善的方法，並提供三個級別的認證（金、銀、銅牌），依據不同的旅遊產業類型評估企業如何透過各種對環境友善方式，減輕旅遊帶給環境的影響。GTBS 在蘇格蘭的會員包含了各種不同類型的綠色旅遊服務提供者，例如旅遊景點、旅遊產業經營者、旅館、民宿、會議設施、餐飲機構等。

　　在蘇格蘭推展綠色旅遊評估標準的 10 個面向，是為了提供旅遊產業有個依循的方向，瞭解如何提供高品質服務又能兼顧對環境友善的作法，因此開發綠色旅遊準則須考量廣泛的社會與環境因素，並納入最新的科技發展觀念與技術。尤其，旅遊產業裡的每個企業類型都是有所差異的，因此準則的開發也必須具有彈性。

第二節　永續觀光發展的整體規劃

　　永續觀光發展的目的在於發展觀光時，希望能降低對於自然與人文環境的負面衝擊，並增進旅遊地的經濟發展，且讓旅遊地的觀光事業持續性地發展、長久維繫。永續觀光發展不僅注重環境保育，也強調了對旅遊地經濟發展的支持，也同時關注旅遊地的社會與文化發展。

一、整體規劃

　　要達成永續觀光發展，將整體規劃(Integrated planning)的概念落實在旅遊地的觀光規劃裡是必要的。此外，亦需讓整體規劃、永續發展與觀光等概念之間保持關聯性，才容易透過規劃促成永續觀光發展

的有效實踐。整體規劃屬於一種管理方法，用以解決真實世界日益增加的複雜性問題。

若能有效進行觀光整體規劃，則可具有：1.提供工作機會，特別是具有多樣化經濟結構，對於旅遊地的永續觀光發展非常有幫助；2.因能吸引國外旅遊者前來旅遊地，所以可從國外旅遊者在旅遊地的消費產生收入；3.觀光發展可成功刺激當地商業與工業的成長；4.政府與企業的投資帶來整體環境的改善，使得當地居民能享受到公共建設、便利服務與旅遊設施等，有效提升生活水準；5.保護易受影響的環境、文化與社區，避免因為觀光發展而受到負面影響；6.產生與維持旅遊地受歡迎且遍及全球的旅遊地意象等六項效益。

規劃(planning)是強調產出具體行動方案前的構思過程，於此構思過程擬定的具體實際行動方案稱為「計畫(plan)」。所以規劃為因，計畫是果。整體規劃的兩個面向：(1)水平面(horizontal)：遍及不同的決策面向與計畫；(2)垂直面(vertical)：包含同一個決策面向與計畫的組成要素。在進行整體規劃時，需同時考量水平面與垂直面，達成旅遊活動與各決策面向、各計畫之間的良好平衡，讓旅遊活動得以連續不斷的進展。

採用觀光整體規劃方法的基礎在於需要兼顧：1.確認有一定數量合適可行的替代方案；2.確認所有可能相關的因子，並且盡可能地在規劃時考量周全；3.符合主要社區與政府的策略目標；4.使經濟、社會、環境、文化、組織目標相搭配；5.維持旅遊地初始吸引力(primary attractiveness)；6.維持旅遊地的競爭力；7.讓旅遊發展的層級與形式與可用資源和諧；8.達成規劃解決方案時，需確認仍維持旅遊地的特定認同。若能考量到上述八點，則進行觀光整體規劃方能邁向成功之路。

二、觀光整體規劃的主要考量

觀光整體規劃需要考量什麼呢？主要有：

1. 不同空間層級（區域、旅遊地、景區／景點）旅遊規劃之間的連結：整體規劃當然需要整合、考量不同空間層級的旅遊規劃，才能具有整體性、一致性，又保有各自的獨特性。

2. 考量自然環境、主要社區、原住民文化(indigenous culture)與當地（區域或國家）經濟之間的關聯：發展觀光勢必帶來在經濟上的成長，卻也同時會帶來對自然與人文環境的負面影響，均衡且達成多贏，是在觀光整體規劃裡需要注重的。

3. 觀光發展對土地所有權、使用權、土地與財產價值、替代性或替代使用的影響：政府的土地政策決定了觀光發展是否會對房地產產生劇烈的影響，換言之，維持穩定的房地產價格，避免房價炒高，帶來旅遊業經營不易的負面影響是政府的重要責任。

4. 特定旅遊發展（名勝、餐館、購物、旅遊服務、遊憩與娛樂、健康與緊急逃生設施、保全系統與旅遊吸引力）：在進行規劃時，需要審慎評估該旅遊地的觀光發展特色為何？集中資源（人力、物力與財力等）在發展重點上即可。

5. 旅遊相關公共建設（交通運輸、水資源供給、能源與電力供給、廢棄物處置、汙染控制與通訊設施）：旅遊相關公共建設的完善，也是旅遊地發展的成敗關鍵，也是旅遊地觀光發展是否能朝向永續化邁進的關鍵。

6. 旅遊發展對經濟、環境、主要社區、自然／文化遺產等的評估（包含環境承載力評估）：規劃前若能完成評估工作，則會對各項規劃

項目對旅遊地產生的負面衝擊有清楚的掌握，自然可在規劃時盡可能地減少負面衝擊。

7. 國際協議、條約與議定書的責任：近年來國際間對人類發展造成的全球環境衝擊有越來越多的共識，旅遊地的發展必須要依循國際共識，避免成為全球輿論撻伐的對象。

8. 政府與代理機構、旅遊業者、利益團體、主要社區、原住民社區與開發業者（其他非旅遊產業者）的連結：政府旅遊發展的權益關係人之間取得良好的互動、互信基礎，對於規劃工作有重要的幫助，可減少阻力、增加助力，更可在瞭解各方需求的狀況下，做出最好的規劃內容。

9. 對經濟部門的影響，特別是初級產業（農業、林業、採礦與漁業），部分的二級與三級產業（工業、交通、商業與服務業）：觀光發展若能與旅遊地的產業有良好的搭配，則可收相得益彰之效。例如近年來，臺灣持續推動的觀光工廠與體驗 DIY、自採農作物（如草莓、毛豆等），正是最好的佐證。

10. 對運輸與公共建設系統、區域發展與資源使用與分布的衝擊：大量旅遊者來往旅遊地，勢必會造成資源排擠效應，妥善安排與規劃，可以減少資源排擠效應，增進資源使用效率。

11. 主要社區的旅遊體認：並非所有人均支持觀光發展，因為觀光發展會帶來擁擠人潮、房價上漲、民生消費物價上揚、噪音等問題。若可讓旅遊地的主要社區支持觀光發展，可讓旅遊者前來旅遊地時，受到良好的接待。

12. 資金、市場、行銷與資訊（行動）科技：觀光發展需要資金的挹注，在發展初期往往會有資金不足的狀況，如何善用低成本的行

銷，向市場達成良好的行銷成果，有待資訊科技的妥善應用。近年來行動科技（智慧型手機的普及）與物聯網的發展，也帶來了行銷與管理方式的質變與量變。

要能讓整體規劃成功，則需要注意：

1. 前期規劃（包含短與長期規劃經驗）：也許還有三年、五年才能真正展開正式的整體規劃，但可進行前期規劃，做好準備工作、累積經驗。

2. 適當界定區域界線：確切的區域界線讓整體規劃有具體的空間範圍。

3. 健全的觀光資料庫：有完善的資料，方能達成最縝密的分析，提供決策者正確的決策資訊。此外，可定期監測與更新資料庫。

4. 有效與稱職的領導階層（包含受到良好財務與技術支援的人員）（此部分往往是最容易受到忽略的）。

5. 深入參與規劃過程的主要社區：與社區保持良好的互動，時時採納、考量社區建議，可增進社區的支持力量，也增加整體規劃成功的機會。

6. 具體的、有時間性、空間性的目標與詳細的行動計畫：除了讓參與整體規劃的旅遊地居民有一可依循的時間表外，也讓執行者得以據此依照時程完成各個計畫。

7. 保持彈性：規劃結果並非一成不變，當有新的機會（時局變化）、犯了錯誤或做了不正確的分析等，需要可以重新調整規劃內容。

8. 專責機構負責提出、協調與執行計畫與方案，保持和其他機構與政府部門的關係，定期審查、查帳與提出進度報告。

9. 有效立法（可執行的法律）：有些規劃必須有法律的協助，方能達成。例如，設立國家公園，也制定了國家公園法，讓國家公園的經營管理有法律的保障與依循。

10. 有 5 至 10 年的耐心等待成果出現：從規劃到落實，再到成果出現，需要一段時間的等待。但在這過程裡，往往社會上會出現許多質疑的意見。如何判斷需要堅持，亦或是如同第 7 點出現的狀況，則需要眾人的智慧，共同決定、共同承擔。而這也正是規劃要能真正看見成效，最困難之處。

三、政府採用整體規劃可用的指南式準則

對政府來說，有哪些在進行整體規劃時可用的指南式準則呢？

1. 在不同的空間層級（旅遊區域、旅遊地與景區／景點）都需要旅遊規劃，規劃內容包含：一般旅遊地區計畫、都市旅遊計畫與旅遊設施的土地使用規劃（也包含景點規劃）等。

2. 國家與區域政策相當重要，但地方政府與當地社區對自我最瞭解，並能使當地資源做最佳化使用，因此呼應地方分權(decentralization)的趨勢，讓中央政府將更多政策、規劃與管理權責交給地方政府。此外，旅遊規劃與其他開發過程有更多的社區參與是目前的重點趨勢。

3. 在相同國家或區域裡，不同地點的環境與社會經濟狀況常有很大的變異（常在市的行政層級下），因此對於旅遊地尺度的旅遊規劃、經營與管理重要性認定逐漸增加。

4. 旅遊研究、教育與訓練（也包含旅遊行銷、提供資訊服務與其他管理功能）（通常在旅遊地尺度的層級舉辦）。

5. 對旅遊者的提醒：需要瞭解當地習俗、服裝傳統與社會行為，以避免造成文化衝突與糾紛。

6. 提倡無障礙旅遊(barrier-free tourism)：行動不便者(people with disabilities)、與年輕孩童一同出遊的家庭與銀髮族等三個旅遊族群逐漸成為旅遊市場的重要組成，滿足他們對旅遊的需求成為不同旅遊地的競爭要項。多數旅館、交通設施與景點並未注意到這三個旅遊族群的需求。

　　規劃沒有特定的標準作業流程，因此提供上述 6 點指南式準則作為政府或接受政府委託單位，在進行整體規劃時的參考。期盼能在可見的未來，有更多足供參考的指南式準則產生，讓規劃者在進行觀光整體規劃時，有所依循。

第三節　永續觀光管理：地理觀點

一、旅遊地與生態系統概念

　　六個主要生態系統(Ecosystem)類型：**海岸與海洋生態系統、淡水生態系統、草地生態系統、森林生態系統、人工(man-made)生態系統**（以農業與養殖為基礎）與**都市生態系統**。從社會－經濟面向來看，生態系統提供了自然服務(natural services)，例如生產、控制、循環、自淨、過濾、緩衝、搬運、休憩與安全等等。因此很適合將旅遊地(Tourist destinations)視為生態系統，則可將生態系統的相關概念引入，對於朝向永續觀光管理非常有幫助。

→ 圖 8-29　都市生態系統：加拿大溫哥華。

→ 圖 8-30　淡水生態系統：位於宜蘭的松蘿湖。

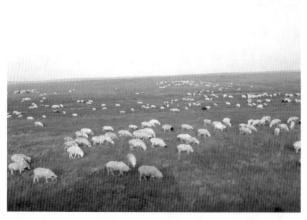

→ 圖 8-31　草原生態系統：東內蒙古的草原與羊群。

Müller & Windhorst(2000)針對不同空間尺度下生態系統的調節、生產、資訊與輸送功能提出了一份較為完整的列表，讓人們得以瞭解生態系統運作的各項功能與其空間尺度之間的關係為何。這 4 項生態系統功能詳述如下，對於在永續觀光管理（從生態系統功能的角度）提供了可參考的管理方向。

1. 調節功能(Regulation functions)：與生態系統的承載力相關，調節功能是基本的生態過程，維持地球上生物生存環境的恆定。這個環節與生態交互作用直接相關，也是地球上所有生命系統不可或缺的功能。

2. 生產功能(Production functions)：自然環境對人類提供許多可供利用的自然資源，對人類社會而言生態系統的生產目標是希望能從中獲取社會需要的貨物與產品，可粗略地區分為三大類：(1)天然資源；(2)野生動物資源；(3)農業資源。

3. 資訊功能(Information functions)：這屬於比較抽象的概念，在社會與自然間的資訊流動與其效應可透過下面這段話描述：「生態系統藉由提供人們反思、精神上的富足、認知發展與美學經驗等等，提供人們維持心靈上的健康的所需」。

4. 輸送功能(Carrier functions)：輸送功能包含了居住、維修、廢棄物處置、運輸、交通、通訊、娛樂與休閒等活動。隨著上述活動的改變，也同時會修正生態系統的自身特性。

→ **表 8-1** 在不同空間尺度下自然環境的調節、生產、資訊與輸送功能

No.	調節功能	L	R	G	No.	生產功能	L	R	G
1	來自宇宙影響的保護				1	氧氣			
2	調節能量平衡				2	給人類利用的水			
3	調節大氣化學				3	食物			
4	調節海洋化學				4	基因資源			
5	調節氣候				5	藥物資源			
6	調節逕流、避免洪水				6	衣物原料			
7	補助集水區、地下水				7	建物原料			
8	侵蝕與泥沙控制				8	生物化學物質			
9	調節土壤肥力				9	燃料與能源			
10	調節生物量的生產				10	飼料與肥料			
11	調節有機物質				11	觀賞資源			
12	調節營養物收支								
13	貯存人類廢棄物								
14	調節生物控制								
15	維持棲地								
16	維持多樣性								
No.	資訊功能	L	R	G	No.	輸送功能	L	R	G
1	美學資訊				1	人類棲地、聚居地			
2	心靈資訊				2	耕地			
3	歷史資訊				3	能量轉換			
4	文化靈感				4	休閒、旅遊			
5	教育資訊、科學				5	自然保護			

註：L 為在地尺度的交互影響、R 為區域尺度的交互影響、G 為全球尺度的交互影響
資料來源：Müller & Windhorst(2000)

二、環境議題與永續觀光管理

國際關注的環境議題裡，對旅遊業具有威脅的有：

1. 全球暖化：導致地球平均溫度持續上升，進而造成海平面上升、氣候異常、南北極冰層厚度減少等。例如在日本的網走位於北緯 44 度，是鄂霍次克沿岸海水結冰的南界，歷來以觀賞流冰為其旅遊特色。但近年來，因全球暖化，使得網走海岸的流冰日趨薄稀，直接重創了當地的旅遊業。

2. 生物多樣性減少：入侵具有敏感生態系統的脆弱地區，導致了野生動物棲地的瓦解、森林覆蓋面積減少、瀕臨滅絕物種不斷增加等問題。生物多樣性減少，將直接危及生態系統的穩定性。

3. 自然資源（淡水、土地與景觀、海洋資源、大氣與當地資源）的惡化（近年來，PM2.5 的危害已廣為人知。日後，呼吸新鮮乾淨的空氣需要付費，或許將有成真的一天）：雖然自然資源往往具有可恢復性，但若影響超過限度，會迅速地破壞而無法復原。人類產生的各式汙染與廢棄物，損害自然資源的速率遠超過恢復的速率。

➔ 圖 8-32 位於冰島冰原下的冰河湖，因全球暖化，冰原前緣已大幅後退。

相對於永續觀光發展的新觀點，傳統的觀光發展觀點常以「經濟利益最大化」為優先考量，對於旅遊業的永續發展有如殺雞取卵、殺了會下金蛋的母雞。因此，若能採用永續觀光發展的新觀點，在考量環境（經濟與社會）永續性的前提下，謀求經濟利益的最大化，達成環境保育與經濟發展的雙贏策略，則有如擁有會下金蛋的母雞。

觀光與環境存在複雜的交互關係，所以發展觀光勢必對環境造成負面的影響，例如過度使用環境資源、廢棄物棄置、環境汙染與來自旅遊相關運輸的影響等。觀光發展的環境管理關鍵在於瞭解經濟成長的極限、自然資源的承載力與永續的需求。需要管理所有符合經濟、社會與審美需求的自然與人文資源，且維護文化整體性、基礎生態過程、生物多樣性與生態系統等。

觀光發展應注重的環境管理策略為何？前面曾提及可將旅遊地視為生態系統，因此可以設定分區發展的環境管理策略，對於旅遊地區分為：保護區、低度開發區、中度開發區與高度開發區等（不必然要以此區分方式，但保護區的規劃實屬必要），不同的分區採取不同的管理策略（一般常見分區為：核心區、緩衝區與一般區）。保護區的部分，盡可能包括包括整個生態系統（例如一個分水嶺、一個湖泊或一條山脈），因為生態系統是保護區管理中最適宜的基本單元。對生態系統的局部損害可能威脅整個生態系統的穩定性，但保護區管理人員可以通過管理整個生態系統，從而有效地防止保護區外圍的破壞性影響(Peres and Terborgh, 1995)。

此外，若政府能制訂政策，且有相關配套的法律，則會是最有效的環境保育方式。但制定相關政策時，需要納入不同權益關係人的意見。以健全環境管理為考量前提時，主要的權益關係人應包含社區、旅遊業、旅遊業相關的非政府組織、政府與國際相關社群等，方能有效朝向永續觀光管理的方向持續前進。

發展永續海岸觀光的旅遊地：印尼案例

　　印尼為東南亞最大的國家，約由 17,000 餘島嶼組成，西起蘇門答臘島，東至西伊里安島，橫跨五千公里，南北跨越一千六百公里。因此，印尼的環境特性為擁有眾多海島、很長的海岸線、有 4,500 多座火山（世界上現存火山最多的國家）、陸地與海洋均擁有豐富與多樣的自然環境，這樣的環境特性給予觀光發展豐富的發展潛力。其觀光吸引力在於美麗的海灘、豐富的珊瑚礁、文化多樣性、手工藝品與自然美景等。而印尼發展觀光受到的威脅為環境汙染、都市化與旅遊帶來的負面影響等。

　　印尼政府面對這樣的景況，採取了六項措施：1.海洋事務與漁業部進行海岸生態系統復育；2.聚焦在海岸地區與海洋的探索與永續經濟利用；3.政府、私人產業與社區需共同合作，以整合的方法，達成觀光的永續性；4.將觀光視為產業，需有必要的公共建設：如機場、港口、道路、電力、水資源供給、旅館與餐廳設施與服務人員；5.若旅遊者前往海灘或海岸從事旅遊活動時，應設置良好的海岸防衛、安全措施、船舶與其他安全設備；6.當旅遊者持續來到旅遊地，決策者、規劃者與管理者需確保沒有超過旅遊地的環境承載量。

　　優先進行的計畫為：1.清楚的觀光與環境規範；2.建立保護區狀態的分區系統；3.實踐科學理論與方法，例如環境承載量的管制；4.以政府資金援助正在進行的觀光行銷與推廣活動；5.具有觀光相關訓練課程，提升從業人員的職業水準；6.調和與海洋相關的各部門；7.海洋資源保育與改善海域安全與保安；8.公眾自覺的需求：海洋需要保護、需要更詳細的立法以保護海岸與海洋環境；9.地方政府需注意，不能將觀光視為立即的收益來源（藉由以旅遊者為目標的特別稅）。

第四節　小　結

　　在本章裡，提到了發展小眾旅遊的方式，也提到了可採取觀光整體規劃以達成永續觀光發展，最終從地理的觀點談了永續觀光管理可

採取的一些方式。永續發展、環境問題與全球氣候變遷是眾所矚目、極待解決的重要全球議題，如何達成永續觀光發展，目前仍未有定論，世界各國紛紛在找尋可採取的最佳發展方式，期盼能兼顧環境保育與經濟發展。

達成永續觀光發展的關鍵在於：

1. 謹慎規劃、系統性執行計畫、持續與有效管理。

2. 採取整體規劃：當形成政策、策略、方案或計畫時，同時考量環境、社會－文化－經濟、組織與財務等面向（考量其相互關係）。

3. 在理想狀況裡，當地計畫應整合進入國家與區域旅遊政策與其相對應規劃裡。但上述提及的方式不易實踐，因此以下提出了兩個較為可行的實踐方式，讓旅遊者、規劃者或管理者（政府）得以從簡單具體的方式開始實踐永續觀光發展。

一、從綠色旅遊開始

綠色旅遊或許是個較容易實踐的方式，因其目標簡單。綠色旅遊強調了觀光活動須降低對環境的負擔、對環境友善。實踐綠色旅遊非常容易，但一般觀光客對新名詞、新觀念的反應，通常都是負面或拒絕的，也通常都會帶著排斥感。俗諺說：「大處著眼、小處著手」，有很多簡單的方式可以提供給旅遊者實踐，以幫助環境、減少碳足跡，開始對環境友善、實踐綠色旅遊。該如何做呢？可以從下面的例子開始著手。

➜ 圖 8-33　住宿時連住兩晚，可以選擇不換床單、被單，可減少清洗造成的
　　　　　　環境汙染。

➜ 圖 8-34　住宿時連住兩晚，可以選擇洗浴用品接續使用，減少新品浪費。

　　當旅遊者前往旅遊地時，可選擇搭乘公共交通工具，可減低碳排放量（與自己開車相比）。旅遊者在飯店住宿時，1.若在同一個房間過夜兩至三晚，可持續使用同一條毛巾。2.飯店提供的肥皂、沐浴乳、洗髮精或護髮乳，產生大量的多餘包裝與浪費，可避免使用。可以甚至一個簡單的動作都將在減少碳足跡上發揮重要的作用，例如觀光客離開住宿房間時隨手關燈、關電器、關暖氣或冷氣（節能省碳）。在旅遊地從事旅遊活動時，可選擇步行、騎自行車或搭乘公共交通工具。在商店購買當地出產的產品，選擇選用當地出產食材的餐廳用餐，用以支持當地的社區。購買旅遊紀念品時，避免過度包裝的商品，自己攜帶購物袋，並支持資源回收工作。在較為自然的旅遊地，尊重自然，不亂丟垃圾、避免山林火災的發生。

　　只要旅遊者選擇上述任一種方式，都是踏出實踐綠色旅遊的第一步，也是踏出實現永續觀光發展的第一步。從容易達成且具體的項目開始著手，會對旅遊者有正面鼓勵的效果，且會累積成就感，讓願意付出對環境友善的旅遊者在其旅途裡，皆能保持愉悅的心情與達成對環境友善的舉手之勞。

二、減量是個好策略

　　對政府來說，或許不需要採取複雜的環保策略，可以先從旅遊地開發建設減量做起。例如規劃步道時，盡量減少人造鋪面；景區或景點的停車空間，也盡量以現有環境為主，不另造人造鋪面為主的停車場；在景點的各項設施，將可能以在地現有材料為主（例如圍欄或圍牆，以當地盛產的石材為主）；有充足的解說牌，除了讓旅遊者瞭解當地的環境特性，也可提醒旅遊者避免破壞當地環境；在不影響環境的前提下，發展大眾運輸系統（例如纜車）。但採取這些減量措施，

也可能減少了建設工程的利益、減少了大眾旅遊的利益、減少了人造地標的政治或經濟象徵利益，所以，期盼發展觀光的同時，也能將永續觀光發展的概念帶入教育裡，才有機會讓永續觀光發展的概念形成社會共識，達成永續觀光發展的目標。

永續性準則應包含觀光發展的環境、經濟與社會－文化面向，且合適的平衡應建立在上述三個面向，用以確保旅遊地的長期永續性。因此，永續觀光發展應注意下列 3 點(Edgell Sr. et al., 2011)：(1)達成環境資源的最佳化利用；(2)尊重主要社區的社會-文化真實性(authenticity)；(3)提供社會－經濟利益給所有的權益關係人(stakeholders)。永續觀光發展的準則(Guidelines)與管理實務可應用於所有形式的觀光、所有類型的旅遊地，包含大眾觀光與其他的替代旅遊形式（例如生態旅遊、文化觀光等）。

➜ 圖 8-35　前往聖壇岩的步道，甚至沒有步道，僅用石塊鋪成人可通行的路徑。

➜ 圖 8-36　位於南非開普敦海岸公路的護欄與步道，多用在地石塊為材料。

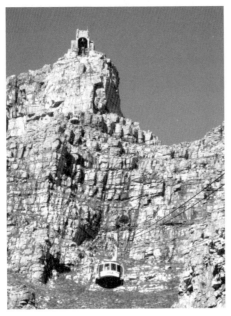

➡ 圖 8-37　桌山景點的纜車，可搭乘
　　　　　 至高度 1,067 公尺的桌山
　　　　　 山頂。

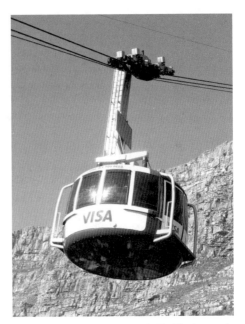

➡ 圖 8-38　桌山景點的纜車，有
　　　　　 VISA 的廣告。纜車屬大
　　　　　 眾運輸系統，可減少旅遊
　　　　　 者自行開車造成的環境負
　　　　　 擔，也可增加廣告收益。

➡ 圖 8-39　永續觀光發展觀念需要從小培養、融入生活之中。

　　發展觀光不僅是替代原有產業的經濟活動，而是應將觀光視為重要產業，甚至是主要產業。如此才有機會將發展觀光視為投資合作的機會，改善公共設施、改善相關法規、設置政府對應機構等，以提升規劃、經營與管理能力；也才有機會強調保護自然與文化遺產的重要性，促成政府、旅遊地主要社區與企業的共同參與。期盼永續觀光發展的實踐，可達成降低發展觀光帶來自然與人文環境的負面衝擊，同時增進旅遊地的經濟發展，且讓旅遊地的觀光產業活動持續性地蓬勃發展、長久維繫。這樣日子的到來，需要我們的共同努力！

1. 為何需要注重永續觀光發展？可從旅遊地、旅遊業者、社區與旅遊者等四個面向討論之。

2. 何謂大眾旅遊？何謂替代旅遊？您認為發展小眾旅遊模式的優、缺點為何？

3. 除了生態旅遊、文化旅遊、社區為基礎的永續旅遊與綠色旅遊外，您認為還有其他的小眾旅遊模式嗎？試舉三例說明之。

4. 請問觀光整體規劃的效益為何？採用觀光整體規劃時有哪些主要考量？

5. 觀光發展可注重的環境管理策略為何？

6. 以現有您觀察到的觀光設施，試舉三例說明可採取的減量方式。

📖 **參考文獻** Reference

王鑫(2002)發展永續旅遊的途徑之一：生態旅遊，應用倫理研究通訊，10(24)：28-44。

朱建安(2004)世界遺產旅遊發展中的政府定位研究，旅遊學刊，19(4)：79-84。

吳宗瓊(2002)淺談生態旅遊，，應用倫理研究通訊，10(24)：54-59。

宋秉明(1996)綠島發展生態觀光之規畫，戶外遊憩研究，9(4)：31-40。

宋秉明(2000)永續觀光發展的原則與方向，觀光研究學報，6(2)：1-14。

李光中(2003)生態旅遊與世界遺產，鄉間小路，29(3)：78-81。

李素馨(1996)觀光新紀元-永續發展的選擇，戶外遊憩研究，9(4)：1-17。

林孟龍(2012)綠色旅遊，科學發展月刊，469，48-53。

張淑娟(2011)從世界文化遺產觀光經驗思考臺灣文化觀光的發展，文資學報，6，101-126。

張學孔(2001)永續發展與綠色交通，經濟前瞻，76：116-121。

劉瓊如(2007)生態旅遊地永續發展評估之研究-以阿里山達邦部落為例，觀光研究學報，13(3)：235-264。

謝淑芬(2009)遊客對文化觀光活動選擇與旅遊消費支出之研究，運動與遊憩研究，4(1)：1-21。

顏家芝(2006)以地方社會結構為基礎探討居民對生態旅遊影響之認知，戶外遊憩研究，19(3)：69-98。

Edgell Sr., D., Allen, M.D., Swanson, J., Smith G. (2011) *Tourism Policy and Planning*, Routledge, p123-128.

Müller, F. & Windhorst, W. (2000) Ecosystems as functional entities. In: Joergensen S.E., Mu¨ller F. (eds) *Handbook of Ecosystem Theories and Management*. CRC, Boca Raton.

Peres, C. A., & Terborgh, J. W. (1995) Amazonian nature reserves: an analysis of the defensibility status of existing conservation units and design criteria for the future, *Conservation Biology*, 9(1): 34-46.

World Tourism Organization and the United Nations Environment Programme (2012) *Tourism in the Green Economy: Background Report*, UNWTO, Madrid, p59.

WTTC (2003) *Blueprint for New Tourism*, World Travel & Tourism Council: UK, p3-11.

WTTC (2018) Travel & Tourism Power and Performance Report, World Travel & Tourism Council: UK, p3.

領隊導遊試題

TOURISM
GEOGRAPHY

(　) 1. 以當地之黑灰板岩和頁岩簡易加工成為石板，堆砌而成具有民族特色之石板屋，展現人文與自然緊密結合之族群為下列何者？　(A)賽夏族　(B)泰雅族　(C)阿美族　(D)排灣族　　　　【107 領隊】

(　) 2. 吳哥窟是國人喜歡前往旅遊的地方，因其建築雄偉，雕刻精美。請問吳哥窟除具有佛教風格外，還融合了下列何種宗教的風格？　(A)印度教　(B)道教　(C)喇嘛教　(D)天理教　　　　【107 領隊】

(　) 3. 在臺灣搭乘下列那條鐵路時，可以陸續欣賞臺灣海峽與太平洋風光？　(A)南迴線　(B)北迴線　(C)縱貫線　(D)東部幹線

【107 領隊】

(　) 4. 下圖為某位網路部落客在九份的風景素描圖。根據素描所示的海岸型態判斷，該地海岸型態的主要成因為下列何者？

(A)沙洲潟湖的堆積　(B)岩岸的沉水堆積　(C)軟硬岩的差別侵蝕
(D)珊瑚礁的離水侵蝕　　　　【107 領隊】

(　) 5. 臺灣目前共有 22 處自然保留區，劃設保留區之目的乃為保育自然生態。臺灣的自然保留區中，下列哪一個保留區位於雪山山脈，且範圍包括了南勢溪和蘭陽溪兩條河川的流域？　(A)哈盆自然保留區　(B)鴛鴦湖自然保留區　(C)插天山自然保留區　(D)南澳闊葉樹林自然保留區　　　　【107 領隊】

() 6. 藍眼淚是指一種介形蟲或渦鞭毛藻受海浪驚擾而發出淡藍色的螢光。近年來，馬祖因藍眼淚而聲名大噪，吸引許多國內外觀光客到訪。想要看見此奇觀，需掌握正確的季節、風向和地點，還要靠一些好運氣。下列哪一時段到訪最有可能觀賞到此一美景？ (A)1~3月 (B)4~6月 (C)7~9月 (D)10~12月 【107 領隊】

() 7. 宋代沈括在《夢溪筆談》中提到：「濟水自王屋山東流，有時隱伏地下，至濟南冒出地面成諸泉」。文中提到濟水有時「隱伏地下」最可能與當地的下列何種地形有關？ (A)風積地形 (B)河積地形 (C)岩溶地形 (D)海蝕地形 【107 領隊】

() 8. 宋代詩人蘇軾曾寫下了以下的詩句：「橫看成嶺側成峰，高低遠近各不同」。該詩句最可能是在形容下列哪一個湖泊旁的山區景致？ (A)太湖 (B)西湖 (C)鄱陽湖 (D)洞庭湖 【107 領隊】

() 9. 近年來，中國推出一帶一路的經濟發展策略，其中一帶指的是絲綢之路經濟帶。下列何者為該經濟帶的核心發展都市之一？ (A)重慶 (B)成都 (C)洛陽 (D)西安

() 10. 張家界位於湖南省西北部，區域內擁有起伏的山巒與溶岩洞穴等多種地質遺跡，形成變幻莫測的獨特景觀，西元 1992 年被聯合國教科文組織列為世界自然遺產。下列哪一處風景區也擁有起伏的山巒與溶岩洞穴等景觀？ (A)江西廬山 (B)廣西陽朔 (C)安徽黃山 (D)福建武夷山 【107 領隊】

() 11. 中國大部分的少數民族有飲酒的習俗，製酒的原料多與當地維生方式有關，如青稞酒、馬奶酒等。中國的少數民族中，下列哪一民族沒有飲酒的習俗？ (A)苗族 (B)藏族 (C)蒙古族 (D)維吾爾族 【107 領隊】

() 12. 潮音古洞地質為細粒花崗岩，係長期受到波浪沖刷而成的海蝕洞。該勝景位於下列哪一個中國佛教四大名山的景區之中？ (A)九華山 (B)峨眉山 (C)五台山 (D)普陀山 【107 領隊】

() 13. 中國地理雜誌寫道：霧霾偷走了北京人的驕傲，外國人甚至為北京的霧霾創造了一些專門的名詞，例如 Beijing Cough（北京咳：特指進入北京就開始、離開北京就消失的一種咳嗽症狀）。北京咳的發生和空氣污染物形成的霧霾關係密切，該症狀在下列哪個季節最可能加重？　(A)春、夏　(B)夏、秋　(C)秋、冬　(D)冬、春

【107 領隊】

() 14. 旅行社提供赴中國某地區旅遊的旅行團一份注意事項，其中有一條：「吃水果是一件樂事，切記過量食用哈密瓜，容易上火；過量食用西瓜，容易腹瀉；過量食用杏子，容易脹氣。」該旅行團最可能赴下列何處旅遊？　(A)吉林　(B)新疆　(C)山東　(D)雲南

【107 領隊】

() 15. 中國境內的柯爾克孜族主要聚居在新疆維吾爾自治區，以信奉伊斯蘭教為主，四季常帶帽飾，並將其奉為「聖帽」。平日不用時，把它掛在高處或放在被褥或枕頭上面，不能隨便拋扔，更不能踩踏，也不能用它來開玩笑。從自然環境判斷，該族傳統的帽飾應該以下列何種材質為主？　(A)鹿皮　(B)苧麻　(C)羊毛　(D)犛牛毛

【107 領隊】

() 16. 下列哪一個地區有豐富的火山地景，具有火山錐、火口湖、堰塞湖、熔岩台地等地形景觀？　(A)黃山　(B)長白山地　(C)山東丘陵　(D)陰山山脈

【107 領隊】

() 17. 美國中部大平原常見的自然災害有①龍捲風、②颶風、③大風雪。若按照其發生區域的緯度分布而言，自南向北依序為下列何者？　(A)①②③　(B)②①③　(C)③①②　(D)③②①　【107 領隊】

() 18. 天氣好、時機適當時，從吉隆坡飛往臺北班機上俯視，沿途能看到最大的三角洲平原為下列何者？　(A)恆河三角洲　(B)湄公河三角洲　(C)昭披耶河三角洲　(D)伊洛瓦底江三角洲　【107 領隊】

() 19. 印度社會階層受早期種姓制度影響，藉由權能與權利的劃分構成一個嚴謹的階序。請問「農人或牧人」屬於下列那一階序？　(A)婆羅門　(B)剎帝利　(C)吠舍　(D)首陀羅　【107 領隊】

() 20. 日本岐阜縣白川鄉的傳統建築「合掌造」，冬季常被大雪覆蓋。這些大雪主要是來自下列哪個海洋的水氣所造成？ (A)黃海 (B)太平洋 (C)日本海 (D)鄂霍次克海 【107 領隊】

() 21. 日本神社是神道的信仰中心，而稻禾神社是掌管穀物、食物之神的總稱，也是日本數量最多的神社。請問下列何者是日本稻禾神社的總本社所在？ (A)佐賀祐德 (B)茨成笠間 (C)京都伏見 (D)廣島嚴島 【107 領隊】

() 22. 紐西蘭政府在西元 2015 年 9 月公布了候選的新國旗，其中四款設計都有銀蕨的圖形。銀蕨廣泛分布在紐西蘭各地，在毛利人文化中有重要的象徵意義。銀蕨的原生環境，主要位於下列何種林相之中？ (A)熱帶雨林 (B)季風雨林 (C)溫帶雨林 (D)寒帶林相 【107 領隊】

() 23. 在玉山國家公園的玉山群峰上，因林木火燒後樹幹炭化，經風吹日曬雨淋作用後，枯立的樹幹呈現灰白色，形成下列哪一種景觀？ (A)灰木林 (B)白木林 (C)冰川林 (D)倒木林 【107 領隊】

() 24. 為確保墾丁國家公園內南仁山低海拔天然熱帶季風雨林生態系之完整，園區被劃為下列何種分區？ (A)特別景觀區 (B)一般管制區 (C)生態保護區 (D)史蹟保存區 【107 領隊】

() 25. 「中國歷代神木園區」最靠近下列哪一個森林遊樂區？ (A)棲蘭森林遊樂區 (B)東眼山森林遊樂區 (C)惠蓀森林遊樂區 (D)八仙山森林遊樂區 【107 領隊】

() 26. 聯合國教科文組織世界遺產名錄所收錄的中國四處自然文化遺產，下列何者錯誤？ (A)泰山 (B)黃山 (C)峨眉山 (D)武當山 【107 領隊】

() 27. 下列哪項不是解說教育最主要之功用與目的？ (A)對資源之了解及重視，達到保育之功用 (B)增進遊客對管理機構經營理念的了解 (C)減少遊客不當之行為及環境衝擊 (D)提供服務，增進遊憩地區之營利 【107 領隊】

(　) 28. 傳統臺灣北部的俗諺：「三月瘋媽祖、四月瘋王爺，五月十三人看人」，說明了北臺灣最重要的三大宗教慶典。其中「五月十三人看人」所形容的是下列哪一個慶典？　(A)大龍峒保生祭　(B)大溪關老爺祭　(C)大稻埕迎城隍　(D)艋舺青山王出巡　　【107 導遊】

(　) 29. 臺灣市街的出現，通常和地理環境、交通、特有產業與地方建設等綜合條件有關。臺南市的鹽水舊名月津，該市街在清代的發展和下列何者關係最密切？　(A)曬鹽產業發達　(B)港口貿易興盛　(C)製糖工業興起　(D)烏魚捕撈普遍　　【107 導遊】

(　) 30. 臺灣的鐵道支線隨時代變遷，有些已經停止營業，車站也拆除或轉為文化館經營型態。下列哪一個車站所在的鐵道仍在營業？　(A)嘉義新港車站　(B)南投集集車站　(C)高雄旗山車站　(D)屏東東港車站　　【107 導遊】

(　) 31. 臺灣在清末大致已經形成沿海、台地平原與山麓地帶三個南北縱列的鄉街市鎮群。若要探訪山麓鄉街市鎮群，以沿著下列哪條交通幹線最為適合？

(A) 　　(B) 　　(C) 　　(D)

【107 導遊】

(　) 32. 虱目魚有臺南人的家魚之稱，各式的虱目魚料理也是臺南著名的小吃美食。此種飲食文化的產生，與下列臺南哪一項環境特色的關係最為密切？　(A)灌溉埤塘廣布　(B)降水季節不均　(C)平原地形廣闊　(D)洲潟海岸發達　　【107 導遊】

(　) 33. 導遊春花小姐負責招待來自杜拜的穆斯林穆罕默德先生一家人，至士林夜市品嚐小吃。下列哪樣小吃，最應避免推薦給穆罕默德先生？　(A)薑汁番茄片　(B)鳳梨芒果冰　(C)現炸天婦羅　(D)大腸包小腸　　【107 導遊】

() 34. 淡水著名的小吃－阿給，是將油豆腐的中間挖空，填充浸泡過滷汁的冬粉，再以魚漿封口。這道小吃主要是融入了下列哪一種外來飲食文化？ (A)越南 (B)日本 (C)印尼 (D)泰國 【107 導遊】

() 35. 一年一度的臺灣國際蘭展，旨在提振蘭花產業、創造國際貿易機會與進行技術交流。作為展區的臺灣蘭花生物科技園區位於下列何處？ (A)新竹 (B)臺中 (C)臺南 (D)屏東 【107 導遊】

() 36. 金門屬於海上小島，環境生存不易，昔日 14 歲以上的男子多遠赴重洋討生活。下列哪一個金門產業或景觀的形成，與上述遠赴重洋的歷史背景有關？ (A)烈嶼貢糖 (B)舊城高粱酒 (C)瓊林風獅爺 (D)水頭得月樓 【107 導遊】

() 37. 「蘭城鎖鑰扼山腰，雪浪飛騰響怒潮」描述宜蘭北關海潮公園可觀賞單面山、豆腐岩等地形景觀。請問豆腐岩的形成原因與下列何者關係最密切？ (A)熔岩侵入 (B)節理垂直 (C)層面交錯 (D)褶曲發達 【107 導遊】

() 38. 「某島嶼位於臺灣東部外海的太平洋上，因長期受軍方完整的保護，島嶼生態保存完整。近年來政府解除島上軍事管制，積極發展航海登島的生態文化旅遊。」該島嶼的成因最可能是下列何者？ (A)陸沉作用的大陸島 (B)火山活動的火山島 (C)海水堆積的沙洲島 (D)珊瑚礁堆積的珊瑚礁島 【107 導遊】

() 39. 土石流災害是臺灣常見的地質災害，其具有下列哪兩種特性？①常伴隨崩塌而出現、②均發生於順向坡上、③為土地退化的一種型態、④為土石與水之集體搬運現象 (A)①② (B)①④ (C)②③ (D)③④ 【107 導遊】

() 40. 臺灣為減輕洪患，常見的防洪工程有蓄洪、分洪、束洪、導洪等，下列何者是以「蓄洪」的方式來防治洪患？ (A)二重疏洪道 (B)秋紅谷滯洪池 (C)基隆河截彎取直 (D)曾文溪土石堤防 【107 導遊】

() 41. 「澎湖若有路，臺灣會作帝都」，此諺語是指在風帆年代，渡臺時在澎湖附近的海路非常難行。昔日海路難行的原因，主要為下列何

者？　(A)泥沙淤積，船隻容易擱淺　(B)礁石暗潛，船體易受破壞
(C)颱風頻繁，航行常遭阻礙　(D)風浪洶湧，黑水溝海流難測

<div style="text-align:right">【107 導遊】</div>

()42. 遊客想在假日前往新竹地區參觀當地特有的「曬柿餅」景觀，最好
利用下列哪個假期？　(A)元宵節前後　(B)清明節前後　(C)端午節
前後　(D)中秋節前後　　　　　　　　　　【107 導遊】

()43. 「臺東縣大武地區屢創入夏最高溫，柏油路面可見熱氣直竄；一名
旅客才下遊覽車，不耐熱風中暑送醫。」造成夏季大武地區容易出
現「熱風」的原因與下列何種現象有關？　(A)位於背風側　(B)受
高壓中心籠罩　(C)位於颱風中心路徑上　(D)受北太平洋暖流影響

<div style="text-align:right">【107 導遊】</div>

()44. 位於南投縣的集集攔河堰，主要用於調控下列那兩個縣市農、工及
部分民生用水的水利樞紐？　(A)彰化、臺中　(B)南投、雲林　(C)
彰化、雲林　(D)南投、臺中

()45. 下列敘述何者不符合生態旅遊發展的精神？　(A)追求旅遊人數的持
續成長，擴大旅遊產業的經濟效益　(B)透過收費及財務分配的設
計，將旅遊經營獲利回饋當地社區　(C)不僅是自然資源，當地具特
色的人文風貌亦可提供民眾體驗　(D)透過專業解說使旅客體驗和欣
賞大自然，並進行環境教育　　　　　　　【107 導遊】

()46. 下列哪一個原住民族是以祈祀狩獵、祈禱豐收的打耳祭為全年最盛
大的祭典？　(A)布農族　(B)阿美族　(C)卑南族　(D)魯凱族

<div style="text-align:right">【107 導遊】</div>

()47. 下列哪一項管理措施違反無痕山林(LNT)之準則？　(A)執行入園管
制，以控制遊客量　(B)設置解說牌，提供解說服務　(C)設置露營
區，以增進遊憩滿意度　(D)設置矮小指標地樁，指引遊客正確路徑

<div style="text-align:right">【107 導遊】</div>

()48. 遊憩區的擁擠感受到許多因素的影響，下列何者是影響最小的因
素？　(A)遊客數量　(B)個人期望　(C)遊客行為　(D)服務品質

<div style="text-align:right">【107 導遊】</div>

() 49. 近年臺灣各地露營活動盛行，下列哪一種衝擊與露營活動較無直接
關連？ (A)水污染 (B)垃圾堆積 (C)土壤裸露 (D)空氣品質惡
化 【107 導遊】

() 50. 下列哪一個國家風景區具有潟湖景觀？ (A)大鵬灣國家風景區
(B)東部海岸國家風景區 (C)東北角暨宜蘭海岸國家風景區 (D)北
海岸及觀音山國家風景區 【107 導遊】

() 51. 在各式各樣的漁舟樣式中，以「有眼睛」的舢舨最具有地方特色，
即在船頭處彩繪一雙眼睛，目的為安定先民面對變幻莫測討海生活
的心靈，何處可以看到此種漁舟？ (A)澎湖 (B)小琉球 (C)基隆
(D)福隆 【107 導遊】

() 52. 曾被譽為「黑暗部落」，但近年來發展生態旅遊不遺餘力，並發展
出按部就班的集體生活與部落產業共同經營，是下列哪一個原住民
部落？ (A)雙龍部落 (B)大港口部落 (C)霧台部落 (D)司馬庫
斯部落 【107 導遊】

() 53. 生物課老師計畫前往具有熱帶林生態之森林遊樂區進行校外教學，
下列何者為最適合的選擇？ (A)內洞森林遊樂區 (B)墾丁森林遊
樂區 (C)池南森林遊樂區 (D)大雪山森林遊樂區 【107 導遊】

() 54.「臺灣一地雖屬外島，實關四省之要害。勿謂彼中耕種，尤能少資
兵食，固當議留；即為不毛荒壤，必藉內地輓運，亦斷斷乎其不可
棄！」以上主張為何人所提？ (A)福康安 (B)沈葆楨 (C)施琅
(D)劉國軒 【106 領隊】

() 55. 受到「KANO」電影的影響，日本旅行社和臺灣旅行社共同規劃臺
灣棒球之旅，在撰寫企劃文案時，提及戰後臺灣棒球的興盛和紅葉
少棒傳奇關係密切，請問紅葉少棒隊的組成主要是哪個族群？ (A)
布農族 (B)阿美族 (C)泰雅族 (D)排灣族 【106 領隊】

() 56. 承上題，如要安排參觀紅葉少棒的景點，至何處最合適？ (A)花蓮
縣光復鄉 (B)南投縣仁愛鄉 (C)桃園市復興區 (D)臺東縣延平鄉
【106 領隊】

() 57. 下列哪一個原住民族群到現在仍然保留魚團組織、雕造板舟技術及打造銀器、捏塑陶壺泥偶等眾多傳統技藝？ (A)阿美族 (B)雅美（達悟）族 (C)卑南族 (D)噶瑪蘭族 【106 領隊】

() 58. 有「亞洲瑞士」之稱的國家為何？ (A)尼泊爾 (B)印度 (C)不丹 (D)土耳其 【106 領隊】

() 59. 為因應日漸增加的郵輪旅客，臺灣港務公司也積極打造國際級客運專區。此郵輪客運專區最可能位於下列哪二港口？ (A)臺北港、臺中港 (B)基隆港、高雄港 (C)蘇澳港、花蓮港 (D)淡水港、安平港 【106 領隊】

() 60. 每年冬至前後 10 天，通常是臺灣西部海域的烏魚捕撈季節，被漁民視為賺年終獎金的機會。烏魚主要隨著哪一個洋流洄游至臺灣？ (A)親潮 (B)灣流 (C)中國沿岸流 (D)北太平洋洋流 【106 領隊】

() 61. 東南亞國協自西元 1967 年設立以來，不斷地推動區域整合。2003 年與中國、日本、韓國簽署協議，希望在 2020 年成立「東協經濟共同體」，臺灣卻因政治問題未能加入該組織，此一事實最可能對臺灣帶來下列哪項影響？ (A)市場規模相對縮小 (B)廠商外移相對困難 (C)運輸成本相對提高 (D)產品價格相對降低 【106 領隊】

() 62. 臺灣是下列哪個國際性經貿組織的成員？ (A)WHO (B)MSF (C)APEC (D)UNSCO 【106 領隊】

() 63. 臺灣北部金山到石門間的海岸，散布大量風稜石與圓形礫石，在北部濱海公路未修築前，商旅過客通過此處必須踏石跳躍而過，因此有「跳石海岸」之稱。此處海岸礫石的來源和火山作用有關，但其礫石形狀主要受到那兩項外營力的影響？ (A)河流侵蝕、海水侵蝕 (B)風力侵蝕、岩溶作用 (C)海水侵蝕、風力侵蝕 (D)岩溶作用、河流侵蝕 【106 領隊】

() 64. 位於屏東縣的大鵬灣，在日治時代曾為水上飛機基地，戰後初期則為空軍水上基地，目前已開發為大鵬灣國家風景區。大鵬灣國家風景區是在何種地形上規劃發展起來的？ (A)潟湖 (B)火口湖 (C)牛軛湖 (D)堰塞湖 【106 領隊】

() 65. 屏東縣政府推出「養水種電」計畫,由縣政府整合魚塭主或農地主,將土地承租給太陽光電業者,因土地租金優於農業收入,間接輔導了農漁民轉業。此計畫最可能解決屏東縣下列何種問題? (A)工業用電不足 (B)土地沙化廣布 (C)農業產量低落 (D)地層下陷嚴重 【106 領隊】

() 66. 時序進入冬季,四重溪的溫泉業者舉辦溫泉嘉年華活動招徠旅客,並以當地特色農產的加工品作為旅客的伴手禮。該特色農產加工品最可能是: (A)柿餅 (B)葡萄乾 (C)洋蔥蛋捲 (D)東方美人茶 【106 領隊】

() 67. 柳宗元詩:「梅實迎時雨,蒼茫值晚春(農曆五月底)」。詩中的降雨類型最可能為下列哪種鋒面所致? (A)冷鋒 (B)暖鋒 (C)滯留鋒 (D)囚錮鋒 【106 領隊】

() 68. 中國的地理區中,華中地區和華北地區的分界,大致與下列何者相符? (A)黃河下游河道 500mm (B)年等雨量線 (C)草原與森林分界線 (D)一月均溫 0℃等溫線 【106 領隊】

() 69. 「位於新疆塔里木盆地的輪民沙漠公路全長 522 公里,其修建過程和後續維修常因某種狀況發生而益增困難。」引文中的某種狀況最可能是: (A)牲畜遷徙佔用車道 (B)河川洪峰沖垮路基 (C)凍融交替路面崩解 (D)流動沙丘淹沒路面 【106 領隊】

() 70. 某人在蒙古高原的旅行遊記寫到:「覷靜無人的廣袤高原上,可以聆聽到岩石因碎裂崩解而發出的嗶啵聲響,導遊說石頭碎裂與當地的地理特徵關係密切。」引文中的地理特徵最可能是: (A)日照時數長 (B)相對濕度低 (C)日夜溫差大 (D)降水變率大 【106 領隊】

() 71. 清代詩人楊昌濬以詩盛讚左宗棠平定回疆功績:「大將西征尚未還,湖湘子弟滿天山,新栽楊柳三千里,引得春風渡玉關」。某人循著左宗棠西征路線的軌跡自助旅行,在旅行途中他「無法」看見下列哪種自然景觀? (A)冰河 (B)谷灣 (C)沙丘 (D)高山草原 【106 領隊】

() 72. 中國某都市有古典皇家園林和御用寺廟相結合的大型古建築群，為古代中原農耕民族與北方遊牧民族經濟貿易、文化交流的要衝。該都市最可能是：　(A)瀋陽　(B)承德　(C)太原　(D)呼和浩特
【106 領隊】

() 73. 「在日光溫室一側，興建沼氣池、豬舍，形成一個封閉系統。沼氣池得到太陽熱能而增溫，改善華北地區冬季寒冷問題；豬呼出的二氧化碳，改善溫室蔬菜的生長條件。」引文所述的經營模式和下列哪一農業活動的概念最接近？　(A)精緻農業　(B)休閒農業　(C)生態農業　(D)觀光農業
【106 領隊】

() 74. 中國山西地區的農業活動，作物以麥類、小米、高粱等為主。此種作物組合與該地區哪一環境特色關係最密切？　(A)土壤貧瘠　(B)降雨不足　(C)地勢崎嶇　(D)風勢強勁
【106 領隊】

() 75. 中國以喀斯特地形景觀為號召的旅遊景點，在下列哪一條河川的流域中最為普遍？　(A)閩江　(B)灕江　(C)松花江　(D)塔里木河
【106 領隊】

() 76. 中國為解決西北、內蒙、華北地區水資源不足的問題，推動「南水北調」工程，從長江取水，引入黃河流域；下圖為此工程某條送水路線的縱剖面示意圖，依據沿線地勢變化與河川水文特性判斷，此圖為哪一條輸水路線？

(A)東線　(B)中線　(C)西線　(D)南線
【106 領隊】

() 77. 髮菜是生長在乾燥荒地上，可含水固土的一種地衣，發音和廣東話的「發財」很像，所以被視為吉祥物，價格頗高，因此，當地貧困的農民，多以把子連根刮起販售；但中國當局為了保護環境，已經

下令全面禁採。根據上述，採摘髮菜與下列哪一環境災害關係最密切？ (A)黃河斷流 (B)羅布泊乾涸 (C)北京沙塵暴 (D)河套地下水面下降 【106 領隊】

() 78. 中國哪一個民族每年於 7、8 月間舉行「那達慕」的盛大慶典？ (A)苗族 (B)回族 (C)藏族 (D)蒙古族 【106 領隊】

() 79. 福建地區的居民早期移民南洋，若要順著風勢航行，最可能利用下列哪一季節及哪一種風向出海？ (A)冬季、西南風 (B)夏季、西南風 (C)冬季、東北風 (D)夏季、東北風 【106 領隊】

() 80. 若要觀察中國都市發展的歷史過程，可從下面順口溜一窺端倪：「十年中國看（甲），百年中國看（乙），千年中國看（丙）。」順口溜中甲、乙、丙最可能依序代表下列哪些都市？ (A)廣州、南京、上海 (B)天津、青島、西安 (C)西安、北京、洛陽 (D)深圳、上海、北京 【106 領隊】

() 81. 海南島環島高鐵路網形成後，該地將實現島內 3 小時生活圈。下列哪一個概念最適合用來解釋此種現象？ (A)時空收斂 (B)中地體系 (C)聚集經濟 (D)區域專業化 【106 領隊】

() 82. 西元 2015 年 5 月習近平接待印度總理莫迪，特地選在大唐古絲路起點站來迎接，並在該地領略盛唐的風采。此接待都市最可能為下列何者？ (A)北京 (B)上海 (C)西安 洛陽 【106 領隊】

() 83. 中國對某經濟特區的區位有「五口通八國，一路連歐亞」的形容。就其所在位置判斷，該經濟特區的氣候具有下列何項特徵？ (A)日照時數短少 (B)乾濕季節分明 (C)冬季風勢強勁 (D)終年乾燥少雨 【106 領隊】

() 84. 某人到中國自助旅行，在車站看到將搭乘的客運車牌號碼為「魯 A—A0821」。此人最可能要搭車前往下列哪個風景區？ (A)泰山 (B)嵩山 (C)廬山 (D)黃山 【106 領隊】

() 85. 美國天使島的移民站，是昔日排華法案中，華人移民在此等待入境審查或遣返的場所。天使島位於下列哪個海灣？ (A)墨西哥灣 (B)舊金山灣 (C)哈得遜灣 (D)加利福尼亞灣 【106 領隊】

() 86. 歐洲地理環境優越，全洲未見沙漠型氣候分布，此現象最主要與哪
兩個因素關係密切？ (A)地形與植被 (B)緯度與洋流 (C)地形與
風向 (B)洋流與風向 　　　　　　　　　　　　　　　　【106 領隊】

() 87. 下列哪些亞洲都市的觀光景點中，含有國際奧林匹亞運動會的比賽
場館？①北京、②首爾、③東京、④新德里 (A)①②③ (B)①②
④ (C)①③④ (D)②③④ 　　　　　　　　　　　　　　【106 領隊】

() 88. 日本四季分明，而下列哪一種景觀的欣賞時節次序，依序為北海
道、本州、四國、九州？ (A)櫻花 (B)紅楓 (C)樹鶯 (D)螢火
蟲 　　　　　　　　　　　　　　　　　　　　　　　　　【106 領隊】

() 89. 臺北天母因美援時期駐臺美軍與其眷屬多居於此地，故當地深具異
國風情。南韓首爾哪一個地區也有類似天母的發展特色？ (A)明洞
(B)三清洞 (C)梨泰院 (D)清潭洞 　　　　　　　　　　　【106 領隊】

() 90. 下圖為土耳其某都市的一景。圖中的都市在地理位置上具有下列哪
項重要性？

(A)位在地中海和大西洋海路必經之地 (B)位在波斯灣進出阿拉伯
海的要道上 (C)位在太平洋進出印度洋的國際水道上 (D)位在黑
海和地中海間海路的必經之地 　　　　　　　　　　　　【106 領隊】

() 91. 在新加坡旅遊時,時常會聽到新加坡人使用所謂的「新式英文」
(Singlish),乍聽類似英文,但仔細聆聽時,會發現其中摻雜了不少
福建話、馬來語、印度話的用字。「新式英文」的出現,最能反映
出新加坡的哪項特色? (A)族群組成多元 (B)宗教信仰多樣 (C)
方言教育推廣成功 (D)英語教育成效不佳 【106 領隊】

() 92. 澳洲位處南半球,全境分屬多個氣候區。下列哪一個都市最可能受
到熱帶氣旋影響,在春夏期間出現豪雨,發生水患? (A)西南岸的
伯斯 (B)東南岸的雪梨 (C)南岸的墨爾本 (D)東岸的布里斯本
【106 領隊】

() 93. 東部非洲的地形以高原為主,且高原上有許多湖泊。此湖泊的形成
最可能與下列哪一項因素有關? (A)河流作用 (B)斷層作用 (C)
冰河作用 (D)風力作用 【106 領隊】

() 94. 遊客於下列哪一個國家公園從事高山登頂活動時較不可能有高山症
反應? (A)玉山國家公園 (B)陽明山國家公園 (C)太魯閣國家公
園 (D)雪霸國家公園 【106 領隊】

() 95. 下列有關馬祖國家風景區之敘述何者錯誤? (A)馬祖列島位於閩江
口,民國 88 年成立馬祖國家風景區管理處 (B)馬祖列島以花崗岩
地形為主,有海蝕地形、天然沙礫灘、島礁及懸崖峭壁等特殊地質
景觀 (C)境內有數座無人島礁組成的燕鷗保護區,除可觀察到白眉
燕鷗及蒼燕鷗外,更發現了具國際保育等級的神話之鳥—黑嘴端鳳
頭燕鷗 (D)境內具獨特的戰地文化和景緻,翟山坑道即為南竿著名
的戰地景緻 【106 領隊】

() 96. 下列有關西拉雅國家風景區之敘述何者錯誤? (A)位於臺南市嘉南
平原的東部高山與平原交接處,全境未臨海 (B)境內有獨特的月世
界玄武岩惡地地形,故農業並不發達 (C)境內水體資源豐沛,如曾
文水庫、尖山埤水庫、烏山頭水庫及虎頭埤水庫 (D)境內地熱溫泉
資源豐沛,如關子嶺水火同源、關子嶺溫泉及六重溪溫泉饒富盛名
【106 領隊】

() 97. 行走於森林步道時，下列何種行為是不恰當的？ (A)當步道泥濘或潮濕時應行走步道旁之草地或泥土地 (B)若必須穿越沒有鋪設步道或自然度較高的原野地區，選擇較堅實的地表行走，以減低對植被及地表的傷害與侵蝕 (C)在自然度較高的原野地區，將遊客隊伍分散行走 (D)應儘可能避開稀有動植物棲地、復育區等環境脆弱敏感地區 【106 領隊】

() 98. 前往中國麗江地區旅遊時，下列哪一項對麗江地區的介紹錯誤？ (A)曾是繁榮一時的古代「絲綢之路」、「茶馬古道」重鎮 (B)最高海拔 5,596 米，最低海拔 1,015 米，具有「一山分四季，十里不同天」的垂直氣候特徵 (C)納西古樂是廣為流傳在納西族民間的一種古典音樂，被稱為「中國音樂的活化石」 (D)摩梭族的婚姻習俗中，男女雙方各居母家，女子只是夜晚到男阿夏家居住，清晨返回母親家裡參加生產生活，叫「走婚」 【106 領隊】

() 99. 每逢例假日臺鐵北迴線火車一票難求，在開放陸客及鼓勵外國遊客來臺觀光政策之後，這個現象尤其嚴重。這種影響可歸類到觀光之何種衝擊？ (A)經濟衝擊 (B)生態衝擊 (C)景觀衝擊 (D)社會衝擊 【106 領隊】

() 100. 「依賴資源開發、無限成長、人定勝天、物質主義、消耗性…」等信念，來自於以下何種概念之主張？ (A)主流社會典範 (B)新環境典範 (C)新主義典範 (D)個人典範 【106 領隊】

() 101. 為永續發展著想，遊憩資源開發時最應考量下列哪一事項？ (A)反應市場需求 (B)追求經濟利益 (C)分析資源之承載力 (D)鼓勵自由開發 【106 領隊】

() 102. 來自加拿大的某一觀光團，想在淡水地區參訪馬偕相關遺跡，請問安排下列哪一個古蹟並不適當？ (A)牛津學堂 (B)小白宮 (C)淡水禮拜堂 (D)馬偕墓園 【106 導遊】

() 103. 高雄地區常受颱風或西南氣流帶來的降雨侵襲而發生水災。近年來高雄市政府採用的治洪對策中，下列何者最符合「蓄洪」的概

念？ (A)山坡地的水土保持工程 (B)愛河與岡山溪的整治清污 (C)雨水下水道完成率的提升 (D)曹公圳與埤塘串連成生態廊道

【106 導遊】

() 104. 賽夏族的「矮靈祭」（巴斯達隘）祭典，最可能在下列哪一個鄉鎮舉辦？ (A)屏東縣獅子鄉 (B)花蓮縣富里鄉 (C)苗栗縣南庄鄉 (D)南投縣魚池鄉

【106 導遊】

() 105. 從馬公港利用船運前往臺灣本島觀光或洽公，從下列哪一個港口登陸，航行距離最短？ (A)東港 (B)高雄港 (C)安平港 (D)布袋港

【106 導遊】

() 106. 自強號普悠瑪列車為臺鐵引進的傾斜式電聯車。「普悠瑪」的名稱，源自下列哪一種語言？ (A)卑南語 (B)阿美語 (C)噶瑪蘭語 (D)太魯閣語

【106 導遊】

() 107. 澎湖東北季風強勁，為了使作物在冬季仍能順利生長，先民運用智慧就地取材，在菜園四周砌矮石牆保護作物。該石牆主要為下列哪一種材料建造而成？ (A)礫岩 (B)板岩 (C)安山岩 (D)珊瑚礁岩

【106 導遊】

() 108. 某導遊帶領旅遊團，從新竹香山海岸景點前往桃園永安漁港品嚐海鮮大餐。他們利用下列哪條公路前往最為便捷？ (A)臺 3 號 (B)臺 61 號 (C)臺 66 號 (D)臺 74 號

【106 導遊】

() 109. 下列哪一個縣市因為自然環境的關係幾乎沒有種植稻米？ (A)新北市 (B)新竹縣 (C)澎湖縣 (D)宜蘭縣

【106 導遊】

() 110. 臺灣各地的節慶活動有：①墾丁風鈴季、②東港黑鮪魚季、③太麻里金針花季、④平溪天燈節。若想利用寒假安排節慶之旅，最可能參加上述哪兩項活動？ (A)①③ (B)①④ (C)②③ (D)②④

【106 導遊】

() 111. 臺灣的石斑養殖區主要分布在西南沿海，尤其是高雄市某行政區利用潟湖地形養殖石斑，每年也舉辦石斑節宣傳地方產業文化。該石斑養殖區最可能在下列哪一行政區？ (A)路竹區 (B)小港區 (C)永安區 (D)旗津區

【106 導遊】

() 112. 某導遊欲安排旅行團到花蓮旅遊,希望能欣賞浪漫的金針花海。該團成行時,導遊還須注意下列哪項天然災害的預防措施? (A)颱風 (B)海嘯 (C)梅雨 (D)寒潮 【106 導遊】

() 113. 臺灣目前由文化部管理的歷史文物展館機構不少,下列哪一個展館是由日治時代遺留的行政機關辦公處改設而成? (A)國立臺灣博物館 (B)國立臺灣文學館 (C)國立臺灣美術館 (D)國立臺灣歷史博物館 【106 導遊】

() 114. 八仙洞曾發現非常豐富的舊石器時代文化,經命名為「長濱文化」,是迄今所知臺灣最古老的史前文化遺址。該文化遺址位在哪一個國家風景區內? (A)西拉雅 (B)大鵬灣 (C)花東縱谷 (D)東部海岸 【106 導遊】

() 115. 位於臺南市北門區的「南鯤鯓代天府」,鯤鯓的名稱和下列哪一項自然要素有關? (A)植被 (B)地形 (C)氣候 (D)土壤 【106 導遊】

() 116. 地名可反映出一地的開發過程和文化意涵。下列臺灣鄉鎮市區地名出現的時間先後順序為何? ①左營、②瑞穗、③宜蘭、④仁愛 (A)③②④① (B)①③②④ (C)②④①③ (D)④①③② 【106 導遊】

() 117. 台灣高鐵公司為營造友善旅遊環境,於臺中站設置「穆斯林祈禱室」,祈禱室中提供可蘭經、禮拜毯,並設置箭頭指示禮拜方位。該箭頭是指向下列哪個都市? (A)麥加 (B)麥地那 (C)耶路撒冷 (D)伊斯坦堡 【106 導遊】

() 118. 人止關是埔霧公路上一處形勢險要之地,得名於清代禁止漢人上山之意,日治時期賽德克族為了守護生活領域,也曾在此依地形天險擊退強行進入的日軍,史稱「人止關之役」。依上文判斷,人止關的地形最接近下列何者?

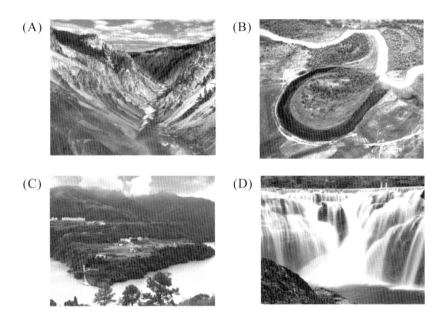

(A)

(B)

(C)

(D)

【106 導遊】

() 119. 日治時代，臺灣兩座山峰因高於日本富士山的高度，因而被日本人命名為「新高山」與「次高山」。這兩座山峰是： (A)玉山、雪山 (B)玉山、秀姑巒山 (C)雪山、南湖大山 (D)秀姑巒山、南湖大山 　　　　　　　　　　　　　　　　　　 【106 導遊】

() 120. 在臺灣北部海岸金山附近可見到的「燭台雙嶼」景觀，是屬於下列哪一種海蝕地形？ (A)海蝕崖 (B)海蝕洞 (C)海蝕門 (D)海蝕柱 　　　　　　　　　　　　　　　　　　 【106 導遊】

() 121. 臺灣某種夜行性貓科動物，活動於淺山地區，以獵捕齧齒類、小型哺乳類動物為生。因為受到人為開發的影響，棲地環境破壞，數量大為減少，已被列為瀕臨絕種的野生動物。該動物最有可能為下列何者？ (A)虎貓 (B)斑貓 (C)雲豹 (D)石虎 【106 導遊】

() 122. 受氣候影響，臺灣常可見到動物秋冬南遷、春夏北移的情況。其中某動物群落因北移路線恰巧需飛越國道三號林內段(251~253 K)，為減輕在遷徙過程中受車流影響造成大量死亡，故有「國道

讓道」的特殊情況。該動物最可能為下列何者？　(A)灰面鵟　(B)紫斑蝶　(C)紅尾伯勞　(D)黑面琵鷺　　　　　　　　　　【106 導遊】

(　) 123. 龜山島自開放觀光後即被定位為海上生態公園，透過限制登島人數的方式，確保島上生態不因觀光人潮湧入而被破壞；儘管如此，龜首部分仍發生了多次的崩塌。其崩塌原因與下列何者的關係最為密切？　(A)遊客踩踏　(B)火山噴發　(C)潮差較大　(D)地震頻仍　　　　　　　　　　　　　　　　　　　　　　　【106 導遊】

(　) 124. 臺灣西南部沿海地區地層下陷問題嚴重，為此政府一方面推動開源，增加地表水入滲量；一方面節流，減少地下水抽取量，希望可以減緩災害。下列何項措施可增加地表水入滲量？　(A)封移深水井　(B)獎勵農田休耕　(C)採取輪灌措施　(D)補助平地造林　　　　　　　　　　　　　　　　　　　　　　　　　　　　【106 導遊】

(　) 125. 「桃園市觀音區沿海設有大型海岸結構物，如觀塘工業區、台電大潭電廠及中油天然氣所使用之海底管線等，由於結構物延伸進入海域 800 至 1,000 公尺不等，造成此結構物以南發生海岸侵蝕的現象。」文中所述現象，最適合以下列哪一個概念來解釋？　(A)土石崩塌　(B)土地退化　(C)地層下陷　(D)突堤效應　　【106 導遊】

(　) 126. 屏東平原有頭溝水、二溝水、三溝水、泗溝水及五溝水等因湧泉而形成的地名，這些地名最可能出現於下列何處？　(A)高屏溪沿岸　(B)潮洲斷層沿線　(C)沖積扇扇端地區　(D)海岸濕地沼澤區　　　　　　　　　　　　　　　　　　　　　　　　　　　　【106 導遊】

(　) 127. 草嶺古道是淡蘭古道的一部分，也是清代從剝皮寮到宜蘭的官道。該古道沿山開闢，崎嶇難行，加上氣候限制，使當地流傳一句俗諺：「一斗東風，三斗雨」，來形容行走古道的挑戰。該諺語所描述的挑戰，以哪一個季節最為嚴峻？　(A)春季　(B)夏季　(C)秋季　(D)冬季　　　　　　　　　　　　　　　　　　【106 導遊】

(　) 128. 臺灣許多地方常用諺語或地方話來形容降雨特色。下列四個天氣諺語所指涉的雨型，何者單場降雨的雨時最長？　(A)西北雨，直

直落 (B)四月芒種雨，五月無乾土 (C)東勢沒半滴，西勢走未離 (D)天頂出有半節虹，欲做風颱敢會成 【106 導遊】

() 129. 颱風侵襲臺灣時，常在某些地區伴隨出現乾燥而高溫的風，引發農害。此種乾燥而高溫的風是指下列何者？ (A)焚風 (B)九降風 (C)龍捲風 (D)沙塵暴 【106 導遊】

() 130. 高山湖泊往往是戶外活動行程中重要景點和取水來源，下列何者不屬於臺灣高山湖泊？ (A)南仁湖 (B)七彩湖 (C)嘉明湖 (D)翠峰湖 【106 導遊】

() 131. 為提昇臺灣的旅遊品質，國家風景區除了致力建設相關設施，亦透過舉辦活動來吸引國內外遊客。下列有關活動主題與對應主辦的國家風景區管理處何者正確？ (A)鷹揚八卦活動—西拉雅國家風景區管理處 (B)秀姑巒溪鐵人三項—花東縱谷國家風景區管理處 (C)福隆國際沙雕藝術季—北海岸暨觀音山國家風景區管理處 (D)南島族群婚禮—茂林國家風景區管理處 【106 導遊】

() 132. 有關太平山國家森林遊樂區之敘述何者錯誤？ (A)太平山為早期臺灣三大林場之一，擁有不少早期開發森林留下的林業工具，深具歷史價值 (B)仁澤溫泉屬碳酸鈣泉，初始泉溫超過 100℃，溫泉浴加森林浴可滌身且淨心 (C)翠峰湖標高約 1,860 公尺，為全臺第一大高山湖泊 (D)境內森林多屬人造林，其中又以臺灣水青岡（臺灣山毛櫸）最負盛名 【106 導遊】

() 133. 下列哪一條步道屬於國家步道？ (A)林美石磐步道 (B)十八灣古道 (C)特富野古道 (D)砂卡礑步道 【106 導遊】

() 134. 臺灣原住民族之飲食文化，以下敘述何者錯誤？ (A)阿美族主要以番薯、小米及稻米為主食 (B)排灣族主要以芋頭為主食 (C)賽夏族主要以小米、雜糧為主食 (D)達悟族主要以小米、芋頭為主食 【106 導遊】

() 135. 根據 WTTC(World Travel & Tourism Council)所公布的 2015 年觀光旅遊經濟研究報告中，2014 年臺灣的觀光旅遊相關產業對於 GDP 的總貢獻程度(Total Contribution)約為多少？ (A)0.5% (B)3.5% (C)5.5% (D)10.5% 【106 導遊】

() 136. 玉山主峰為臺灣第一高峰，就國家公園土地使用分區類型而言，
玉山主峰山頂屬哪一類土地使用分區？ (A)遊憩區 (B)史蹟保存
區 (C)特別景觀區 (D)生態保護區 【106 導遊】

() 137. 客家委員會透過遴選小組及網路票選出「客庄 12 大節慶」，下列哪
個活動未列於客庄 12 大節慶之中？ (A)義民文化祭 (B)客家美食
（粄仔）節 (C)國際花鼓藝術節 (D)國姓搶成功 【106 導遊】

() 138. 金門地區的「風獅爺」具鎮風避煞的功能，下列哪一個說法錯
誤？ (A)村落型風獅爺多坐落在村落的東北東至北方 (B)對風獅
爺的祀拜有塞虎口的儀式 (C)小金門無風獅爺設置 (D)金門西半
島的風獅爺以泥塑材質為主 【106 導遊】

() 139. 下列哪一處國家風景區以推動鹽雕活動著名？ (A)北海岸及觀音
山國家風景區 (B)東部海岸國家風景區 (C)雲嘉南濱海國家風景
區 (D)東北角暨宜蘭海岸國家風景區 【106 導遊】

() 140. 賭場的設置在臺灣地區始終是個正反兩方激烈攻防的議題。2012 年
依據離島建設條例，臺灣地區唯一一次博弈公投通過的縣市為：
(A)澎湖縣 (B)連江縣 (C)臺東縣 (D)金門縣 【106 導遊】

() 141. 以下哪一種不屬於大量遊覽車湧進太魯閣峽谷所造成的環境衝
擊？ (A)空氣品質惡化 (B)落石的發生 (C)土壤的密實 (D)野
生動物目擊機會減少 【106 導遊】

() 142. 下列何者不是臺灣陸域森林或荒地面對的外來種問題？ (A)小花
蔓澤蘭 (B)互花米草 (C)銀合歡 (D)銀膠菊 【106 導遊】

() 143. 小明到花蓮七星潭遊玩，看見美麗的石頭，因而撿回家作為紀
念。請問小明此舉動違反何種遊憩理念？ (A)主流社會典範 (B)
遊憩機會序列 (C)無痕山林 (D)服務品質管理 【106 導遊】

() 144. 為積極復育海洋生物生態，下列哪一處曾舉辦綠蠵龜生態研習營
及野放活動？ (A)小琉球 (B)墾丁 (C)望安 (D)南竿
【106 導遊】

() 145. 下列何者對於溫室效應的描述較為正確？ (A)大氣層吸收了太陽光中的紫外線，造成地球表面溫度上升 (B)大氣層吸收了地球表面反射光中的短波長光線，造成地球表面溫度上升 (C)大氣層吸收了太陽光直接照射的紅外線能量，造成地球表面溫度上升 (D)大氣層吸收了地球表面反射光中的長波長光線，造成地球表面溫度上升 【106 導遊】

解答

1.D	2.A	3.A	4.C	5.A	6.B	7.C	8.C	9.D	10.B
11.D	12.D	13.C	14.B	15.C	16.B	17.B	18.B	19.C	20.C
21.C	22.C	23.B	24.C	25.A	26.D	27.D	28.C	29.B	30.B
31.B	32.D	33.D	34.B	35.C	36.D	37.B	38.B	39.B	40.B
41.D	42.D	43.A	44.C	45.A	46.A	47.C	48.D	49.D	50.A
51.A	52.D	53.B	54.C	55.A	56.D	57.B	58.ABCD	59.B	60.C
61.A	62.C	63.C	64.A	65.D	66.C	67.C	68.D	69.D	70.C
71.B	72.B	73.C	74.B	75.B	76.A	77.C	78.D	79.C	80.D
81.A	82.C	83.D	84.A	85.B	86.D	87.A	88.B	89.C	90.D
91.A	92.D	93.B	94.B	95.D	96.B	97.A	98.D	99.D	100.A
101.C	102.B	103.D	104.C	105.D	106.A	107.D	108.B	109.C	110.B
111.C	112.A	113.B	114.D	115.B	116.B	117.A	118.A	119.A	120.D
121.D	122.B	123.D	124.D	125.D	126.C	127.ABCD	128.B	129.A	130.A
131.D	132.D	133.C	134.ABCD	135.C	136.C	137.B	138.C	139.C	140.B
141.C	142.B	143.C	144.C	145.D					

國家圖書館出版品預行編目資料

觀光地理 / 林孟龍編著. －二版.－ 新北市：新文京
開發, 2019.02
　　　面； 　公分

ISBN　978-986-430-493-6（平裝）

1. 旅遊地理學

992　　　　　　　　　　　　　　　　　108001532

觀光地理（第二版）　　　　　　（書號：HT39e2）

編 著 者	林孟龍
出 版 者	新文京開發出版股份有限公司
地　　址	新北市中和區中山路二段 362 號 9 樓
電　　話	(02) 2244-8188（代表號）
Ｆ Ａ Ｘ	(02) 2244-8189
郵　　撥	1958730-2
初　　版	西元 2016 年 09 月 10 日
二　　版	西元 2019 年 02 月 15 日

 New Wun Ching Developmental Publishing Co., Ltd.

New Age · New Choice · The Best Selected Educational Publications — NEW WCDP